藝術

明山淨水
——明畫思想探微

高木森　著

三民書局

國家圖書館出版品預行編目資料

明山淨水:明畫思想探微 / 高木森著.－－初版一刷.
－－臺北市: 三民，2005
面； 公分

ISBN 957-14-4266-6 （平裝）

1.繪畫－哲學,原理－中國－明(1368-1644)

940.19206 94005239

網路書店位址　http://www.sanmin.com.tw

ⓒ 明 山 淨 水
—— 明畫思想探微

著作人　高木森
發行人　劉振強
著作財　三民書局股份有限公司
產權人　臺北市復興北路386號
發行所　三民書局股份有限公司
　　　　地址／臺北市復興北路386號
　　　　電話／(02)25006600
　　　　郵撥／0009998-5
印刷所　三民書局股份有限公司
門市部　復北店／臺北市復興北路386號
　　　　重南店／臺北市重慶南路一段61號
初版一刷　2005年10月
編　號　S 900870
基本定價　捌元肆角
行政院新聞局登記證局版臺業字第○二○○號

ISBN　957-14-4266-6　（平裝）

自 序

明朝繪畫的研究對今日的美術史學者來說，是比較費時，而且具有挑戰性的工作。一來傳世作品甚多，文獻浩繁，而且優劣雜陳，真偽難辨；二來中西學界精於此道者不勝枚舉，論著多而雜，要細加評述，誠非一己之力所能及，而欲飛越藩籬另覓新境，亦非易事，這也是近年來新著驟減的原因吧！過去十年來，一些學者為了另闢新路，只有避開純以畫家和作品為對象的研究方式，轉而從社會、政治、哲學思想或題材專題的角度來追索明畫的時代意義。本書延續筆者一貫策略，從時代思潮切入，深索明朝繪畫的特質、其演化過程，以及對後世的影響。

在中國繪畫史上，明朝是很重要的一段，其理由至少有二：第一，明代時間相當長，畫家甚多，留下的作品也多，而其成就以及對後世的影響，都是極其複雜的議題。第二，它正處於一個社會的轉型時期，東西方都面對著工商業型城市文化的興起，以及因此而引發的文化變革，繪畫的發展也有了許多新的文化內涵。

二十世紀以來，人們對明朝畫的見解十分分歧，有人認為它處在人類文明史的一個重要轉換點，可是與西方十五、六世紀的轉型發展相比，一切都顯得空虛而不切實際，繪畫的發展呈現了頹廢沒落的跡象。對後世影響雖然非常深遠，但卻是負面多於正面。當然也有人看到明朝畫光輝燦爛的一面，尤其是明朝宣德時期宮廷畫，中葉嘉靖時期的吳派，以及明末那富有現代感的多元傾向。凡此前無古人的成就，正是中國畫家在人類歷史上又立下了一塊巨大的里程碑。

筆者認為繪畫反映的是社會的整體，其中包括從日常生活到哲學思想的一切，所以研究藝術史時，我們所要處理的不是自己個人的好惡，而是作品與時代的關係。譬如說，明朝人喜歡倣古，那麼這個風氣如何產生，畫家如何面對，他

們在承與變的分量上和過程上如何斟酌，當時的反動勢力如何在這狂流中逆向
而求變……，這些議題都是值得我們從歷史的角度來仔細思考、分析和討論的。

　　筆者十餘年前寫完《中國繪畫思想史》之後，就想逐步撰寫中國繪畫斷代
史，可是由於時間和精力有限，不能如願，只好視手頭收集的資料訂定寫作的
範圍。繼《五代北宋的繪畫》之後又完成了《宋畫思想探微》、《元氣淋漓──
元畫思想探微》二書。1995 年開始收集明朝繪畫史的材料。過去六、七年間，
曾撰寫一些文稿發表，遇到很多困難，時斷時續。幾經挫折，這些年來不斷思
索，終於理出一些頭緒，但還是不太滿意，因此一直在訂定修改，不敢付梓。

　　轉眼七個寒暑已如輕駒過隙，早年的光燦青絲，隨著時光流逝，只留下一
頭令人討厭、感傷的白髮，若還不往前走，恐怕要就此擱筆了。因此日夜趕工，
終於將散亂的一大堆文稿整理出來，希望將前人的研究成果加以融會貫通，給
明朝繪畫的思想內容與發展過程作一系統化的分析探討。誠然，由於範圍太廣、
資料太繁，而且爭論性多，錯誤或論證不夠深入之處必然很多，尚望讀者多指
教。

　　為本書之完成，筆者感謝聖荷西大學給予半年的帶薪假，以及內人黃瑩珠
的鼎力支持。而能讓此書順利出版，筆者由衷感謝三民書局董事長劉振強先生
的贊助，以及編輯部同仁的細心校對。

<div align="right">二〇〇五年八月高木森序於美國加州</div>

明山淨水

明畫思想探微

1

導　論

一、十五至十七世紀的世界文化概況

明朝從朱元璋於公元 1368 年建國，至 1644 年被滿洲人滅亡為止，統治中國達二百七十六年，是中國歷史上比較長的朝代，也是媲美漢唐的盛世之一。然而從當時世界文化潮流的角度來看，明朝的人文和科學成就卻顯得虛幻不實，因此無法跟上西歐的腳步。這期間在歐洲經歷了文化上的巨變——從中世紀的宗教藩籬中脫胎而出；主要國家，如英國、法國、意大利、西班牙、比利時、荷蘭逐漸脫離教皇而獨立，同時也造成諸國之間的互相競爭與衝突。人們大膽地追求科學新知、發揮冒險精神，乃導致工商業和航海業的發展、新大陸的發現、以及東西貿易之開拓和文化之交流。藝術方面則從十四世紀後期的哥德式，演化為十五、六世紀的文藝復興風格，再進入十六、七世紀的巴洛克。充分展現了希臘、羅馬的人文精神與基督教結合所產生的巨大力量。

在亞洲這一大片土地上，政經情勢也正在發生一些前所未有的變化，只是不像西歐那麼激烈。真正比較重大的變革是發生在十六世紀中葉以後，也就是在西洋文化循海路東來之後。就中國而言，有明一代基本上還依循著歷代王朝的興衰模式在前進。明朝最初的一百年，中國在亞洲獨霸一方，其周圍沒有任何國家或民族可以向它挑戰。十五世紀中葉以後國勢逐漸衰落，有日本海寇之侵擾、豐臣秀吉之進攻朝鮮、葡萄牙人之登陸、最後有滿洲人之入侵。

就經濟情況而言，明朝的中國也有點類似歐洲，面臨著工商業和城市文化的衝擊，也就是由小農經濟向工商經濟過渡。不過與歐洲比起來，範圍小、氣勢弱；大體來說工商業限於東南沿海一帶，而且對外貿易活動都是靠民間力量，沒有政府軍隊參與，所以影響有限。這樣的工商業文化所展現的不是殖民主義的熊熊氣勢，而是富足逸樂、優雅自適的生活。這在東南的一些大城市裡表現得最為突出。

有「魚米之鄉」之稱的中國東南沿海一帶，本來就是資源豐富之地，而且自兩宋以還，中國逐漸將對外貿易的空間由中亞轉到東南亞地區，獲利甚豐，使杭州、蘇州、揚州這些城市的工商業日益蓬勃，發展成為商業城市。朱元璋

建立了大明帝國之後，這些地區更加繁榮。蓋明朝最初一百年，由於國力強大，政治安定，而且永樂以來海運大開，中國人做生意的對象包括日本、東南亞諸國，以及印度、阿拉伯、波斯等地。國內外之貿易帶動各種產品之加工業，如農產品、絲綢織造、鹽業、陶瓷業、製紙業、文具業，以及其他手工藝品業皆成為工業與貿易之大宗。故俗諺云：「上有天堂，下有蘇杭。」《萬曆實錄》對當時江蘇工商業情況有一段記載：

> 吳民生齒最煩，恆產絕少，家杼軸而戶纂組，機戶出資，機工出力，相依為命久矣。❶

此機戶與機工的關係便是今日所謂的勞資關係。當時重要的工商業城市由溫州、杭州、蘇州、松江（上海），逐漸擴展至揚州和徽州。

在城市裡雖然貧富懸殊，但整體而言財富累積既巨且速，使人們講求生活的享受，除了吃喝之外，文學、戲劇、音樂、繪畫、手工藝等等也都是有錢人家所追求的東西，因此文藝表現也比以前更加豐富和開放。當時蘇州最繁華的閶門，除了市集之外也是戲院、歌舞廳、妓院等聲色場所聚集之地，是一個燈紅酒綠的不夜市。唐寅有詩云：「世間樂土是吳中，中有閶門更擅雄。翠袖三千樓上下，黃金百萬水西東。五更市賣何曾絕，四遠方言總不同。若便畫師描作畫，畫師應當畫難工。」❷

有此繁榮富裕的都城為後盾，許多文人可以終身不仕，只以書畫自娛。至於出仕者，當仕途上遇到挫折的時候，也可以中途隱退，回到蘇州寄興於田園、筆墨，過著隱居的生活，不為衣食所困。高攀龍在〈繆仲淳六十序〉說：「東南土與西北異。士歸田間，甘泉香稻，皆有以自樂，可以誦詩讀書，養心繕性，無富貴之慕。」❸

繪畫藝術本來就離不開贊助者，因此明朝繪畫一路走來，隨著財富的走向，起起伏伏，先是院體畫之興，後有文沈吳派之盛，至明末出現多元化的趨勢，這過程正反映了皇家與民間經濟力量的消長。

工商社會的興起在歐洲和中國都激起了強烈的派性文化，故競爭與衝突也

❶ 王鏊《姑蘇志》，頁131。
❷ 《唐伯虎全集》，頁45。
❸ 參見譚錦家著《唐寅書藝研究》，頁21。譚著有關蘇州經濟狀況徵引不少史料。

不斷加劇。在歐洲，這種現象使那一塊土地分裂成許多國家，互相較勁與攻伐，同時也積極向外擴張。可是在中國由於特殊的文化因素，尤其是相同的文字系統和堅強的儒家思想使之無法分裂。在自給自足的小農經濟和大家庭倫理的牽制下，中國人民和政府都沒有強烈向外擴張的意圖。永樂時期雖有鄭和七次下西洋之壯舉，但其目的只是永樂帝藉尋找惠帝之名，打發忠於舊王的宦官，或亦藉此宣揚國威，並無實質的經濟或軍事上的目的。自宣德起，王室便集中於內政，不顧外邊事務了。因此，歷有明一代，社會的張力轉化為內鬥之力，猶如大家庭裡的權力鬥爭一樣，其悲壯慘烈，如今讀起這段歷史仍會令人驚心動魄。

　　社會矛盾與政局變幻本來是很正常的事，只是每個時代有不同的運作方式。譬如在元朝，在異族統治之下，社會間的許多矛盾有很大部分被民族間的矛盾所掩蓋，因此仕與不仕常是文人筆下的主題；反觀明朝就沒有這樣一個能夠凝聚國人共識的民族情結了，所以社會矛盾會呈現在許多不同的層面，如宮廷中有皇帝與皇儲之爭、叔侄之鬥、皇帝與宦官之矛盾、宦官與大學士之互相攻伐等等；在平民社會中，父子之間，夫婦之間，地主與佃農之間，資本家與工人之間，商人與士人之間都存在著千千萬萬個結。在這無數的結眼之間，必然有鬥爭也有平衡。有明一代的三百年間，鬥爭愈演愈烈；起初人民或許還可以在短暫的平衡點上略為喘息，但鬥爭不可能停止，終於連短暫的平衡也不可復得，那便是明朝滅亡的時候了。

　　當明朝社會型態快速轉變的時候，社會關係趨於複雜，卻因為沒有適當的機制來協調運作，因此各式各樣的集團驟然形成。社會分化成許多大小圈圈；自橫向而言，地域與宗派錯綜複雜，山頭林立；自縱向而言，主要有統治集團、地主集團、農工階級，以及介乎這些集團之間的士大夫階級。士大夫在各階層扮演著代言人的角色：與統治集團結合便是當官，與地主結合便是作為他們的錦上花，也是他們與官僚之間的說客，若與農工階級結合便是歌詠田園生活的隱士墨客。明朝期間以文人為主體的畫家群，承襲元朝人文主義之後，面臨的種種嚴厲的挑戰。他們要與各不同的社會集團的結合，在變與不變之間尋找立足點，這就構成明朝繪畫藝術的一些不同層面。當時的許多畫家，無論是專業或業餘，都會有一些文學素養，他們用書畫或文字來為其所依附的集團服務，故派別林立。

　　明朝中、後期，中國與西歐一樣在人文思想上面臨著如何重新為「人」定

位的問題。回顧中國文化思想發展的軌跡，我們可以發現，早在第七世紀，儘管佛教在人文思想上還是居於主導的地位，中國的社會型態已逐漸脫離宗教文化的格局，回歸封建帝國的世俗文化體系。到了第十世紀，本土文化復興，哲學思想便在禪宗思想介入的同時，回歸到以孔孟老莊為主體的綜合體系，終於在南宋期間完成了理學思想。藝術在新哲學思想的催生之下，自然主義成為美學思想的主流。南宋滅亡之後，雖然有外來的蒙古文化，但落後的蒙古文化無法改變堅強的漢文化。歷有元一代，將近一世紀的統治期間，中國人的生活方式沾染了不少蒙古人的習俗和西藏密教的信仰，但基本人生哲學思想因為沒有外來的強勢文化的衝激，所以沒有根本的改變。就整個內在環境而言，中國文化的基礎未嘗動搖，只是持續其為適應新的政治和經濟環境因素，而作的自我調適與發展——加強對心性抽象層面的探索。

明朝基本上延續元朝的哲學思想，而中葉以後，以理學為基礎的綜合性人文主義——心學——代表「人」對自身的反省與覺醒，成為一股強力的潮流。與元朝相比，有明一代，文人對人性的討論更加熱烈，見解也更加分歧，充分顯現出人性的複雜與矛盾。但我們要特別注意的是，這裡所謂的「人的覺省」是偏重於對人類抽象「心性」的探索，所以是先驗的、直觀和抽象的，不是西歐文藝復興時代那種對人性——人的存在和人的本質——作科學性、邏輯性和分析性的思考與研究。那時不論西歐或中國都相當重視教育，所不同的是西歐講「智」，重視邏輯思考；中國講「禮」，但言修身，委屈自己，以求作個順民。如李贄所言：

> 導之以政，齊之以刑，民免而無恥；導之以德，齊之以禮，有恥且格。

中國當時充滿一股反智思想。平常我們都認為重視教育就是重視知識，其實不然，如李贄〈四勿說略〉云：

> 由不學不慮不思不勉不識不知而至者謂之禮，由一目聞見心思測度前言往行，彷彿比擬而至者，謂之非禮。

這樣的反智思想與當時的世界潮流正是背道而馳，無怪乎此後中國逐漸落後於西歐諸國。禪學、道學、理學、心學在明末結合在一起，在思想界、文學界和

藝術界推動了一股強大的唯心主義潮流：在反智的思潮中將一切世事「內在化」和「返樸化」。如羅近溪、焦竑、李贄、袁宗道等人，欲盡棄形式上的政教、道德、法規，而將一切訴諸於內心的「返樸歸真」或「克己復禮」。羅近溪論治國平天下曰：

> 致良知，則家齊、國治，而天下平矣。夫良知者，不慮不學，而能親其親，能敬其長也。故大學雖有許多工夫，然實落處，只是上老老而民興孝，上長長而民興悌……。

於今看來，這簡直是一種愚民政策——不思考、不學習，但言愚忠、愚孝、愚悌便想治國平天下，豈非癡人說夢！不過從另一方面來說，此中所表現的也是一種「革命」思想，也就是對當時政教、儒家道德規範的反動。只是受禪、道的拘縛，不取積極的應對之道，而是消極地回歸童真與無為。那麼表現在藝術裡的「人」也是抽象和虛無縹緲的，導致人格的迷失。相對於西方文藝復興那種堅實、自信，而富有征服力的「人」自有天壤之別。東西藝術的分道揚鑣也就在這一關鍵時刻。

二、對明朝畫的一些基本認識

　　二十世紀以來，人們對明朝繪畫的評語大多是負面的。亦有不少人認為中國繪畫的衰落始於明朝。最主要的原因是明朝繪畫給人的刻板印象就是做古、復古，重法則、反創新，只承而不變。題材貧乏，多為山水加些點景人物；筆墨構圖多因循古法，缺乏創意與深度。如此說來明朝繪畫史便是一片空白了。其實又不然，明朝繪畫傳世作品不知有幾千件，文獻資料更是車載斗量，畫家之多不可勝數。

　　從美術史學者的眼光來看，藝術之所以成為我們研究歷史文化的一環，就是因為不論我們喜不喜歡那些作品，那些作品是一種客觀的存在，它反映了那個時代許多現象。作為反映明朝的政治、經濟、思想以及生活環境的明朝畫有它的特色這是不可否認的：若與宋朝的貴族社會相比，明朝社會的確有比較明顯的暴發戶性格——比較現實而有活力，所以表現在繪畫上就是躁動和表面化。這也是我們不會將明朝那些名家的畫看成元朝畫或宋畫的原因。所以我們研究明朝繪畫並不一定是因為我們喜歡它，而是因為我們要了解它。

　　藝術的發展本來就是承與變的不斷延續。若無承而求變則為無根之物，焉得以長！反之，若只承而不變則因循沒落，就像一棵樹有根而無葉，不足以示人。書法家李北海早已說過：「學我者拙，似我者死。」但是歷史上還是有很多畫家就困於只承不變的死角，終身為古人奴僕，當然也有很多畫家脫穎而出，所以問題在於如何學習與超越。明朝比較傑出的畫家，如浙派的戴進和江夏派的吳偉學南宋馬夏派而變之，吳派的沈周、文徵明學元四家而變之。同理周臣、仇英學北宋院體派而變之。只是因為承者顯，變者晦，惟有仔細品嚐才能見其特色。再者，儘管明朝的畫家或畫論家都特別強調倣古的重要性，但是畫的品質大多不如前朝，其原因當然非常複雜，非三言兩語所能道盡，這就是我們要研究明朝畫的原因之一。

　　藝術史上每一種洶湧浩蕩的大時潮，都不是靠簡單的一兩項因素來實現，而是交織了許許多多不同的因素來完成的。明朝這種「重承輕變」的思想也不例外。以下就幾個比較明顯的因素加以說明。先就中國畫的內在本質而言，那就是中國文人畫「表演藝術」化的現象。在大綜合主義之下，文人畫與詩文、音樂、書法融為一體，使繪畫藝術「表演藝術」化。事實上，許多文人畫之創作過程也很接近表演藝術。就像音樂、戲曲、舞蹈一樣成了蘇州盛極一時的文人雅集的娛樂節目，即使是畫家獨自一人在家作畫，其心境亦當如表演藝術一般。

　　在表演藝術的領域裡，舊曲新唱者多，創作新曲者少。這種藝術中的所謂創作，主要是在於演出的韻味。當文人畫走上這條路子，就多在筆墨和布局上倣古，而強調畫中的個人韻致──如沈周的拙化、文徵明的淨化、唐寅的突化、徐渭的動化、董其昌的澀化以及吳彬、陳洪綬等人的怪異化等等。

　　第二個因素是當時幾個大城市所爆發的「骨董熱」。骨董市場從明朝中葉在蘇州開始，到了明朝後期已經遍及徽州、揚州、南京、北京、松江和杭州。在一個充斥著尊古和復古道統思想的環境下，收藏家也極為活躍。尤其明朝中葉之後內府收藏書畫大量外流，更激起民間附庸風雅之士的收藏熱。如李東陽藏有不少唐、宋書法名蹟。姚綬、吳寬、劉珏，和沈恆吉一家人，都是此中之佼佼者。稍後的名收藏家至少有史明古、華夏、沈周、文徵明父子。嘉靖年間大奸臣嚴嵩、嚴世蕃父子更是富甲天下的收藏家，不但大量搜購古書畫，而且也竊奪皇家收藏。上行下效，士大夫和商賈競起效尤，產生不少鑑賞家、收藏家和畫史家。晚明大收藏家人數更為可觀。鼎鼎大名的有韓存良、項子京、董

其昌、王世貞兄弟等等。因受此書畫鑑藏之風所襲而形成的畫史家和畫論家更多，他們也完成了很多論著。常為人所引用者有都穆的《寓意編》、汪砢玉《珊瑚網》、詹景鳳《東圖玄覽》、文嘉的《鈐山堂畫記》、董其昌的《容臺集》等等。

　　這些人的骨董品味都主導了繪畫風格的分化與成長。雖然他們所贊助的藝術是以文人畫為主，但是他們收藏畫作的目的，則是為了炫耀財富和提升社會地位，是以骨董收藏家的心態來對待繪畫，重視做古、摹古，終於演變成玩弄筆墨。骨董收藏家們對歷史的愛戀，使他們養成一種嗜古癖，大大地助長了畫壇上的復古風潮，畫家們競相做古和複製古畫。他們認為繪畫中的「古」特別重要。此所謂的「古」可有多種情況：低焉者專收做古畫，甚或如項元汴、張泰階聘畫家在家偽造古畫。中焉者，畫家作畫必先從做古以求古法，以做古之作代替創作。高尚者，入於古出於古，或如董其昌所言「無一筆不似古人，無一筆似古人」。不過市面上大多數的收藏家都不是很懂畫的，所以整體來說，繪畫的藝術品質在市場價值的主導下就很難提高。

　　第三是城市生活的影響。明朝收藏家和畫家大多是居住在東南沿海一帶，他們不是隱居深山，而是「寄身市廛，托心山林」。如明初的浙派畫家來自浙江杭州，而明中後期的文人畫家大多寓居蘇州、松江、徽州等城市，他們或者可說是清高的世俗中人。即使偶爾得閒遊山玩水，也是蜻蜓點水，意到已足。他們的生活周遭，或在市街或在陋巷，山丘小溪和庭院花木似乎就是他們得以親近的自然。所謂松聲竹韻其實都被絲竹管絃所取代；對他們來說，山野的雲蹤雁跡總不如戲臺上的羽裳曼舞來得迷人。當時的畫家多兼擅詩樂、戲曲，像唐寅、徐渭諸賢甚至還參與了戲曲之創作。許多畫家畫山水雖標為某山某溪，事實上他們並未見過該山該溪，因為從詩歌或故事中去想像虛構，可能比真山真水更有情趣，至少不致有勞身之苦，故愈能享受其中之明山淨水。

　　這樣的生活環境使他們無法深入山林去體會大自然的蒼茫多變和深沉雄偉，但是他們由於傳統的洗禮，無法割捨對自然的迷思，繪畫的主要題材還是離不開山山水水。他們既然無親身深入之體驗，所畫出的山水必然是想像的多寫實的少，因此會走上形式化的紙上山水。我們看宋畫，見其可居可遊之境，而看明畫主要是看其筆墨韻致和山居幻境。山川樹石只不過是畫家表現筆墨精神或此幻境的一些基本形式而已。這種文人畫或許可稱之為「工商業都城的清音」，也就是假「自然之相」以表「市廛笙歌」之「明山淨水」。其中雖然不免

有造作，但舞臺上的輕歌曼舞可能比山中的泉聲瀑流更吸引人，這也就是明朝繪畫的特殊成就。

　　既然明朝畫家，不論是職業的或業餘的，都是寓居都城中，無法親近大自然，那麼作畫的靈感也就只有靠古畫來啟發，所以畫家必須經常接觸古畫。有資財者自己購藏，無資財者就得靠收藏家的幫助了。一般是古畫看得越多創作時的靈感也越多，這樣的創作觀念正好與當時的「骨董熱」互相激盪，掀起前所未有的倣古風氣。既然明朝畫家的藝術靈感大多來自古畫，並將表現的內容與方式建立在唯心主義上，而忽略了對自然的親身而深入的體驗，或對事物的精心觀察與研究，純憑己意臆造，作品就難免出現造作的成分。這種現象普遍存在明朝各個畫派中。到了明末又加上歐洲版畫東傳，許多中國畫家對這些畫風作一知半解、似是而非的自由詮釋，使他們的畫作顯得特別詭譎造作。在美術史上，我們肯定「不自然」、「造作」、「詭譎」都是中性詞，可好可壞。如沈周的「不自然」表現成為高品質的「古拙」美；文徵明的畫筆墨明淨、構圖崎嶇，卻有超自然之美；陳洪綬和吳彬的人物造作詭譎，但有著超現實之美。我想這便是明朝畫最值得玩味之處，也是值得驕傲的成就。

　　最後的，可能也是最重要的，是與繪畫互相表裡的一點，那就是哲學思想的問題。當明朝文人學者在追尋「人的定位」的問題時，他們將一切思維方向鎖定在「心性」這個論點上，雖然他們以鑽牛角尖的玄思去發掘其中的奧妙，但從未超脫儒、道、禪三大傳統哲學，而此三種哲學最大的共同點便是尊古、重法統、循正道。

　　孔子要把禮義道統上溯到黃帝、夏、商、周，以夏商周三代為治世典範，稱為「大同世界」。這一切原來便是建築在他的想像，沒有什麼事實根據的。從考古學上我們知道夏、商都是奴隸社會，豈有忠、孝、仁、愛之德，或大同之治！然而孔子立下的典範卻主導中國文化二千餘年。將古代的一切予以理想化，作為完美的典範，這一源遠流長的思想充分表現在中國文化的許多方面，而於繪畫理論更加顯著。六朝時代的姚最論畫主張「質沿古意，文變今情」便表現了他的懷古情結和托古改制的迷思。

　　明朝中、後期，哲學界與繪畫界的復古思想又加上一項強大的推力，那就是心學。此心學中有道家的唯心思想與禪宗的修行實踐，特別重視師承密傳與宗派之純正，所以拜師必求名師，而且一入師門便得一心一意跟從，不得有二心。學禪或可如此，但學畫走入這個地步就很難走出自己的路子。禪學這種師

徒制實源於印度笈多時代佛教神祕化和佛教造像藝術工會化的成果，而其中隱藏了為師者的私心。這樣的私心正好配合上蘇州社會的需要。在蘇州那種學畫風氣鼎盛的地方，畫師吸收學生是最重要的經濟收入，為了建立老師的權威和控制學生，特別強調畫法的純正，拜師儀式極為隆重；學生拜師之後事師如事父，所以學生也只能亦步亦趨地跟隨著，不得隨意改變或另尋其他老師。

　　其實「師承」在禪學中也只是最低的一個層次，真正善師者，還是要能進能出，學畫亦然。但真正能盡悟其中妙義而又能鼓勵學生大膽走出自己路子的老師幾乎沒有。因此學生所學範圍太過狹小，能變的微乎其微——藝術是不可能百分之百不變，因此所謂不能變，常是變得比老師差。比較有天分的，可能會在筆墨表現一點個性，而非觀念和技法。就像唱京戲，演員的特色是在他天生的聲音，而不是自創的演技或內容。就明朝畫家來說，不只是個別畫家所接觸的東西太少，就是整體畫家群所能學習的東西也很有限。因此畫家所能走的路越來越小，到了明朝中葉文徵明的徒子徒孫就只學文徵明的畫法，而且枯燥乏味，畫藝之衰無可避免！

　　明末比較傑出的畫家遇上了藝術創作的窘境時，只好各自尋找解困之道。有些畫家如陳洪綬、吳彬等人乾脆就不拜師，而從臨摹一些低級的工藝品畫入手，然後將眼光放到唐宋的佛教畫，學其技法與造形概念；張宏則轉向當時從西歐傳入的銅版畫吸取寫實畫的概念。然而，松江派和華亭派的一些畫家，以董其昌為首則將蘇州富有工藝概念的「師承」制，轉進到神祕的禪宗的哲學領域，意圖將繪畫創作與禪宗哲學作更進一步的融合。他也附會禪宗的南北分宗說，創了「畫分南北宗」之論，更進而提出「重南貶北」之說。這樣的學習方式無疑會使已經只容下一雙小腳行走的途徑變得寬廣一些。松江畫家所學習的東西定位在王維、董源、巨然、趙令穰、元四家那一路筆法。在這條窄路上，他們如何走出來自己的路呢？他們的辦法就是公案式的「當頭棒喝」。也就是用如「不似之似」，或「無一筆不似古人，無一筆似古人」那種正負相合相斥的語言，引導學習者之頓悟，再進而使之在承與變之間發現自我。這樣的學習效果如何，是值得我們細心思考和研究的。今以現有資料來看，明末松江大概只有董其昌能得其三昧吧！至於其他諸家則只是東施效顰罷了，其難度可想而知矣。

三、明朝繪畫研究上的問題

研究明朝繪畫史，最大的難題是作品太多，真偽莫辨，品質參差不齊。宋元的畫蹟經過時間網的過濾，每一朝代都留下一些代表性的作品，讓我們容易把握其時代精神的脈動。而有明一代的畫家甚多，大大小小有名字可考者有四百多人，傳世畫蹟真真假假總在千件以上，可謂豐富至極，但是品質參差不齊。殆明朝畫家的創作態度大多不嚴謹，多隨興或應酬之作，又多做古與摹古。有如音樂之舊曲新唱或隨口閒吟。作品的面貌常受制於所模倣的古畫或古代畫家，以至於喪失了獨特的面目。加之自明以來偽造假畫的風氣很盛，明朝諸家的作品又是最容易做，有不少收藏家雇用畫工專門從事偽畫的製作，加上徒弟的做製，大畫家甚至可以請人代筆，故魚目混珠。明朝文徵明題沈周的畫有一段有趣的話：「古人論畫貴氣骨，先生（沈周）老筆開嶙峋。近來俗手工摹擬，一圖朝出暮百紙，先生不辯亦不嗔，自謂適情聊復爾。」❹如此一來名家的作品也是真偽難辨。

當我們面對著成千，而且品質良莠不齊的作品時，到底我們要採取精品對話方式或一視同仁的綜覽方式，便極費心思。既然作畫只是一種遊戲、遣興，觀者也不能太認真，論者更不能以過分嚴肅的態度來分析他們的創作成果。若欲以一兩件作品建立提綱挈領的風格標準，或具體地從藝術作品本身理出畫家的哲學或政治思想，就會出現許多不同的論調。因此如果我們把古今中外史家或藝評家的不同看法彙集在一起，便可蔚為藝壇奇觀。

就以沈周為例，我們都知道他是明朝吳門第一位大宗師，他的畫藝既精且廣，詩文、書法的成就也可頡頏前賢。由於這個複雜性，使得後人很難用短短數語描述他的畫風和成就。歷來為之作評者甚多，最著名者如王穉登的《國朝吳郡丹青志》，把他列入明朝眾多畫家中的惟一「神品」，其地位在文徵明的「妙品」之上，理由是：

> 其畫自唐宋名流及勝國（元代）諸賢，上下千載，縱橫百輩，先生兼總條貫，莫不攬其精微。每營一幛則長林巨壑，小市寒墟，高明委曲，風趣冷然，使夫覽者若雲霧生於屋中，山川集於几上……❺

❹　《文徵明集》，卷四，頁61。

　❺　鄭秉珊〈沈周〉，收入《歷代畫家評傳・明》，頁9。

此評特別強調沈氏畫風的大綜合性格，以及畫中美感特性——可以讓人的肌膚感覺到的「冷然之氣」，以及由此而生雲霧的幻覺。

相對的，文徵明以一位專業文人畫家的眼光來為沈周作評，就只看到沈周用筆的技巧：「至四十外，始拓為大幅，粗枝大葉，草草而成，雖天真爛發，而規度點染，不復向時精工矣。」❻李日華則以美術史學者的眼光作評，特別指出沈周的風格源流：「石田繪事……中年以子久為宗，晚乃醉心梅道人，酣肆融洽，雜梅老真蹟中有不復能辨者。」❼董其昌也有類似的評論：「石田先生於勝國諸賢名蹟無不摹寫，亦絕相似，或出其上。」❽

古人這些評論強調沈氏的綜合能力，雖然沒錯，但顯得籠統。今人有時會給予比較具體的評論。如鄭秉珊評論沈周的繪畫成就時說：「石田雖然從元四家獲得技法，但他自有本色的畫，表現了他獨特的風格……結構謹嚴，用筆蒼勁沉著，墨色濃厚，氣韻雄逸，顯然是融合了諸家的長處。」鄭氏同時還對沈周畫風的來源作了比較具體的分析：「關於他（沈周）學王蒙，我們看他的『廬山高圖』可以得到充分的證明。關於他得力於黃公望，即是說『他的筆力堅實，線條如鐵線，力可扛鼎，茂密雄強，是深得黃畫的神韻的。石田晚年的畫，有用墨神似吳鎮，其沉鬱蒼茫的風韻，連文徵明也不能學到。』」❾

一般說來，對沈周這樣豐富複雜的畫家，用籠統的形容詞，如「風趣冷然」、「天真爛發」、「氣韻雄逸」等等，比較不會出錯，若再具體一些，就可能有以偏概全之弊了。譬如上引鄭氏評語：「關於他得力於黃公望，即是說『他的筆力堅實，線條如鐵線，力可扛鼎，茂密雄強，是深得黃畫的神韻的。』」，筆者實在不知他如何以畫蹟來印證！因為仔細分析起來，黃公望的畫事實上是以鬆秀的柔韻著稱，要以「堅實雄強」來形容是值得商榷的。再看西洋學者的評法，蘇立文 (Michael Sullivan) 說：「當我們把沈周拿來跟黃公望和吳鎮相比較的時候，我們才會發現到黃、吳的某些雄偉宏闊的 (grandeur and breadth) 特質在沈氏的畫中已經不見了。但是沈周把他們高超的 (lofty) 風格轉變成一種讓其他較乏才氣的畫家能夠學習得來的語言。」❿這段話也引出了很多問題，如：到底

❻　仝上，頁 12。
❼　仝上，頁 13。
❽　仝上，頁 14。
❾　仝上，頁 14。
❿　Michael Sullivan, *The Arts of China*, pp. 206–207.

那些所謂「雄偉宏闊」的特質不見了，難道沈周的畫比黃、吳柔軟婀娜多姿，或比他們親切可愛？如果與上引鄭秉珊所說的「筆力堅實，力可扛鼎，茂密雄強」合併來看，其間矛盾簡直太大了！

又蘇立文所謂「使較乏才氣的畫家能夠學得來的語言」也太抽象了，令人難以破解：是否說沈周的畫比黃、吳的畫易學？既然沒有才氣的人都可以學得來，那麼他的格調是否太低俗了？但談到沈周的成就時，蘇立文似乎說得比較得體：「沈周不是一個抄襲者，他提煉出一種他特有的風格 —— 無論是長卷全景山水、或是高山大軸、或小冊頁，他的筆墨看似粗率，但却是沉著自信。他的細節非常清楚，從不模糊，他的人物……簡化成一種速寫但却很有性格的圖式，他的構圖開放而親切，但極為完整，當他設色時，他使之精緻新鮮和自制。」❶

再看羅越 (Max Loerh) 氏的評語：「（沈周）除了遠山之外，筆觸取代了渲染，平色取代了細緻的墨暈變化。宋人傳下的浮誇修飾的母題 (grandrhetoric motifs) 蕩然無存。無悽惻 (pathos) 之情，題材是日常的平凡景色。他把這些東西客觀地、工整地、冷靜地表現出來，有簡單明快之氣。他的作品似乎是供小孩子們觀賞的。與簡單明快同時存在他的畫裡的是力量和天真 (directness)。即使是在平面圖式的表現上 (graphic manner)，它們保留裝飾的手法。」❷ 這一段短評語到底有多少真理，是否以偏概全，當由讀者自行判斷了。

另一位美國學者李雪曼 (Sherman E. Lee) 的說法是：「沈周出筆快速、厚重。他的山是用簡單、均勻的水墨渲染來表現，很抽象 (abstract) 甚至於冷漠 (cold)。」❸ 這裡所說「均勻的水墨渲染」與羅越所說的「筆觸取代渲染」相矛盾，而「抽象」與「客觀」亦不相牟。

最後看高居翰 (James Cahill) 怎麼說。在其《中國繪畫》一書，高居翰主要是針對沈氏的二幅「倣倪瓚山水」作分析，而且是集中在討論沈氏與倪瓚、吳鎮的不同點：「沈周緊密結組而成的大型畫面藉岩層的衝力和不安定感賦予力量……在這件山水畫的複雜形式設計和結組的背後，我們可以感覺到精煉的理智 (intellect)。沈周的大部分作品都比這一幅溫和輕鬆 (milder, relaxed)，顯示出吳鎮的影響。」❹ 這似乎是說倪瓚的畫風是富有衝力和不安定的，而吳鎮是溫

❶ 仝上。

❷ Max Loerh, *The Great Painters of China*, pp. 278–279.

❸ Sherman E. Lee, *A History of Far Eastern Art* (5th ed.), p. 484.

和輕鬆的，但事實上或許我們應該說這種衝力和不安定感（更精確的說法是笨拙感）是沈周自己的個性吧？因為吳鎮是以力勝，而倪瓚是以清淡鬆秀見稱。由此可見要以簡單的幾句話為沈周作評的確是無法周全的。作為一個職業化的文人畫家，沈周一生中完成的作品很多，而且由於他的風格是從倣古中來，被他所倣的人很多，面貌各異，如何從這麼多的作品中析出沈周的東西，的確是一項艱鉅的工作。一般而言看畫首先當然是看作品的形式，接著是我們的眼睛和心靈對這件作品形式的反應，由此反應可以出現如下表所示的不同層次：

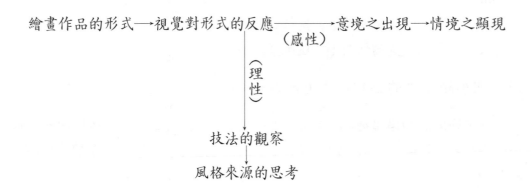

上述王穉登並未對技法和風格作仔細分析便得出「雲霧生於屋中，山川集於几上」的「情境」。文徵明以一個畫家的眼光，論沈周便只達於技法的層面。李日華對風格來源有比較明確的認識，也強調沈周個人意境的開發。事實上「技法」與「風格」的考察研究是比較客觀而且容易有實據的，至於「意境」和「情境」的討論則無法排除主觀的成分。因此難免會有互相矛盾或以偏概全之病。其他如文徵明、唐寅、董其昌等等都是學者討論的對象和話題。

　　為克服這種以偏概全的現象，個案研究和斷代研究將能對一些問題作比較完整的闡發。近年來興起的「時代和文化背景的研究」，側重對畫家所處時代和地域文化氛圍之探討，如穆益勤的〈戴進與浙派〉、石守謙的〈浙派畫風與貴族品味〉、何傳馨的〈明清之際的南京畫壇〉等等。針對沈周、陳淳、唐寅、董其昌、陳洪綬、藍瑛等名家的專題研究也已經有不少專著。如江兆申的《文徵明與蘇州畫壇》和《關於唐寅的研究》，對文、唐二氏的生平事蹟、畫蹟的敘述與考證都下了很大的工夫。

⑭　James Cahill, *Chinese Painting* (1977), p. 127.

此外，也有不少目錄書，比較重要的是 1975 年臺北故宮博物院的《吳派畫九十年展》、1990 年北京故宮博物院出版的《明代吳門繪畫》，以及 1992 年在美國堪薩斯市納爾遜博物館為「董其昌世紀展與國際討論會」出的《董其昌世紀 —— 1555～1636》(*The Century of Tung Ch'i-ch'ang*) 兩大冊。在斷代史方面，中文著作尚付闕如。英文著作則有班宗華 (Richard M. Barnhart) 的《大明畫家：皇宮與浙派》(*Painters of the Great Ming: The Imperial Court and Zhe School*)，以及高居翰 (James Cahill) 針對晚明的兩部著作《遠山》(*The Distant Mountains*) 與《宏偉的意象》(*The Compelling Image*)。這幾部書收集了許多重要的資料，尤其對畫蹟的搜集、文獻史料的考證、時代背景的分析，都有很重要的成果，對本書之寫作有很大的助益。

四、明朝繪畫史的分期與主要論題

在多變的政治環境裡，明朝畫家的命運也不停地在變。全程可以細分為六段，每段約半個世紀，但大體可以分為三期，每期約一個世紀，但前後有重疊的時段。

明朝最初大約一百年間，在北京宮廷裡的核心人物，一直以裝飾品來看待繪畫藝術，受重視的畫作大多是精緻、優雅的北宋院體式花鳥畫。而它與宋畫的差別就在於略失宋人樸厚的自然氣息，而增加了明人特有的形式創意。相對於這種院體式的優雅，處於皇室外圍的貴族，如在南京的沐氏家族則更能欣賞富有野逸個性的職業畫家的作品。受他們贊助的畫家，如吳偉、蔣嵩等，多求放逸，尚奇趣。因此，在這段期間有了裝飾性較強的宮廷畫和粗獷的浙派畫雙軌並榮。本期的主要論題就是宮廷藝術品味的成長與變異，以及文人畫的處境。

明朝中葉大約一百年間，朝廷政爭日趨嚴峻，先有嘉靖立儲之爭、後有嚴嵩亂政及宦官專擅，皇室統治權中落，稅收亦不濟皇室開銷。因此是藝術活動之贊助者由宮廷轉移到蘇州的富商巨賈，帶動吳派畫的成長，而達於極盛，名家輩出，最著名的莫過於沈周、文徵明、唐寅、陳淳、周臣與仇英，這也是明朝藝術的高峰期，可供討論的題目很多。

明末一百年間，由於中央政府腐化無能，政治鬥爭激烈，社會內部的分化更加嚴峻，思想的解放與西洋文化之東傳，給畫壇帶來了多元的傾向。思想界百家爭鳴，繪界亦爭奇鬥怪；先是蘇州吳派的沒落，後有松江派之興，但是最精彩而且對後世影響最大的是禪學與心學主導下的繪畫理論和創作成果。

　　本書還是本著筆者一貫的治史方式，著重繪畫風格與時代文化和哲學思想的互動。擬以繪畫思想的演化為綱，理出一點容易令人理解的頭緒，對明朝二百七十餘年間的繪畫發展過程、內容與前因後果作分析研究。全書分四章，前三章分論明朝早、中、晚三個時期的繪畫理論與創作。第四章是以美國加利福尼亞州私人收藏的一幅「西園雅集圖」為主題而作的專題研究。對西園雅集的傳說、「西園雅集圖」的創作動機、後世倣本、畫蹟鑑定等等問題，作深入的研究。

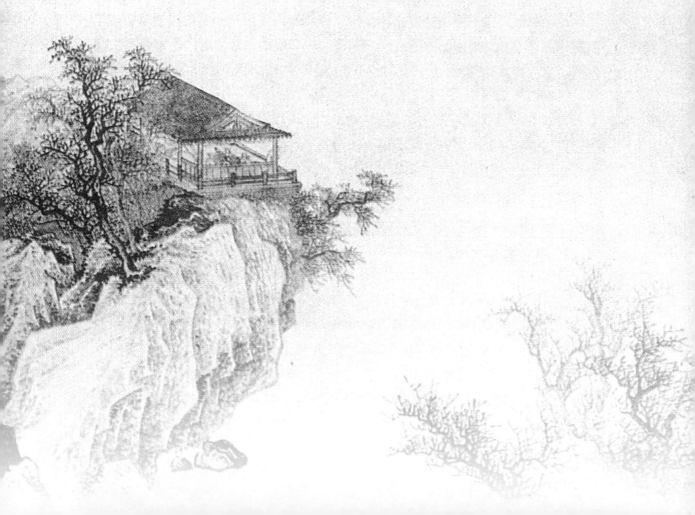

第一章

明朝早期的繪畫

——宮廷畫與通俗藝術之輻輳

第一節　宮廷畫盛期的畫論

── 成教化助人倫 ──

　　明朝繪畫史大體可以分為早、中、晚三期，而每一期又可細分為二段。「早期」，從洪武至正統年間共八十餘年，是個皇權極盛的時代，先是洪武時期的高壓政策，接著是永樂、宣德時期的皇家藝術之全盛。在這八十餘年間，文人的思想無法自由發揮，所以繪畫理論也沒有突破性的高論，但保持一種謹慎的政教美學觀，可謂是中國太平盛世的美學思想。

一、洪武時代──政治高壓下的畫論

　　洪武和建文時代，自公元 1368 到 1400 年，由於朝代草創，百廢待舉，朝廷首重政治安定，故以高壓手段（如文字獄）來抑制人文思想。在文化方面成就很有限。文學上雖有《四大傳奇》和《三國演義》兩部大著作，但二書實際上都是出於元人的舊作。在元末內戰的二三十年間，沒有培養出什麼畫家。老畫家相繼凋零，還能活動的皆於入明後不久入獄而亡。較年輕的王紱也被充軍大同，所以畫家死的死，入獄的入獄，放逐的放逐，所剩無幾。故從繪畫史來說，可稱為「黑暗期」。

　　元朝文人及文人畫家已經為文人畫奠定了很堅實的理論基礎。明初的繪畫在元人的基礎上，本來可以往文人畫繼續發展，但是由於政治和經濟環境的改變，整個繪畫領域都出現新的情況，文人畫的命運也發生了變化。在政治高壓的迫害之下，畫論少有建樹，史上可考的數篇短論皆不出畫家或畫論家之筆，而是一些文人政客之言。

　　首先要介紹的是明初大思想家宋濂。宋濂字景濂，浙江金華浦江人。元至正中薦授翰林院編修，不受。入龍門山著書十餘年。洪武時受召，官至侍講學士，知制誥，同修國史，兼贊善大夫。諡文憲。著有《宋學士全集》、《龍門子》等多種文集。他是明初文學界復古思潮的代表人物，其論文之最高指標是「使古文與道學合一」，故其文章有「集正統派之大成」之譽。他認為文章有三等，其上焉者「立德」，其次「明道」，其下焉者「厭常而務新，晝夜孜孜，日以學文為事。」可見他是一位極端守舊而反對「創新」的人。這樣的畫論對當時的繪畫發展固然是一大障礙，但也反映極權統治下的文化現象。在畫論方面宋濂

留下〈畫原〉一小段文章❶。文中再次說明「書與畫非異道」的理由：

> 史皇與倉頡皆古聖人也。倉頡造書，史皇制畫，書與畫非異道也，其初一致也……且書以代結繩，功信偉矣。至於辨章服之有制，畫衣冠以示警……所以彌綸其治具，匡贊其政原者，又烏可以廢之哉！

宋氏此文認為繪畫一如書法，可為裝飾及治世的工具，作為辨章服之制，或是畫衣冠表善惡，以為教化之用，可以幫助統治者治理國家。所以他又指出：「漢晉之畫助名教」而後世卻因「世道日降，人心寖不古若，往往溺志於車馬士女之華，怡神於花鳥蟲魚之麗……而古之意益衰矣。」

他這種論調是標準的傳統儒士藝術觀，遠承唐朝張彥遠以來的論畫原則，無甚新意，反而更加陳腐，是「以節孝掩風情」的道學派之言，亦如徐復祚所說「措大書袋子語」。

然而當他論及「原道」、「原文」時則尚有深度；他說：「凡天地間青與赤之文，以其兩色相交，彪炳蔚耀，秩然而可睹也。故事之有倫有脊，錯綜而成章者，皆名之以文。……斯文也，非指夫辭章而已也。」易言之便是，文學繪畫都是在表現天地之間的花樣與秩序。故曰：「天地之間萬物有條理而弗紊者莫非文，而三綱九法，尤為文之著者。」假如他能本著對原道、原文的認識而論藝術，而歸結於美，不要把它牽扯到三綱九法，那麼他的論點應該會更有深度。

第二位有畫論之文傳世的是朱元璋時代的大官僚朱同。朱氏字大同，是安徽休寧人，洪武中舉明經仕，為禮部侍郎。他的《覆瓿集》先論書法說：古人以「龍游天表，虎踞溪旁」來形容書法的勢；以「勁弩欲張，鐵柱將立」形容其雄；以「駿馬青山，醉眠芳草」形容其韻；以「美女插花，增益得所」形容其媚。所以他要以這四個標準來論畫，因為「畫之與書非二道也」。那麼畫必有勢，既要雄偉，又有韻致和秀媚。至於如何達到這樣的境界，可就莫測高深了。但也因為有此虛玄，他的畫論境界成為明末心學畫論的先聲。

這一點也反映在他對承與變的看法。他說書有八法和義理，所以善書者「不得不同，又不得不異」。就像人面上有耳目口鼻，是同，而狀貌各殊，是異。

❶　參見俞崑（俞劍華）《中國畫論類編》，頁95。

據此而論畫曰：「畫則取乎象形而已，而指腕之法則有出乎象形之表者……斯不可以偏廢也。」大意是說，畫雖有象形，故形不得不同，但畫也有指腕之法，此法不得不異。所以要「形似」與「書法意」並重。這頗能代表當時一般人對繪畫藝術的觀念。

形似、筆法之間的關係，古人已多論及，如宋朝葛守昌（約 1115）所說：「夫畫……大抵形似少（稍）精，則失之整齊；筆墨太簡則失之闊略。精而造疏，簡而意足，惟得於筆墨之外者知之。」❷因此朱同此說亦不過是重複前人理論罷了，但他以勢、雄、韻、媚論書畫，若能進一步發揮，當可入美學之奧義。

第三位喜論書畫的文人是明初學者練安。他的《子寧論畫》頗有理論深度。練安，字子寧，新贛人。善文章。洪武間以貢士對策授翰林修撰。建文時累官至御史大夫。燕王即位，因堅不屈服，被磔死並族滅其家。可見他是一個極重臣節的儒士❸。他的畫論以蘇軾「常形之失，人皆知之；常理之不當，雖曉畫者有不知。」為基礎，發展出「畫藝非師」的理論：

> 畫之為藝，世之專門名家者，多能曲盡其形似，而至其意態情性之所聚，天機之所寓，悠然不可探索者非雅人勝士，超然有見乎塵俗之者，莫之能至。

這段話雖未離古人「氣韻必在生知」的名言❹，但在時代背景上有其一定的意義，因為它在這裡代表一個思想解放的先聲，也是思想家對眼前古板思想的反彈。循此而上，練安認為藝術的本質是不能言傳，當然也就無法以師傅傳徒弟的方式來傳授。他說：

> 方其得之心而應之手也，心與手不能自知，況可得而言乎？言且不可聞，而況得而效之乎？

❷　俞崑《中國畫論類編》，頁 67。
❸　仝上，頁 98。
❹　郭若虛《圖畫見聞誌》云：「如其氣韻，必在生知。」參見俞崑《中國畫論類編》，頁59。

練安意圖超越一般淺易或幾近膚淺的畫評，以求發掘藝術中更高層次的真理，進而窺視超乎「規矩」（包括格法和矩度）的藝術本質。他引用孟子「大匠誨人以規矩，不能使人巧。」以及莊子的「臣不能喻之於臣之子，臣之子不能受之臣。」來說明「名師不必能出高徒」的道理。

　　明初在繪畫和畫論最有成就的應該是王履（1332～?）。他是著名的醫生同時也是出名的畫家和畫論家。王氏字安道，晚年自號畸叟，又號抱獨老人，江蘇崑山人。生於元至順三年，自幼學醫，成為元末名醫朱彥修的高足，博覽群籍，其醫術之精有「察毛髮，洞五臟」之譽。後精詩文，工繪事，筆法學夏圭，兼及馬遠。洪武初，離開江南，遠赴關陝一帶，一為採藥兼尋訪國醫，一為遊覽名山大川。曾由沈生陪同登華山，回來後作「華山圖冊」並書〈華山圖序〉二篇。後又書〈畫楷序〉❺。

　　王履因為本身也是個畫家，又有「華山圖冊」（部分分別入藏北京故宮和上海博物館，圖 1–1），因此他的畫論特別受到歷史學家的重視。滕固指出：「明初有王履，因不滿意於元末畫風的疏放，又提倡院畫……」薛永年更撰《王履》專冊深入探討王氏的思想，提出「去故而就新」、「有違亦有從」、「以意匠就天」

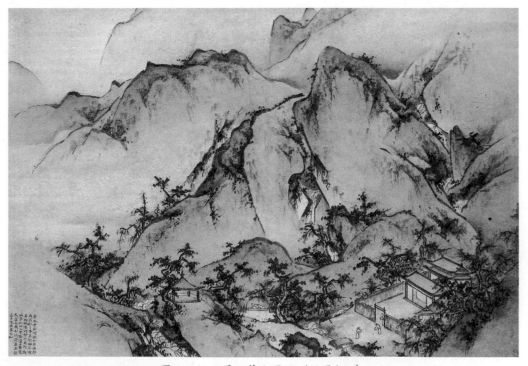

圖 1–1　王履　華山圖冊（冊頁之一）

❺　圖見《藝苑掇英》，1978 年，第 2 期，頁 9～17。

等三大成就❻。

　　從王履的畫蹟和畫論來看，我認為最重要的理論有四點：第一、重視寫實和寫形；第二、寫實和寫形的極終目的是達意；第三、要能達到上述的目標，馬夏派的筆墨是最佳的選擇；第四、宗與不宗是相對的。由於王履是個有科學頭腦的醫學家，他的畫論重實際，繪畫重寫生和寫形，而壓制筆墨的活動性，是可以想像的。他說：「吾師心，心師目，目師華山。」易言之，他的靈感源頭是華山，先是華山入目，再是華山入心，作畫時才以心為師。這表面上看來與唐朝張璪所說「外師造化，中得心源」異曲同工，但仔細分析，則可見其差異。

　　最重要的是張璪不強調心與自然物之間的師承關係，而是主張大自然的創造力與人心的藝術感性之互相作用。易言之，張璪的理論是開放式，而王履所言是封閉式的，「心」的角色變得不那麼重要了。不過就元末明初的畫壇來說，他的理論則有振衰起敝的作用。蓋中國古代的畫家都很重視「親身目睹」的經驗，以故宗炳「棲丘飲谷三十餘年」，范寬棲隱太行，徽宗明察孔雀升墩。元以前的畫家特別講究久處山林，涵養丘壑之氣。然而明初畫家久居都城，日漸與大自然疏遠，終日閉門造車。因此王履這樣的繪畫思想無疑是舉世混沌中的一股清流，可謂一洗常人「貴耳賤目」的陋習。

　　我們從他的「華山圖冊」可以看見他對於山水的具體個相有相當的堅持。這些圖，筆法上未脫夏圭風格，但是構圖則改採近景局部放大特寫，表現山石的大塊面結構；雖然格局較為侷促，卻還有新意——尤其他的智性取向頗不同於元朝以來寫意、遣興的文人畫。

　　王履作畫也重意，但有其獨特的內容，他說：「畫雖狀形主乎意，意不足謂之非形可也。雖然意在形，舍形何所求意？故得其形者，意溢乎形，失其形者意云乎哉！」這段畫論譯成白話則是：「畫雖是寫物之形，但以意為主。然而意又存在於形裡，沒有形哪來意？所以說得物之形的畫，意也會充分顯現。若畫已失物之形，那意又從何談起！」「意」之成為中國畫表現的命題早見於六朝之所謂：「質沿古意，文變今情。」此語原來是用在文學上，到了宋朝晁以道還是如此，他說「詩傳畫外意」。趙孟頫把「古意」引進畫裡，說「畫貴有古意」。趙氏所說的意仍然是有一定客觀性的美學概念。真正把「意」當作主觀的「意念」或「感情」乃是元朝的黃公望和倪瓚。黃曾說「畫不過意思而已」，倪也

　❻　薛永年《王履》（中國畫家叢書），頁 4、16、24。

認為「畫不過逸筆草草，聊以自娛」。畫的「意」因而從某種特定的美學理念，轉變為建立在自我消遣的浪漫主觀意識的表現。此後論畫以「意、興」為主旨，中國繪畫理論觀念也從宋人的「神、似」之爭，轉變到「意、形」之辯。

王履所說的「意」似乎又不同於「古意」或「主觀的意興」，而是相當嚴肅的視覺美感的滿足與充實，畫的境界就是「滿意」。所以他說：「既圖矣，意猶未乎滿。由是，存乎靜室、存乎行路、存乎床枕、存乎飲食、存乎玩物……存乎文章之中，一日燕居，聞鼓吹過門，惕然而作，曰：『得之矣！』夫遂麾舊重圖之。」

在他看來一幅畫並非一下子就可以畫好的，而是要經過一段時日的觀察體會，捕捉靈感，在某一關鍵時刻，奮力一擊，「惕然而作」，才能真正得「意」。這一創作過程頗異於講究即興和戲筆抒情的文人寫意畫，也不同於嚴謹程式化的工筆畫，是頗有創見的藝術創作理念。

王履之提倡馬夏派畫法又有什麼歷史意義呢？在元朝馬夏派遭到文人畫家的鄙視，學其法而且史上有載者僅六七家。主要的活動地區是在江蘇松江、華亭一帶。明初以馬夏畫法出名者似乎僅沈希遠一人；他是崑山人，與王履同鄉，大概受元朝松江一帶畫風的影響。沈氏除畫馬遠式山水之外亦善傳神，洪武中應召寫御容，稱旨，授中書舍人❼。王履主張取馬夏派「清曠超凡之遠韻」，但不拘泥於其形式之模仿。所以他說：

> 夫家數因人而立名，既因於人，吾獨非人乎？夫憲章乎既往之迹者謂之宗，宗也者從也，其一於從而止乎？可從，從，從也；可違，違，亦從也。違果為從乎？時當違，理可違，吾斯違矣。吾雖違，理其違哉！時當從，理可從，吾斯從矣。從其在我乎？亦理是從而已焉耳。謂吾有宗歟？不拘拘於專門之固守；謂吾無宗歟？又不遠於前人之軌轍。然則余也，其蓋處夫宗與不宗之間乎？

這就是說「從」與「不從」要看時與理，對於宗派要保持若即若離，才有自由創作的空間。

王履這些見解相當有創意，對當時以及後世的畫壇有何影響，這是另一個

❼　穆益勤《明代院體浙派史料》，頁 5。

可以讓我們思考的問題。他的「華山圖冊」在明朝中後期的畫壇頗有聲望，因此可能無形中啟發了一些人。曾為作跋者包括王鏊、周天球、王世貞、張鳳翼和王穉登。張鳳翼稱之為「出入於劉、李、馬、夏諸君間。王穉登萬曆庚寅之跋說是「出入馬、夏之間而微用李唐皴染」。陸治又曾加臨寫，並請俞允文作跋：「安道謂華山險拔秀異，非它岳可比，若拘拘於常法，即無華山一石，故其多出馬遠、夏圭之外。」❽明末董其昌似亦曾注意到王履。他在《畫旨》一書有下面一段記載：

> 安道精于醫，自謂形下少雙。聞秦中有國醫，不遠千里，為之傭保。凡及三年，莫窺其際。一日，忽佐片言，國醫駭之曰：「子非王安道乎？」相視而笑。❾

又題王氏「蒼崖古木圖軸」云：「此圖細潤古雅，非『華山圖』筆法，更自超也。」

然而，儘管王履有了這麼受重視的「華山圖冊」，並有那些跳出元朝以來的文人畫論窠臼的高論，但是畫風和理論在當時沒有太大的影響力，即使永樂時代浙派之興也與他沒有什麼關係，因為浙派的源頭是浙江與福建。即使董其昌知其人觀其畫，亦不認同其畫論。考其原因是，王履學醫，較有科學觀點，敢於提出新見，但非職業畫家，又非文人畫家，在畫藝上的發展並不充分，風格似乎不太成熟，其高論又無弟子為之發揚光大❿。

二、永樂宣德時代——宮廷畫極盛下的畫論

大約自 1401 至 1450 年，即永樂、宣德、正統時代，正值明朝盛世。成祖（史上又稱永樂帝）是朱元璋的第四子，篡侄位而稱帝；他雄才大略，定北國、

❽ 見上引薛著《王履》，頁 34。

❾ 引文見上引薛著《王履》，頁 10。

❿ 「華山圖」可能是王氏畫風的一角，著錄上他還有「華山圖軸」、「天香深處圖軸」及「蒼崖古木圖軸」。第一軸據王穉登跋是：「一小軸，廣不逾二尺許，純用水墨，不施丹粉，織入絲縷，密入毫芒，蓋王蒙輩手腕之餘耳。」第二軸據李日華的描述是「筆蹤極謹譯，如王叔明所寫……」這似乎說他至少兼習馬夏與王蒙之法，故有比較粗放與細膩兩個畫路。見李日華《六研齋二筆》，卷四。參見薛著《王履》，頁 24。

拓南疆，更以鄭和下西洋，寫下歷史上輝煌的一頁，不讓漢武、貞觀專美於前。

　　永樂皇帝時代，皇權之盛超過前期，但由於政治安定，日有餘裕推行文教、獎勵文藝。由皇家鼎力贊助而完成的皇皇巨著有《永樂大典》、《大藏經》、《歷代名臣奏議》、《性理大全》、《四書大全》、《五經大全》等等。

　　永樂帝本身對書畫也很有興趣，文人的地位也因而有相當程度的提高；永樂帝特別喜歡「二沈」（沈度、沈粲兄弟）的書法。李紹文《皇明世說新語》云：「太宗（成祖）徵善書者試而官之，最喜雲間二沈學士，尤重度每稱曰我朝王羲之。」

　　沈度是江蘇華亭人，字民則，洪武中舉文學，不就。永樂中以能書詔入翰林院供職。其弟沈粲亦善書，時有大小學士之稱。二沈書法是標準的館閣體，以端正秀麗為其特色。在畫史上最有意義的是永樂帝把被朱元璋放逐的文人畫家王紱找了回來，並加以重用，供職文淵閣，十年後拜中書舍人。為文人畫界注入一點生機。

　　宣德皇帝也是一位勤政愛民的聖主明君，以「偃兵息民，安養生息，慎用刑律，整飭吏治」為治國手段。他很重視文教，除籠絡前朝大臣之外，並鼓勵推舉有才能的文學之士。楊士奇、楊榮、楊溥（史稱「三楊」）相繼入稟朝政。社會安定，文風日盛。在皇家的資助下，宮廷文化遠超過民間文化是可以想像的。甚至最具有民間性質的陶瓷藝術也成為皇家哺育的幼兒。他也熱愛繪畫，尤其喜歡自己動手畫畫，所以宮廷裡的文學、藝術氣氛很重。他也曾試圖做宋朝設立書院和圖畫院，故徵集許多書畫家使隸屬仁智殿和武英殿。只是畫院的構想後來因為某些因素未能如願。

　　在他的統治下，宮廷畫和浙派畫盛極一時。當道的畫家都是職業畫家，以上承兩宋的宮廷畫為職志。其發展的原動力至少有二：第一、明朝以繼承兩宋大統為使命，故繪畫亦以此相應和；第二、更直接的動力來自宮廷貴族的品味，為配合皇宮大建築以及皇家的豪華富貴，高貴雄偉的宋式絹本畫比元朝荒寒蕭索的紙本畫來得合調。

　　繼承宣德的正統皇帝雖不是一位精明能幹之君。在他的統治下國內變亂日多，北疆多事，干戈不斷，但都有小勝。在文化方面，正統初承襲宣德餘蔭，盛況猶存。譬如正統五年之大修北京宮殿，役工匠、官軍七萬餘人。這種盛況一直到 1449 年的土木堡之變才真正一落不可收拾。

　　從永樂到宣德這段期間，既然畫壇是由浙派和院體派的職業畫家所主導，

文人畫家經過洪武時代的摧殘之後，所剩無幾，所以畫論殊少建樹。比較有活力的文人畫家是剛從放逐地大同回來到無錫的王紱。他在 1400 年（建文二年）回到無錫老家。先是隱居九龍山（無錫惠山），以教學為生。1403 年受薦赴京供職文淵閣，十年後拜中書舍人，留下不少畫作。他繼承元四家的畫法，重新奠定了文人畫的基礎，也為明朝吳派繪畫掀開了第一頁。但是他的官宦生涯並不容許他發表太多的理論。世傳他有《書畫傳習錄》一書。此書有十九世紀中葉秘承咸序，序中自謂得之肆中（舊書攤），原已破爛不堪，經他增補改訂，歷十餘年而成。與秘氏自撰《書畫續錄》及《梁溪書畫徵》並入《秘氏全集》。惟因秘氏治學態度浮濫，多以己意篏稱古人之語，真偽不分，瑕瑜互見。此余紹宋《書畫書錄解題》已有詳論，茲錄其大意如下：

> 夫校刊古人遺著，首在存真，即有闕略訛舛，亦應仍舊文，留俟後人考補，豈容以己意擅為增訂，致滋來世之疑？即或有所增訂，亦應詳為註明。今書中除小註外，悉未註出，遂使廬山面目頓失其真。

此書的確有些可疑的論點。第一，它說唐宋畫家作畫是「以畫壁畫的方法，張絹素於壁，立而下筆，故能騰擲跳蕩……今人施紙案上，俯躬面為之，腕力掉運，僅及咫尺。」所說或有所據，因為唐、五代、北宋畫家多作大幅畫，為了掌握全局，有時會將大幅的紙或絹張貼於壁上，站著作畫，或者是遠觀修改。然就王紱的畫蹟來看，除了墨竹畫之外，他似乎未嘗立而下筆！第二，它再次強調畫家應該師造化，不為成法所拘，故曰：「高人曠士，用以寄其閒情……未嘗定為何法何法也！內得心源，不言得之某氏某氏也。」此語似乎來自清初石濤《畫語錄》。第三，它力斥臨摹：「風會日下……一二稿本，家傳師授，輾轉摹倣，無復性靈，正如小兒學步，專藉提攜，纔離保姆，立就傾仆矣。」⓫這段話也不像明初人的語氣，當然更不是王紱所能說出口的，很像是秘氏借古人之名而批評當時的只重臨摹的惡習。那麼《書畫傳習錄》非為明初王紱之作矣。

　　就此而言，永樂至正統年間文人畫論便是一片空白嗎？為了對這段期間畫界的思想傾向有一更全面的了解，我們不妨看看一些宮廷御用畫家的言論。首

26　　⓫　王紱《書畫傳習錄》見俞崑《中國畫論類編》，頁 99～102。

先是范暹。他是吳縣人，工書法善畫花鳥，永樂間入畫院。他說：

> 聞之前輩云士大夫游藝必審輕重，且當先有蹟者。謂學文勝學詩，學詩
> 勝學書，學書勝學圖畫，此可以垂名，可以法後。若琴士猶不失清士，
> 舍此則末技矣。

可見即使是宮廷畫家，他們還是不脫士大夫觀念。不以畫藝自高，反而以之為
末技。

　　再看郭純（文通），他是浙江永嘉人，永樂初入宮。他最不喜歡馬夏派的
畫。《明畫錄》云：「有言馬遠、夏圭者，純輒斥之曰：『是殘山剩水，宋偏安
之物也。』」一般人認為馬夏派的大本營是在浙江，但就我們近年來的研究，有
元一代真正浮上檯面的馬夏派畫家居於浙江者為數甚少，大部分是在江蘇❷；
上文所說宗法馬夏的沈希遠和王履也是江蘇人。而浙江人郭純則反而是大力批
評馬夏派，這是有點「近廟欺神」的心態。

　　然而奇怪的是宣德以後的宮廷畫家和職業畫家卻又多為浙江人，其中的道
理何在？我想這是因為浮上檯面的「馬夏派」畫家是受畫史家認可的「畫工」，
也就是「文人化」的馬夏派畫家，不是真正的畫匠。也因為如此沈希遠、王履
都有文人氣質，對繪畫也有自己的見解。除了這些人之外，還有很多活動於社
會底層的畫匠，他們並不受畫史家的青睞，所以不在畫史留名。易言之，明朝
宣德間崛起的宮廷畫家和職業畫家便是這些潛伏在民間的畫匠，他們不是喜好
高談闊論者，而是沉默的一群。

❷　參見拙著〈元朝畫工畫──畫工畫的蛻變與衍續〉，《美育》，第六〇期 (1995/6)，頁
8～10。或拙著《元氣淋漓》，頁 225～255。

第二節　宮廷藝術品味的開發與完成
——出身草莽墨汁少，世代經營亦可觀——

在古代任何一個社會，藝術活動的推展都有賴於皇家的領導。因此皇家的藝術品味往往是藝術家特意揣摩的對象，皇家對藝術的態度也會深深地影響藝術的走向。最明顯的無疑是宋朝；當時的朝廷利用畫院來主導繪畫藝術，使院體派一枝獨秀，遠遠超過以前任何一個時代。元朝政府對工藝的推動，以及對純藝術的放縱（我不用「漠視」兩字，因為元朝官僚事實上對業餘的文人畫有相當濃厚的興趣，因此給文人畫很大的助力），導致文人業餘畫派的勃興。明朝在推翻元朝政權之後，一切都走上與元朝相反的道路。皇室對繪畫藝術的態度也與元朝政府不同。它對藝術的態度自然也與整個明朝繪畫發展息息相關，值得我們細心來作一番考察的。

僅就皇家的藝術政策來說，明朝與宋朝相比，宋朝有一貫的政策和傳統，並有畫院來控制畫風走向，反之明朝雖有宮廷畫家，但無畫院。畫史上所說的「明朝院體派」事實上是指宮廷畫之中以兩宋畫院體裁完成的作品，不是說明朝也有畫院❶；與元朝相比，元朝歷時較短，而且對繪畫藝術殊少干預，任由文人畫在文人圈中發展。明朝的統治期幾為元朝的三倍，藝術政策和皇帝個人的品味變化較大，而且皇室有控制藝術活動和藝術思想的意圖，所以皇室的藝術品味影響到繪畫的發展甚巨。

皇家藝術品味之產生，可從文化的大環境與皇帝個人出身的小環境來考察。譬如宋朝的大環境是大唐國際文化熱潮之消退和本土文化之勃興，小環境是宋太祖出身於重視教育的書香之家。元朝的大環境是南宋院體畫的沒落，通俗文化與士人文化分道揚鑣的時代，小環境是蒙古人出身游牧民族，對中國貴族藝術本就牛琴難諧，所以皇室之贊助以建築與手工藝為主。反觀明朝皇帝，所處的大環境是都市通俗文化與戲劇文學的浪潮之洶湧澎湃，對繪畫的總體走向起著決定性作用。至於皇帝個人的素養變化也很大，譬如明太祖是出身於「草莽英雄」，對藝術的看法總是本著利用與敵視的心態，所以明初的畫壇幾乎是

❶　畫史上也有人泛用「畫院」之名，王伯敏說：「明朝設有畫院，但與宋代的翰林圖畫院在編制、職稱上都不一樣，雖有畫院之名……」。參見王伯敏《中國繪畫史》，頁444～445。

籠罩在一片恐怖的風雨之中。但是到了第四代的宣宗，藝術氣氛就大不一樣了。

　　明朝宮廷畫家的任務是創作一些具有實用性的繪畫作品，大致有以下十大項：帝王像、皇都建築寫真、史蹟建築留影、政教畫、宣傳畫（宣傳皇帝恩德）、皇宮裝飾畫、徵賢圖、年節喜慶金吉祥畫、贈禮應酬畫、宗教祭典禮儀畫。大體而言，工細華美，而帶有工藝性的宮廷品味始於永樂時代，成於宣德。因其大本營是在北京，所以可以稱之為北京宮廷藝術品味。本文即以此為主題詳加論述。

一、畫家悲劇的舞臺——洪武時代宮廷繪畫

　　雖然元、明的繪畫有其連貫性，但在明初的過渡時期的確有一個斷層。明太祖出身貧窮人家，幼年沒受過什麼教育，但作為一個傑出的政治家，他的思想和行動皆講求實際與實效，建國後即廢丞相制和中書省，改由中央的六部直接向皇帝一人負責，使皇帝集軍、政、刑之大權於一身。以高壓手段（如文字獄）來抑制人文思想。在洪武期間對思想文化的控制之嚴遠超前代。尤其設八股文法，以程朱理學和四書五經為惟一取士標準為害最大最久。朱氏很不喜歡文人，尤其不能忍受元朝文人的隱逸思想。他的《大誥三編》規定：「率土之濱，莫非王臣，寰中士大夫不為君用，是自外其教者，誅其身而沒其家，不為之過。」可見在他治下的國度，文人要隱居也不是一件容易的事。

　　朱元璋對於純文學和藝術不但不感興趣，反而時存戒心；他一方面命太監隨時監視文人和畫家的思想，一方面又以殘殺文人畫家以為殺雞儆猴之舉。對他來說文學、藝術的價值與作用亦需以其實用性來衡量。因此記事、宣教、圖寫江山形勢，畫耕織圖、作蠶桑圖、寫御容等等是為文藝的要務。此期在嚴厲的思想控制之下，雖然社會安定，經濟成長快速，但文化方面則相當沉寂。

　　今日西洋學者耶魯大學教授班宗華 (Richard Barnhart) 在其〈回歸學院〉(The Return of Academy) 一文，對朱元璋的藝術態度提出不同於傳統的看法，他說：

　　　　（洪武）根本說不上不信任藝術家，反之，他明顯地讚美和肯定他們。
　　　　這點從他的收藏品可以得到證明。他從藝術家們的畫室中搜括作品，並
　　　　用心去學習，而且還給予畫家們指導。誠然，趙原、徐賁、盛著都被他
　　　　殺害……但其他各行各業的人在這段期間都同樣受到折磨……我們不

29

能把畫家單獨提出來，肯定他們是特別受害的一群。❷

朱元璋的確也從元朝宮廷和被誅的高官手中奪得不少傳世書畫，而且設有典禮稽察司掌管之。如今故宮博物院書畫藏品中有「司印」半印者，皆屬明初入宮之作品。朱元璋會畫畫的說法也許是從《無聲詩史》有關周元素（位）的一段故事演繹而成。該故事謂太祖曾命周氏寫天下江山圖，周不敢動筆，乃請高祖規模大勢。江山大勢既成，周頓首說：「陛下江山已定，臣無所措手矣。」不過該故事是否可信，有無誇張，太祖畫藝如何，都是疑點重重。

所以「學畫並給予畫家指導」的說法尚有待商榷。至於他是不是故意殺害畫家以收儆猴之效，那就看個人對中國歷史認識的深淺而定了。但不論個人觀點如何，我們都可以看到因為那些畫家無辜受戮，畫壇上一片死寂，尤其元朝盛極一時的文人畫幾乎消失得無影無蹤了。

就繪畫來說，朱元璋最感興趣的是找人畫他的「肖像」。曾被徵召為他畫肖像的畫家，而且史上可考者，計有陳遇、朱芾、陳遠、沈希遠、周位、盛著等。另有唐肅、相禮亦受徵召，但是否也畫肖像則不得而知。今日臺北故宮博物院藏有多幅明太祖像，其中有一幅英俊瀟灑（圖1-2），其餘都是醜怪無比（圖1-3）。

雖然任道斌曾指出，據藏文資料記載，明初西藏喇嘛所見的朱元璋便是一幅豬相❸，但是筆者仍認為這些藏人所見的「朱元璋」應非朱氏本人，因此這些醜像並非朱元璋的真面目。其理由至少有兩點：第一、這些醜陋的「肖像」，每幅面貌不同，一個人的相貌不可能有那麼多的變化；第二、中國漢人一直到二十世紀初還認為肖像是靈魂的載體，一般是作於臨死之前或死後，若有作於生前者，必小心收藏，以免落入他人之手讓自己的生命受到傷害。朱元璋以皇帝之尊，斷不會讓生前的真實肖像在外面流傳。因此我認為這些醜像必定都是一些「偽像」。偽像當然就不會被認為是負載有皇帝的靈魂。這些像大概是畫家依據太監的指示，或御製畫稿加以增色繪製，競以醜怪為能事。史謂太祖喜歡私自到地方巡行，這些不同的醜像大概是作來迷惑平民。真的朱氏肖像必定是祕藏宮中，在當時很少人有機會見到。

❷　Richard M. Barnhart, "The Return of the Academy", *Pocessing the Past*, p. 335.

❸　參見任道斌〈論明代學術文化的發展〉，《中國社會科學院研究生院學報》，1991 年 1期，頁 40。

圖1-2　作者不詳　朱元璋坐像（英　　圖1-3　作者不詳　朱元
俊）　　　　　　　　　　　　　　　璋坐像（醜陋）

　　這些傳世的朱元璋「肖像」不論美醜，都無畫家簽名，所以於今已無法查明作者了。太祖這些畫像顯然只是基於實用的目的，其藝術價值就在技法與實用目的之配合。據說他也曾命畫士「畫古孝行及身所經歷、艱難起家、戰伐之事為圖，以示子孫。」又曾於文華殿後的齋宮畫「漢文（帝）止輦受諫圖」及「唐太宗納魏徵十思疏」等壁畫，然而這些畫作於今已無留存。

　　明末陳繼儒的《妮古錄》有兩則關於朱元璋喜愛文學和賞竹的記載。第一則是說他喜誦唐朝李山甫的〈上元懷古詩〉，所以用大筆把它寫在屏風上。第二則說有一天太祖（朱元璋）在武樓中請客，詹同隨侍在側，偶然談到竹子的事，太祖問：「竹之類其亦多乎?」詹同就從晉朝戴凱之《竹譜》所錄的五十餘種談起，最後談到吳越山中的方竹：「四稜直上弗頗，若有廉隅不可犯之色，以故士大夫愛之，往往采而為筇。」顯然詹同故意把方竹的嚴峻比喻為清廉高節，朱氏聽後大概很感興趣。詹同退朝之後立刻找來一枝方竹筇杖獻給太祖❹。這些記載如果可信的話，則可說明朱元璋還是有點藝術素養，但至多也不過如此而已。

　　洪武時代，宮廷中的工匠（包括畫匠）多被置於工部下的匠作司，後改為

❹　陳繼儒《妮古錄》，卷一，參見《觀賞彙錄》（下），頁203。

營繕所；有些畫家則隸屬於工部的文思院，為副使，也有進入掌禮儀的鴻臚寺序班；此外也有入仁智殿為待詔者。宮中的畫家並無一定的編制，一般占職錦衣衛。錦衣衛本來是刑事官，掌侍衛、緝捕、刑獄之事，屬武職，職等為指揮、千戶、鎮撫。宮中畫家雖可為錦衣衛指揮或千戶，但並無實職。他們都是在太監的層層監督之下工作。他們的工作就是：第一、為朱元璋畫偽像；第二、畫一些政教畫，如「漢文止輦受諫圖」等。當時被徵召而且史上可考的畫家，計有陳遇、朱芾、陳遠、沈希遠、周位、盛著、王仲玉等十二人。其中盛著是盛懋的侄兒。字叔彰，嘉興人。「畫山水高潔秀潤……兼工人物花鳥……洪武中供事內府，被賞遇。後畫天界寺影壁，以水母乘龍背，不稱旨，棄市。」❺他伏誅之後，作品也無人敢收藏，故於今已是片羽難求。

圖 1–4　王仲玉　陶淵明像軸

　　有畫蹟留傳的只有王仲玉和周位。王氏里籍未詳，洪武中以能畫應召至京師❻。傳世有「陶淵明像軸」（圖 1–4），今藏北京故宮。畫甚簡，僅作一著大袍的六朝人像，右手攜一幅下垂的畫紙，乘風迂迂而行，屬元末文人畫格局；其簡單的構圖和白描畫法，近接王繹、衛九鼎和張渥，遠承李公麟。長條的畫幅上有一大篇由中魯以隸書抄錄的陶淵明〈歸去來辭〉。

　　至於周位，他的傳世畫蹟也只有一面冊頁「淵明逸致圖」，畫陶淵明醉酒，敞衣低頭作欲倒狀，由侍者攙扶而行。左邊角有「元素」款。四周有明清收藏家印鑑多方。畫法仍屬李公麟白描傳統，但似乎上追王維的「伏生像」。其畫技，尤其對人物動態和精神的把握高於王仲玉。

　　周位，字元素或玄素，江蘇太倉人，《太倉州志》有傳：「博學多才藝，尤

❺　盛著資料見徐沁《明畫錄》，卷二。
　❻　王仲玉資料見朱謀垔《畫史會要》，卷四。

精畫藝。洪武初取入畫院（按：當時並無畫院），宮掖山水畫壁多位筆，同業害其能，卒於讒。」他的名氣在明初似乎相當大，《無聲詩史》、《明畫錄》等多種書籍都有其小傳。據說某日太祖命他畫天下江山圖於便殿的牆壁上，周位頓首曰：「臣粗能繪事，天下江山，非臣所譜，陛下東征西伐，熟知險易，請陛下規模大勢，臣從中潤色之。」太祖於是援毫揮灑。然後要周位完成。周位很機敏地叩頭說：「陛下江山已定，臣無所措手矣。」太祖笑而頷之。由這段故事說明周氏是一位相當精敏世故的人物。可是跟皇帝做事有如與虎謀皮，最後還是被處死 ❼，而許多畫蹟大概也就因此被銷毀了。

　　這裡值得注意的是這些受徵召的畫家都喜歡畫陶淵明像以明志。此中可能牽涉到一項少為人知的祕辛：受徵召意味著厄運的來臨。在當時因為太監四出查訪畫家，推薦入宮，而太祖又把他治下的人全看成他的私產，人民沒有不受徵召的權利，他說：「士大夫不為君用，是自外其教者，誅其身而沒其家。」在這樣的政策之下不論是文人畫家或職業畫家，受徵召都不得不起身。可是皇帝欲用則用之，欲殺則殺之，使畫家人人自危。後世史家往往說這些畫家以被徵召為榮，實在有違事實。以上盛、周是宮廷畫家被殺頭者。文人畫家受誅者尚有陳汝言、徐賁、王蒙，受罰者有倪瓚。畫藝之頹靡其來有因！

二、宮廷藝術品味之提升──永樂時代

　　永樂時代畫家的處境有了改善，宮廷畫家很多，在畫工群中也有略帶文人素養者。純畫工多入武英殿，而兼擅詩文者則入翰林院。可是畫家雖多，作品的品質卻不甚高，其原因自然是與洪武期的摧殘和迫害有關。

　　永樂時由於配合兩京（南京和北京）大規模宮廷建築之裝飾，朝廷需要大量的畫家，而閩、浙、吳一帶的職業畫家正能膺此大任，因此宮廷畫工大多來自江南地區。當時江南一帶畫家已大致分為「細筆」與「粗筆」兩大陣營，但永樂時受召者純為工細一路，計有卓迪、范暹、郭純、蔣子誠、陳撝、趙廉、滕用亨、茹洪、翠庸、上官伯達、張之明、解琇等十餘家。

　　郭純，字文通，號樸齋，浙江永嘉人，是當時一位略帶文人素養的畫家。善山水，永樂、宣德間供事內殿。他似乎很能適應宮廷中的生活，「自言酒後筆法入神，供御外不肯輕以一筆與人。」❽可見永樂時代宮中的文化氣氛已經

❼　周位因同業相忌，以讒死。見《明畫錄》，卷二。

大異於洪武時代了。他傳世的「青綠山水圖軸」作平遠景，右邊山崖，左邊平坡遠村。中間平溪有遊艇一艘。畫山石用石青石綠，兼用泥金勾勒，畫樹用水墨。墨法宗郭熙，設色法李唐「江山小景」。樹林柔細似趙大年。雖秀潤可愛，效果平平。

郭氏雖然是浙江人，但他很不喜歡馬夏派的畫，遇人提到馬夏派，他便斥之曰：「是殘山剩水，宋偏安之物也，何取焉？」筆者在〈元朝畫工畫〉一文曾經指出，在元朝浮上檯面的馬夏派畫家大多不在浙江，而是在江蘇❾。郭氏畫風以及他對馬夏派的批評似乎也告訴我們，明初宮廷裡的人還是不太欣賞馬夏派的畫。那麼馬夏派之復興必待高人加以改裝，以適應新的政治環境──也就是去其殘山剩水的格局，以呈顯巨大輝煌的氣勢。

此外還有一位卓迪。據《畫史會要》：「卓迪，字民逸，浙江奉化松溪人。善畫水墨山水，嘗師朱自方，得其心妙，而筆法精緻實過焉。永樂中召至京師，兼以篆隸入翰林，將授官而卒。南京報恩寺涌壁有民逸筆。」今存「修禊圖卷」是水墨橫幅，右上角自書「脩禊圖」，卷後款云：「南陽卓民逸寫于金陵官舍」。此畫以右半溪谷中的水閣為重心，往左即畫幅的中段，有臺地，背後有大嶺。臺地上有四個小人物作看山狀。再往左是開闊的溪岸和遠山。山石用范寬雨點皴，但因作於熟紙，筆觸顯得乾鬆，山頭染墨特重，樹用李唐、劉松年法，但因染墨太厚，略失筆力。

本期成就最大的畫家是邊文進（景昭，約 1355～1430）。邊氏原籍隴西（甘肅），後遷福建。他的畫藝成熟於永樂時代，但是比較早的文獻如《閩書》、《無聲詩史》、《明畫錄》等等，都說他是宣德中始受詔。如《閩書》云：

> 邊景昭，字文進，夷曠瀟落，博學能詩，精花果翎毛。宣德間召至京師，授武英殿待詔。

這種說法是有可疑的，因為據《宣宗實錄》卷二三「宣德元年十二月」的記載，文進是在宣德元年 (1426) 十二月被革職的：

❽ 郭純傳記，見《水東日記》，卷二。

❾ 高木森《元氣淋漓》，頁 225～254。

武英殿待詔邊文進以罪罷為民……文進以繪事供奉內廷，舉陸悅、劉主
有文藝。未召。有言悅嘗為御史，以受賄發戍邊，圭極刑劉誠之子，專
事結交時貴。文進受二人金，故薦之。上召進詰之曰：「爾以小藝得官，
敢持恩貪縱。」文進叩頭服罪。時文進年七十餘，上以其老不可加刑，
遂革其冠帶，令為民。

假如他是宣德時才受詔，而在宣德元年十二月遭革職，那他在宮中的時間最長
不過十一個月。他不太可能在短短的時間內就貪汙受賄，而且今日傳世的邊氏
畫蹟多自署「待詔」或「武英殿待詔」❿，可見他在宮中的時間不會太短。而
且邊氏與王紱曾於 1412 年合作「竹鶴雙清圖」（藏北京故宮），圖中的兩隻鶴
出自邊氏之手，王紱則畫土坡及竹叢。由邊氏題云：「隴西邊景昭同孟端中書
為誠齋寫竹鶴雙清圖」⓫。按王紱授中書舍人是在永樂十四年 (1412)，而卒於
永樂十八年 (1416)。那麼邊氏永樂中便已活動於宮中，否則不可能與中書舍人
一起作畫。又傳世的「三友百禽圖軸」（臺北故宮藏）自署作於「永樂癸巳 (1413)
秋七月隴西邊景昭寫三友百禽圖于長安官舍」，此處「長安」是指首都所在之
地──南京或北京。可以證明他在永樂間便入宮廷當職業畫師。也就是說「宣
德中始受詔」之說不可信。今人撰文亦多將邊氏入宮時間定為永樂間，如《中
國美術全集》的作者便肯定地說「永樂 (1403～1424) 間召至京師授武英殿待
詔。」只是未作考證⓬。

　　邊景昭在宣德元年 (1426) 十二月被貶為庶民之時，已是七十多歲的老人
了。假設為七十一歲，則當生於 1355 年前後。可是傳世作品卻有晚到 1454 年
的「群仙拱壽圖」⓭，其為偽作可無疑問矣。邊文進死後，他的兒子楚善繼續
留在宮中，以畫師占籍錦衣衛⓮。

　　邊氏擅畫北宋院體風格的花果、翎毛，迄今仍有不少留傳，其「竹鶴圖軸」
是標準的宮廷裝飾畫（圖 1–5）。其特色是畫幅很大，布局舒朗，設色明麗高雅，

❿　《中國美術全集・6・明代繪畫（上）》，圖 19、20。

⓫　仝上，圖 17。

⓬　仝上，說明，頁 8。林莉娜〈明宣宗之生平與其書畫藝術〉一文亦持此說，參見《故
宮文物》，第 136 期，頁 66～87。

⓭　《石渠寶笈三編》，延春閣著錄。

⓮　這類史料見於《閩書》、《無聲詩史》、《明畫錄》、《延平府志》和《沙縣志》等。

用筆簡單，絹面光潔。作一雙大鶴立於竹林間的土坡上，一伸頸河中覓食，一曲頸修羽，狀甚悠閑。幽篁三竿，只現中段，其竿明淨與潔白的鶴身相輝映。背景有淡遠的土坡。畫法本身無疑是受北宋院體畫的影響，而其寫實的工力在鶴的羽毛（尤其是尾毛）表現得最為精采──那些羽毛真的有一種毛絨絨的柔和感，用筆設色之精，可為一時之冠。然而這一項成就並不能說它已完成了一幅宋畫；易言之，我們不會把它當成宋畫，其中的關鍵便在於它特有的裝飾性。他甚至把三片掉落的白色鶴毛細心地排列在一棵竹根處。為了加強裝飾效果，畫家特別加強表面的修飾，對自然景物的質與量不太關心。而更重要的是喪失對人生哲學的探討。就這一幅畫來說，畫家把景物單純化，以加強竹鶴的分量。其單純化也包括了筆墨、設色之淨化和美化。

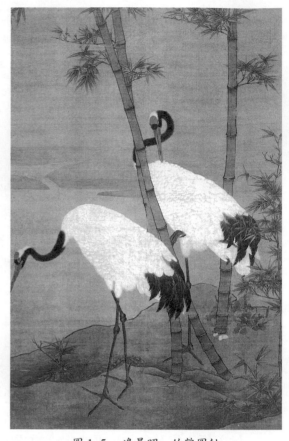

圖1-5　邊景昭　竹鶴圖軸

　　筆觸除了細線勾勒輪廓之外，便只有渲染而無皴筆，所以空間很淺，雖鶴、竹、土坡有重疊之處，卻由於三者都沒有立體感的處理，交疊也不能發生三度空間的厚重感，倒是使景物戲劇性地推向觀者的面前。這個效果又因一雙巨大的橢圓形身軀占據畫面中段的面積而加強。

　　邊氏畫過不少這類竹鶴圖，風格大多類似。如上面提到的「竹鶴雙清圖」也是畫一對白鶴閑立竹林下，只是竹林是由王紱用墨筆畫成的。他比較戲劇化的一件花鳥畫是「三友百禽圖軸」（圖1-6、7），亦為絹本立軸，作松竹梅配上許多的麻雀、水鴨、烏鴉、喜鵲等等不同鳥類，嬉戲林下泉石間，熱鬧非凡，充分表現出春天的喜氣。其筆墨精謹、布局穩當，頗類北宋院體，但予人的感覺則不及宋畫深沉簡捷，亦不及宋畫之富有哲思。它最大的成就是裝飾性的熱鬧和華麗。

　　以上這一點點繪畫成就的確不能與永樂時代的政經、武功相提並論，但作

為朱元璋這樣一位對藝術毫無興趣，對畫家毫不同情的皇帝之子，有此一點心意來經營他的宮室，可為另一個繪畫盛世奠定基礎。而這一成果便在宣德時代充分展現出來了。

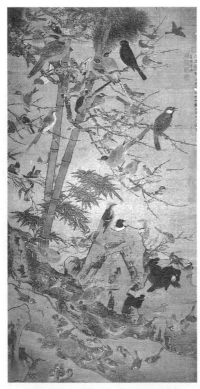

圖 1-6　邊景昭　三友百禽圖軸

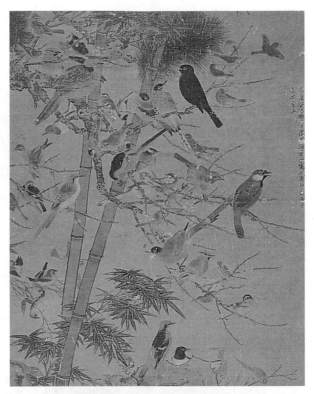

圖 1-7　三友百禽圖（局部）

三、宮廷藝術品味之完成──宣德、正統時代

綜觀宣德、正統年間，正值明朝盛世，國內社會安定，國庫充裕，皇室亦饒富資財，乃繼續在南京和北京大興土木。為了裝潢宮殿，大量徵召畫家和畫匠，宣德皇帝雖然未能實現他設立書院和畫院的夢想，但也因而帶動了畫藝之復興。首先受到獎掖的是色彩富麗、裝飾性強的畫派，故形成明朝宮廷畫派（或稱明院體派）。由於這類畫家有一大部分來自浙江，所以後來又衍生出「浙派」。

本期曾經活躍於宮中的畫家為數甚多，如謝環（活動 1368～1435）、戴進（1388～1462）、范暹、周文靖、夏㫤（1388～1470）、倪端、商喜、石銳、馬軾、李在、周鼎等四十來家。可謂盛極一時，其中尤以謝環和戴進最為著名。

要知道宣德皇帝的藝術品味當然就得先看看他自己的作品。宣德皇帝本人喜歡書畫。書法工行草，學沈度和沈粲。工筆畫學北宋院體，寫意山水、人物、

花果、翎毛、草蟲、墨竹則有文人畫風味。陳繼儒《妮古錄》說：「宣廟妙於繪事，其時惟戴進以不稱旨歸。邊景昭、吳士英、夏㫤輩皆待詔，極被賞遇。」❶❺可謂盛況空前。宣德皇帝的院體畫如「戲猿圖」和「三陽開泰圖」（俱藏臺北故宮博物院），用筆細秀。「戲猿圖」（圖1-8）有宣德丁未年款，故知作於公元1427年。畫一母猿抱一小猿據邊石上，石邊點綴著竹草，若有微風輕拂。右上方樹上有一隻公猿，正摘下一節帶果的樹枝，想遞給伸出長臂的小猿。畫石用董源披麻皴，猿猴毛色細膩，布局寬敞。此畫代表宣宗的藝術品味 —— 有文人畫的輕鬆筆墨和構圖，清秀可愛；又有宮廷畫的吉祥內容：以「三猿」諧「三元」（天、地、人）之音，並以子母象徵儒家之八德，以喻「和合」，整圖的含意是「三元和合」。此吉祥美意，為佳節之上好掛物也。

　　同樣的性質也表現在「三陽開泰圖」（圖1-9）。該圖作一母羊與二隻小羊，似乎突然出現在一片大空地上，左側有一立石，石旁有竹與盛開的茶花。右上角有宣德題「宣德四年御筆戲寫三陽開泰圖」；殆以「竹」諧「祝」，以盛開的茶花喻「開泰」，又「三羊」諧「三陽」之音。「三陽」出於《易經》：「以正月為泰卦，三陽生於下，吉也。」❶❻

圖1-8　明宣宗　戲猿圖

圖1-9　明宣宗　三陽開泰圖

❶❺　陳繼儒《觀賞彙錄》（下），頁204。

❶❻　參閱上引林莉娜文。

宣德的文人戲筆如「武侯高臥
圖卷」（北京故宮），用筆簡捷，只
有筆觸而無渲染（圖 1–10）。他也
喜歡畫松樹、墨竹、荷花，都有些
小趣味。由此可見他所喜歡的畫類
相當廣，但是粗獷狂怪之作應非其
寵。這裡我們應該注意的是無論宣
德皇帝如何重視藝術，他仍不脫其
父、祖輩的基本觀念——重視藝術

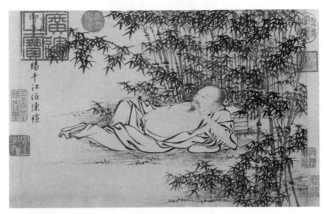

圖 1–10　明宣宗　武侯高臥圖卷

的實用性，這一點可能是明朝諸帝對藝術的共通看法，他們不從純美學的角度
來看藝術品。因此他的畫都帶有明顯的裝飾趣味，特別重視其中的吉祥象徵。
也因此有明一代，手工藝品如瓷器、漆器、家具等等特別有成就。這種對有通
俗趣味之工藝品的濃厚感情，也深深影響到繪畫的發展。

　　在宣德朝廷有不少專畫工筆人物、花鳥、翎毛的畫家，其中邊景昭（文進）
已如前述，是前朝老臣，但宣德元年年底便被黜回鄉。雖然他的兒子楚芳、楚
善皆能繼父業，擅花鳥，且仍留於宮中，但並不受重視，於今已無作品傳世。

　　當時的新秀是著名的人物畫家謝環（庭循，活動 1420～1450）。他是浙江
永嘉人。據《東里文集續編》卷四：

> （謝環）清雅絕俗之士也，敬言行如處女，務義而有識，不慕榮，不干
> 譽，家無資而常充焉，有自足之意。知學問，喜賦詩，時吟咏自適，有
> 邀之為山水之游者，忻然赴之，或數日忘返。所交皆賢士君子。

同書又云：

> 庭循善畫，初師陳叔起。叔起〔為〕元張師夔〔之〕高足，洪武初有盛
> 名〔於〕兩浙，淺介凜然，不苟接人，識庭循于總角，特愛重之。❶

謝環處事很謹慎，甚得皇帝歡心，先為供奉，繼而進官錦衣衛千戶，尋升指揮。

❶　謝環史料見《無聲詩史》，卷一；《明畫錄》，卷二。

可謂一生官運亨通。但可能不見得像上面引文所說的那麼君子；他的嫉妒心很重，不喜歡有人在宮中以畫藝跟他競爭，故於皇帝面前借機批評剛被推薦到宮廷供職的戴進，使戴無法得寵。

據上引《東里文集續編》，謝環畫藝源於陳叔起，而陳是元朝張師夔（舜咨）的高足。洪武初陳因重視謝的天分而加以栽培。今陳叔起畫蹟無傳，而張師夔雖有畫蹟，但畫風與謝氏不類，看不出有師承關係。謝環的謹慎性格在畫中表現得很突出。他的畫非常工整細密，作來頗費工夫，又加上宮中應酬多，留下的畫蹟很少。

今日比較為人所知的有「香山九老圖」和「杏園雅集」（1437 年款）。前者在克利夫蘭美術館；後者有兩本，一在翁萬戈手中，一在鎮江博物館。筆者曾親自檢視克館卷。基本上那是工藝化了的李唐、馬遠風格。它與納爾遜博物館所藏馬遠「西園雅集」正好是一個最佳的對比研究資料。《八代遺珍》一書說：

> ……（此圖）流露出南宋畫家們畫的詩人雅集的風味。然而這九老卻是居於極為明確界定了的圍墙裡的世界。不像其先驅者漫步於馬遠那富有激發性的（浪漫和詩情的）雲霧中。

所言甚是 ❶❽。「杏園雅集圖卷」（圖 1–11、12）為一絹本長卷設色畫，卷首書「杏園雅集」四大字。後紙有楊士奇、楊榮各書序一篇與詩一首。此外還有楊溥、王英、王直、周述、李時勉、錢習禮、陳循各題詩一首。最後為清朝翁方綱長跋說明此圖緣起：明正統丁巳年暮春，三楊之一的楊榮邀集宮官八人及畫家謝環，共十人在其杏園雅集。會後由謝氏作圖，其餘諸人作序題詩 ❶❾。

謝氏的作品畫面景物豐富，筆墨設色充滿細飾，技法嚴謹得幾近刻板。清晰緊密的布局與前述邊景昭的空曠舒展恰成對比。試看這些幾近肖像的寫實細節，充分顯示他的繪畫功力。但與邊景昭的畫一樣，畫家為了使主題淺顯易懂，乃運用技巧來加強表面的效果。在邊氏雖然構圖比較簡單，而謝氏複雜無比，但兩者都明顯地製造美麗的畫面，使藝術家的個性淹沒在皇家品味之中。這一點也是職業畫家與文人畫家的最大區別。

❶❽　見 *Eight Dynasties of Chinese Painting*, the Collections of the Nelson Gallery-Atkin Museum, Kansas City, and the Cleveland Museum of Art, pp. 155–156.

❶❾　「杏園雅集圖」著錄，見穆益勤《明代院體浙派史料》，頁 185～186。

圖 1-11　謝環　杏園雅集圖卷（局部）

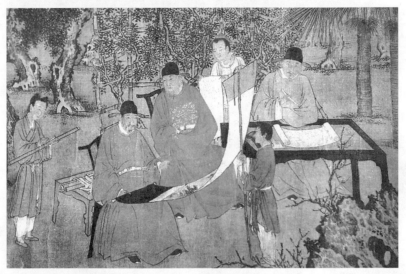

圖 1-12　謝環　杏園雅集圖卷（局部）

　　宣德年間北京宮廷繪畫的發展還包括一些戲劇化的工筆人物故實畫。如商喜，字惟吉，河南人，他善於將山水化為布置華麗的舞臺作為戲劇人物的活動空間。他可能在宣德、正統間進入宮廷，得官錦衣衛指揮❷。「關羽擒將圖軸」（圖 1-13）、「明宣宗行樂圖」（軸）是他的力作，尤以前者最能看出這位畫家受戲劇的影響。劇場是在一棵巨松下的臺地上。關羽高坐在巨石上，目光炯炯，注視著被綁在柱上的俘虜（可能是《三國志》水淹七軍，生擒龐德故事中的龐德）。旁邊三個武將各自展現威武的雄姿。這是唐朝以來罕見的歌頌人體有機力感的巨作。但是它與唐朝有一個很大的區別，那就是它所特有的造作和僵硬感——試看那僵硬的臺階、如劍的瀑布，華麗的顏色多麼遠離自然！易言之，唐人認識事物是靠直接觀察，而明人則是透過戲劇的眼光。商喜這種畫風也顯

現於戴進的「鍾馗」，以及稍後李在的「琴高乘鯉圖」、劉俊的「劉海戲蟾圖」（圖 1-14）、周全的「射雉圖」、黃濟的「礪劍圖」（圖 1-15）❷ 等等。綜上所述，北京宮廷所發展的藝術品味有五個獨要特點：第一、畫幅大，第二、設色精麗，第三、構圖比較複雜，多細節描繪，第四、主題嚴肅，常含有政教安容或吉祥象徵，第五、比宋元的畫更多戲劇化的表現，所以比較不自然。

圖 1-13　商喜　關羽擒將圖軸

北京宮廷的藝術品味在宣宗和謝環的作品中已經完成了。其後天順、成化、弘治年間受北京宮廷所雇用的畫家有朱見深、詹林寧、林時詹、許伯明、林良、林郊、呂紀、呂高、呂棠、呂文英、郭詡、吳偉、鍾欽禮、王諤等二十餘家，

圖 1-14　劉俊　劉海戲蟾圖

圖 1-15　黃濟　礪劍圖

　❷　周全等人傳記史料見上引穆著，頁 28〜29。

人數之多似乎不減宣德時代，但多無法繼踵
前賢。比較有成就的是林良、呂紀、郭詡和
吳偉。然而其中林良、郭詡等人已屬新品味
之倡導者，故留下節討論。那麼，能繼續發
揚北京宮廷品味的只有呂紀一人。

　　呂紀是浙江寧波（鄞縣）人，早年學邊
景昭的花鳥。後來被袁忠徹物色，延聘於家
使他臨摹唐宋以來名畫，漸入「妙品，獨步
當代」。畫史上稱他能「兼眾長」，孝宗弘治
年間 (1488～1505) 受召入宮，官錦衣衛指揮
同知。《兩浙名賢錄》說他「為人謹禮法，敦
信義，縉紳多重之，其在畫院，凡應台承制，
多立意進規，孝皇稱之曰：工執藝事以諫，
呂紀有焉……。」❷

　　呂氏的畫藝曾被武宗稱為「妙奪化機」。
今觀其流傳下來的畫蹟與邊景昭極為相似，
同是裝飾性極重的東西，但其題材與布局變
化較多，風格也更加秀麗婉約多韻。如「白

圖 1-16　呂紀　秋鷺芙蓉圖

梅雉雞圖」右下崖壁瀑泉強流有聲，巨大山梅橫幹糾絞，其上立著一雙富麗的
大錦雞，左上角斜伸數枝白梅，梅花怒放，熱鬧異常，表現出春天的喜氣，既
直接而有力。收藏在臺北故宮博物院的「秋鷺芙蓉圖」也是優美的院體畫，但
柳樹、白鷺、荷葉等構成的複雜動感，充分顯現明朝人對戲劇性畫面的偏好（圖
1-16）。傳承呂紀畫法的主要是他的兒子呂高和呂棠。他們也都在宮廷畫家之
中占有一席之地，但是無法脫離父親的陰影，以致成就有限，傳世作品寥寥無
幾。於此再一次證明宮廷畫藝世代相襲，一代不如一代的歷史劫數。

❷　呂紀傳記見上引穆著，頁 15～48。

第三節　明朝新宮廷品味與浙派之建立
—— 畫藝激情兼劇曲，通俗品味通長安 ——

宮廷貴族因為財力雄厚，可以吸收很多不同性質和才能的藝術家，故其藝術品味常具有較大的綜合性。在宣德年間被吸收的畫家相當多。其中有工整嚴謹者，如前文所述的邊文進、謝環和呂紀，同時有比較放逸者如戴進，亦有略帶文人畫趣味者如李在。就以宣德皇帝本人的畫風來看，也是常游移於工筆和寫意之間。從以下的論述我們可以看出此期宮廷品味的變化和豐富。

一、宮廷新藝術品味的特色

明朝永樂、宣德時代北京宮廷品味的走向是從工細到複雜到熱鬧，同時有力感的呈現和題材、構圖的戲劇化，但無論如何變化，總是以工筆設色為其標的。這種宮廷藝術品味在宣德時代完成，而且達到了無法超越的地步。因此，宮廷畫要有所突破就得在筆墨上超越工筆畫的限制，但是在北京文化氛圍裡的畫家很難主動跨出這一步，因為那裡的氣氛太過嚴肅也太功利。反之，在南京就有其得天獨厚的條件。緣南京宮廷自從永樂帝遷都北京之後，已成為宮廷外圍的貴族們 —— 包括皇子、太監和地方官僚 —— 的天下，其中尤以太監和其家族的勢力最為雄厚。這些人多屬於暴發戶型，而且因為天高皇帝遠，不受拘束，生活奢靡，情豪氣粗，揮金如土。他們的藝術品味自然不同於北京宮廷 —— 他們欣賞奔放豪邁，並有點粗暴的格調，也就是董其昌等文人所謂的「浙派」。

很多人對明朝宮廷畫和浙派畫的關係一直未能弄清楚。或將宮廷畫都稱為浙派，或者將「浙派」籠統看成院體派。事實上「浙派」一詞有廣義和狹義之別：廣義指活動於閩浙一帶的畫家，其中有許多人後來受召為宮廷畫師，故成為明朝宮廷畫的主流；狹義之浙派僅指閩浙畫家中之擅長粗筆畫者，其中也有入宮者，但大多是活動於民間。然而反過來說，宮廷畫也不一定是浙派畫，其畫家也不一定是浙人。洪武初宮廷畫家十來輩，其中確知為浙人者僅盛著等四人。永樂時代宮廷畫家也有十餘輩，其中浙人僅趙廉、郭純、卓迪三人。而更重要的是這三位浙江畫家都不畫我們心目中的浙派畫！如趙廉他是「湖州人，善畫虎，人稱趙虎。」❶郭純工青綠山水，卓迪學范寬筆法，可以說都沒有浙派的影子。所以嚴格說來，狹義「浙派」在永樂時代尚未誕生，至少尚未成為

一派。

　　宣德時代，表現北京正統品味的謝環和呂紀雖然是浙江人，但他們的畫風以及個性都不是董其昌輩所說的浙派。他們那工細、複雜、熱鬧的作風只能說是永樂時代宮廷畫的延續，屬於北宋院體畫的變種。然而也就在宣德皇帝熱衷畫藝之際，新的宮廷畫品味也逐漸形成，而主導這一新品味的宮廷正是南京，但是由於他們也向北京推薦畫家，所以對北京宮廷畫也產生一些影響。新的品味是築基於兩座美學基礎上：一是力感的表面化，二是力感的戲劇化。二者皆屬於通俗藝術的美學領域，而在特殊的歷史條件下竄升到藝術的主流，進而與宮廷藝術品味結合。主導新美學思想的最根本條件無疑是「人」的改變，而人之所以變，最重要的是生活環境與方式的改變。這個發展的文化背景是南京、杭州、蘇州等暴發戶型的都城生活，以及小說、戲曲之流行。新興城市中產階級的人格很不同於宋元的士大夫，他們比較現實、世故而有野心，表現在行為上便是比較有衝力，在藝術品味上則是喜歡熱鬧而有刺激性的作品。因而文藝方面傳奇小說和戲劇如雨後春筍，繪畫更有浙派粗筆畫之流行。而且其間各方面都互為因果，互相激盪。然就新藝術品味之推廣散播而言，戲劇的力量最為可觀。

　　當時都城生活中最有活力的文藝是小說和戲曲。尤其戲劇對人們生活的影響的確無孔不入，因為它的接觸面不像詩詞那樣局限於文人士大夫，而是深入社會各階層的廣大群眾，很容易改變人們的審美觀，也改變藝術家的創作觀。戲曲的特性是老少咸宜，故能作為貴族與平民之間的橋樑。對文人畫和浙派畫都有決定性的影響。以浙派畫而言，在題材上有許多取自傳奇劇和歷史劇，在人物動作上有戲劇化的動作，即使是在筆墨上也強化表面的力感加強其戲劇性的衝撞──其中最具意義的就是貴族品味與通俗趣味之輻輳。

　　考中國戲劇之興始於元朝雜劇。張燕瑾的《中國戲劇史》說：「蒙古族南下滅金，促進文化的進一步交流，也促使了與南戲相對應的用北曲演唱的戲劇走向繁榮……在宋雜劇金院本的基礎上發展起來的。元雜劇的繁榮使戲劇這種士大夫看來不登大雅之堂的藝術形式，第一次取得了文壇霸主的地位。」❷據鍾嗣成的《錄鬼簿》，有姓名可考的元雜劇作家就有八十四人，而作品有作家

❶　朱謀垔《畫史會要》，卷四；徐沁《明畫錄》，卷五。
❷　張燕瑾《中國戲劇史》，頁 47～55。

名字可考的有一百四十三種，其中如關漢卿的《竇娥冤》、《單刀會》，王實甫的《西廂記》，馬致遠的《漢宮秋》等等都是至今猶為人所喜愛之巨作。其他無名可考或未留下來的作品就更多了。

　　然而就整個元朝來說，戲曲雖然蓬勃發展，有些畫家如黃公望，還是作曲家，但是很顯然戲劇的藝術觀尚未對繪畫發生作用。這個情況到了明朝便發生巨大的轉變。明代雜劇作家有名可考者一百二十餘人，作品五百多種。更有趣的是作家隊伍也宮廷化和貴族化。雜劇流行於明初，重要的戲曲創作者在皇室家族之中有朱權和朱有燉。御用戲曲家如賈仲明、湯舜民、楊納等皆受永樂帝知遇。可是由於它成為御用的統治工具，思想受到嚴重的束縛，作品多屬陳腐的說教內容；如朱權的《卓文君私奔相如》教人「男尊女卑，先生乘車，妾為之御」，朱有燉的《貞姬身後團圓夢》教人「自縊殉夫」。這種刻板的儒教精神也正是北京宮廷對繪畫的要求。

　　明朝戲曲中活潑的一面主要表現在傳奇劇。明清時代「傳奇」指長篇戲曲，以與短篇的「雜劇」相區別。這種傳奇劇是在南戲基礎上發展起來的，而它的成就包括創作和演出。明初洪武、永樂年間民間傳奇演出比較活躍但創作很少，即使有像高明的《琵琶記》也是道德說教。十五世紀中葉邱濬的《伍倫全備綱常記》也不免令人有「諶是措大書袋語，陳腐臭爛，令人嘔穢，一蟹不如一蟹矣。」之嘆❸。然而這些戲曲的激情、強烈的動作感和現實故事內容，對比較不那麼嚴肅的南京宮廷或地方貴族封國來說，比明初貴族化的雜劇更具吸引力。如果以邊景昭和謝環的畫比喻為明雜劇，則戴進的「浙派畫」可比之於「傳奇」。這也是宮廷畫必將分化的原因。

　　繪畫戲劇化的特點有四：第一、人物畫的題材常取自戲劇化的歷史故實，如「三顧茅廬」、「武侯高臥」。第二、畫面有劇場效果，因此對背景描寫比較重視裝飾趣味，不是一般的自然景物描寫，也不是哲學表意或宗教圖像。第三、利用許多誇張的手法，增強人物的動作和面容表情，因此給人的感覺不是自然親切，而是造作有力。第四、有比較強的力感和動感，此不止於人物的動作，而且遍及筆觸和線條。這些特點的產生與發展都反映了明朝通俗性的戲劇文化之發展。前三項已在宣德時代商喜的工筆人物充分顯示出來了，可是第四項就得等浙派來完成了。

　　❸　徐復祚《曲論》。參見上引張著，頁152。

二、浙派的創始人戴進

　　浙江杭州在南宋時代是國都，由於皇家的贊助，畫院鼎盛，社會上對繪畫的興趣亦是空前，與此同時梁楷、牧溪的禪畫也是杭州畫壇的一大動力，它的特色便是粗放有力的筆觸。那麼南宋院體畫與禪畫的結合便是「浙派」畫的雛形了。入元之後南宋院畫傳統淪為寺廟、道觀的裝飾畫，畫史稱之畫工畫和匠畫。這些畫家活動在浙江、福建、江蘇、江西一帶，雖然他們的筆墨無法達到南宋院畫的精緻程度，但在題材則有比較通俗的一面，而且粗糙的筆墨提升了院體畫的草根性。這些特色又是明朝「浙派」畫的發展基礎。

　　如上所述，明朝宣德正統年間贊助畫家的貴族，除了北京宮廷之外還有南京宮廷裡的皇子和太監。而與南京地區貴族關係非常密切的便是沐英家族。沐英雖是受封於雲南，但家人多在南京。在他們贊助之下成名的畫家相當多，也有不少畫家由他們推薦入北京宮廷。其中最有名的便是戴進 (1388～1462)。而此人也正是真正集戲劇性繪畫之大成者。他也就是晚明批評家所謂的浙派代表人物，有時也被看成浙派的創始人。

　　有關戴進的生平逸事世間有不少流傳，但多有可疑之處❹。我們知道他是浙江錢塘人，是個職業畫家。除此之外，諸多傳說都有待進一步考證。有人說他的父親景祥是個銀匠，有人說戴進也曾為銀工❺；有人說景祥本就是一位職業畫家，所以戴進幼時隨父習畫❻。凡此皆可聊備一說。

　　最常被引用的戴氏傳記是郎瑛《七修類稿》中的一段。首先是關於戴進早年的經驗：「永樂末，錢塘畫士戴進，從父景祥徵至京師。筆雖不凡，有父而名未顯也。」這段話本身馬上引出了三個問題：第一、它並未說景祥是銀工；第二、京師何所指？永樂末京師應是指北京，何以後人所寫畫史都說是南京？第三、所言「有父而名不顯」，是否可解為父親是位職業畫家？

❹　戴進的生平事蹟在郎瑛的《七修類稿》、李開先的《中麓畫品》記載較詳。詹景鳳的《詹氏小辨》也有記述。其他資料散見於《五雜組》、《西湖游覽志餘》、《名山藏》、《錢塘縣志》、《畫史會要》、《無聲詩史》、《明畫錄》、《虞初新志》等等。今人的研究見陳芳妹《戴進研究》，臺灣大學歷史研究所碩士論文。穆益勤《明代院體浙派史料》，上海人民美術出版社。

❺　王伯敏《中國繪畫史》，頁 451。

❻　陳芳妹《戴進研究》，頁 11。

郎氏的〈戴進傳〉接著說：「繼而還鄉攻其業，遂名海宇。鎮守福太監進畫四幅，並薦先生于宣廟。戴尚未引見也，宣廟召畫院天台謝庭循平其畫，初展春夏，謝曰非臣可及。至秋景，謝遂忌心起，而不言。上顧，對曰：屈原遇昏主而投江，今畫原對漁父，似有不遜之意。上未應。復展冬景，謝又曰：七賢過關，亂世事也。上勃然曰福可斬。是夕，戴與其徒夏芷飲于慶壽寺僧房，夏遂醉其僧，竊其度牒，削師之髮，賚夜以逃歸隱于杭之諸寺。」

這段記載的問題也很多：第一、真是由福太監推介的嗎？此福太監為何許人？人在哪裡？有人說他在北京宮廷，然今人石守謙卻認為應是指鎮守南京宮廷，所以說戴進入宮是由南京宮廷推薦的 **❼**。第二、明朝並無畫院，所以文中「畫院」二字或為宮廷畫家之泛稱。如宣德年間徐有貞「題蕭節之所藏張子俊山水圖」云：「憶昔會稽張舍人，丹青妙絕無與倫……先皇在御求畫名，畫院人人起聲價。」第三、令宣宗不悅的是什麼樣的畫？李開先別有一種說法：「宣廟喜繪事，一時待詔如謝庭循、倪端、石銳、李在，則又文進之僕隸與臺耳。一日在仁智殿呈畫，進以得意者為首，及『秋江獨釣圖』畫紅袍人垂釣于江邊……庭循（謝環）從旁奏云：『畫雖好，但恨鄙野。』宣廟詰之，乃曰：『大紅是朝官品服，釣魚人安得有此！』遂揮其餘幅，不經御覽。」**❽**李氏的說法被大部分的史家所採納，那麼郎氏之說為子虛烏有？第四、戴氏的出宮果真如偵探小說般的驚險嗎？要逃出宮廷真的那麼容易嗎？第五、戴進何時到北京，又何時離開北京？是否一到北京便遭排斥而回杭州呢？郎氏又說：「繼而庭循使人物色（徵召），戴聞雲南黔國好畫，因往避之。值歲暮，持門神至其府貨之，其時石銳（活動 1426～1435）為沐公所重，石見其畫曰：此非凡工可為也，詢戴同郡人，遂館穀之，然終不使之越己。」

上文也是問題重重。第一、既然謝環排斥戴進，為何又使人徵召他？第二、雲南黔國乃明朝開國功臣沐英的後裔，最盛時是沐晟時代（？～1438），他「資財充牣，善事朝貴，賂遺不絕，以故得中外聲。」繼嗣公爵者是其子沐斌，但他常住南京，其職由叔沐昂代理。那麼戴氏與黔國公接觸是在雲南還是南京？第三、文中提到石銳，此人「字以明，錢塘人。宣德間待詔仁智殿。畫仿盛子

❼ 參見《中國藝術史研究論文集》，《東吳藝術史集刊》，第十五卷（1987 年 2 月），頁307～374。

❽ 李開先《中麓畫品・畫品一》。收入穆益勤《明代院體浙派史料》，上海人民美術出版社，頁 89。

昭，工于界畫樓臺，玲瓏窈窕，備極華整。加以金碧山水，傅色鮮明，絢爛奪目。兼善人物。」❾ 既然石銳宣德年間是在北京當畫師，戴進服侍沐氏時間當在宣德初，這與他離京的時間要如何配合？

郎文又說：「又數年，謝死，而少師楊公士奇、太宰王公翱皆喜戴畫。歸見老矣。」此文是說後來，謝環死後，戴氏又曾到北京，而受楊士奇、王翱等高官的重視。是否真是如此，亦有待進一步研究！

如果依照郎瑛的說法，戴進第一次入北京是永樂末年，但隨即回杭。第二次入京是在宣德初，今據瑪麗安‧羅傑 (Mary Ann Rogers) 的研究，知為 1428 年❿。在這之前由於地緣上的關係，他可能與南京宮廷的太監有所接觸。那麼由南京的福太監推薦入宮是一項合理的推論。他到北京之後不久便受排擠，但可能不是像郎瑛所說的黃夜南歸，而是在京停留一段時日。據李開先《中麓畫品》，戴氏離宮之後並未立即出京，而是留連北京一段時期之後才離開。在京的生活很窘——「門前冷落，每向諸畫士乞米充饑」。

戴氏在北京受謝環排擠並非完全不可能，因為當時謝環是宮中獨霸一方的御用畫師，與三楊等大官關係密切，不會毫無保留地歡迎另一位名氣初開而畫藝又可能超過自己的新人。然而，在這一事件中謝環應該不是主導者，因為謝環還是相當器重戴進的，他曾題戴氏「松石軒圖卷」（浙江美術學院藏）云：

> 開軒習隱翠微中，自與塵寰迴不同……有緣共結三生願，無夢重思十八公，自是息心如止水，浮杯安肯渡江東。

從文獻上有關戴進在北京受排擠的不同記載已可以看出，此一事件本身並不單純，當時北京宮廷裡派系傾軋甚盛，對南京的舊閣非常排擠，戴進既是出自南京的推薦，自然遭受很大的壓力。所以戴進呈畫事件應該是個宮廷政治鬥爭事件。在這事件中有不少大官牽涉在內，而謝環很可能是擔任背黑鍋的角色。譬如戴氏被排擠出宮之後，仍留連北京時，謝環由於名氣如日中天，酬畫甚多，應付不了，乃轉托戴進為之。有一天高谷、苗衷、陳緒等顯宦獲知此事，乃向

❾　徐沁《明畫錄》，卷二。

❿　見 Mary Ann Rogers, "Visions of Grandeur: The Life and Art of Dai Jin"，收入 Richard Barnhart, *Painters of the Great Ming: The Imperial Court and the Zhe School*, pp. 127–190.

謝責問道:「原命爾為之,何乃轉托非其人邪?」⓫ 這只是有文獻可考的一撮人,其他在幕後操縱的人物還不知有多少呢。

當戴氏覺得沒有出路時,他決定南歸,其後隱於杭州一段時期,為諸寺廟道觀作畫。由於對北京宮廷裡險惡的政治環境心存戒懼,不敢冒然再度出山。郎瑛所說「廷循使人物色」以及李開先所說:「後復召,潛寺中,不赴。」或是指此!經過一段潛藏之後,他來到了雲南沐氏家當畫工(石銳應該已不在雲南)。

戴進何時又回到北京,不得而知。如果照郎氏的說法是在謝氏死後。謝氏何時死,史上不載。但我們知道正統初,戴進人在北京。正統元年 (1436) 中書舍人夏昶在北京曾為戴氏作「湘江風雨圖卷」⓬,第二年大理寺左評事張益曾為此卷題記。此外,傳世黃希穀的「喬松毓翠圖卷」(圖 1–17) 有題云:

錢塘文進戴公寓金臺,名重一時,而善山水,偶予過之,戲示予天官主事夏公仲昭所作「湘江風雨」及夏官主事孫公吉「湖上推篷」二卷,筆力勁潤,眾莫能及。於是不愧譾陋,寫此喬松毓翠以毗之,觀者當求其趣,畫之工拙不必較也。正統四年夏六月古循希穀識。⓭

圖 1–17　黃希穀　喬松毓翠圖卷(左半段)

⓫　前引郎瑛〈戴進傳〉。

⓬　高士奇《江村銷夏錄》,卷二,引文收入上引穆著,頁 114。

⓭　此題收入方濬頤《夢園書畫錄》,卷八,圖見上引 Barnhart 書,頁 164。

題跋中所說的「金臺」就是「北京」。孫承澤《春明夢餘錄》有「成祖遷都金臺」之語。王紱的「北京八景」中有「金臺夕照」，再參照《石渠寶笈續編》的說明：「金臺有三處，並在易州，易水東南去縣三十里者，曰大金臺，今在大興縣境；去縣東南十六里者，曰西金臺；去縣東南一十五里者，曰小金臺，基燕昭王尊郭隗，築宮而師事之，置千金於臺上，以延不下士，遂以得名，其後金人慕其好賢之名，亦建此臺，今在舊城內，後之遊者，往往極目於斜陽古木之中，徘徊留憩……」所云「金臺」皆在北京。那麼，正統四年為公元 1439年，此時戴進還在北京是無可置疑的。

又正統十三年夏㫤為戴進作的「竹石卷」（故宮博物院藏），然後請戴進好友王直 (1379～1462) 作跋。詩中有句云：

> 戴公舊宅臨西湖，脩篁繞屋三徑紆……只今僑寓留皇都，承恩日向金門趨……正統十三年七月，予為舊患風濕所困，請假灼艾，荷蒙恩許，然仍令理事，予亦無家，遂日日在部，公務之餘，無以自遣，因書鄙作數首于卷後，聊以寓意而已，是年已七十矣，抑庵老人泰和王直行儉題。

王直此跋是說戴氏公元 1448 年還在北京，而且是過著很風光的日子──承恩日向金門趨。此跋雖有為友人增光之語，但戴進正統十三年還在北京應是可信的。王直另有〈送戴文進歸錢塘詩〉云：

> 知君長憶西湖路，今日南還興如何？……我欲相依尋舊跡，滿頭白髮愧蹉跎。

王直作此詩時大概是七十歲出頭的一兩年間，時戴進大約六十來歲。由此可證戴氏在謝環死後於正統初年又到北京去試運氣，結交了像王直、夏㫤、王翱等高官名流，而且獲得英宗皇帝的賞識。一直到 1449 年前後才回到杭州。是時他已年逾六十。《中麓畫品》又說戴氏晚年生活異常貧困：「家貧，嫁女無貲，以畫求濟，無應之者。」❹這可以說明他在北京雖然畫名甚著，卻未能正式列名為宮廷畫家，只靠微薄的賣畫收入度日，積蓄無多，以致於晚年仍然貧蹇困頓。

❹　見上引穆著，頁 22。

三、戴進的畫風

　　戴進是個職業畫家，為應付主顧的不同口味，在技法訓練上學得很廣，既能作寫意畫，亦精工筆。他的畫風變化很大，有學李唐、馬遠、夏圭、劉松年和米元章者，也有學北宋郭熙者。今日傳世有極精細美妙的「蝶花圖」以及吳道子式的人物畫「鍾馗夜遊圖軸」（圖 1–18），二圖俱藏北京故宮博物院。此外，從沈周的一件臨本「仿戴進謝太傅遊東山圖軸」（圖 1–19），我們也知道他擅畫青綠山水。然而傳世最多的是他的粗筆畫。在這些畫中，他意圖綜合馬夏派、元朝畫工畫及文人畫，甚至還有些李郭派和禪畫的成分。同時他也努力拋棄宋人寧靜深沉的自然氣息，而將自然景物轉變成表面化處理，加強筆線和造形的動感，經常是有點造作——這也許就是他不見容於宣德時代的北京宮廷的原因。

圖 1–18　戴進　鍾馗夜遊圖軸

圖 1–19　沈周　仿戴進謝太傅遊東山圖軸

瑪麗安‧羅傑在其〈雄偉景觀——戴進其人其藝〉(Visions of Grandeur: The Life and Art of Dai Jin) 一文把戴進的畫依風格分為六期：

1. 未入北京前的杭州期，以倣馬遠畫法為主，倣郭熙為副。

2. 第一北京期，倣盛懋、夏圭等（按：指 1428 年之入京）。

3. 第二杭州期，多佛教主題的畫。也有倣夏圭者。

4. 雲南期，有倣元朝李郭派者，而且有許多風雨山水。

5. 第二北京期（按：指正統初之入京），畫風五花八門。有一些具年款的作品，筆墨相當精采。

6. 第三杭州期，包括上述的工筆「蝶花圖」，以及一些類似金朝李郭派的山水❶。

其實，戴進的畫風已難作明確的分期，上述的分期法只可說是一種權宜之計，也可以說是今人一廂情願的想法，雖有其簡便處，但容易誤導讀者，讓人以為戴進的繪畫進程真是如此一目了然！譬如，我們不禁要問：戴進在其他時間都不可能畫佛教題材的畫嗎？像他的「蝶花圖」那麼工細的畫真會是他晚年的作品嗎？

在戴氏傳世作品中有年款或有地點可考者，為數極少。茲摘錄如下：

1. 「松岩蕭寺」有「錢塘戴進寫于金臺官舍」。所言「金臺」便是北京。由用筆之純熟看來，應是正統初在北京的作品。此圖約作於公元 1430 年，今藏日本大阪美術館（圖 1–20）。

2. 「雪景山水軸」有款「正統甲子春三月望錢

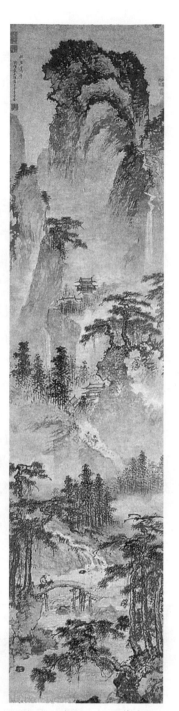

圖 1–20　戴進　松岩蕭寺圖軸

❶　見上引 Barnhart 書，頁 127～190。

塘戴文進寫」，此畫作於公元 1444 年，時為正統九年，戴進還在北京。

　　3.「攜琴訪友卷」，有款「正統丙寅文進為華亭先生筆」，丙寅相當於公元 1446 年，此時戴仍在北京。

　　4.「春山積翠軸」，有款「正統己巳上元日錢唐戴進為文序至契寫春山積翠圖」。己巳相當於 1449 年，可能也是在北京時期的作品。

　　5.「南屏雅集圖卷」，自識「天順庚辰 (1460) 夏錢塘戴進識」，此為其晚年（七十三歲）之作。

　　為什麼他有署年的作品多落入「北京時期」？這可能與北京的文藝氣氛，以及畫作贈予的對象有關——蓋北京一些文人對年款比較重視。今日要以這麼少數幾件有年代可考的作品為根據來論斷戴氏的風格演變序列，實在很不周全。因此本文不擬為戴畫作編年研究，而是側重於作品的美學特性。

　　論者常假設戴進的畫風是從學習南宋馬夏派開始的，那麼首先讓我們來看他的馬遠風格作品：今藏美國克利夫蘭美術館的「許由隱居圖」（圖 1–21）。其畫法很接近馬遠和馬麟。尤其前景土岸石塊甚得馬遠「山徑春行圖」的筆意，而松幹則近似馬麟的「靜聽松風圖」。只是在戴氏的筆下顯得略為生硬，不像馬氏父子的那麼深沉、自然、貼切。產生這種現象的因素可能很多，不易用幾個字說明得周全，不過有幾點似乎是顯而易見的：第一、前景黑石塊的頂端如果露出輪廓線和一些筆觸，效果可能便會更接近馬遠；第二、樹枝如果加一些長拖枝，便有馬遠的灑脫；第三、松樹後的山頭如果淡化些，可能會更像一幅宋畫。

圖 1–21　戴進　許由隱居圖

　　他正統年間在北京完成的畫，事實上還是頗能配合北京宮廷口味的。最好的例子是臺北故宮博物院的「長松五鹿圖軸」（圖 1–22）和「春遊晚歸圖軸」（圖 1–23）；二圖畫幅甚大，適合北京的宮廷裝飾。前者畫松林、小溪、山峰和松間五隻麋鹿。松後白雲湧現，主峰高聳；構圖大勢有董源「洞天山堂」和

高克恭「雲橫秀嶺」的筆意。山石以簡筆勾勒，再加橫點，此法源於北宋的米芾，全圖用筆自然輕鬆，有文人畫的趣味。此圖很可能是為北京宮廷而作，所以筆墨溫潤，又富有吉祥內容：松林象徵長壽，「五鹿」則為「五祿」的諧音。

　　他的「春遊晚歸」以標準的馬夏筆法完成，構圖上如果省略了左方中段的土堤和上半段的山峰、花樹、高閣，便是標準的馬夏布局，但戴氏現在畫的是巨幅中堂，所以他必須在邊角布局加上巨大的山峰，並以土堤作為銜接上下景的母題。由於裝飾意識的作用，他避免前中後景之交疊，也盡量使三景的墨色互相接近。結果畫面的深度便大為減低，而上下深濃，中段淡遠的處理法似乎使空間的縱向處理從中腰斬成上下兩截了，略呈上下兩頭近而中段較遠的空間架構。這種布局觀念是明朝院體的共通特性，而與北宋布局觀念（中段近兩頭遠）背道而馳。

圖1-22　戴進　長松五鹿圖軸

圖1-23　戴進　春遊晚歸圖軸

　　北宋巨幛式布局的理念是觀者的視平線投射點落在畫面四分之一至三分之一高度的地方，那也是距視點最近的地方，向上成高遠，向下成深遠。南宋畫的視點較低，故前景升高，戴進的畫並沒有這種一致性的理念，他為馬夏式的布局安上大山頭，下半段由近景到遠景節節推出，推到迷濛的雲邊，雲上便頂著濃重的大山頭，結果是以自然景物的樣式作平面的布置，他的藝術不在啟迪觀者對景物內部理路的觀照，而是對畫面點綴裝飾的快感。在筆墨上，他把寧靜的宋人風格轉變為比較激動的，而且有獨立於物像形質之外的表現性格的明人風尚。就像羅越氏所說的「其優美的性質乃是來自對筆墨或技巧之熱愛，不是對物質體本身的感受。」

　　這種性質在他的「松岩蕭寺」也可以看到。此圖採用王蒙喜愛的長條幅的構圖配合元朝李郭派的筆法，再加上他個人所好的三疊法，完成一幅高曠而不沉重的新秀作品。

　　以上三件作品很可能都是正統初在北京完成的，但也只是他那多彩多姿畫風裡的一小部分。其他不同風格的作品還很多，如「洞天問道圖」就比較雄肆：該圖筆墨變化不多，山石有點刻板，不免造作之習。全圖自下而上分成不相交疊的四大塊，他有意地把中景右邊的松樹加大使之與下段之景接近，但左側之通道卻充滿著霧氣，製造出一種深遠感，表面看來很雄偉。

　　他晚年的作品，如果以「南屏雅集圖卷」為例，還是相當嚴謹的。這幅長卷起首是一段清溪遠山，溪中有小艇，近景河岸有一艘渡船正送二位文士上岸。其左方即為全卷的主體，畫一群文人在溪邊崖壁下的石臺上吟詩看畫；桌上還擺了各式各樣的文具，而前方的兩棵大松樹則半遮觀者的視線，以畫面效果而言並不成功，因為畫中的主角被遮去了一大半。再往左是松樹及華宅。山石結構和用筆皆學北宋的王詵，而題材和構圖大體上是參考傳世的「西園雅集圖」（可與今藏美國納爾遜博物館的馬遠「西園雅集圖」比較）。然而畫面效果卻顯得比較僵硬不自然。

　　戴進是一位很敢於實驗新構思的畫家，他的許多作品一方面加強畫面的裝飾效果，同時也注入有力的自我表現衝動，他用快速躍動的激情筆觸和雄強的山石來吸引觀者的注意力，其中技術性的成分遠遠超過感性的真誠或生活的體驗。因此他的畫有一種令人一望而覺冠冕堂皇的效果，同時有拒人細看的力量，故不容觀者細細品味。譬如他的「溪堂詩意圖軸」（圖1–24）是建立在郭熙的模式上，近景土墩山舍，石上松林叢樹，緊接其後是臺地，其上有茅屋一棟，

隱者居內消暑，屋前橋上童子捧琴向屋走來，這些布置法都是李郭派的格調化形式。小橋後方是小河，遠岸溪流分出水口，由於淡墨洗染的效果，把岸推遠了，可是這遠岸之上卻又冒出巨大的山峰，這就把遠景拉回到近景的層次，所以他的畫是戲劇性多於自然。筆墨方面，郭熙營造自然山水的意圖，在戴進則被一種表演藝術的野心和行動所取代了。那些具有山石外形的平面成為表現那帶有神經質的，快速閃動的濕筆和叉筆交鬥的園地。他有時也用幾近漫畫式的筆法畫漁夫們在江邊、船上活動的情形，熱鬧的情節配合激情的筆觸，將表現的筆墨用在裝飾性構圖處理。這些效果在文人的眼中自然是得不到高度評價的，在宮廷中也不見得被接受，倒是在下層社會中擁有廣大的觀眾。

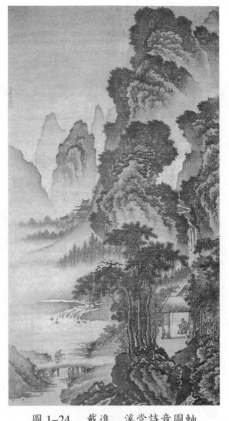

圖 1–24　戴進　溪堂詩意圖軸

　　就戴氏一生的行蹤來看，他生性頗有藝術家的氣質，卻生在一個貧苦的工匠或畫匠家庭，後來一度應召入宮，頃遭放歸。在明初的許多畫家之中，戴進的生活經歷比較戲劇化，藝術性也比較複雜。其中至少夾雜著工藝家的裝飾藝術性格、兩宋自然主義的偏好、元朝文人的浪漫以及明人所特有的造作。在他的畫中，表現意圖、裝飾意圖與再現自然的意圖同時存在，而且還夾雜著明朝商業都會的噪音。這也是使他的作品通俗化的主要原因。如其人物畫「鍾馗夜遊圖軸」（圖 1–18）的山水背景便有自然的氣氛，而人物則極為戲劇化，僵硬的衣紋和水紋卻是裝飾味極重。我們可以想像，他那工匠式的技藝是宮廷所需要的，但是他的藝術家性格卻非宮廷所能容忍的。戴進受召時，北京宮廷貴族們可能是看中他的細筆人物，可是他却把他那粗獷的畫風挾帶進去。在那種情況下，他受工筆派的謝環排斥是理所當然的。

　　人們往往視戴進為浙派的創始者，這樣高捧戴進似乎也有不妥的地方。事實上戴進雖然有可能是在宣德初年被推薦到北京，而且是第一位將粗筆浙畫帶入宮廷，但在宣德年間並沒受到皇家的重視。在正統初他雖然在北京停留十三

四年，而且結識了幾位宮官，但當時比他年輕的李在、馬軾、石銳、周文靖等皆早已在宮廷供職矣。就戴氏一生成就而言，畫藝遠超同儕，可是生不逢時，一直到五十歲左右才獲得少數上層社會人士的重視。可以說一生貧蹇困阨，晚年猶需為道觀、佛寺作壁畫和裝飾畫謀生。在他指導下作畫的人有其子戴泉、其女戴氏、其婿王世祥、其徒夏芷、夏葵、方鉞、仲昂、陳璣、吳琿、宋臣、汪質、謝賓舉、葉澄、何適、華樸等人，為數不少，可是無一人真正自立成家。故知其歷史地位乃是死後蓋棺之論定 —— 一者開風氣之先，再者畫藝精湛，三者深入地具現明初特有之時代精神，因而被尊為浙派的領袖。

　　他的畫風在他死後很快便發揮巨大的效應。他的許多畫蹟都成為文人之間傳閱品題的珍品。上文提過的「松石軒圖卷」除其生前謝環所作的題跋之外，又有明朝中葉徐有貞、文彭等人之跋。他的「浙江名勝圖卷」更是為蘇州文人所喜愛。吳寬有題云：

> 戴文進所畫自吳山西湖，孤山、玉泉南北二高，烟霞石屋、飛來峰……天台雁蕩之勝，至巨海之濱而窮焉。蓋瞬之間，而東南數千里洞天福地之勝概，可一覽而盡，且其筆法精妙入神，為本朝畫史第一。

吳寬為蘇州文壇、畫壇領袖之一，而且在政界地位崇高，其所言所論自然影響深遠。沈周亦不時以戴進為師，虛心臨寫其青綠山水和花卉。戴進之「禪宗六代像」有祝允明、唐寅、曹溶等蘇州名家題跋。祝又題其「岩壑孤舟圖軸」云：「淋漓元氣似王宰，欲賦誰當老杜才？」連董其昌都不得不稱之為「國朝畫史之大家」（見董氏題戴進「仿燕文貴山水圖」）。戴進畫風的影響還遠及東瀛；日本室町時代的水墨畫大師雪舟就有很多山水、佛像是摹倣戴氏。

第四節　宮廷畫與浙派畫之發展與沒落
—— 筆粗墨悍呈新意，狂態邪學任人評 ——

時代在變，環境也在變，藝術風格不能不變，古今中外皆然。明朝宮廷的藝術品味在宣德時期達於高潮，其後即因宮廷財力不繼，新的贊助者乃取而代之。其中兩大主力就是南京的小宮廷和蘇州的財閥。而且兩者之間互相較勁也互相啟發。使得浙派走向自我解放，甚至以其「粗悍、狂邪」的畫風與宮廷掛上勾，成為中國繪史上一段有趣的現象。

一、宣德、正統時代——新宮廷藝術品味的持續發展

儘管戴進被後人尊為浙派領袖，但浙派的畫風並非彼所創，亦非彼一人所獨有，而是一種時代的產物，只是他的成就最高最廣，因此受到後人奉為龍首。就技法言，此派山水乃是元朝馬夏派和李郭派的混血兒，仙佛人物則出於顏輝一派，創作理念則相當接近元朝的盛懋、孫君澤等職業畫家。故此派畫中的許多特點都可在元畫中找到。與戴進同時和略晚的畫家如商喜、劉俊、黃濟等人，以及擅花卉的林良、孫隆，和兼善山水人物的馬軾、李在、倪端、周文靖等等也都在元朝畫工畫、禪畫和匠畫中找靈感，自行發展，並不接受戴氏的直接傳授。與戴氏相比，他們的功力顯然略遜一籌。可怪的是反而這些二流畫家能受寵於皇家而活躍於宮廷。無怪乎王世貞要為之叫屈：「錢塘戴文進生前作畫，不能買一飽，是小厄。後百年吳中聲價漸不敵相城翁（沈周），是大厄。然令巨眼觀之，尚是我朝最高手！」❶

正由於戴進並未真正任職宮廷，所以在宣德、正統年間對北京宮廷繪畫品味之分化最有貢獻的人物不會是他，而是商喜、劉俊、周全、黃濟、李在、馬軾、倪端、周文靖等人。他們將戲劇化的繪畫觀念從地方上帶進宮廷，但他們很可能都是以戲劇化的工筆人物作為晉身之階。粗筆山水和人物恐怕都是畫家自己私下的玩意兒——或為自己消遣，或為官場間應酬。這方面李在（約1405～1484）的成就最大，其次是馬軾、倪端和周文靖。

李在常被視為戴進之後的第一位浙派大將。他的活動年代頗有異說。《畫

❶　王世貞《弇州山人稿》，卷一三八。參見穆益勤《明代院體浙派史料》，頁116。

史會要》說他「宣德中欽取來京，入畫院。」❷ 按宣德最後一年是公元 1435 年。
又據日本畫僧雪舟在其「潑墨山水」上的自跋，他於 1467 至 1468 年間在中國
時曾向李在學藝：

> ……北涉大江，經齊魯郊，至于洛，求畫師……茲長（張）有聲並李在
> 二人得時名，相逐傳設色之旨，兼破墨之法矣。數年而歸本邦也。

由此推知李在至少活到 1467 年。假設公元 1467 年時他五十出頭，那麼他出生
於 1417 年前後，入宮時是二十五歲左右。又傳世畫蹟中有於「甲辰」年（1424
或 1484）與馬軾、夏芷在北京合作「歸去來兮圖卷」（圖 1–25），此「甲辰」
入於 1424 似嫌太早，故以 1484 為宜❸，因該圖的用筆相當老到純熟，而且以
「歸去來兮圖」明志顯非十歲左右的小孩所該有的想法。若然，李在活到將近
七十歲。宣德中受召是二十五歲左右。他的年紀比戴進小將近三十歲。

　　李在雖是福建莆田人，後來遷居雲南，至於為何去雲南史無詳說。但從當
時的畫壇情況來看，他很可能是受黔國公沐氏之邀而去的。而他後來的入宮，
也很可能是沐氏之薦。與他同在沐家的還有朱銳。後來李、朱先後入侍北京宮
廷。可見沐氏的藝術品味慢慢滲透到北京宮廷了。

圖 1–25　李在、馬軾、夏芷　歸去來兮圖卷（局部）

❷　朱謀垔《畫史會要》，卷四。

　❸　圖見 Richard Barnhart, *Painters of the Great Ming*, p. 59.

李氏的一幅掛軸「琴高乘鯉圖」（圖1-
26），畫巨浪滔滔的海邊二位老者由琴童和
書童陪伴，向著遠處騎鯉乘風駕浪的琴高
禮拜。四周風雨交加，遠山縹緲，氣氛極佳。
其戲劇性的效果可與商喜風格相媲美。由
此可見北京宮廷對戲劇性的工筆畫是樂於
接受的。當然，這些畫的內容要不是歷史故
實畫，就是與長壽成仙有關的道家題材。工
筆人物畫對戲曲的吸收主要是在於題材上
的運用，以及人物造形和配景之戲劇化，故
屬有形而易見。粗筆山水畫則是把戲劇性
表現在筆墨上，因此是屬於比較不易令人
察覺的美學層次的吸收。

宣德時期北京宮廷對粗筆山水和人物
畫的接受程度很有限。但無論如何，李在也
畫了一些這樣的畫，如傳世的「闊渚晴峰圖

圖1-26　李在　琴高乘鯉圖

軸」和「歸去來兮圖卷」皆屬比較粗獷的風格。據《圖繪寶鑑續編》及《明畫
錄》，「（李在）山水細潤者宗郭熙，豪放者宗夏圭、馬遠，筆氣生動，四方寶
之」❹。其實他的山水雖是學郭熙、馬夏，但往往過分造作、不自然。這裡所
謂的「造作、不自然」只是一種事實的陳述，不是價值判斷，所以無好壞的評
價，殆藝術品之評價標準是有其時代性的。這些人的畫能受到當時那麼多人欣
賞，必然有其時代意義——對溫潤工整畫風的反動，也是對藝術和性格自我解
放的一種訴求。

與李在同在宮中的浙派畫家是夏芷、倪端和周文靖。夏芷，字庭芳，是戴
進的學生，為一職業畫家，據說能畫山水花鳥，但傳世畫蹟很少。今日傳世都
僅知上舉「歸去來兮圖卷」中有一小幅山水，此外淮安王鎮墓出土一件「枯木
竹石圖」。後者畫一巨石斜立土坡，配以枯樹墨竹。左上方有「庭芳為景容寫」，
下鈐印二方。樹石筆墨奔放，點刷隨意，把握大體。此圖題材與構圖頗類臺北
故宮博物院所藏周文靖的「古木寒鴉」，惟周作比較嚴謹清秀。

❹　姜紹書《無聲詩史》，卷二；徐沁《明畫錄》，卷二。

倪端，字仲正，生平不詳。善畫道釋
人物，山水宗馬遠，以浙式山水和戲劇性
人物出名，亦工花卉。宣德中徵入畫院，
與謝環、李在同時。論者謂其藝「非謝、
李輩所及」。其「聘龐圖」（圖1-27）雖
然用筆細緻，但巨大的樹叢與戲劇性堆
疊的大山峰，與戴進同一格調。山崖下的
平路上有小型人馬，分成兩組，近前的三
人中，左邊一人即龐德公，右方二人是州
官及其同僚；稍遠一組為二匹馬及其馬
伕。按龐德公乃東漢末的一位名士，州官
屢欲聘他出仕，皆為其婉拒，經再三邀聘
之後，他乾脆全家隱入山林以採藥為生。
倪端此圖真有戲劇般的效果，那種過分
潔淨而高疊的山峰，有如一座具有自然
空間的戲臺背景。他這種畫顯然是很適

圖 1-27　倪端　聘龐圖

合宮廷口味的，因為它正可以作為皇帝
禮賢下士和招聘賢才的表徵，所以是一幅很好的宣傳品。

周文靖是福建閩縣人（一說莆田人），善畫山水、人物、竹石、翎毛、樓
閣、牛馬。宣德間以陰陽訓術徵直仁智殿，歷官鴻臚序班。其子周鼎亦善畫，
徵襲錦衣衛❺。周氏山水比較清秀，但也學郭熙，多滑動奔放的筆觸。

此外，有一些浙派畫家並不以畫家身分入宮。較知名的是馬軾。馬氏，字
子瞻，嘉定人。他的職業是天文學，精於占候（氣候預測），明宣德中為欽天
監，官名為刻漏博士（一說為司天博士）。正統己巳(1449)以天文生從征廣東。
他業餘畫山水，法郭熙，與戴進、謝環同時馳名京師。他的山水畫雖學郭熙，
卻無其含蓄，而有明朝浙派畫的雄強躁動，與戴進的粗筆山水畫略同。我們要
特別注意的是，他雖然在宮中工作，可是他不是宮廷畫家❻。

❺　《無聲詩史》，卷六；《明畫錄》，卷二。
❻　《畫史會要》，卷四；《明畫錄》，卷三。

專畫花鳥、草蟲的孫隆（又名龍，字廷振，號都痴，毗陵人），也在這個時期進入宮廷。今吉林省博物館所藏孫隆「花鳥草蟲圖卷」有清初人董振秀跋語，其中有句云：「宣宗章皇帝時灑宸翰，御管親揮，公嘗與之俱」。又顧復《平生壯觀》謂孫隆「宣正間擅名當世」，可見孫隆在宣德時代已在宮廷中活動，但年紀還輕，這可能與他的身世有關——他是朱元璋建國功臣忠愍❼侯之裔。據《畫史會要》，他「生而穎敏，望之若神仙。山水宗二米，亦能戲作翎毛草蟲。號沒骨圖。」畫多款「御前畫史」❽。孫隆畫草蟲花鳥都用破墨、破彩

圖 1-28　孫隆　草花蛺蝶（局部）

的沒骨寫意法出之。此法有說是源於五代的徐熙，也有說是出於徐崇嗣，但是沒有什麼證據。元以前所說的沒骨法其實是以水墨和顏色渲染而成，如徐熙的「芙蓉錦雞圖」，基本上是工筆畫的一種，而孫隆的是大筆墨彩寫意，其靈感真正來源乃是南宋梁楷和牧溪的禪畫，只是明人將禪畫的墨筆改為彩筆，用以寫花鳥。臺北故宮博物院所藏的冊頁「草花蛺蝶」（圖 1-28），以大寫意之彩墨筆法捕捉蟲草花蝶的動態，用筆瀟灑生動，為孫氏生平代表作之一；他以快速的彩筆捕捉生動的物形，可謂當時畫壇一絕。畫中主體物常以精確的寫實手法描寫得非常生動，而配景則以豪放的簡筆出之，故有粗細對比效果。

二、成化、弘治時代——新品味的極盛期

由上文的分析，宣德、正統年間宮廷對粗筆浙派畫的接受程度的確是相當有限的。真正把戲劇化的筆墨與皇家品味結合起來乃是成化、弘治年間的事。其原因固然可以說是與李在等人的加入北京宮廷畫家行列有關，但南京地區的那些所謂外圍貴族集團的推波助瀾也有很大的關係。

在花鳥畫方面表現出戲劇性布局和激情化的筆墨，主要畫家包括前述的孫

❼　《明史》作「忠愍」；《北行所見之畫瑣記》作「忠敏」。參見《明代院體浙派史料》，頁 37。

❽　《畫史會要》，卷四；《明畫錄》，卷六；《無聲詩史》，卷一。

隆以及弘治年間新徵召的林良。林氏字以善，廣東南海（今廣州）人。弘治時拜工部營膳所丞，直仁智殿，改錦衣衛百戶，與呂紀先後供奉內廷，以花鳥畫出名❾。多用粗放果斷而有力的墨筆出之，筆墨、景物皆極重視戲劇化的動感。這裡試取臺北故宮博物院的兩幅花鳥畫作個比較：一幅是王淵的「鷹逐畫眉圖軸」（圖 1-29），另一幅是林良的「秋鷹圖軸」（圖 1-30）。兩者都是畫老鷹捕獵小鳥，但王作以 S 形的迴旋為主旋律，筆墨柔和，布局清曠，保持宋畫的溫柔韻致；林作的老鷹曲頸倒旋，追獵畫眉，而兩者之間突然殺出一支強硬的樹幹，擋住老鷹的去路，其戲劇化的安排真是動人心弦。

　　本期山水、人物方面成就最大的無疑是吳偉。吳氏字次翁，又字魯夫、士英；1459 年生於湖南武昌（江夏）。祖父曾為知州，父親曾中鄉舉，但喜愛丹術不爭仕進。吳偉出世不久父親便過世，因而家世中落，寄居地方官僚錢昕家。

圖 1-29　王淵　鷹逐畫眉圖軸

圖 1-30　林良　秋鷹圖軸

　❾　《畫史會要》，卷四；《明畫錄》，卷六；《無聲詩史》，卷二。

後來學畫，工畫人物。《無聲詩史》云：「（偉）少孤貧，善繪畫之技，不師而能山水人物。」❿ 1475 年，十七歲時隻身到金陵。受知於成國公朱儀，故周暉《金陵瑣事》有下列一段記載：

> 一日來遊南京，以童子負氣，性至則整衣冠，晨出館，人不知其所之，
> 因尾其後，見迤謁今太傅朱國公，公一見奇之，曰：「此非仙人耶？」因
> 其年少，遂呼為小仙……收為門下客，待如親近子弟，與通家。❶

按朱儀在 1452 年襲成國公，1463 年起為提督南京守備，掌中軍都督府凡三十四年。由此可見他是一個軍人，他的藝術品味絕對不同於刻板的北京宮廷，而他所培養的畫家吳偉正可以代表他的藝術性格。

弘治年間由於北京宮廷財政逐漸失控，無法贊助太多畫家，所以宮廷畫的大本營轉到了南京。在南京收藏界呼風喚雨的太監、皇子很多。最為喧赫的是名太監錢能和黃賜；當時雲南沐府（即黔寧王沐英）的全部收藏都入錢氏之手。據說他們「每隔五天就叫人抬出兩櫃珍貴書畫循環展示，互相欣賞。」❷ 稍後（十五世紀末十六世紀初），南京的文化活動的主要贊助者便是黃琳（錦衣）、徐霖、陳鐸、金琛、謝璿；再後有顧璘、陳沂、王韋之所謂「金陵三俊」。黃琳是太監黃賜之姪，屬錦衣指揮。他繼承黃賜的遺產，也接收其大量書畫收藏。為人慷慨，生活奢靡，每有宴集便聚眾多伎樂，為陳大聲與徐霖兩人即席所作的曲調合奏。這種生活情調頗合一些畫家的性格。徐霖為黃琳好友，有快園，中有麗藻堂。每有宴會必「妓女百人，稱觴上壽」。徐氏又是當時最重要的北曲作者之一，同時也畫山水，為馬夏變體。他的門下客之一就是吳偉 (1459～1508)。

吳偉受知於朱儀之後，又受到平江伯陳銳、新寧伯譚祐、南京兵部尚書王恕以及南京錦衣黃琳的提拔。這些人都是軍職人員：陳銳當時正鎮守淮陽，譚祐於 1457 年襲伯，協守南京，王恕曾兩任南京兵部尚書，參贊守備機務。所以他們是繼沐氏家族之後的南京權貴，他們的藝術品味也與沐氏家族一脈相承。

❿ 《無聲詩史》，卷二。
❶ 見上引穆著，頁 55 引文。
❷ 見楊仁愷《國寶沉浮錄》，頁 29。

吳偉的性格極為狂傲，待友「雖與之昵好，一言不合輒投硯而去。」他又好妓嗜酒，焦竑說他「好劇飲，或已旬不飯。其在南都，諸豪客日招偉酣飲，顧〔偉〕好妓，飲無妓則罔驩，而豪客競集妓餌之。」❸他曾為黃琳仿李公麟「洗兵圖卷」（今藏廣東省博物館），有款云：「弘治丙辰 (1496) 秋七月湖湘小仙吳偉為獻蘊真黃公」，此所謂「黃公」即指黃琳。吳偉第一次入北京是在憲宗（成化）時候，《名山藏》云：

> 憲宗召授錦衣鎮撫，待詔仁智殿。偉好劇飲命妓，值其飲或經旬不飯。人欲得偉畫者，則載酒攜妓往。一日被詔，正醉，中官扶掖入，跟踞行殿中，上命作松泉圖，偉跪翻墨汁，信手塗成。上嘆曰：真仙筆也。❹

吳偉這樣的生活態度在南京那些無惡不做的太監群中可以生存，但是一到北京宮廷便立即受到排斥。很快就又回到南京。

他第二次受召是孝宗（弘治）登極之年 (1488)。受召後授錦衣百戶，賜印章曰：畫狀元❺。孝宗對他可能還很欣賞。據陳繼儒《妮古錄》，孝宗「有一日賞畫工吳偉輩綵緞數匹。」然後命令他們說「急持去，無使酸子道此。」一年後吳偉便稱疾回金陵，由此可見他每次赴京都不能久留。後來武宗即位又要召見吳偉，可是未就道便因酒精中毒而死。

吳偉的畫大多狂怪粗放，近乎漫畫的逸筆草草。喜作寒山、捨得、漁夫、山水，作品如「漁樂圖卷」（圖 1–31）用筆用色生氣蓬勃，看似草率的筆觸卻能捕捉人物的動作，而筆墨、色彩氤氳，氣氛極佳，有西洋水彩畫的意思，殆非戴進所能及。他的畫表面看似狂怪，但細心品嚐，可以體會出超人的功力，尤其人物的動態和面部表情極為生動，而且能表現出身體的骨架結構，這種硬朗感是一般畫家所無法望其項背的（圖 1–32）。但他那紮實的表現功力則有一部分由蘇州的周臣所繼承下來，如今藏倫敦大英博物館的「鄉樂出遊圖卷」用極其快速而精準的筆觸描繪山石、樹木以及人物的表情動態，有如西洋速寫般的精妙。他的影響力使其後五十年間的畫壇籠罩在狂怪的氣流中。

❸ 仝上，頁 52～53。
❹ 仝上，頁 54。及《畫史會要》，卷四。
❺ 仝上。

圖 1-31　吳偉　漁樂圖卷（局部）

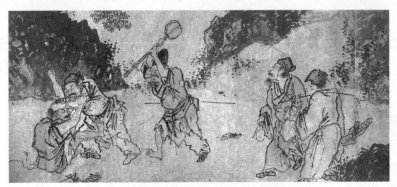

圖 1-32　吳偉　野戲圖卷（局部）

三、正德、嘉靖時代——浙派畫的狂飆

　　弘治之後便是正德（武宗）和嘉靖（世宗）。這期間，一方面由於正德皇帝
怠政，以及嘉靖年間的政爭，消耗了宮廷的元氣，國庫空虛，宮廷畫也一落千丈，
在朝供職者有趙麟素、朱端、曾和、陳鐸、劉晉、劉節、侯鉞等約十人，但沒有
一位可以自立成家，頡頏前賢。比較有分量的只有朱端（活動 1501～1520）。朱
氏，字克正，海鹽人。畫山水學李成、郭熙和盛懋，畫竹師夏㫤。正德間以畫士
直仁智殿，食指揮俸，曾受皇帝欽賜「一樵圖書」❻，他是當時比較嚴肅的畫
家。惟作品傳世者不多，比較可觀的是國立東京博物館所藏的「寒江垂釣圖軸」。
左下方有巨大石塊構成的積雪崖壁與大樹。其強大的氣勢把景物戲劇性地推近

❻　《畫史會要》，卷四；《無聲詩史》，卷一，頁 15。

觀者,而淡遠低平的遠峰把水平面延伸到遙遠的天涯。這是他傳世中最好的一件作品。

此時不僅北京宮廷財力大窘,使工筆院體畫喪失有力的支柱,連南京宮廷也是後繼乏力,讓粗筆浙畫無附翼之所。然而失去皇家的資助卻換來了絕對的自由與失落的心情,導致一種放浪形骸的生活態度與藝術觀。浙派畫家也扮演起文人畫家的角色,藉酒精的作用發揮大膽的創作潛能,結合禪畫的狂怪,把原來的裝飾性風格轉變為表現性的風格。

當時狂怪之畫風已成一時習尚,效法之人舉目皆是,最有名的無疑是張路(約 1464~1538),後繼者有汪肇、蔣嵩、蔣貴、郭煦和李著等等。他們雖然也嘗試與北京和南京的宮廷接觸,但顯然都不很成功。張路號平山,字天馳。河南大梁(開封)人,在公元 1521 至 1526 年之間曾以「例監」(一說庠生)❶入北京之太學。據說由於李鉞 (1465~1526) 之抬舉,名傾京師,「一時公卿遊造之者無虛日也。」畫人物師吳偉。《畫史會要》說:「人物似吳小仙而有韻,亦有戴文進風致,一時縉紳咸加推重。」但又說:「用墨雖佳,未脫院體。」《藝苑卮言》說「傳偉法者,平山張路最知名,然亦不免惡道之累矣。」張氏以粗放狂怪為宗。《小蓬萊閣畫鑑》說張路的畫有「叫囂氣」❶。事實上從馬軾、戴進以降的粗筆浙派畫多難免有「叫囂氣」,只是吳偉、張路之作尤甚而已。這種叫囂氣是畫家意圖運用快速的筆勢來加強景物的即時性,以打破古典式藝術的無時間性或永恆性。但更深層的意義還是畫家個性與南京官僚藝術品味的結合。張路的畫顯然不能被北京貴族所接受。故不久便南返。離京之後,曾「南涉江湖,躡金焦、探禹穴。」但始終不得志,最後歸開封終老❶。他的畫與吳偉的最大差異有二:第一,誇張成分更多,尤其衣紋線條時常脫離了描繪的對象,故予人以霸悍氣之感;第二,人物的個別相不及吳偉的作品豐富(圖 1–33)。

類似風格也呈現在汪肇、朱邦、陳子和、蔣嵩(活動 1500~1550)、李著等人的作品。其中汪、蔣比較有水準。汪氏,字德初,號海雲。浙江休寧人。早工繪事,尤長於翎毛,豪放不羈。《畫史會要》說他「山水人物出入於戴文進、吳次翁(偉),但多草率之筆。」他曾到南京,誤上賊船,「賊欲劫一太守,約汪備數,汪不逆其意,人各一扇贈之。及飲酒,用鼻吸飲。賊首甚歡,不覺

❶ 《無聲詩史》,卷二。
❶ 上引穆著,頁 129。
❶ 張路的生平事蹟見上引穆著,頁 76~78。

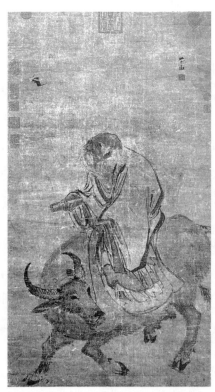

圖1-33　張路　老子騎牛圖軸　　　圖1-34　蔣嵩　秋林讀書圖軸

沉醉，遂不舉事。次日乃得脫去。常自負作畫不用朽，飲酒不用口。」❷可是他的畫藝也未能在兩京有所作為。

　　蔣嵩（活動1500～1550），號三松。金陵人。他與南京官僚的關係有其「漁夫山水」（美國景元齋藏）的袁袠跋為證。袁氏曾為南京武選主事，在南京的時間是從1539到1547年。《詹氏小辨》稱他：「山水學倪元鎮，而變其法，小幅亦自瀟灑勁特，不著塵俗。大幅強作便不成章。武宗南巡，見嵩畫大悅之，至與攜手……。」《畫史會要》說：「蔣嵩……山水人物派從吳小仙而出，多以焦墨為之，最入時人之眼。」事實上，他的畫如「秋林讀書圖軸」（圖1-34），有意將景物簡化成幾大塊，和近景、遠景兩個層次，而且減少皴筆，改用大塊面的淡墨渲染，意圖重振南宋的畫境，但是在一些畫的細部維持吳偉、張路等浙派畫家的戲劇性動感。譬如「秋江釣艇」便是一幅很好的例子。他這種簡捷清潤的畫很受一般人喜愛。然而在傳統文人的眼裡卻不免有「徒具形式，殊少內涵」之譏。蔣嵩雖然人在南京，卻似乎未獲得貴族的大力推薦，故未曾進過

❷　仝上，頁81。

北京宮廷❹。

以上張路、汪肇、蔣嵩三人都受到吳偉的影響。這些人僅張氏曾到過北京，但並沒有正式成為宮廷畫家。雖然四人都把希望寄託在南京，卻只有蔣嵩獲得一點成就。殆嘉靖中期 (1530～1540) 以後，北京宮廷無力贊助畫家，南京方面也因蘇州畫壇極盛，使金陵文化發生極大的變化。繪畫思想的主導力量轉到蘇州文人和當地的地主富戶手裡，不再是皇室外圍成員所能控制了。南京的文化風氣也由以前的「貴族風」轉為「吳風」——即蘇州式文人雅玩之風。錢謙益《列朝詩集小傳》說：

> 金陵佳麗，仕宦者誇為仙都，游談者指為樂土……嘉靖中年朱子价（白藩）、何元朗（良俊）為寓公，金在衡（鑾）、盛仲交（時泰）為地主，皇甫子循（汸）、黃淳父（姬水）之流為旅人，相與授簡分題徵歌選勝，秦淮一曲，煙水競其風華，桃葉諸姬，梅柳滋其姸翠，此金陵之初盛也。❷

十六世紀後半期浙派已經後繼乏人，一直到十七世紀初才有一位比較受人重視的畫家藍瑛 (1585～1659)，史上稱之為「浙派殿軍」，然而藍瑛的畫風與吳偉沒有直接的關係了。

四、明朝宮廷畫與浙派畫的評價

現代人寫的畫史書籍常批評宋畫的格法，認為這格法阻礙了藝術家的創作能力，使宋朝繪畫流於因循模做，直接或間接把我國繪畫引導於形式主義的道路。譬如李浴的《中國美術史綱》便有下面的一段話：

> 繪畫有宋代所滋長出來的形似格法和自我發抒的文人意趣之力量，到了元代蒙古人統治中國後就更得以發展。明、清兩代也沿著這種趨勢發展，致使後古主義、摹做主義以及所謂文人畫者成了繪畫的主潮，佔了統治地位……寫實技巧、現實主義的創作手法之日趨微弱，文人匠人之分也日趨嚴格。文人畫家在拼命的強調筆墨意趣，工匠則死抱著祖傳的定型

❹ 仝上，頁 79。
❷ 參見《中國藝術史研究論文集》，《東吳藝術史集刊》，第十五卷 (1987 年 2 月)，頁307～374。

公式，愈演而愈趨形式，二者在不同的角度上把中國繪畫拖下衰頹的道
路上來了。❷

這裡我們必須特別注意的是李浴對宋畫的理解因受傳統觀念的拘束而失於片
面。他把宋人最重視的「神」給漏掉了。其實我們不能不承認宋代畫院的高度
成就，而這成就便是建立在「人」（格法）、「自然」（形似）和「神」（神似）
三者的平衡中。

　　元朝文人畫是意圖以詩人的智慧和浪漫的情懷來化人、神、自然之三元平
衡為渾然一體，進而消除人們對形似、格法、神似三者孰先孰後的爭論。元人
這一新的美學理想——或者可以說是對意趣的追求——即為文人畫的理想，也
是元、明的藝壇主流；它也就把兩宋以來的後古典自然主義風格推向社會大眾
去，使之工藝化和通俗化。這便是李浴所說的文人與工匠之分家——前者重自
我表現，提升人的情性在創作的分量；那是精神面的，也是抽象的，所以真正
的人的現實面很不易顯現。後者則重裝飾，提升人為的技巧在創作中的角色。
顯現了對平凡的現實面的關照。因此就明朝畫來說，不論是文人畫或院體畫，
人的地位都大大提升了，但卻遠離了自然和神的實質。這種分歧不能以好、壞
來衡量，只能說是時代精神的展現。浙派畫便是意圖調和這兩種創作理念，以
求迎合新興階級的藝術口味。但也因為這種趨俗的作風，使這個畫派受到文人
的批評。

　　在浙派諸家中，戴進（1388～1462）的地位較高，他的畫曾經獲得許多讚賞。
明中葉李開先的《中麓畫品》云：「戴文進之畫如玉斗，精理佳妙，復為巨器。」❷
又說：「文進畫筆宋之入院高手或不能及，自元迄今俱非其比，宣廟喜繪事，
一時待詔如謝廷循、倪端、石銳、李在，則又文進之僕隸與臺耳。」❷然而謝
肇淛卻說：「國初名手，推戴文進，然氣格卑下已甚，其它作者，如吳小仙、
蔣子誠輩，又不及戴，故名重一時。至沈啟南出，而戴畫廢矣。」

　　就整體而言，浙派在歷史上的地位相當低落，而且似乎是隨時間之流逝而
日趨下游。如明末詹景鳳便說：「若南宋畫院諸人及吾朝戴進輩，雖有生動，

❷　李浴《中國美術史綱》，頁235～236。

❷　李開先《中麓畫品・畫品一》。收入穆益勤《明代院體浙派史料》，上海人民美術出版
　　社，頁89。

❷　仝上引穆著，頁22。

而氣韻索然，非文人所當師。」❷❻沈顥的《畫麈》也說：「若趙幹、伯駒、伯驌、馬遠、夏圭，以至戴文進、吳小仙、張平山輩，日就狐禪，衣缽塵土。」方薰的《山靜居畫論》也說：「人知浙、吳兩派，不知尚有江西派、閩派、雲間派，大都閩中好奇騁怪，筆霸墨悍，與浙派相似。」❷❼

浙派的後起之輩則比戴氏更常受人貶抑，如《遵生八箋》云：「若鄭顛仙、張復陽、鍾欽禮、蔣三松、張平山、汪海雲皆畫家邪學，徒逞狂態也，俱無足取。」清初的方薰也說：「邊鸞、呂紀、林良、戴進……精工毫素，魄力甚偉……後人專于尺幅爭能，屏幛之作，幾無氣色，可輕視耶。」❷❽

其實如果我們從繪畫本質、社會結構、人民生活形態的相互關係來看，我們便能知道繪畫的所謂好壞的評斷不能太僵硬。既然浙派畫的萌發條件是：一、工商業社會，二、附庸風雅的暴發戶，在某些擁有這兩個條件的地方或時代，浙派畫的身價必然會再度浮升。譬如高濂《遵生八箋》便對戴進有所讚賞：「我朝名家……如戴文進，工山水、人物、神像，雅得宋人三昧。其臨摹倣效宋人名畫，種種逼真。其生紙著色，開染草草，效黃子久、王叔明等畫較勝二家。」❷❾這在明末的安徽表現得最清楚。詹景鳳指出：「吾族世蓄古書畫，往時新安所尚雖則宋馬、夏……元顏秋月、趙子昂，國朝戴進、吳偉、呂紀、林良、邊景昭、陶孟學……每一軸價重至二十餘金，不吝也。而不言王叔明、倪元鎮，間及沈啟南，價亦不能滿二三金，又尚冊不尚卷，尚成堂四軸，而不尚單軸。」❸❶可見在新安一帶浙派畫有很大的市場。而浙派畫的精神在清初的揚州（鹽商聚集地）也獲得進一步的發揚。

❷❻　仝上。
❷❼　仝上，頁 96。
❷❽　仝上，頁 100。
❷❾　仝上，頁 94。
❸❶　仝上。

第五節　宮廷畫盛期的文人畫家——王紱

有元一代，中國文人畫的光輝燦爛，照耀古今，可是入明後却遭受明太祖的摧殘，幾位具有領導地位的畫家如倪瓚、陳汝言、王蒙相繼遭凌辱或殺害，致使文人畫的元氣大傷，頹靡不振，歷洪武之世一無所成，到了永樂時代始重露生機。

元朝文人畫以東南沿海江蘇省的崑山、蘇州、無錫一帶為根據地，雖因明初的摧殘暫失生機，但是孕育文人藝術的社會條件並未消失，因此等到宮廷的主導力消退之後，文人畫便再度在江蘇，尤其是蘇州，大放異彩，故有「吳派」之稱。其創作觀念基本上也是與元朝文人畫一脈相承，但由於新的社會環境和文化氛圍，使它不斷茁壯，成就了中國繪畫史上的另一奇峰。

一般人都認為吳派發端於沈周，但吳派的文人畫精神事實上是由明初的王紱開啟，然後經劉珏、杜瓊、沈恆（恆吉）、沈貞（貞吉）等人的發揚，再由沈周集大成。那麼吳派的基本精神是什麼呢？簡而言之便是「綜合主義」——從臨摹古人作品學習古人的筆墨技巧，再以明朝人的唯心主義精神來詮釋之，以達到綜合的目的。誠然，元末畫家如陳汝言、徐賁、馬琬等已多模做元四家之作。明朝永樂年間也有些以元四家之法作畫的小家，如浙江上虞的顧琳，他傳世的「丹山紀行圖卷」便是以工整化的黃公望山水出現。但是一般是做王像王，做倪像倪，而且都相當膚淺，更不用談所謂「以元人筆墨運宋人丘壑」的宏觀取向。這種情況到了王紱 (1361～1416) 就有一些改變了，他一方面把摹做學習的幅度闊大，一方面意圖結合元四家的畫法為自己的表現方式服務。

一、王紱生平事略——丹青豈堪戎馬廢

王紱，字孟端，號友石，1400 年以前的作品多署名「友石生」。他是江蘇無錫人，生於至正二十二年 (1361) 五月。從小聰明好學，十歲而能詩，十八歲左右出為弟子員，所以章昺如〈故中書舍人孟端王公行狀〉云：「……（王紱）生而貌岐嶷，性敏慧，十歲能屬詩……及成人，充縣庠弟子員。」❶

❶　〈王紱小傳〉，見於《無聲詩史》。俞劍華著有〈王紱〉一文收入中華書局出版的《歷代畫家評傳·明》。

俞劍華認為王紱十五歲時 (1376) 已出為弟子員。然而以十五歲為「成人」似乎太早了。郭味蕖和穆益勤都以洪武十一年 (1378) 為作弟子員之年。追以後說為是❷。也就在 1378 年，王紱以學士弟子員身分受徵赴京（南京）供職。不久受累，發配朔州（山西大同）為戍卒（充軍）。

據一般推測，他所涉罪狀，可能與胡惟庸謀反案有關；胡案發生於洪武十三年 (1380)，受牽連者達萬餘人，王紱當時只是小員生，所以從輕發落。

他從 1380 年充軍之後，在山西大同一住就是二十年，當年的大同是個經常有戰爭的邊界城，人口不多，文化不高，生活相當寂寞清苦。王紱有著滿腹的牢騷和苦悶，此由其〈出塞詩〉可見一斑：

> 欲叩天關杳不通，身投荒服遠從戎；
> 王孫誰復哀韓信？行伍何由拔呂蒙！
> ……
> 鶴骨昂藏七尺身，年來趨逐困紅塵；
> 順時語笑皆非我，在己形骸轉屬人！
> ……❸

此詩把那荒涼、遙遠的邊城，以及他的落寞和無奈的失落感，生動地表達出來了。他在這段期間完成了許多悲壯的詩篇，極見真情，茲舉一首如下：

> 情親不覺淚紛紛，頓足牽衣未忍分。
> 後累定知殃及汝。中年誰料苦從軍！
> 一身弓劍屯青海，千里關山望白雲。
> 汝母早亡遺幼弟，古來同氣汝曾聞。❹

❷ 俞劍華說：「在明清的科舉時代，凡在府州考試錄取的人，稱弟子員，又稱博士弟子員，邑庠生、諸生、縣庠（學）弟子員。又有廩生、增生、附生之別。但通稱秀才。為科舉的第一級。……郭味蕖……及穆益勤……以王紱在洪武十一年補弟子員實誤。」可惜俞氏之言又不知有何根據。俞氏之說見上引俞文，頁 5。

❸ 見上引俞文，頁 5。

❹ 仝上。

這是他在妻子去世之後，將二子送回無錫之前的道別詩。內容是述說他中年從軍青海，因而拖累了小孩，如今臨別依依，希望別後老大能照顧老二，故云：「古來同氣汝曾聞」——「同氣」即兄弟之情。

王紱在 1400 年（建文二年）叫養子代入兵籍之後回到了無錫老家❺。如果從 1380 算起，到 1400 年，正好是二十年的放逐生涯。他一生的青春也就消磨在軍旅生活中。獲釋回家之後，一時無所事事，於是隱居九龍山（無錫惠山），自稱九龍山人，以教學為生，受業者不少。他也經常出外遊山玩水，每到一處皆有詩詠。曾有感慨詩云：

> 征衣漠漠帶風沙，暫得歸來重可嗟。
> 在客每憂難作客，到家誰信卻無家？
> 解裝羞覓鄰翁酒，借榻多分野衲茶。
> 堪笑此身淪落久，夢中猶自謫天涯！❻

永樂元年 (1403)，王氏四十三歲時官運再開，受薦赴京供職文淵閣。章昪如〈故中書舍人孟端王公行狀〉云：「永樂初，詔求天下文章之士，洎善書者各二十八人，登文淵閣，公被首荐。」王紱被薦赴「京」，此京到底是南京還是北京，許多讀者恐怕不是很清楚。其實是南京（金陵）。史上雖然說永樂帝即位後遷都北京，但實際並非如此。永樂帝在 1403 年奪得王位之後，以北平為北京，設有留守司、行府、行部、國子監等機構於其地，自己則留置南京。到了 1406 年才有移都北京的想法。翌年五月開始北京宮殿的建築工程。1409 年永樂帝北行視察，由太子留守南京。數月後又回南京。王紱於 1412 年三月拜中書舍人時仍在南京。此後兩年，永樂帝連續巡狩北京，而且都有王紱扈從。上引〈行狀〉又說：「大駕巡狩北京，命所司遴選英髦之士以備扈從。時公在選列，合同行者十有二人。簪纓黼黻，前後相望，賡歌宴賞，悉皆俊義，進退起居，光賁寵極。噫，可謂榮矣！」他在第二次扈從去北京時（之後）畫了「北京八景圖」。兩次扈從都只到北京停留一兩個月。王紱的生活領域基本上還是在離蘇州不遠的金陵與無錫。故王鏊題王紱「水墨玉立湘濱圖卷」有「金陵月夜聞簫

❺ 《中華五千年文物集刊・明畫篇一》，頁 230，說是洪武二十五年 (1392) 自大同釋歸，殆誤。

❻ 見上引俞文，頁 7。

聲」之句❼。

　　王紱的卒年和地點也都有異說。一般書籍都說王紱在永樂十四年 (1416) 死於北京寓所,俞劍華亦循此說❽。按《列朝詩集小傳》以王氏卒於永樂十二年,而裴景福《壯陶閣書畫錄》載有「壬寅秋」的王紱畫蹟「溪山漁隱卷」。故疑王氏至 1422 年猶健在 ❾。但王洪、章昺如、胡廣等王紱生前好友都說他是死於永樂十四年二月。因此還是以永樂十四年之說可信。若然,則王氏死於「北京寓所」之說便可存疑了。永樂十四年十一月才有「廷議遷都北京」的實際遷都行動,翌年五月,遷都之事方始告成。距王紱之死已一年多矣! 王紱是否會在皇帝赴京之前作為先遣人員赴京呢? 以他當時的健康情況以及他的閒職看來是不太可能的。因此就現有的資料而言,王紱應該是死於南京。死後歸葬於無錫九龍山下的墳地。著作有《王舍人詩集》五卷傳世。綜觀王紱一生,哀榮並見,可貴的是他早年的悲慘遭遇並沒有消磨掉他的志氣,中年以後由於政治氣氛改變,他的仕途漸入順境,繪畫創作也逐漸多起來。

二、王紱畫蹟——綜合主義的發端

　　王紱何時開始學畫,不得而知。他生長於無錫,與倪瓚同鄉,年輕時可能接觸到一些倪氏書畫。但真正從事繪畫工作可能是在他受累從軍之後。從筆者所收集到的傳世畫蹟資料來看,他的繪畫生涯前後只有十八年,而且其間有週期性的起伏。1396 年以前大概沒有多少得意之作,所以我們得從 1396 年的「仿王蒙山水」說起。那是一件仿古作: 近景是山谷中的小坡,其上松樹成林。隔小溪為重山峻嶺,谷中偶見樓閣。一派王蒙畫法,幾可亂真,右上角有「洪武丙子四月六日」款,署名「友石生」。同年的「狹谷圖」作峭壁深谷,也是王蒙風格,但岩面分割較硬。

　　兩年後的「喬柯竹石圖軸」(1398) 是倣倪瓚,以一坡加枯樹一株,細竹兩枝,兩行題字,清淡蕭疏。仍署「友石生」。此時王紱還在大同為戍卒,但他可能獲得相當好的待遇,得與其家鄉的畫家往來,而且取得王蒙、倪瓚的作品來臨摹。當時王蒙已經死去十一年了,從這些畫作我們可以看出他的天分很高,筆墨已經有相當的工力。

❼　見《吳越所見書畫錄》,卷 4,頁 26。

❽　見上引俞文,頁 15。

❾　見上引俞文,頁 15,註 1。

在這期間他應該也畫了一些墨竹。今傳世有「竹石圖」，用筆秀勁，頗近吳鎮，自識「修竹蕭蕭翠雨寒，高僧相對拂簾看。室中不覺春歸去，新尹墻頭已作竿。友石生為聽松寫。」所云「聽松」即王氏僧友性海。既然署名「友石生」則此圖必作於 1401 年之前，因為自返無錫之後王紱即不再用此筆名。1401 年為塵外禪師所作的「雨竹清影」是他返回無錫以後的作品，畫墨竹三株，濃淡相次，竹葉飄然如風動。用筆純熟，瀟灑有韻，似得顧安和王蒙之法。上有款云：「辛巳九月王紱寫塵外禪翁清供」。

除役後，隱居無錫期間，他有很多機會接觸到元人的畫作，因此畫藝頗有進境。1404 年的「山亭文會圖」（臺北故宮博物院藏，圖 1-35）是他一生中比較成功的作品。其題材與朱德潤、趙原、林卷阿諸先賢所喜愛的林中雅集一脈相承。此畫近景為土坡雜樹，間以小瀑流三疊，坡上亭子裡有二位文人正在下棋。右下角山路上有二位文士相迎，童子抱琴隨侍在側。附近小溪中有舟正送一文士前來赴會。中景山頭山谷皆有樓閣，遠山中峰凸出，筆法綜合王蒙和趙原，但運筆快速，變化多，不拘工整，故蒼莽渾厚，且林木參差錯落，有蕭殺的秋意。布局則有回復荊關董巨那種巨嶂風格的表面格局，但由於筆觸之脫離山石結構，使他的畫更接近元人。有人認為此畫乃寫九龍山之一景，畫中小溪即烹茶名泉惠山泉，而中景山上的寺廟即惠山寺 ❿。

按惠山又名慧山，又稱九龍山，地處江蘇無錫，風景極佳。惠山泉在惠山第一峰白石塢下。有上中下三池：下池在漪瀾堂前；中池形方，池水味澀；上池形圓，池水味甘。唐朝陸羽以此為第二泉，元朝趙孟頫書榜曰：「天下第二泉」。上池、中池之上皆有泉亭，為宋高宗所築。這些風景特徵在王氏「山亭

圖 1-35　王紱　山亭文會圖

❿ Wen Fong and James Watt, *Possessing the Past*, Treasures from the National Palace Museum, Taipei, p. 373.

文會圖」中並無出現，倒是在一幅傳為明朝文徵明所作的「惠山茶會圖」（今藏北京故宮博物院，圖1-36）中描寫得相當具體。那是山間一片平地上的文人雅集：在平地的松蔭下建一座涼亭，亭中有一口圓井，旁有二位文士對坐，一遠望，一對井沉思。松間小徑有二位文士對話，一侍者回望。亭的另一邊有茶几、茶具、茶童。另有一文士站立拱手作迎客狀。山石、樹木、人物皆用細乾焦墨之線條勾勒，再用青綠設色。畫甚工，但幾近呆板，人物之間無表情聯繫❶。雖不一定為文徵明手筆，但對我們了解惠山泉應有所幫助。像王紱「山亭文會圖」這樣的風景在中國畫裡太多了，不宜作硬性論斷，除非畫家具體寫明——其實，即使像「倪瓚容膝齋圖」有畫家寫明，也不得視為對實景的描寫。

圖1-36　文徵明（傳）　惠山茶會圖

同在1404年王紱完成了「江邊送客圖」（紙本短卷）。其筆法近乎趙原，布局簡單疏放。這期間他已入了文淵閣，但他仍念念不忘山林生活，所以這些畫或許是他文人鄉愁的昇華吧！

王氏他在1410年的「墨竹卷」寫道：「僕厭倦作畫久矣！」可能他在此年之前有一段倦勤的時間。這一年他在文淵閣已算資深，可能也進入半退休狀態，等待更上一層樓，所以應酬增多，作畫（應酬畫）也多了起來。1410年的「湖山書屋」是一件力作（圖1-37）。圖為紙本長卷（27.5×820.5公分），寫太湖一帶的春天景色，煙波飄渺。起首重巒疊瀑，平地蒼松竹林間點綴村屋一座，庭院寬敞。向左去是湖山空闊，島嶼相連，學子橋上吟詩，中段又入重巖巨壑，終於海闊天空，漁舟唱晚，表現出一片農村歡娛的景象。全圖用筆得自黃公望，清淡暢快。自題長跋：「仲鏞與僕有夙昔之好，嘗命僕作湖山書屋圖。久羈塵鞅，未副其意。茲復以此佳紙見遺，迺促成之。因寫是圖以歸焉。呀，佳紙佳畫斯為稱矣。顧僕拙筆敢與此紙相輝光哉？然仲鏞知我者也，必不以是誚。並

❶　著錄見《過雲樓書畫記》藝錄，圖見故宮博物院（北京）《明代吳門繪畫》，圖26。

圖 1-37　王紱　湖山書屋圖（局部）

書此以記其歲月云。時永樂庚寅仲秋統日毗陵王
孟端識。」字蹟端整秀麗❶。

　　此外有一些無年款的畫蹟，如「疏林亭子」
便是標準的倪瓚式的「一河兩岸」布局法。前山
枯木二株，臺地上空亭一頂，大江隔岸，遠山一
疊，表現倪氏的空寂，可是失之僵硬少韻。又「高
山流水圖軸」(山東省博物館藏)❸是倣徐賁的「蜀
山圖」❹僅山頭略作移位處理，而「隱居圖軸」
（北京故宮，亦無年款）❺則倣吳鎮的「秋江漁
隱」(臺北故宮藏) ❻，僅細部略作更動。

　　墨竹可以臺北國立故宮博物院所藏的「淇渭
圖」（圖 1-38）為代表。該圖為一立軸，左上角竹
子的枝葉交織有秩，向下伸展；主枝細而有力，
直伸至右下方，再略向上回轉。葉尖的動向，上
下左右互相呼應，焦點指向右中空白處的題款，
布局完美無缺，給人以風和日麗的感覺。可謂用
筆遒勁有韻，充分把握傳統文人畫所重視的「氣
韻生動」。

圖 1-38 王紱 淇渭圖

款云：「孟端為用之寫。」用之即梁潛，梁氏題云：「此無錫山人王孟
端作以貺予。片楮中見此短梢，而烟雲千畝之勢。如在渭川淇園也。予愛其筆

❶　《中國美術全集‧6‧明代繪畫（上）》，圖 15。
❸　《中國美術全集‧6‧明代繪畫（上）》，圖 12。
❹　《故宮名畫三百種》（五），圖 206。
❺　《中國美術全集‧6‧明代繪畫（上）》，圖 13。
❻　《故宮繪畫精選》，頁 129。

力。得之偶然。舉以奉舅氏仲亨先生而書以識之。」詩中的「淇園」源於《詩經》:「瞻彼淇澳，綠竹猗猗。」「渭川」出自蘇軾贈文同詩:「料得清貧饞太守，渭濱千畝在胸中。」蘇、文皆愛吃竹筍，故以「饞太守」為謔。王紱的墨竹筆法雖源於宋元，但揮寫胸中之竹，已非宋人重實的風味，而是元代文人畫的遺風，然而雄勁的氣勢又代表明畫的新動向。

今傳世另有「北京八景」:金臺夕照、太液晴波、瓊島春雲、玉泉垂虹、居庸疊翠、薊門煙樹、盧溝曉月、西山霽雪等景。筆墨秀潤可愛。孫承澤《天府廣記》有楊榮〈北京八景序〉，序裡提到他兩次隨永樂帝扈從北京，甚感皇恩。有一天胡廣及鄒緝看到古文獻有「燕京八景」一語，但已無有關詩文。當他們與同事談論北京山水景色時，人人盛讚北京帝都的風貌，於是他們十三個文官便以八景為題吟詩成卷。似乎有表態支持永樂遷都北京之意。這十三人也包括王紱。楊序未言有王紱作畫。今本「北京八景圖」藏於北京歷史博物館（圖1–39）。八景分為八幅畫，畫上有小篆標題，及王氏鈐印:「中書舍人」、「王氏孟端」，但無署款。每圖之後有胡儼等七人題詩。胡儼，字若思，號頤菴，南昌人，官祭酒，擅畫花鳥草蟲，《明畫錄》有傳。可是今圖引首無楊榮序，倒有胡廣永樂十二年 (1414) 撰寫的序:

> 〈北京八景圖詩序〉:地志載明昌遺事，有燕山八景，前代士大夫間嘗賦詠，往往見於簡冊。聖天子龍飛於茲，肇建北京，為萬方會同之都，車駕凡再巡狩，文學之臣，多列扈從，翰林侍講……鄒緝獨白，昔之八景，偏居一隅，猶且見於歌詠，吾輩幸生太平之世，當大一統文明之運，為聖天子侍從之臣，縱觀神州……烏可無賦詠以播於歌頌? 眾咸曰然，遂命曰北京八景……仲熙作詩為倡，於是繼賦者……中書舍人王孟端、許翰鳴鶴、暨廣，凡十有三人，得詩百十二首……竊嘗自惟承乏詞林，以文為職，乃隨侍萬乘，覽山川之雄，歷古蹟之勝，於所謂八景者，得之獨先且多……然才學猥陋，不足以敷贊鴻休，賴諸公有作，雍容大雅，宣發舒，可以傳於久遠，而廣忝廁名於末，亦何幸焉，乃寫八景圖，並集諸作置各圖之後，表為一卷，藏於篋笥，遇好事者則出示之……永樂十二年歲次甲午十一月日長至……胡廣撰。❶

❶ 《石渠寶笈續編》，頁 381～387。

此序透露的訊息是，作詩者有十三人，而非今卷所列之七人，而且詩達一百十二首。所附「北京八景圖」出於胡廣之手，不是王紱之作。那今日傳世的這件「八景圖卷」以畫質言並非上品，是否為王紱真跡仍有待進一步研究❸。

　　從上述介紹可見王紱所仿的對象主要是從王蒙到吳鎮到倪瓚，最後到黃公望、趙原。他以自己的筆態重新詮釋元畫，實已開有明一代摹畫之風氣。然而無論山水或墨竹，在王紱的筆下都有比元畫更複雜熱鬧的表面效果。所以他的作風具承先啟後的作用。

圖 1–39　王紱　北京八景圖（局部）

❸　今「北京八景圖」藏北京中國歷史博物館（圖見《中國美術全集・6・明代繪畫（上）》，圖 14。據今人研究，此卷已非王氏真跡，但保持王氏風格，筆墨秀潤可愛。Kathlyn Liscomb 更認為今傳之「北京八景圖卷」是雜湊的偽跡。「北京八景圖」，上引《中國美術全集》刊出其中四幅。俞劍華 1961 年〈王紱〉一文認為所有題記都不真。中國歷史博物館的史樹青認為在清宮裡應有兩本「北京八景圖」。今傳者為摹本，並言本八景為其手筆，故今人都認為是偽作。參見 Kathlyn Liscomb "The EightViews of Beijing: Politics in Literati Art"，見 *Artibus Asiae*, (1989) Vol. XLIX, No. 1–2, pp. 127–152.

三、王紱的影響——作家四氣啟深思

　　王紱的墨竹頗為時人所重。王世貞《弇州山人稿》說：「孟端竹為國朝第一手，有石室居士（文同）、梅花道人（吳鎮）遺意，而清標高格又似過之。」❶❾王氏墨竹的直接傳人是夏㫤 (1388～1470)。夏氏初姓朱，後復姓夏，名昶，後改為「㫤」，字仲昭，號自在居士，江蘇崑山人，與戴進同年生。公元 1415 年（二十八歲）舉進士，為翰林院庶吉士。太宗（永樂）嘗召見之，謂曰：「太陽麗天，日宜加於永上，『昶』字宜作『㫤』。」字書有「㫤」自此始。

　　永樂二十年 (1422) 㫤又自奏復其本姓為夏。以善書供事內省，嘗從兩京，授中書舍人。九年後（宣德六年）升為吏部考功主事，正統十三年 (1448) 外放為瑞州知府。四年後秩滿回朝，出為太常寺少卿，到天順元年 (1457) 告老回蘇州老家，以詩畫燕樂自娛。年八十三卒，時成化六年八月。訃聞，賜祭葬。綜觀他的一生，可以說是官運亨通，但廉潔清貧，為政平易，居家孝友，為人坦率，不矜小節，時出入禮法間，人亦不甚非之。風流文雅，有高人之致❷⓪。㫤喜作墨竹，偶作人物。畫竹初師王紱，後兼學吳鎮、倪瓚，而且與浙派畫家戴進友善，故亦不免受浙派的影響。墨竹正如王穉登所說：「烟姿雨色，偃直濃疏，動合矩度，蓋行家也。」畫名遠播，海外亦多重金懸購，名重四裔。故王穉登云：「寫竹時推第一，番胡海國，兼金購求，有夏卿一箇竹，西涼十錠金之謠。」❷①據汪砢玉，此「番胡海國」是指朝鮮、日本等國。

　　夏氏今日傳世有年款作品中，以北京故宮博物院的「上林春雨圖卷」最早，有款「永樂二十年」(1422)。畫為紙本，縱 28 公分，橫 1303 公分。分成三段，第一段寫竹葉，「姿態橫生，隨意布置」❷②。第二段寫竿貫上下，配以枝葉，有李衎筆意。最後一段畫竹根為主，配以古松和土坡，筆法出自王紱。幅後夏氏自題云：「南雲程君與余交最久，情誼藹然，況與同官，朝夕啟迪，不為少矣。一日，公館間，值風雨交作，清思頗濃，程君出紙索竹，然余竹豈足以稱雅意哉？義不容辭，遂援筆寫此，惟恕其狂且陋焉。」下鈐「朱氏仲昭」、「青瑣餘閒」、「翰墨游戲」三印。引首有程南雲楷書「上林春雨」四字。拖尾有許

❶❾　《佩文齋書畫譜》，卷八六，頁 15。
❷⓪　參見舒陵〈夏㫤的生平和他的兩幅墨竹畫〉，《故宮博物院院刊》，1981 年，頁 74～77。
❷①　徐沁《明畫錄》，卷七，頁 93；汪砢玉《珊瑚網》，卷一二，頁 1033。
❷②　見上引舒陵文。

鳴鶴等五人題詩和記。有王時敏、高士奇、梁清標等藏印。此時夏氏應已復「夏」姓，但印章尚未更換，故仍用「朱氏仲昭」。同藏北京故宮的「竹石圖」筆法老練，仍用「朱泉」印記。

　　夏氏晚年的作品以「湘江風雨卷」為代表。此卷作於正統己巳 (1449)，時夏氏六十二歲。全圖由小溪起頭，往左進入山坡，坡前及坡上布滿竹林。坡前幾根竹子枝葉茂密，坡上則以竹竿根部為主。河邊水草表現強勁的風力，但竹葉由於筆力堅勁，似有抗風的態勢。

　　夏氏傳世無年份可考的墨竹還不少，大多運筆快速有力，竹竿中鋒而挺，竹葉堅實而收筆尖銳，結組明晰。葉多而動，雨晴偃仰各展姿態，頗為熱鬧複雜，不受王紱所拘（圖 1–40）。王紱的畫本來就有些作家習氣，所以董其昌說:「評者謂作家四氣皆傳。」[23] 夏泉就更進一步將王氏的作家習氣加以強化，特別彰顯其筆觸的張力，以至於王穉登稱其為「行家」。這一個現象一方面顯示出浙派的影響，也表現明朝工商業都會生活所呈現的動與勁。

　　在當時受夏泉影響的畫家主要是同住在崑山的屈衿，字處誠。吳寬的《吳匏庵集》云:「崑山之人師仲昭墨竹者更數輩，獨屈衿處誠頗類之。今人家所得，往往出其手，真偽固自能辨。」同時還有張緒，字廷瑞，海虞人。據說他的竹石亞於仲昭，而雁行屈處誠。另有詹和其人，字仲和，錢唐（塘）人。書仿趙吳興，酷似之。寫墨竹風枝露葉，可遠追仲圭，近接

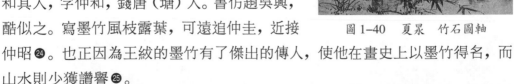

圖 1–40　夏泉　竹石圖軸

仲昭 [24]。也正因為王紱的墨竹有了傑出的傳人，使他在畫史上以墨竹得名，而山水則少獲讚譽 [25]。

　　王紱的山水畫無直接繼承者，在畫史上只提到一個與他有點關連的陳宗淵。陳氏是浙江紹興人，曾與王紱同為中書舍人，官至刑部主筆。他的「洪崖

[23]　汪砢玉《珊瑚網》，卷一二，頁 1025。
[24]　姜紹書《無聲詩史》，卷一。
[25]　仝[2]，頁 38。

山房圖卷」頗似王紱，但更加細緻秀媚。然而，雖說王紱的山水畫無傑出的傳人，以致於不受史家重視不無道理，但他借用元人筆墨形態來表現明朝人的複雜和張力則有其深層的意義。若論對明朝中葉文人畫的發展，王氏的山水畫有其不可忽視的重要性。王紱的墨竹儘管有夏昶繼承其法，但所歷不過第二代。其山水雖無倣者，但其啟發性的影響則滲透明清文人畫史。譬如他的「湖山書屋」，固然有筆墨痕跡也可能如文徵明所說「作家四氣皆備」，但也因為如此，它提供沈周、文徵明等後起者一個思考和探索的機會。明朝中葉蘇州畫家似乎特別欣賞他畫中那種浪漫的江鄉風味。俞允文題其「湖山書屋」便說：「毗陵王友石此圖，文公嘗為第次其品，今觀其巖巒杳靄……疏峰抗館，農田漁艇，田父村樵，幽蹤往復，怳若別在世外，真可謂深諳湖山之致者矣。」❷⑥

他的許多作品都曾在文人和畫家之間流傳，而且受到賞識。譬如他的「送行圖」，畫上有高得暘、王汝玉、楊士奇、王洪、王偁、胡儼、李至剛、王達、姚廣孝、解縉、王景等詩人的題跋。其中楊跋云：「吳江渺無極，蕭條十月初。片帆河上發，竟去不躊躇。由來君命重，非為愛鱸魚。」❷⑦

這種「江南不可思，動予情依依」❷⑧的江南情，正是日後「吳門正聲」的藝術情感根源。董其昌題王紱「耕隱圖」有一段精彩的陳述：「王舍人畫，在國初如楊東里、方正學之文，實先輩典則。自沈啟南、文徵仲始一變其法，縱橫姿態。蓋李何以後之文也。」❷⑨這是把王紱比喻為明初文壇上的楊東里和方正學。而沈周和文徵明則是一變其法而臻上層，有如李東陽和何景明之後的文壇——蘇州文苑。

❷⑥ 汪砢玉《珊瑚網》，卷一二，頁 1025～1026。

❷⑦ 仝上，卷一二，頁 1026。

❷⑧ 仝上，卷一二，頁 1027：李至剛題王紱「送行圖」。

❷⑨ 仝上，卷一二，頁 1029～1030。

第二章
明朝中期的繪畫

——吳門文人之正聲與別調

第一節　文人畫論之深層開發
── 正統意識與唯心論 ──

　　1449 年英宗（正統帝）在土木堡之變時被俘之後明室威望開始中落。代宗（景泰帝）繼位後，天災頻傳。雖然政治和社會大致還保持安定，國庫已不充裕，不得不變通辦法，允許生員、軍民納粟取得進入國子監的資格。此舉雖可籌措糧餉，但破壞教育系統，成為無法彌補的傷害。1457 年英宗復辟，由於宮廷政爭耗損國力，導致內憂外患之加劇。此後成化、弘治之三十餘年間，每況愈下。皇家對繪畫的贊助也無法繼續。相對的發展是蘇州地區的財富大增，文藝圈盛況空前。嘉靖年間畫壇幾乎是吳派文人畫的天下，所以無論創作或理論都有輝煌的成就。

一、景泰至弘治時代 ── 吳門畫論之發

　　自 1451 至 1500 年，也就是景泰、天順、成化、弘治時代，正當皇權日漸式微的時候，民間的勢力開始抬頭了。代表皇家文化的文學作品有景泰年間的《環宇通志》一一九卷和弘治十年完成的《大明會典》。繪畫方面有活躍於宮廷的院體畫派。然與此相對映的是正在蘇州興起的民間文化，如地方雜劇之收集與創作、古文運動、吳派畫之形成。可以說是蘇州文化的啟蒙時期，此時正是宣德三楊文風轉化為李東陽臺閣文體之時，為文特別強調嚴肅的道德內容，視北宋歐陽修之文為典範。此事殆始於宣德期間，而於李東陽遂為專擅。《翰林記》卷一一云：

> 仁宗（宣德）嘗與〔楊〕士奇言，歐陽文忠公之文雍容醇厚，氣象近三代；有生不同時之歎。且愛其諫疏明白切直，數舉以屬群臣。遂命校正重刻，以傳廷臣之作文者……恆謂士奇曰：「為文而不本正道，斯無用之文，為臣而不能正言，斯不忠之臣，歐陽真無忝矣！」故館閣文字，自士奇以來皆宗歐陽體也。

與李東陽同期為館閣體效力者尚有著名作家吳寬和王鏊，由此可見皇室的文藝氣氛在政治和經濟情況逐漸惡化之際也開始緊縮了。

　　就繪畫而言，這五十年間最重要的特色是浙派與吳派之抗衡。在浙派方面，戴進已近晚年，成就也已受到社會的重視，後起之秀如有呂紀、林良（活動1488～1505）、鍾欽禮等十來家，雖仍有可觀，但是在財政的壓力之下，人數也日漸減少。

　　相對的是在蘇州成長的吳派，繼杜瓊（1396～1474，圖 2-1）、劉珏（1410～1472）、沈貞 (1400～1480)、姚綬 (1423～1495) 之後有了一位天才獨具的沈周 (1427～1509) 崛起。沈周的書畫詩文正可以代表這一時期的文人畫壇的成就。

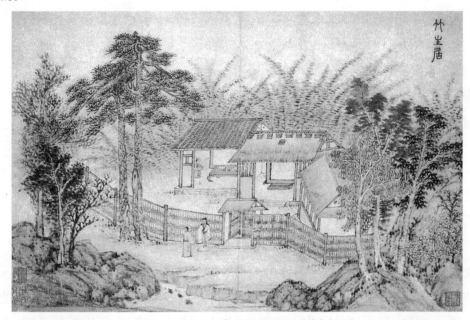

圖 2-1　杜瓊　南邨別墅圖冊（局部）

　　畫論與文人畫都是文人思想的產物，所以自古以來，每當文人畫發展的時刻，畫論也就蓬勃起來。如北宋後期的蘇（軾）、米（芾）、文（同）、李（公麟），元朝的錢（選）、趙（孟頫）和黃（公望）、王（蒙）、吳（鎮）、倪（瓚），無不理論兼實踐互相輝映，將文人畫推向新的高峰。明朝的畫壇在開國一百年後也逐漸由文人接手，繼續往文人畫方向前進，所以文人畫論也相當可觀。可是由於文化氣氛仍然是在保守的禮教控制之下，畫論一時尚未能開拓出新的境界——大多是承襲前人之言，謹守政教法則論畫。

　　吳寬論畫一如宋濂，秉持傳統儒士論畫態度，特重名教：「古圖畫多聖賢與貞妃烈婦事蹟，可以補世道者，後世始流為山水禽魚草木之類而古意蕩然。然此數者人所常見，雖乏圖畫，何損於此？乃疲精竭思，必得其肖似；如古人

87

事迹，足以益人，人既不得而見，宜表著之，反棄不省，吾不知其故也。」❶ 吳氏此論實無新意，只能顯示他對傳統儒士藝術觀的執著。

其他畫家的立論也多襲前人之言。但有一點值得我們注意的是大宗派意識的崛起，此與李東陽臺閣文體之宗派意識又是互相勾連。杜瓊「贈劉草窗畫」的一則題語：「山水金碧到二李，水墨高古歸王維。」明初王履已經提到「宗」的問題，雖然他反對死板的宗派傳承，但他既已提出，表示明初已經有宗派意識的問題。現在杜瓊更進一步把中國山水畫歸納成兩種互相對立的風格傳統，正是明朝宗派意識的進一步發展，也是董其昌「南北宗」之說的先聲。

杜瓊對各家畫風的把握相當明確：「後苑副使說董子（董源），用墨濃古皴麻皮。巨然秀潤得正傳……馬夏鐵硬自成體……雲林迂叟過清簡；梅花道人殊不羈。」❷ 這裡未將馬夏派歸入二李的青綠畫派，但言自成體，表示不入董巨、倪瓚、吳鎮這一線，是已相當接近董其昌的理論。值得注意的是他尚未將這種二分法與禪宗的南北宗理論結合起來。

沈周繼承杜瓊，也表現出更加明顯的宗派意識，特別崇拜董源一派。他說：「吳仲圭得巨然筆意，墨法又能軼出其畦徑，爛漫慘澹，當時可謂自能名家者。蓋心得之妙。非易可學，予雖愛，而恨不能追其萬一。」❸ 在他的心目中由董源而巨然而吳鎮，為山水畫之大宗。

沈周的畫論之中，比較有新意的是拈出「興」字作為繪畫創作之主旨：「山水之勝，得之目，寓諸心，而形於筆墨之間者，無非興而已矣。」如果與王履的畫論對照來看，由山水客物到眼睛到心的過程並無二致，但其形於筆墨之間者卻頗不相同。蓋王履欲得山水客物之「意」，並以長時間的創作過程以達「意」；反之，沈周則以表「興」為主，而「興」之起落時間較短。沈氏所秉持的是一種從蘇軾、黃公望和倪瓚那裡演化而來的戲墨性創作觀，故是「乘興而為，不眠求其精。」❹ 當然沈周對畫的評價仍有其客觀的標準，他認為興只能出於「清雅」。他指出：「崑山士人皆畫梅，其用墨太重，殊失清雅，是累於梅矣。」❺ 這種創作觀對明清繪畫的影響極為深遠，是好還是壞，當然視個人而異，譬如

❶ 俞崑《中國畫論類編》，頁 105。

❷ 仝上，頁 103。

❸ 秦祖永《畫學心印》，頁 43。

❹ 仝上引俞書，頁 707。

❺ 仝上引秦書。

對一個庸材而又欲取捷徑者而言，必然走火入魔，但對一個有天分又有深沉修煉的畫家來說，則是得心之語，不亦快哉。惟若僅從畫論本身來說，這是從明初重視客物之描寫，轉向主觀個性表現的一個大躍進。於此我們也可以預期，明朝畫家下一步要走的路了——心性與個性之闡發。

二、弘治至嘉靖時代——唯心畫論之形成

從弘治末經正德到嘉靖前期（約 1501～1550）是明朝頹勢日劇之時。1501年是弘治十四年，四年後弘治帝去世。這期間各地變亂紛乘，幾無寧日。此後繼位的武宗（正德）又是荒淫恣慾，不問政事，朝廷由劉瑾把持，陷害忠良。1521 年武宗死，世子朱厚熜繼位，是為嘉靖帝。他年輕有為，即位後盡去武宗荒淫之政，頗有中興之象，但由於天災人禍，異族寇邊，兵馬不息，國力日竭。為追求超自然力量的保祐，嘉靖帝重蹈宋徽宗的覆轍，迷信起道教來了，終至不可收拾。

此時朝廷已經喪失對文藝的支配力，所以民間的學術、文藝反能大放光芒。許多大部頭的著作，如正德年間張綖的《詩餘圖譜》、嘉靖二十二年陸楫編的《古今說海》等等，都是由民間出版。其他在文學、史學、戲劇、醫學各方面的成就更是洋洋大觀，不勝枚舉。而文藝思想上李夢陽、何景明、徐禎卿、康海等「前七子」的復古運動，給宣德以來「三楊」（楊榮、楊溥、楊士奇）以及其後李東陽的臺閣體一個很大的打擊。其實復古運動便是地方勢力向宮廷勢力挑戰的具體表現。當時宮廷的文體大體而言有臺閣體和宋體（理學體），前者已多饒空洞之言，後者乃為科考八股文體，殊無足取。復古派主張超越無實學基礎的時文，和空言性理之八股，也就是超越宋人直追漢唐：「文必秦漢，詩必盛唐。」然而，復古派大將李夢陽與當時真正在蘇州地區的學者比起來又是掘井自拘之人矣。蓋當時吳中學者往往兼治經、史、子、集，旁及小說、釋老、戲曲、詩文、繪畫，與復古派之不讀唐以後書，途轍殊異；與理學家之好談性理、束書不觀者，亦復不同道。

宮廷財庫既已空虛，則無暇顧及藝術，宮中許多收藏相繼被變賣掉了；浙派和院體派亦一落千丈，曾入宮中短期任職的僅得張路 (1464～1538)、蔣嵩、朱端、林郊、呂高、呂棠、呂文英、郭詡等十來家，而且成就極為有限。反之，在地方上由於百餘年來的安定，使東南一帶日趨富庶，蘇州地區成為文人、畫家、收藏家聚集之地，吳派因而進入它的全盛期；主要的代表人物有文徵明

(1470～1559)、祝允明 (1460～1526)、唐寅 (1470～1523)、陳淳 (1483～1544)、仇英（約 1482～1559)、周臣（約 1460～1535）等等。文徵明在本期之初已年入三十，一直活到本期結束後，所以他的生命貫穿了這個時期。

既然有那多文人和思想家進入畫壇，畫論也就有更為突出的表現。大致有重「筆墨自然流露」的文徵明和唐寅，重「情」的祝允明，重「美」的楊慎 (1488～1559)，重「宗派意識」的何良俊，以及主張「隨物立體」美學觀的王守仁 (1472～1528)。

文徵明和唐寅都常於題畫中透露出自己對繪畫的看法，但因屬畫家論畫，多偏重於對筆墨技巧的闡述。譬如文氏所說的：「畫家宮室最為難工，謂須折算無差，乃為合作。蓋束於繩矩，筆墨不可以逞，稍涉畦畛，下入庸匠。」又如唐氏所言：「工畫如楷書，寫意如草聖。不過執筆轉腕靈妙耳。世之善書者多善畫，由其轉腕用筆之不滯也。」他們比較有哲學性的言論則仍不出古人的套式，如文徵明曾說：「古之高人逸士，往往喜弄筆作山水以自娛。然多寫雪景，蓋假此以寄其歲寒明潔之意耳。」

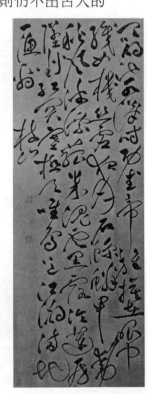

同是書畫家，祝允明的畫論就比較有深度。祝氏字希哲，因生而右手有枝指，故自號枝指生、枝指山人、枝山。長洲人，與沈周同鄉。弘治五年 (1492) 舉於鄉，正德九年 (1514)，五十五歲時才出為廣東興寧知縣。翌年赴任。嘉靖初轉應天府通判，未幾致仕歸里，居蘇州，與唐寅、文徵明、徐禎卿等文士交往。人稱「吳中四才子」。他的思想是：「將《詩》、《書》、《周易》、《戴禮》、《春秋》、《論語》、《孝經》、《公》、《穀》、《周官》、《爾雅》注疏，敷之几。學之、問之、思之、辨之、居之、行之。宋以下傳解勿接目，舉業士講論勿涉耳，儒體立矣。」❻ 見解頗近於復古派。

祝氏學廣思精，又身入詩書畫之域（圖 2-2），故雖是學者，也是性情中人，他認為藝術最重要的是情境：「身與事接而境生，境與身接而情生，情俟于才而成藝。」❼一般美學理論將「身」與「事」(物) 視為兩個獨立的因素，以「身」即

圖 2-2　祝允明　草書杜甫詩

❻　龔鵬程《晚明思潮》，頁 328～329。

❼　引自清同治祝氏刊本《枝山文集》，參見《中國美學史資料選編》，下，頁 99 ～ 101。

「事」是為移情，情、事結合是欣賞，情、事結合之現形是為表現，表現之方式便是藝術。但在祝允明看來，此中另有轉折。他認為「身」即「事」便產生「境」，指對事物的結構的認識與了解。此「境」基本上是停留在客觀和理性的認知層面，談不上藝術。畫家必須讓此境回到自身，再作一番培養，進而生情。情的表現要通過「才」（才氣），如此通過才氣的表現便是藝術之完成。此可以下圖表述之：

$$身＋事　\longrightarrow　境＋身　\longrightarrow　情＋才　\longrightarrow　藝$$

「才」的含意是「超越平庸」和「超然獨具」的個性，表現於藝術行為上的特色必是「自由」和「不羈」。所以在祝允明看來，繪畫藝術最可貴處便是「才情」的表現。而「才情」所代表的「藝術」之美並不在形式的表面，而是在形式背後的「人」的本真，或可稱為藝術家的個性。此已開明末公安派思潮之風氣矣。

與此相對的是楊慎的「唯美派」。楊氏是正德間進士。他的〈升庵論畫〉主張「文不論繁簡難易，惟求其美。畫似真，真似畫。」❽可惜他並未對美作進一步的解釋。即使以「真似畫、畫似真」一語推之亦嫌過簡。但可以肯定的是他主張畫有絕對的美。它取材於美的真景物，畫畫只要將此真景物如實表出便算完成，可以說是一種簡化的「唯美寫實主義」。

至於何良俊，他是一位學究式的人物。論畫也是比較重視所謂「正脈」。何氏字元朗，松江華亭人。嘉靖中以歲貢生入國學，特授南京翰林院孔目。旋棄官歸家，因正遇倭亂，乃移居蘇州。著有《四友齋叢說》，與祝允明一樣，深惡宋人之學，但他不像祝氏之重情，而是特重訓詁，故云：「學者若要讀言，先須認字。認字不真，於經義便錯。」由於他的為學很強調正統性，故論畫亦如此。他的畫論可以歸結為「書畫同源」、「行、利二分法」、「正脈意識」、「去巧存拙」等四大項。其中「書畫同源」之說無甚新意，於此可以不贅。「行、利」之說則關係到晚明的南北宗之說，故值得特別注意。他不喜南宋馬夏派，因為它是「行家之畫」，故曰：「然只是院體」。當他談到明朝畫家時，他以戴進為「行家第一」，沈周為「利家第一」。其理由是：

❽　《中國美學史資料選編》，下，頁106。

沈石田畫法從董巨中來,而於元人四大家之畫,極意臨摹,皆得其三昧,故其匠意高遠,筆墨清潤,而於染渲之際,元氣淋漓,誠有如所謂詩中有畫畫中有詩者。昔人謂王維之筆,天機所到,非畫工所能及,余謂石田亦然。❾

他更以利家畫為基礎建立了「正脈說」:「畫山水亦有數家:荊浩、關仝其一家也,董源、僧巨然其一家也,李成、范寬其一家也,至李唐又一家也,此數家筆力神韻兼備,後之作畫者,能宗此數家,便是正脈。」這基本上已經為晚明畫分南北二宗,而以南宗為正脈的理論建立了穩固的基礎。

何良俊頗能看出沈周的長處。他認為畫要:傳美、傳德、澄懷、觀道,要「以去巧存拙為古意」。這些理想都在沈周的繪畫創作中精采地呈現出來了。

本期最著名的思想家無疑是王守仁。王氏字伯安,號陽明,世稱陽明先生。浙江餘姚人。官至南京兵部尚書。王陽明的藝術論基本上還是非常古板的,他認為藝術必以闡揚儒家名教為目的,所以說:「……今要民俗反樸還淳,取今之戲子,將妖淫詞調俱去了,只取忠臣孝子故事,使愚俗百姓,人人易曉。無意中感激他良知起來,去於風化有益,然後古樂漸次復矣。」而他的心學理論在當時仍然很零碎,可能也太過玄幻深奧,對當時的畫家一時未能產生直接的影響,但為下期的畫論奠定了堅實的基礎,影響極為深遠,所以應該在此作一些探討。

王學最為人所樂道的是「致良知」之說,所謂「良知」便是「知善知惡」的知。他先肯定「人性本善」作為立論基礎。歷來論王學無不視之為唯心學派。然而他對心之為何物以及心的作用並無很明確的論述。他對「心體」的問題有很多不盡相同的名言,如「四句教」之首句曰「無善無惡者心之體」,論「誠心」云「然則心之本體為性」,又於論「良知」曰「良知者心之本體」。更令人不解的是論「樂」時說:「樂是心之本體」。王氏死後,他的徒弟們即在「心體」問題上不斷辯論。如王畿(龍溪)對王學的體會都集中在「致良知」這一點,而且以「良知」為現成之存在,也就是心之本體。如此一來王學也就變成了「心學」,後人亦多襲其言,影響迄今,如勞思光《中國哲學史》便說:「陽明以良知為心之體,此點立義甚明。」❿

　❾　上引俞著,頁 112。

其實王陽明雖然說過「良知是心的本體」❶，但他也說過「心之本體為性」❷和「樂是心之本體」❸。若稍變其語曰：「義是心之本體」或「美是心之本體」或「仁是心之本體」，或如李贄、焦竑之言「禮是心之本體」皆無不可。當王陽明說：「樂是心之本體」的時候，有人就問：「不知遇大故，于哀哭時，此樂還在否?」回答是：「須是大哭一番了方樂，不哭便不樂矣。雖哭，此心安處即是樂也，本體未嘗有動。」❹

此義看似不可解，故惟有透過他所說「心本無體」的思想才能悟其真諦；他說：「目無體，以萬物之色為體；耳無體，以萬物之聲為體；鼻無體，以萬物之臭為體；口無體，以萬物之味為體；心無體，以天地萬物感應之是非為體。」❺以此為基礎，則體不在於心，也不在於物，而是在於心與物合。他不但發揮了南宋陸九淵的「唯心論」，而且加以擴充，認為「心之本體無所不該，天下無心外之物」。依王氏的說法，我們的心在對待萬物時，如果不動心，而以一種虛體來接受一切，那麼我們就可以為心建立「本體」，既然心中之體是空，便可謂之為「無體」。

因此王陽明的「四句教」說：「無善無惡者心之體，有善有惡者意之動，知善知惡是良知，為善去惡是格物。」❻於此當知，心之為體為無形無量，但它與宇宙萬物同存同大，也是與萬物一體。它本身無所謂善惡，它的存在是因萬物之存在而存在。因為心本無體，如果要為之立體，需以對萬物之感應為先。蓋人與物接而生感應，此一感應可以為樂、為美、為哀、為懀、為恨、為愛。這些都無所謂善惡之別，但是當它們化生為意念和行動時便有善惡之分，所以要透過良知來擇善而立，是為「立體」。也就是「發掘我心為善的本然積極力量」，亦即王學「致良知」的本義。良知之顯現必在身與物接的一剎那，而心體之立亦在這一剎那之間。此體可以是忠、孝、仁、愛等等，隨緣而生，隨緣而變。此體既立，良知亦與體同在，所以良知也可以說是心之體，但良知本身

❿　勞思光《中國哲學史》，下冊，頁543。
⓫　《陽明全書》，卷二，《傳習錄・中・答陸原靜》。
⓬　仝上，卷三，《傳習錄・下・答九川語》。
⓭　仝上，卷三，《傳習錄・下》。
⓮　仝上。
⓯　仝上。
⓰　《明儒學案》，卷六二，《蕺山學案・來學問答》。

非體，必與感應相依存。故只有當吾人之心識能不斷擴充，到了可以含括萬物之後，心的作用才能真正發揮得恰如其分。吾人之心識如何擴充？王氏主張「誘之歌詩、導之習禮、諷之讀書。」❶❼

王學在這復古的文潮中崛起必有其意義。首先我們感覺到那是理學在復古運動的衝擊之下所作的自我反省。而且與禪和道學作更進一步的融合，取釋氏的「空無」和道家的「真虛」來闡釋「心性」的問題；而其終極目標便是儒家的「修身、齊家、治國、平天下」。他認為要修心，必先「心中無物」；惟有在「心無本體之境才能致良知」。王氏並無直接針對書畫的言論，但他說「樂為心之本體」似乎間接說明了「美亦可為心之本體」的理論；但也可以說「無美無醜心之體，有美有醜心之動」。此中矛盾之論，王氏未曾有明確的交待。但或許我們可以這麼為之作解：萬物本無美醜，一切都只是一種現象，一種存在，而其終極則是一種空無。但由於人（觀者）的心動乃有美醜之分。譬如蟾蜍（蛤蟆）本無美醜，可是因為我們動了心所以會認為牠很醜。這種感覺只是幻象，不是真實的，否則劉海不會覺得牠很美，而愛之如己命，終日背著它到處跑！當畫家把劉海和蟾蜍畫在紙上時，則又成為美的極致！所以對王陽明來說，將心中一切「動果」去除，純從「無體」來尋找立體之基礎，才是致良知之法。因此心之本體必立於真、善、美、樂等人生的積極面——當我們以無成見之心來對待蟾蜍時，我們會覺得牠與其他萬物一樣是一種生命現象，而生命便是美，而美也就是本體所立的基礎。然而我必須說明，這些解釋乃是筆者個人的理解方式，歷來王學專家幾乎都不作如是解，甚至連他的徒弟亦不以為然！可見王學本身的可爭辯性——這或許是大哲學家之所以為「大」者也！。

綜觀景泰至嘉靖間的藝術思想，雖然在復古聲中，正統性似乎還是畫家和畫論家一直無法逃脫的魔掌，但是已然呈現蓬勃之象，尤其祝允明和王陽明這種有深度的美學理論必然引發另一波的藝術思想浪潮。而這兩者事實上並不一致，祝氏之求至情至性，與王氏之求致良知是有差別的。但由於兩道逆流互相激盪，再加上王學之模糊性，遂產生了眾說紛紜，各說各話的百家爭鳴現象。

❶❼ 《陽明全書》，卷二，《傳習錄·中》。

第二節　吳門正聲之岷源 —— 沈周
—— 舊曲新唱呈拙韻，踔厲頓挫傳古音 ——

　　沈周是明朝吳門第一位大宗師，他的畫藝既精且廣，詩文、書法的成就也可頡頏前賢。由於傳世書畫詩文作品甚多，使得後人很難用短短數語描述他的畫風和成就。正如本書〈導論〉中所言，歷來為之作評者雖多但多屬簡要抽象之論，而今人所論亦多以小窺大，故見仁見智各有偏重，本文亦只能就生平、師承、以及代表畫作略作介紹，以明其「遣興」之韻致，並探求何良俊所說「傳美、傳德、澄懷、觀道」藝術宗旨，兼及其「以去巧存拙」的古意。

一、十五世紀中葉蘇州畫壇

　　十五世紀初期江蘇的文人畫以王紱為巨擘，但成就有限。王紱之後，浙江也有一支文人畫派，以十五世紀後半的姚綬 (1423～1495) 為代表。姚氏字公綬，號丹丘，又號穀庵、雲東逸史。他是浙江嘉興人。1464 年舉進士，授監察御史，官江西永寧知府。工書畫，擅詩文。畫山水取法吳鎮、趙孟頫、趙雍，亦善墨竹、花鳥。筆致清爽瀟灑。可惜在浙江後繼乏人。

　　同時在江蘇的松江也有金汝潛，他畫山水專學黃公望，作畫觀念與王紱一脈相承。然而當時的文人畫重鎮，已在與松江比鄰的蘇州（吳門）穩穩地建立起來了。有文人畫家不斷崛起。蘇州自古以來便是人文薈萃之地，雖然在明初由於政治因素曾受到壓制，但是隨著政治氛圍的改變，十五世紀後期蘇州已在堅實的人文與經濟的基礎上建立起輝煌的文人畫殿堂。於地方上享有盛名的儒士兼畫家有陳繼、陳寬、謝縉、杜瓊 (1396～1474)、劉珏 (1410～1472)、陳暹、以及沈周先世沈良琛、沈澄、沈恆、沈貞 (1400～1482) 等人，而於沈周達於大成，世稱「吳派」。

　　這些人當中有些人出來做官，如杜瓊和劉珏都曾當到刑部主事。但大多數人對仕途存有戒心，不願出仕。如陳繼是陳汝言之子，陳汝言因事朱元璋而惹殺身之禍，故陳繼視仕宦為畏途。沈周的祖父沈澄（孟淵）雖被薦，而拒不受官祿。這些人大多是蘇州一帶的地主世家，家族富裕，出門則群徒相隨、僕從奉侍。可以終身逍遙世外，悠遊名山勝水，徜徉庭園花下，舞文弄墨，詩文唱酬，永無虛日。行其所謂「韜晦保身」的隱逸文人生活。因此他們的畫風也是

出塵高逸，若不食人間煙火。

　　在沈周以前的這些吳派畫家都是文人，他們都有一些好作品留傳下來，而其基本風格特色仍沿襲王紱以模倣、綜合元四家為已足。杜氏經學淵博，善詩文，世稱東原先生，畫山水亦兼師王蒙和黃公望。今日流傳在世者如「南湖草堂書屋」（作於 1468 年）❶、「天香深處圖」❷、「友松圖卷」、以及「報德英華圖卷」（作於 1469 年）❸，與當時其他畫家一樣，廣學元四家，同時兼及范寬，與王紱的風格相當接近。但是其後期所作的「南邨別墅圖冊」（圖 2-1）（今藏上海博物館）就以一組寫生造境的畫作，布局有實感，而筆墨清秀雅致，已開沈周寫生畫格之先聲。

　　劉珏，字廷美，號完菴，長洲人，曾官山西按察僉事。畫山水師吳鎮，但趨工整，與王紱的關係較不明顯。惟傳世「臨安山寺」（圖 2-3）筆墨奔放老辣，雖仍有王紱筆意，但蒼勁過之，正是後來被沈周吸收的主要特點❹。另有謝縉（字孔昭）畫師黃公望與王蒙。與杜瓊有交往，曾為之作「潭北草堂圖」❺，仍有王紱的遺意。沈貞的山水畫如「竹爐山房」和「秋林觀瀑圖」等雖學元人，但更近王紱。

　　作為過渡期的畫風，這些先期的吳派畫，不免有一些弱點，如形式化、線條化和平淺化，以減輕山石的重量感，而且程度參差不齊，業餘性很強。有些畫不免出現「清曠有餘，境界不深」之病。這些畫家對庭園式小景山水的進一步開發，與蘇州庭園之興建，以及文人生活環境之「詩畫化」有必然的關係。如此一來，一方面給繪畫的景境注入了更加精練的筆法和更優美寧靜而親切可遊的氣息，另一方面也給文人畫注入一種新的現實感 —— 中國畫的「寄興於筆墨」不只是表現個人的鄉愁，同時也歌頌那種悠閒浪漫的文人生活。

　　到了十五世紀後期，由於蘇州地區有更多的文人畫家專心投注於繪畫創作，所以明初文人畫那種過渡期的脆弱感和粗糙感也就消失，並轉為精緻化了。吳派文人畫也在公元 1480 至 1550 年間（即成化、弘治、正德、嘉靖年間）大

❶　劉珏「南湖草堂書屋」，見《故宮繪畫精選》，頁 180。

❷　劉珏「天香深處」，見 Richard Edwards, *Field Stones*, plate 4b.

❸　「友松圖卷」及「報德英華圖卷」見《中國美術全集・6・明代繪畫（上）》，圖 69、70。

❹　「臨安山寺」，Osvald Siren, *Chinese Painting*, Vol. 6, plate 139.

❺　「潭北草堂圖」，見《中國美術全集・6・明代繪畫（上）》，圖 44。

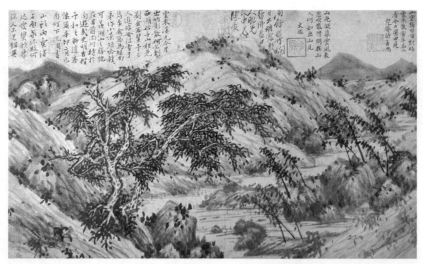

圖 2-3　劉珏　臨安山寺（局部）

放異彩。而領風騷的畫家便是沈周、文徵明二大家。沈周無疑是吳派精神岷源
——沈周一出，模倣與綜合的幅度更為擴大，所謂「以元人筆墨運宋人丘壑」
的大歷史意識逐漸形成，而在這大歷史意識中又增強了地域文化的自覺，所以
再度擴充「小景」、「平景」、「淺景」等江南山水的特色。然而這一切的改變又
是以文人的雅趣和興味為旨歸，從而建立起獨特的風格。

二、沈周的生平

　　有關沈周的生平事蹟，文字史料既繁且多，市面論文與書籍多所論述，本
文只能作截精取要的介紹。沈周，號啟南。又因一生以硯為田，故又號石田。
五十八歲後又自稱白石翁。由史料所載，沈周的曾祖父沈良琛遷居距蘇州不遠
的長洲相城，是長洲大族。此後三代，包括沈周這一代皆隱居讀書作畫，可謂
書香之家。

　　沈家雖然四代皆儒，但頗有田產，收租度日，家境還算富裕。家中收藏不
少古書畫。據都穆《寓意編》所錄便有二十餘種。沈貞與沈恆先後拜杜瓊為師，
工唐律和古文辭，畫山水略師黃公望與吳鎮，頗能表現元人空間氣氛氤氳之境
（圖 2-4）。沈貞畫花卉重寫生，有「菖蒲圖」傳世❻。劉鳳《續吳先賢贊》云：
「貞吉、恆吉皆善繪素，貌人畜甚工。」張丑《清河書畫舫》也說：「貞吉，畫

❻　「菖蒲圖」著錄，見《故宮書畫錄》，卷五，頁 305～306，圖見《故宮繪畫精選》，頁
　　183。

師董源，不亞劉廷美。其弟恆吉更虛和瀟灑，不在宋元諸賢下。」❼沈周自幼耳濡目染，又聰明好學，終於成為文人畫傳統的集大成者之一。

沈周生於宣德二年，受祖父、父親和伯父的教育；父祖輩所交之人，如吳寬、陳寬、王鏊、劉珏等，皆為喜好書畫的文士。沈周自小為人忠厚老成，稍長拜陳寬為師。陳寬是陳繼的兒子，而陳繼又是元末畫家陳汝言的兒子，也是出身書香門第。陳寬學問淵博，又能畫畫，家藏不少名蹟，對沈周有決定性的影響。後來沈周又拜趙同魯為師。趙亦擅詩文、書畫，精鑑賞，對沈周的啟發尤著。沈周的興趣很廣，經史子集、佛經道書無所不讀❽。

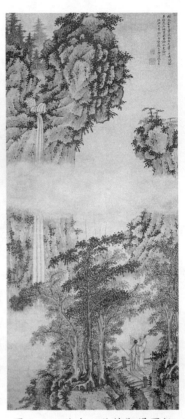

圖2-4　沈貞　秋林觀瀑圖軸

沈氏十八歲與沙溪陳氏女慧莊結婚。陳氏為沙溪富戶，亦富收藏。岳丈讓沈周住在百尺高樓，評書看畫：「館之百尺樓……評書竹几淨，披畫松堂幽。」❾此事對沈周日後畫藝的發展亦頗有助益。三十歲時文名、畫名已著，但他堅拒出仕。所據的理由是筮易得「遜之九五」（以隱遜為吉）。他的性格平易近人，胸襟磊落，樂善好施，與之交遊者有高官、詩人、高士，也有貧賤之人和窮學生。

他一生除了作畫、吟詩之外便是遊山玩水，足跡遍及太湖、宜興、杭州、嘉興、南京、京口、揚州等地。每到一處必賦詩、作畫寫其真景。沈周的詩集原有多種，但今日傳世者僅《沈石田先生詩文集》（原名《耕石齋石田集》）。他最喜歡遊虞山，所以常畫虞山風景。虞山在長洲縣北，以七星檜及道觀聞名。

他把生活和畫藝完美地結合在一起，所以他的生活本身便是一幅幅令人嚮往的圖畫。前代畫家的確沒人能做得像他那麼澈底。大約在他三十七八歲時（1463年前後），他修葺一座別墅，名曰「有竹居」。這有竹居也是他所經營的藝術品之一，可以說明他的生活情調、人生哲學和藝術品味。文徵明在其〈石

❼　引文見《歷代畫家評傳・明》，鄭秉珊〈沈周〉一文，頁2。
❽　沈周生平事蹟，參閱鄭秉珊〈沈石田〉一文，收入《歷代畫家評傳・明》，頁1～8。
❾　有關沈氏與陳家的關係，參閱陳正宏〈奇石蜀葵圖與沈周早年的翰墨緣〉，《朵雲》，1994年2月，頁65～69。

田先生行狀〉一文說：

> 先生去所居里餘為別業曰有竹居，耕讀其間，佳時勝日必具酒殽合近局，
> 從容談笑，出所蓄古圖書器物，相與撫翫品題以為樂。

有竹居的修築時間有不同的說法。陳繼儒《石田先生事略》說：「成化辛卯 (1471)
啟南既結有竹居，其伯父南齋先生貞吉過之，貽之詩。」有人就以公元 1471 年
為沈周築有竹居之年，其實非也，「既結」表示早已存在。再就其他資料來看，
早在 1467 年沈周的親家徐有貞和沈周的老師劉珏便曾同訪沈周別業且作「有
竹居圖」，而且吳寬在 1478 年有《訪沈周有竹居詩》：「曩余訪啟南，一宿有竹
別業，今復過之，不覺十五年矣。」故知沈周築有竹別業之建必在 1464 以前❿。
　　有竹居周圍環境優美，沈貞吉有詩云：「紫陌桃花紅雨外，滄洲野水白鷗
邊。」黎擴也說：「新居僻住城東地，高竹千竿水一川。」這是沈周習靜作畫的
地方，他自有詩云：「舊宅西來無一里，別成農屋傍長川，真堪習靜如方外，
雖可為家尚客邊；賃地旋添栽秫壅……北窗最愛虞山色，也似香爐生紫烟。」
可見他在這裡過著半隱居式的生活，只偶爾在佳時邀文人、墨客雅集，品評欣
賞字畫。他的人生哲學與元末明初的畫家基本上的差異是他決心脫離政治，以
詩書畫為生活的全部，因此可以稱為「專業文人畫家」。
　　沈周之所以下此決心，固然與筮易得「遯之九五」有關，但與其家世以及
文人畫家因參政而受難的前車之鑑也不無關係。他能躋於大成的原因相當多，
除了他的天分之外也有很多外在的因素，此歷來史家已多適切的評論，如錢謙
益說：

> 其產則中吳，文物土風清嘉之地；其居則相城，有水有竹、菰蘆蝦菜之
> 鄉；其所事則宗臣元老……其師友則偉望碩儒……，其風流弘長則文人
> 名士……。有三吳、西浙、新安佳山水以供其遊覽；有圖書子史，充棟
> 溢杼，以資其誦讀；有金石彝鼎、法書名畫，以博其見聞；有春花秋月、
> 名香佳茗，以陶寫其神情；煙風月露、鶯花魚鳥，攬結吞吐於毫素行墨

❿　傅申，〈沈周有竹居與釣月亭圖卷〉，《中國藝術文物討論會論文集・書畫（上）》，頁
　　377〜392。其實陳繼儒所謂「既結」可解為「已建」或「已移居」，不一定要解為「該
　　年始建有竹居」。

之間，聲而為詩歌，繪而為圖畫。❶❶

元朝許多畫家遠離政治乃是不得已而為之，對於學而優則仕的古訓仍念念不
忘，所以隱於筆墨乃是痛苦的抉擇，而且生活上也很不寬裕。可是明朝沈周的
境遇就大不相同了。蘇州及其周圍（包括親朋、達官和藝術收藏家）的雄厚經
濟實力是最重要的後盾，因此沈周的詩畫都表現出對現實生活的喜悅與對大自
然的感激。其題梅老（吳鎮）「秋江獨釣圖」一詩可以為證：

> 楓葉蘆花送晚晴，三江秋氣逼青冥，
> 相看自信鱸魚美，不為羊裘是客星。❶❷

這首詩與吳鎮在同一幅畫上的自題詞成了有趣的對比，吳題云：

> 洞庭湖上晚風生，風攬湖心一葉橫。
> 蘭舟穩，草花新。只釣鱸魚不釣名。

吳鎮的詩境展現了一個在晚風衝擊下，波濤奔湧的湖面，那裡有位孤寂的釣客，
依靠著自己的定力，穩住那一葉扁舟，無可奈何地自得其樂 —— 只釣鱸魚不釣
名（只為添飽肚子，不為名），是多麼辛酸的心情啊！可是同一幅畫在沈周看
來卻是一片美好時光：那裡的楓葉、蘆花和晚晴都是如此令人心舒神曠；一方
面讓他留連忘返，一方面又讓他想起餐桌上肥美的鱸魚。作為一個不為羊裘而
煩惱的客星，多麼幸福啊！

　　儘管沈周還常自怨「貧賤」，其實在家族和朋友的支持下，他過著相當充
裕舒適的生活。據說有人為求貿利，拿贗畫求題，他也笑而答應。有次一貧士
因母病，生活困窘，臨了一幅沈周的畫，請求沈氏為之簽名以抬高身價，多賣
些錢。沈氏略作修改，便為之落款簽上自己的名❶❸。由這些故事看來，沈周賣
文粥畫的市價必然不菲。在世時市面已多贗品，據說當時有個畫家王淶便是偽
造沈氏假畫的高手❶❹。

❶❶　《明代吳門繪畫》，頁 10～11。
❶❷　汪砢玉《珊瑚網》，卷九，頁 919。
❶❸　鄭秉珊《歷代畫家評傳‧明》，頁 2。

三、沈周的師承——取古人之精華

如果用唱歌來比喻,沈周的畫,無論是山水或花鳥,大多是借用古人的「歌詞」唱出自己的「歌聲」。蓋明朝中葉蘇州是一個充滿詩歌的世界,繪畫藝術也與詩歌走得很近。畫家有如歌唱家或演奏家或唱戲者,他們可以舊曲新唱,或舊劇不斷重演。當然偶爾也可以寫新曲、作新劇,但這不是他們最重要的工作。畫家亦然,他們不斷重複前人的圖式與題材,稱為「做前人筆意」。如沈周在 1498 年曾以「做趙松雪(孟頫)筆意」、「做李希古(唐)筆意」、「做黃鶴山樵(公望)筆意」、「做吳仲圭(鎮)筆意」作「乾坤四大景」 ❶。這裡就讓我們先來看看沈氏如何學習古人。

首先,他與其他畫家一樣,從家教、師教開始。沈周的祖父、父親、叔伯都是文人兼畫家,所以幼承家學,譬如我們從沈周的伯父沈貞吉的「菖蒲圖」已經可以預知沈周的一些特色。此外還有被沈周視為繪畫老師的趙同魯、杜瓊和劉珏三人對沈周都有很重要的影響。前者是經師,後二者是畫師。杜氏本是沈周父親恆吉的老師,後來沈周也拜他為師。劉珏的兒子是沈周的連襟,所以與沈家是親戚。由於這層關係,沈周的畫風與劉珏是一脈相承的。劉氏 1458 年的「清白軒圖」有沈孟淵(沈周的祖父)、沈恆吉(沈周的父親)以及沈周的題詩。可見它對沈周是一件很有意義的作品。其堅實的結構和蒼厚的筆墨,正是後來被沈周吸收的主要特點。

這層關係也可由劉氏「臨安山寺」看出來。此圖右上角自題詩:「山空鳥自啼,樹暗雲未散;當年馬上看,今日圖中見。」左上方有沈周跋:

　　「雲來溪光合,月出竹影散;何必到西湖,始與山相見。」劉僉憲(珏)

❶ 對畫藝贊助者的研究,近年來頗受藝術史學者重視。1980 年由李鑄晉教授在美國納爾遜美術館召集一次討論會,廣泛討論這個問題。Claudia Brown,撰 "Some Aspect of Late Yuan Patronage in Suchou" 一文以畫上的「上款」為基礎來探討贊助者與畫家的關係。這個方法是值得商榷的。事實上,有上款的畫一般是餽贈品,受贈者大多不是職業收藏家。所以研究繪畫贊助者,比較可行的辦法是從收藏印和著錄入手。但是很多從事繪畫買賣和收藏的人都是大商賈,史上不一定有他們的名字。今日我們知道明朝有許多大收藏家如項元汴、詹景鳳、黃琳、汪砢玉等等。

❶ 汪砢玉《珊瑚網》,卷一三,頁 1044。

契予三人遊臨安，阻雪于雋李。僉憲為繼弟作小景，短吟種種可美。湖山之勝恍在目前，尚何待於南遊哉？史明古偕予和之，聊遣客懷爾。辛卯二月己酉燈下，沈周書。**⓰**。

由這段題跋可知，在 1471 年沈周的書法仍未脫元末的一般筆道流暢的行楷風格。詩中提到的史明古便是史鑑，他的題詩出現在劉珏與沈周詩跋之間。史氏為當時有名的收藏家，據說藏品之精有過於沈、吳諸家。名蹟如歐陽詢「夢奠帖」、顏真卿「劉中使帖」、褚遂良「文皇帖」、「韓熙載夜宴圖」和李公麟「九歌圖」等都是在他的收藏之列，可惜有部分藏品在一次大火中被毀**⓱**劉珏這些畫的成就是在用筆，他的筆墨可能受王紱的啟發，而且上追吳鎮，尤其董巨的披麻皴，筆力雄肆含蓄，加上果決明快的苔點，效果極佳。但與王紱的作品一樣，運筆快速，不如沈周成熟期的風格那麼沉著厚重。

然而沈周學畫不只是學習父叔輩，他還臨摹了許多古畫。沈周雖然自認是位文人畫家，講究隨興作畫，但是他實際上已經很像是個職業化的文人畫家，對畫技的鍛煉非常認真，學得很廣，筆法變化很大；世人將之分為粗沈和細沈。1480 年（時五十四歲）他的大青綠「仿戴進謝太傅遊東山圖」（圖 1–19）可謂細沈中之細作。該圖畫東晉謝安隱遁於會稽山中，與歌妓同遊的情形。人物細緻優美，背景山水壯闊，高峰凸兀，他無浙派的刀劍氣和戲劇性。沈周的青綠山水如「桐蔭濯足圖」則是學趙孟頫，而遠承趙伯駒**⓲**。

他對元四家特別重視。首先他潛心於王蒙的研究。三十歲時 (1463) 有仿王蒙筆意作「聽琴圖」，翌年有仿王蒙「山居圖」**⓳**。日本大阪美術館有一幅沈周的山水立軸，作於 1463 年，圖中雖有劉珏的影子，但主峰峭壁上仍參雜一些王蒙筆法**⓴**。可見他對王蒙情有獨鍾。其研究成果總結在 1467 年的「廬山高圖軸」（圖 2–5）。「廬山高圖軸」（193.8 × 98.1 公分）今藏臺北國立故宮博物院，水墨淺絳大掛軸，為沈周力作，並題上「廬山歌」為其師醒菴（陳寬）

⓰ 劉珏此圖以前由 C. C. Wang 收藏，今藏美國弗利爾美術館。圖見 Siren, *Chinese Painting*, Vol. 6, plate 139.

⓱ 見楊仁愷《國寶沉浮錄》，頁 29。

⓲ 以上二圖見《中國美術全集・7・明代繪畫（中）》，圖 1、3。

⓳ 此二圖今下落不明，著錄見上引鄭秉珊〈沈石田〉一文，頁 18。

⓴ 圖見 Siren, *Chinese Painting*, Vol. 6, plate 171.

祝壽。其題詩以盧山之高偉以及仲弓之賢明比喻他的
老師。按仲弓乃春秋時代魯國人，姓冉，為孔門弟子，
以德行著稱，孔子稱他「黎牛之子騂且角……可使南
面。」

　　這幅畫是今日傳世的沈周畫蹟之中比較早的一
件。沈周一生「以母故不遠遊」，沒有到過盧山，只
是因為陳寬祖籍在江西，而江西以盧山出名，故圖之
以賀。那麼該圖無疑是借題構圖，其布局大體上是仿
陳汝言的「蜀山圖」，但沈周用王蒙多變化的牛毛皴
取代元末特有的、比較粗糙的解索披麻混合皴❷，所
以沈圖看來精純而有深度。除此之外，沈周更把中景
的崖壁的造形加以變化，使它特別陡峭、凸出，加強
視覺效果，同時也利用遠近對照處理法深化自然的實
質空間，因此給人的感覺是渾然一體的和諧，以及雄
偉宏闊的氣勢。可說真正達到了「以元人筆墨寫宋人
丘壑」的理想。

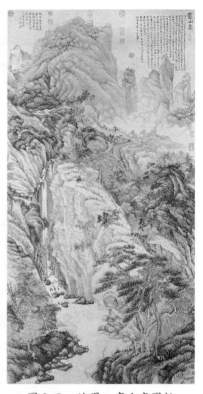

圖2-5　沈周　盧山高圖軸

　　沈周對王蒙下了很大的工夫，而且持續達三十餘年。1473年為民度作的一
幅長立軸「仿董巨山水圖軸」便是以巨然筆法作王蒙構圖。畫上題云：

> 歲晚天寒日，柴門客到時。吾家原有好，尊甫惟舊私。酒盡雞鳴早，江
> 空雁宿遲。明朝託歸去，點燭夜題詩。是，癸巳仲冬五日，民度至竹居
> 欲觀予董巨墨法。民度少年博古，當所畏者，安能以不能辭？乃怊悵如
> 此，復系詩一章，以為祖席談柄。歸呈尊甫，必有以教之。❷

此題所云「民度」即沙溪俞畏齋的兒子俞民度。據陳正宏的考證，畏齋便是俞
景明。沈周因曾經長住在沙溪妻家故與之相熟，且有相當的交情，沈周1475年
的「俞景明訃」有詩云：「……與君敘維私，兩好結綢繆，遂令東鄙人，誇為
雙華驑。」❷民度比沈年輕，亦是博古通今之士。

❷　見《中國美術全集‧7‧明代繪畫（中）》，圖2。
❷　見《中國美術全集‧7‧明代繪畫（中）》，圖5。
❷　沈周《石田稿》，北京圖書館藏。引文見陳正宏《朵雲》，1994/2，頁66～67。

此外，沈周 1477 年所作的「楓江釣艇」(T. C. Loo 藏)，雖然雄強的樹林已經脫離了王蒙，但山石則仍為王氏本色❷。甚至是 1491 年的一幅仿王蒙山水 (J. P. Duboxc Collection) 還是如此❷。

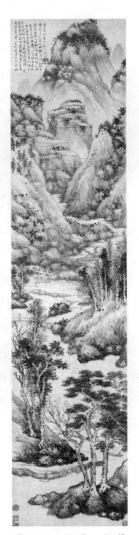

元四家之中吳鎮也是沈周的偶像。沈氏連書齋名都有意承襲吳鎮的「水竹居」，對吳鎮的畫更是佩服，此於其「題吳仲圭草堂詩意圖」可見一斑：「我愛梅花翁，巨老傳心印，修此水墨緣，種種得蒼潤。樹石墮筆峰，造化不能吝，而今橡林下，我願執帚汛。」❷他 1479 年（時五十三歲）完成的「山水長卷」（日本大阪私人收藏）已經有很明顯的吳鎮風格，此後他更加深入地探索吳鎮的筆墨精神，曾仿過吳氏的「草亭詩意」、「秋江獨釣」、「水竹山居」等等❷。可見他對吳鎮佩服的程度了。所不同的是他的畫較為複雜繁密熱鬧，不是吳鎮的空闊疏落❷。他的筆墨性格最接近吳鎮，所以做得特別神似，如 1501 年的「松下覓句圖」仿吳鎮，幾可亂真❷。從吳鎮往上追索，他也試圖深入董源的堂奧，有「仿董巨山水圖軸」傳世（圖 2-6）。該圖以狹長的畫幅，畫重巒疊嶂中蜿蜒而上的溪流，此構圖形式將成為文派畫風的一大特色。

沈氏得之於黃公望者亦多，一直到晚年都還在做黃氏作品。曾在其「倣大癡筆」一圖中自題云：「畫在大癡境中，詩在大癡境外，恰好二百年來，翻身作怪。」詩後自署「石田沙彌」。又八十歲時曾做其「富春大嶺圖」，自題云：「酒散鐙殘夢富春，墨痕依約寄嶙峋；山光落眼渾如霧，莫怪芙蓉看不真。」❸

圖 2-6　沈周　仿董巨山水圖軸

❷　Siren, *Chinese Painting*, Vol. 6, plate 179A.

❷　仝上，plate 177。

❷　汪砢玉《珊瑚網》，卷九，頁 919。

❷　仝上，頁 919～923。

❷　「山水長卷」，Siren, *Chinese Painting*, Vol. 6, plate 186.

❷　「松下覓句」，上引鄭文，圖 6。

❸　汪砢玉《珊瑚網》，卷一四，頁 1067～1068。

　　於此同時沈周也致力於探取倪瓚的「空無」哲學。1466 年用倪瓚的畫法作一山水長卷❸。他對倪瓚的興趣持續了四十餘年，尤其越到晚年越希望探索倪氏的境界。他 1484 年的「寒林釣艇」和 1485 年前後的「策杖圖軸」（今藏臺北故宮博物院）都是仿倪氏的力作❸。採用一河兩岸的布局，用乾筆皴擦，濃墨點苔，而且也有倪氏的結晶化的礬頭石。但是無論如何，他的畫給人的印象還是標準的沈周。

　　對沈周來說，王蒙比倪瓚易學，原來元朝文人畫發展的結果就是產生了以倪瓚為代表的「空無」和以王蒙為代表的「豐饒」，兩者構成鮮明的對比。而於歷史的使命上說，倪瓚是元朝繪畫哲學的總結，王蒙是明畫的開端。要學王蒙不難，但是要學倪瓚可就沒有那麼簡單，要學到神似事實上也是不可能的，此王紱早已試過，結果還是知難而退，因為時代已經不同了。當沈周仿倪瓚時，他的老師趙同魯便在旁叫說「落筆太過」。

　　今就沈氏畫蹟的表現來看，與倪畫有五大相異處：第一，他落筆很重，多頓挫，但筆觸明快，相較之下倪瓚顯得疏淡溫柔，故兩者生性本不相牟；第二，樹石皆有笨拙感，不是倪氏的輕秀；第三，他把中景的水域縮短了，有回歸自然空間的力量，也就是否定了倪瓚所特有的抽象境界；第四，他的亭子很踏實，而且總是擺設了桌椅並加了一個文人，有時又在溪中畫了一個墨客鼓棹而來，如此明顯的文人雅遊的主題比元朝李郭派的畫尤有過之；第五，從整體意境來說，沈周生活舒適得意，與文友墨客遊山玩水，心境開朗，根本無法體會倪氏的寂寞悽涼的心境。

　　沈周除畫山水之外，亦畫寫意花鳥畫、動物、蟹草等雜畫。基本上也是從臨摹古人入手，再自出新意。其花鳥畫的風格主要是來自王淵、牧溪、錢選。如四十二歲所作的「桂花芙蓉圖」（今藏美國克利夫蘭美術館）便是仿王淵。他對錢選風格的認識則是來自他的父叔輩。如上述沈貞的「菖蒲圖」便是錢選的風格。沈周的「辛夷墨菜圖冊」中已將錢氏和牧溪的畫法加以融合了。譬如「辛夷花」一頁，不只得錢氏的設色法，而且深得其靜謐冷寂之趣，所不同的是沈氏所獨有的骨梗硬朗。再看同冊的「水墨白菜」，顯然是從傳世牧溪的「寫

❸　此圖著錄，見上引〈沈石田〉一文，頁 18。

❸　「寒林釣艇」，見上引鄭文，頁 18。及 Edwards, *The Field Stones*, plate 13A. 臺北故宮博物院有「策杖圖軸」，雖無年款，但也是倣倪瓚，其風格與「寒林釣艇」相似，應屬同期作品。

生卷」而來。該卷在明中葉是由沈家好友吳寬收藏，沈周必然見過。

　　沈周在 1470 年以後完成不少花鳥畫，如「枯樹八哥圖」為大筆寫意，有牧溪遺意，但無其滑巧。他 1475 年的「奇石蜀葵圖」❸❸又展現出寧靜優雅的圖式。圖上有沈周長跋：

> 十年不見耕雲翁，鬢雖點雪顏如童，大兒扶翁入城中，買藥欲試丹砂功。五月五日初相逢，酒邊為寫葵枝紅，願翁看花歲一度，三百甲子開方瞳，畏齋俞先生久不相覲，今年五月五日邂逅百花洲上。童顏華髮精神燁然，與道舊葵下，頗類班荊故事。其主器民度在侍，因索畫志之。敬畫此並題。乙未，沈周。

跋中的畏齋便是上文提到沙溪俞景明，與沈周早已相熟，已十年不見，走路都要兒子攙扶了 ❸❹。此圖將富有實感的花卉轉化成優美的圖式，排除了傳統畫中的動感，使他的畫境更接近錢選，然而沈周那笨拙的硬筆觸又是錢選所無。

四、舊曲新唱獨有韻──踔厲頓挫

　　唱歌、唱戲成敗的關鍵就在於韻致。但這個韻致又是一種主觀與客觀的巧妙結合。譬如歌詞或劇情的內容是悲傷，演唱者就得表現悲傷，而對悲傷分寸的拿捏就得靠功力與天分，其中自然又包含聲調和個性。沈氏無疑是可以自己的聲調「唱」古人、今人甚或自創的「曲子」，而且能依其內容情節作精彩的演出。

　　若以「盆菊幽賞圖卷」❸❺、「岸波圖卷」❸❻、「青園圖卷」❸❼、「江南名勝冊」、「東莊圖冊」為例，這些作品都是他在杜瓊啟發下所作的庭園景山水長卷和冊頁，畫與詩配合最能展現蘇州風味。前三圖為長卷，構圖相近，但情趣各不相同。「盆菊幽賞圖卷」（圖 2-7）以近景為主，畫疊石雜樹以及一大片平臺，

❸❸　「枯樹八哥圖」、「辛夷墨菜圖卷」見《中國美術全集‧7‧明代繪畫（中）》，圖 6、8。「奇石蜀葵圖」研究見上引陳正宏文。

❸❹　沈周《石田稿》，北京圖書館藏。引文見陳正宏，〈朵雲〉，1994/2，頁 66～67）。

❸❺　《中國美術全集‧7‧明代繪畫（中）》，圖 14。

❸❻　仝上，圖 13。

❸❼　仝上，圖 11。

臺地上作一間寬敞的涼亭，內有三個文士飲酒談天，旁有一個奉酒的僕人。中景為一小片平臺和樹幹，遠景則全部省略。筆勢如董源，但多短而乾之擦筆，已為沈周之特色矣。此畫的主題是涼亭周圍的盆菊。花葉疏落，頗有清秋之趣。畫幅左下角題詩云：「盆菊幾時開，須憑造化催。調元人在座，對景酒盈盃。滲水勞童灌，含英遣客猜。西風肅霜信，先覺有香來。」這個意境是「秋深樹老、日麗風清；菊酒飄香、絲絃待發」，不是幽然獨坐的日子，而是蘭亭雅集之時。

　　「岸波圖卷」背景竹林茂密，左段略與董源加強水波盪漾之趣。以夏末的茂密渾厚為立意。雖然空屋中也是一人獨坐，但是入耳的清音可就無限了——有竹聲、樹聲、水聲、蟬聲、鳥聲……。「青園圖卷」（圖 2-8）以一條橫斜畫面的漫長而漠漠無波的溪流為主題。兩岸石樹寧靜得令人生冷，臺地上的村屋空空蕩蕩的，只有一個老人面壁獨坐，加以用筆沉著厚重，全世界就像是真空一樣的清冷。

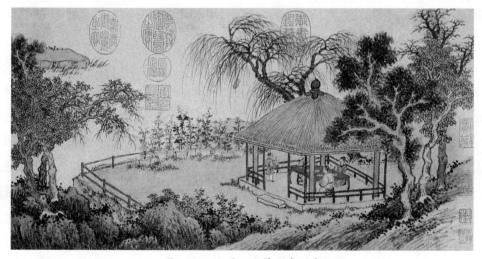

圖 2-7　沈周　盆菊幽賞圖卷

圖 2-8　沈周　青園圖卷

「東莊圖冊」（圖2-9）描寫吳寬所經營的「東莊」。其中小溪縱橫，竹林、柳岸相映，小橋密菱點綴，一片江南風光。這已不是客觀的景色再現，而是引進了很鮮明的文人主觀的情境，也就是「意興」。沈氏云：「山水之勝，得之目，寓諸心，而形於筆墨之間者，無非興而已矣。」如此發掘深層的自然情趣正是繪畫與詩樂相契合的地方。

圖2-9　沈周　東莊圖冊（局部）

捕捉景境並賦予詩性的情境，除了構圖和景物之建構與選擇配合之外，還有筆墨。作為一個文人畫家，他最重要的素養是筆墨的個性，它就像歌唱者的「聲調」一樣。在山水畫上雖然有各式各樣的皴法，線條筆觸亦有粗細之別，但最重要的是韻致與力感，相當於古人所說的「氣韻」，它可以使繪畫的境界從實境提升到更高的抽象境界。

就此而言，沈氏最明顯的筆墨韻致便是「古拙」（或稱「老拙」），用比較普通的語詞來說便是「老人的天真」。他的詩畫都是平易近人，雖非一般人日常生活的瑣事，但可以說是沈氏日常生活的寫照。沈周就依靠這種特殊的筆墨韻致配合詩情化的造境將平常的景物提升。「老拙」一詞包括「老」與「拙」兩個概念。「老」與「嫩」相對，「拙」與「巧」相反。它的本意並不好，但是在藝術家的筆下它會成為一種美好的格調，而「老拙」合在一起來理解便有一特殊的表現形式。因為「拙」有許多不同的內涵，如笨拙、生拙、古拙等等。顧名思義，「老拙」是指一種因老而拙的現象，是一種成熟的美。它可以指形式，如八九十歲的老人，或一棵千年老樹之美。「既老且拙此何美之有？」那麼我們還是可以引用歐陽修的話來說明：「蕭條淡泊此難畫意，畫者得之，覽者未必識。」

中國這個美學概念出於儒、道兩家的人生哲學，也是我國文人樸素審美觀的一個很重要的層面。「老拙」是我國文人的人品修養目標，所謂「老成持重」、「大智若愚」或「大巧若拙」是也❸。這是一種久經磨練之後返樸歸真的大境

❸　《老子》第四十五章：「大成若缺，其用不弊；大盈若中，其用不窮；大直若屈，大巧若拙，大辯若訥，靜勝躁，寒勝熱，清靜為天下正。」

界。所以老與拙結合構成了「天真無華」的美學指標。由此而擴展到藝術也就自然產生這與此相應的審美觀。人們都知道老拙之美很不易表現，因為它的最高層次並不在於畫的題材而是在於形式氣韻。但是本來「氣韻」因動而生，動而有韻則不易拙，許多畫一拙便無韻，那麼如何在拙中取韻，乃是中國藝術家努力追求的目標之一。

在這方面的成就，書法家似乎走得比畫家快。漢魏的碑刻可能由於書法經過刻石又經風吹雨蝕，筆畫極為蒼老古拙，此等書法雖然未必能表明漢魏人的好拙審美觀，但此一半天然形成的藝術特質在啟迪後人的美感經驗有莫大的作用。唐朝的顏真卿書法首先有意識地闡發此一美學內涵。唐後最能發揮這一優點的書法家便是北宋的黃庭堅。可能是因為老拙美學是一種很抽象的概念，在抽象的書法藝術中比較能互相契合。若要落實到有自然形象的繪畫上便有更多的難題要克服。譬如貫休的「羅漢」，畫的是老僧，亦無明顯的動作，但抽象的意境卻是老而不拙，因為這些老羅漢的面部頗有強烈的表情，而且用筆線條順暢均勻。錢選的「浮玉山居」中山石的塊狀感以及平面化的空間也有拙的成分，但卻不見得老，同理，趙孟頫的「二羊圖」中的綿羊有重拙感，但也不老。所以把老拙當作一種繪畫藝術的美學理念來追求，沈周可以說是第一人。

沈氏把「老拙」的負面內涵轉變成一種高超的境界，我認為最重要的是他把握了「簡」、「勁」、「厚」三字訣。「簡」在於用筆乾濕平衡合度，以簡化的手法將景物淨化和筆觸化。「勁」在於用筆點曳頓挫，沉著有力。「厚」在於筆墨蒼茫含蓄有深度。如果說宋人喜愛妙齡少女，元人好中年婦，沈周特愛老婦。蓋愛其返樸歸真的的童趣，其中不裝巧趣。這也說明了明朝文人的嗜古癖對繪畫藝術的影響。更進一步說便是他們的嗜古癖與傳統的樸素美學觀互相結合，形成一種特殊的藝術品味。這裡似乎立即令我們想到人們對他的評語：少年老成、敦厚質樸。

沈氏以拙趣為主要訴求的個人風格（粗沈）大概是在 1470 年代的中期才起步，這個起步的關鍵在於他深入學習北宋黃庭堅的書法和元朝吳鎮的畫藝。當他的樸拙個性與黃庭堅、吳鎮的畫藝得到契合點之後，便可一飛衝天了。在他找到了這一獨特的藝術語言之後，他可以「毫不勉強，一任自然的流露，隨興適性」。前文已指出他作畫最重「隨興」，因隨興故不勉強，適性故不造作。然而他所謂的隨興適性並不是那種未經教養潛修的為所欲為，而是「繁華落盡見天真」的境界。既然他的「性」已修到「老拙」的境界，書畫也能入此佳境。

沈氏很多這類佳作都是在 1485 至 1509 年這二十五年間完成的。最能說明他追求老拙的美學理想的作品是 1492 年的「夜坐圖」、1494 年的「寫生冊」（二圖皆藏臺北故宮博物院）❸、1499 年（時年七十三歲）的「張公洞圖卷」❹。「夜坐圖」（圖 2-10）是仿倪瓚「雨後空林」筆意。其大致造景是前面一片土坡，中景為平臺、小溪、木板橋、疏林、村屋，背景幾屏山峰。畫幅不大，但境界開闊清曠，與「雨後空林」頗為相似。然而兩者的感情內涵極不相同──倪氏是消極的超越，沈氏是積極地投入。沈氏的感情表現在厚拙蒼勁的用筆、多轉折斜伸的樹幹、高聳的山峰、以及多間山屋的安排布置。還有重要的一點：倪瓚畫的是無人之境，而沈氏把自己畫上去了。而且還題上一篇長文詳述夜坐沉思的心路歷程：

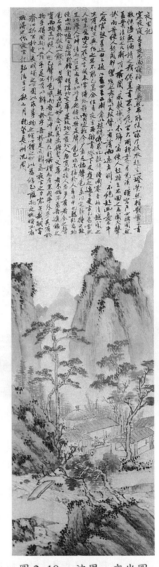

> 寒夜寢甚甘。夜分而寤，神度爽然，弗能復寐，乃披衣起坐……余性喜夜坐，每攤書燈下，反覆之，迨二更方以為當。然人喧未息而又心在文字間，未嘗得外靜而內定。於今夕者，凡諸聲色，蓋以定靜得之。故足以澄人心神情，而發其志意如此。……夜坐之力宏已哉。嗣當齋心孤坐，於更長明燭之下，因以求事物之理、心體之妙，以為脩己應物之地，將必有所得也。

圖 2-10　沈周　夜坐圖

❸　圖見 *Possessing the Past*, Treasures from the National Palace Museum, Taipei, plate 189(p. 377).

❹　「張公洞圖卷」作於沈氏七十三歲。是年三月至宜興，客吳大本處，二十一日往張公洞，畫「張公洞圖」，並作五古一首。詩前有長引。表列沈氏三代如下：
良琛（號蘭坡、原卿子）　精鑑賞，與王蒙友善。
澄（字孟淵，號蘭菴）　以詩畫聞名。
┌─────→（長子）貞（字貞吉，號陶菴）　以畫名。
└─────→（次子）恆（字恆吉，號同齋）　山水師杜瓊。──→周（號石田）

由此可知沈周受理學和心學的影響很重，與當時的理學名家陳獻章（白沙，1428～1500）在思想上頗相契合。但陳氏是廣東新會人，而且一生大部分時間都在廣東度過，所以不一定與沈周有直接關係。兩者的宇宙觀和人生哲學相合，或許只是他們對時代脈動的共鳴而已。沈周最關心的不是邦國大事，也不是什麼高深的哲理，而是老人心境中與親朋間的情感。試讀他 1475 年題「桃花書屋」的詩：「桃花書屋吾家宅，阿弟同居四十年；今日看花惟我在，一場春夢淚痕邊。」他這種簡樸沉鬱的風格可以印證錢謙益給他的評語：「踔厲頓挫，沉鬱蒼老。」❹

圖 2-11　沈周　墨貓（局部）

沈氏的「古拙」美學觀也表現在他晚年的寫意畫：「墨驢」和「墨貓」冊頁（今藏臺北故宮博物院）。這些畫拋棄了前人擅用的細勻勾勒方法，那用破墨法，有牧溪遺意，但用筆拙厚，觸感強，造形得物之老鈍。譬如那隻驢，前腳長後腳短，得行動緩慢。墨貓則縮成一個圓球形，沒有動感，但是筆墨趣味極佳（圖 2-11）。可見在沈周的畫藝中，寫實細節和自然的動感已不是主要的訴求，最重要的是筆墨的韻味。沈周自己對這些作品相當滿意，有題詩云：

> 我於蠢動兼生植，弄筆還能竊造化機。明日小窗孤坐處，春風滿面此心微。戲筆此冊，隨物賦形，聊自適閒居飽食之興。若以畫求我，我則在丹青之外矣。

沈周對吳派第二、三代的影響固然很大，但後學者或能得其筆勢，殊少有人能充分掌握他的老拙美學觀，如文徵明轉求清勁，陳淳得奔放之旨，謝時臣反追宋人之嚴謹。到了明末才有董其昌之求「生拙」和陳洪綬、吳彬、崔子忠等之力呈「怪拙」。也就因此沈周的歷史地位一直無人能取代。

第三節　吳門正聲之極峰——文徵明

——溪流青山出筆底，清勁明徹遠凡塵——

　　如果說沈周的豐富藝術遺產令後世史家無所措手，那麼文徵明更是難纏。文氏是繼沈周之後的畫壇巨擘，他的生命甚長，至少有七十年的畫齡，創作的詩文、書畫不可勝數。傳世畫蹟大大小小、真真假假於今尚數百件。風格早晚變化很大，而且他生於提倡全面仿古的時代，所臨摹的名家包羅甚廣。歷來論文徵明者亦各執一端，若純以論風格面言，亦多如瞎子摸象❶。

　　由於傳世畫蹟太多、文獻太蕪雜，本文也只能從宏觀的角度對於文徵明繪畫風格及其發展過程作些分析介紹，以闡發他那塵凡中的明山淨水。

❶　茲舉數則如下：

《明史》本傳：「（文徵明）山水遠學郭熙，近學趙松雪。」

《吳郡丹青志》：「（文徵明）畫師李唐、吳仲圭，翩翩入室。」

《明畫錄》：「兼得北苑（董源）筆意。」

《清河書畫舫》談到幾幅畫時說文徵明「遠師右丞（王維）遺法以成之。」但談到另一些畫時卻說他「全法荊關。」

陳繼儒《妮古錄》說得比較全：「文待詔自元四大家以至子昂、伯駒、董源、巨然及馬夏間三出入，而百谷（王穉登）《丹青志》言先生畫師李唐、吳仲圭，此言似絕不知畫者……」

今人張安治更舉文氏「雲山圖」證明文氏也師米芾和高克恭，所以得出如下的結論：「文徵明的確廣泛吸收了宋元以來許多大師的優秀技法。」（以上參見上引張安治文）。

今人李雪曼：「文徵明用許多不同的風格作畫……中國畫家，尤其是明清時期的畫家，他們兼攝不同的風格不是不加整合融彙，而是像音樂家一樣，利用另人的詞曲，加上自己的技法和詮釋，使成為自己的『表演』。（頁485）

今人羅越氏對文徵明的看法也是避開風格來源的問題，只是強調他並未緊跟著他的老師沈周，倒是對趙孟頫的多才多藝情有獨鍾。幾乎與趙氏一樣，他的藝術面目太複雜也太難以捉摸。羅越氏對文徵明晚期的樹特別欣賞，他指出：「那些樹很有深度——是統一和有神祕表現力的。不是以古老形式複製，而是有個性的東西。」可是他對文氏的山水就沒有什麼好感：「他的山就缺乏這種精純的感人氣質。它只以一種圓滿的，甚至是明顯不自然的建構技巧娛人。」（頁281～283）

一、文徵明的生平

　　文徵明原名文璧，字徵明，後改字徵仲，號衡山。他在明憲宗成化六年（1470）出生於江蘇長洲，與沈周同鄉。父親文林 (1445～1499) 曾任南京太僕士丞，最後死於溫州太守任內。文林是一個清廉的地方官，家境不算富裕，但是文家在蘇州屬大族，勢力雄厚，與當時大官僚吳寬、王鏊、楊循吉、富豪拙政園主人王敬止（曾當到監察御史）❷、文人史鑑、書法家李應禎、畫家沈周私交甚篤。可是這些背景對文徵明的仕途却毫無幫助，最主要的原因是文氏本人無法通過科舉考試。他在 1495 年，二十六歲時第一次參加鄉舉於南京落第，至 1522 年（五十二歲）共經十次應試❸，屢戰屢敗。其間除了令人敬佩的勇氣和毅力之外，連最起碼的鄉試都無法通過，最後只好認命了。這期間他的健康並不好，似乎經常在生病。尤其從 1501 到 1504 年之間有許多與病有關的詩❹。

　　文氏是屬於大器晚成一類的人物。十九歲時才跟李應禎學書法，可能也同時學些簡單的繪畫技法。二十歲那年 (1489) 曾謁沈於雙蛾僧舍，似乎已頗受沈氏看重。而他的傳世詩，以收入《文徵明集》者為據，最早一首是 1490 年的〈冬日瑯琊山燕集〉。茲錄數句如下：

　　　　瑯琊古絕境，四月花木春。探玩有深趣，行遊及良辰。
　　　　蕭蕭晉帝宅，渺渺江湖身。古人不可見，文章環翠珉。❺

可見他二十歲時，詩文基礎已經相當深厚，只是得不到考試官的青睞。其中原因史上無評，但據推測可能與他那拘謹嚴肅、擇善固執的性格有關；他不能屈就現實去寫些科舉的八股文（稱為時文），在口試時也不會奉承討好考試官。這由以下兩件事情可以看出他的行事顯得比較不近人情。第一件事發生在 1499 年，他三十歲的時候；那年他的父親在溫州去世，當他抵達溫州料理後事時，他的父親已經死去了三天，縣府致賻儀千金，徵明全數拒收❻。第二件事是，

❷　文徵明作有〈拙政園三十詠〉，見《文徵明集》，頁 1213。
❸　見上引江著《文徵明與蘇州畫壇》，頁 45。
❹　《文徵明集》，頁 147～170。
❺　仝上，頁 1。

傳說有一次唐寅邀他一同泛舟，等舟行至湖中，突然從船艙裡出來一位蘇州美女，文徵明大驚失色，急嚷著要跳水，唐寅只好找一艘小舢版載他回岸。

從許多有關文氏的生平資料我們知道他的生活自律甚嚴、性情耿直，幾近古板，道學味極重。他最崇拜李應禎之類的氣節之士：「太僕在三舍，抗言拒刑臣，平生彊執志，已窮未達身，十年更外制，耿耿標清真。」因此常因對生活放蕩的畫家們有所批評，影響到他們之間的感情。不過我們也知道他極重友情，交遊甚廣，詩文往來頻繁❼。他的生活內容除了書畫、詩文之外便是遊山玩水，飲酒品茗。他尤好吃蟹，詩文集中每多懷蟹之語，如有一次陳以可寄書送蟹，但書至蟹不至，令他很失望，於是以調侃的語氣作詩謝以可，曰：「遠勞郭索到茆堂，只把緘空字亦香……勸餐慚愧雙螯雪，對酒垂涎塞殼黃。」❽

很多人看了他的畫，讀了他的詩都會以為他像陶淵明一樣，一生追求田舍的隱居生活。其實並非如此。他的思想和生活是有矛盾的，簡而言之是：「意鍾田舍，身戀城居；心繫功名，情好江湖。」有〈田舍〉一詩云：

秋風田舍有閒情，野老迎賓喜不勝。

……

堆盤蝦蟹輸村樂，匝屋雞豚驗歲登。

❻ 《明史》，卷二八七〈文徵明傳〉：「林卒，吏民釀千金為賻，徵明年十六，悉卻之。」王世貞(1526～1590)也說：「先生年十六，父以疾報，遂廢食挾醫馳至，則歿三日矣。張安治〈文徵明〉一文（收入《歷代畫家評傳‧明》）據此將文林死年定在文徵明十六歲。其實文林死時文徵明已近三十歲。詳見《文溫州集》，卷一二：楊循吉撰〈文溫州墓志銘〉、吳寬〈文君墓碑銘〉及〈祭文溫州文〉。詳細考證見宗典〈沈周虎丘餞別圖考辨〉，《朵雲》，1991/4，頁48～52。

❼ 文氏詩文中提到的文友很多，而最常出現的有下列諸人：許國用、陳蔡南、陳子復、劉協中、皇甫太守、柱國王先生、施膚菴、趙君澤、吳次明、錢孔周、叔英、吳大本、鄭太旨、林世遠、王德昭、王漢章、彭寅之、王永嘉、王欽佩、孫太初、陳以嚴、湯子重、李宗淵、高希賢、王秉之、吳祖貽、黃摀之、沈周、鄭常伯、毛大參、陳道通、王君琥、徐士瞻、陳道濟、伍君求、黃應龍、楊君謙、蔡九逵、陳道復、邢麗文、徐昌國、閻秀卿、王宗陽、顧孔昭、陳魯南、孫文貴、盛斯顯、于器之、畲錢、陳以可、劉阮、李敏行、吳心遠、湯子重、王履吉（王寵）、王履約、吳德徵（水部）、盧育之、王世實、李應禎（太僕）、陸容（參政）、朱性甫、朱堯民、祝希哲。

❽ 《文徵明集》，頁178。

却戀城居留未得。晚山回首白烟凝。 ❾

他有許多為從政朋友送行的詩，由這些詩句，我們可以看到他關懷世事的心情。如〈送鄧御史出按湖南〉云：「獻納從來推汲黯，豺狼無地避桓公。」又〈送安某南還〉云：「去住江湖元自樂，肯將蹤蹟動皇文。」雖然他不喜歡朝廷的勾心鬥角，但他對朝廷仍以一顆忠誠的心來祝福它：「南去懷君情未已，定依北斗望京師。」

文氏思想中和生活中的這類矛盾與屈原、趙孟頫以及後來陳洪綬、石濤、八大那種強烈的生死矛盾不同。他的矛盾不像大海中的驚濤駭浪那麼令人驚心動魄，而是親切可愛，純真自然，而且總在儒士的禪境中圓融自適。下文對文氏畫蹟的分析將可以進一步說明文氏忠於這種個性的生活態度和繪畫風格——他總是表現出對光明遠景的信心，正如他的詩所說：「石湖東畔橫塘路，多少山花待我開。」❿

他雖然在科舉十次落第之後對仕途已不抱希望，但他對仕宦仍有很大的興趣。1523 年，五十四歲時由於江蘇巡撫李充嗣之薦，得赴北京參加吏部考試。他在二月間出發，舟行近兩個月之後抵達北京。本來要先經過吏部考試，但是由於文氏的特殊背景，僅投文納卷，便於二週後優旨錄用為翰林院待詔。這是文徵明第一次遠離家門到了人事極端複雜、禮節繁瑣的都門，日子過得相當痛苦。

在第一年內寄宿友人處，生活有如浮萍，俸祿又極為微薄，盤纏用盡，幾至無法度日。在情緒方面，他思念在家的妻子、親朋。不到幾個月，他的僕人相繼病倒，甚至連他自己也臥病多時❶。他對自己「抛却江鄉樂，來著青衫博俸錢」的生活感到非常無奈，經常「中夜思歸不成眠」，不禁感嘆：「草色簾櫳春雨足，綠陰門巷午風涼；誰令抛卻幽居樂，掉鞅來穿虎豹場！」❷在〈懷石湖寄諸友〉一詩云：「幾度扁舟夢中去，不知塵土在天涯！」❸他抵京五個月後寫的一封家書說：

❾　仝上，頁 136。
❿　仝上，頁 333。
❶　仝上，頁 936。
❷　見上引江著，頁 123。
❸　仝上，頁 290。

我在此思家甚切，一言難盡，汝等可念我？作主令家小上來，不然難過活也。來時措置些盤費來方好。蓋此間俸祿，皂隸之類，僅可給日逐使費耳。**⓮**

可見他雖然到北京任職，還得用自己的老本。在翰林院裡也沒有好日子過；同事們皆以畫匠目之，有人甚至公開批評說，他們的衙門不是畫院，怎麼會容留畫匠在那兒**⓯**！董其昌題文氏「永錫難老」也說：「衡山先生在翰林為龔用卿、楊維聰所窘，目之為畫工，惟文貞公重之如前輩。」**⓰**

當然官場中有冷也有暖，如午門朝見皇帝、奉天殿早朝、元旦朝賀、進春朝賀、觀駕幸文華聽講、實錄成賜燕（宴）、端午賜扇、實錄成蒙恩襲衣銀幣等等，都使他感到無限的光榮，為之賦詩高歌：「滿目昇平題不得，白頭慚愧直金鑾。」**⓱**可是在歌功頌德一番之後，他的仕者良心又令他感到不安，不禁憂心地說：「光迷萬馬瓊珂亂，勢壓雙龍玉闕高……負薪亦有號飢者，願得君王發漢廒！」**⓲**此所謂「發漢廒」便是開糧倉放糧救濟號飢者。

在北京第一年就這樣地熬過去了，一幅畫也沒留下。無法靜心作畫可能也是令他感到痛苦的原因。第二年似乎比較安定，也畫了一些畫，但他已多次請辭。第三年期間他在北京結交一些同館朋友，日子可能過得開心些。常遊京畿名勝，為之賦詩歌詠，他特別喜歡太液池諸景。按太液池在子城西，乾明門外，周圍凡數里，環以林木亭榭，東西跨以石梁。池中有瓊華島、承光殿、龍舟浦、芭蕉園、成樂殿、南臺、兔園、平臺等等建築。然而除了遊玩之外無所事事，又令他感到十分難堪：「野人不識瀛洲樂，清夢依然在故鄉。」**⓳**因此他又再次請辭。翌年世宗立嗣事件發生，好友張璁為迎合上意，打壓群臣。張璁極力拉攏文徵明，徵明不同意張氏的做法，但眼看著許多直言者被凌虐至死，心中非常無奈**⓴**。心灰意冷之餘，不禁長嘆：「固鎖高垣事可吁！更憑何罪易皇儲？」**㉑**

⓮ 仝上，頁 127。

⓯ 見上引張安治文，頁 127。

⓰ 見《中國古代書畫精品錄》，文物出版社，圖 24。

⓱ 《文徵明集》，頁 292。

⓲ 仝上。

⓳ 仝上，頁 298。

⓴ 「璁永嘉人，為文林所取士，徵明與之有交往，至此遂疏」，見上引江著，頁 136。

於是決心辭歸。臨走前猶感嘆曰：

> 吾束髮為文，期能有所樹立，竟不得一第，今亦何能強顏久居此耶？況
> 無所事事，而日食大官，吾心真不安也。❷

他於 1527 年春便買舟南下，自慶解脫官場紅塵：「獨騎羸馬出楓宸，回首長安
萬斛塵；白髮豈堪供世事？青山自古有閒人。」他自比陶淵明：「荒餘三徑猶存
菊，興落扁舟不為蓴。」❷

　　從文氏在北京官場的表現來看，他的性格無法適應那種爾虞我詐，充滿權
力鬥爭的生活環境。當他回到了蘇州老家時，洗去紅塵，忘却長安事，築室於
舍東，名為「玉磬山房」，終日徘徊嘯詠其間，有如神仙。他得意地賦詩：「笑
拂朝衣歸故鄉，白巖山下有書堂；向來水石初無恙，此日松筠膩有光。」❷

　　事實上，歸鄉之後他也不會寂寞，當時向他求畫的人很多。他也有求必應，
惟拒與王府諸公交往。因為全心作畫，成果豐碩。這樣豐收的歲月一直延續到
1559 年他去世為止，共約三十年。他對這樣的一段人生頗感安慰，而且到了九
十歲還對人生充滿愛戀和信心。死前一個月猶有詩云：

> 勞生九十漫隨緣，老病支離幸自全。
> 百歲幾人登耄耋？一身五世見曾玄。
> 祇將去日占來日，誰謂增年是減年？
> 次第梅花春滿目，可容愁到酒樽前！❷

在明代的歷史中，沈周所生活的弘治年間是社會安定、民生富足的時刻，而且
沈氏本身也沒有出仕的野心，所以人生旅程相當平順自然。文徵明所處時代已
經大不相同了，他面對的是一個由盛轉弱的過渡期，儘管整體上大明的政治架
構還保持住，但是許多弊端已經出現，而且顯得非常嚴重。內憂外患隱然若現，

❷　《文徵明集》頁 135。
❷　見上引江著，頁 136。
❷　《文徵明集》，頁 326。
❷　仝上，頁 333。
❷　江著，頁 272。

顧炎武《天下郡國利病書》序云:

> 國家厚澤深仁重熙,累洽至于弘治,蓋隆矣……尋至正德末嘉靖初則稍
> 異矣。出賈既多,土田不重,操資交捷,起落不常。能者方成,拙者及
> 毀。東家已富,西家自貧。高下失均,錙銖共競,互相凌奪,各自張皇。
> 于是詐偽萌矣,訐爭起矣,芬華染矣,靡汰臻矣。

可見嘉靖年間,世態已充斥著弱肉強食、爭權奪利的激烈競爭,此一現象由宮
廷的政爭到民間的惟利是圖,雖尚不至於令大眾無法生存,但已足以讓社會充
滿不安。

在這樣的多事之秋,不少文人畫家再度懷抱著學而優則仕的念頭,希望獲
得功名利祿,可是成功者極少。文徵明、唐寅、陳淳便是趕著要迫上這股逆流
的人物。然而文氏出仕三年知難而退,唐寅初試仕途便罹牢獄之災,陳淳雖然
粥官得爵,亦徒俱空名。好在當時蘇州因為特殊的地理環境,物產富饒,湖山
秀麗,自元末已成為文人和富人聚集之地。有許多富豪家族,加上傳統文藝氣
氛的薰陶,骨董收藏家也如兩後春筍,畫家成為骨董收藏家藝術品味的代言人。
這個環境使潛心繪畫創作的藝術家獲得可靠的經濟支持。

二、文徵明師承與倣古

文人畫的綜合主義到沈周已經建立了極其隱固的基礎,並且逐漸統御蘇州
畫壇。受沈氏提攜或影響的人很多,但從文獻上來看,他似乎沒有入室弟子。
在這些受沈氏指導或影響的畫家之中,文徵明與他的關係最為密切,但是否有
隨俗拜師為入室弟子則不得而知,因為文氏的繪畫技法和風格皆不為沈氏畫法
所拘;在師承的過程他還發揮自己的個性,成為百年不一出的大畫家,將吳派
帶入第二高峰。他的影響也延續半個世紀以上。因此,他的繪畫便成了我們了
解明朝中葉繪畫思想的主軸。

文氏的繪畫題材甚為多樣,舉凡人物、仙佛、花鳥、四君子、山水無所不
精,而以山水為大宗。若以個人風格成長分,可分為「倣古期」(1500～1526)、
「田園期」(1527～1535)、「創作旺盛期」(1536～1550) 和「晚年期」(1551～1559)。
這裡可以看出他的「倣古期」特別長,也就是說他學畫過程長,所下的功夫也
比一般畫家要多。

他的繪畫啟蒙老師史上不載，一般都說他是沈周的學生。然而他 1489 年（二十歲）謁沈周於雙蛾僧舍時已經有書畫的基礎。而且從他做古期的作品來看，與沈周的筆法沒有太密切的關係；他學畫可能是從工筆人物入手，所以他喜歡用小狼毫筆。他的工筆人物，如「湘君湘夫人圖軸」（又稱「二妃像」，今藏於臺北故宮博物院），遠承東晉的顧愷之，近接宋朝的李公麟，和元朝的王繹、張渥、衛九鼎，用游絲描，人物瘦長，兩肩甚窄，袍服的下襬多作波浪狀，有浮動輕飄之韻❷。從傳世的畫蹟來看，他真正學沈周的作品並不多。

文氏與沈周交往最密的時間是 1489 至 1509 年之間；在這二十年中他們經常有詩文往來❷。1506 年沈氏為之作「富春大嶺圖」，並自題云：「酒散鐙殘夢富春，墨痕依約寄嶙峋；山光落眼渾如霧，莫怪芙蓉看不真。徵明鐙下強予臨大癡富春大嶺圖。老眼昏花，執筆茫然，以詩自誦不工爾。」文氏和詩曰：「石田燈下作富春大嶺圖見贈，賦詩有隔霧看花之語題此謝之：白頭強健八旬翁，勞謝燈前寫浙東。老眼莫言渾如霧，最宜山色有無中。」

由此可見他此時有機會親炙沈氏筆墨，吸收沈氏畫法。美國堪薩斯市納爾遜博物館的一幅冊頁（與三幅沈周的畫裱成一卷）也可以證明他曾學過沈周的筆法，但是由於個性不同，畫的韻味也就有了差異。沈氏落筆中鋒而重，所以一道筆觸中多頓挫實細乾濕之變化，雖景物平和寧靜，但筆墨中涵蘊著生命力。相對的，文氏此圖落筆輕，筆道較平，多乾筆皴擦及淡墨渲染，但山石樹木多銳角轉折，故力感出於造形與結構之衝撞感。這種剛柔相濟的畫法頗適合此圖的湘江風雨主題。

文氏學畫的觀念雖然與王紱、沈周諸前輩沒有兩樣，但顯然是所做的範圍比其前輩更廣——上至顧愷之、王維、董源、燕文貴、米芾、米友仁、李唐、李公麟，下至元四家都在其搜羅模倣之列。李日華認為文氏「繪畫從宋入」，但實際上並非僅止於此，文氏人物出於顧愷之，寫意花卉學沈周，山水則受燕文貴和趙孟頫的影響最大，構圖常有燕畫遺風，而用筆祖述趙孟頫，近承倪瓚。他一直到八十九歲還在模倣倪迂（瓚），有山水二幅收入汪氏《珊瑚網》❷。然而文氏之作總是以尖削自出，以別於前賢。他也熱愛米芾，曾做過不少米家

❷　「湘君湘夫人圖軸」，《中國美術全集・7・明代繪畫（中）》，圖 46 及說明頁 17。

❷　《文徵明集》，卷四，頁 61、67、72、80；卷八，頁 159、160、161、175；卷一四，頁 394、401。

❷　汪砢玉《珊瑚網》，卷一五，頁 1093。

山水，並有題語云：「余於畫獨喜二米雲山，平生所見南宮（芾）特少，惟敷文（友仁）之蹟屢屢見之，大要父子無相遠，余所喜者以能脫略畫家意匠，得天然之趣耳……」他對自己倣米氏山水頗為得意，曾有詩云：「平村綠樹一谿分，百疊晴巒鎖白雲，貌得江南煙雨意，錯教人喚米敷文。」❷⁹可是他的性格並不像米芾父子，所以他學米家山水並不能入其堂奧。此圖今藏臺北故宮博物院，其構圖很簡單，近景為兩片土坡夾一小溪，背景有數疊山峰，布局整齊得有點公式化，筆墨也乾淨得乏味。紫雪也說他「不入南宮廉下。」❸⁰董其昌曾有評云：「文徵仲大類趙承旨，筆微尖利耳。同能不如獨勝。無取絕肖，似所謂魯男子學柳下惠。」❸¹若然，文氏學燕、趙、二米，未得其精粹，卻保有自己之精華，此其所以出人頭地者也。

在倣古期間，1507 年的「雨餘春樹」是一件力作，全圖以許多橫向走勢的臺地和垂直的松林為主題，配合中景的小溪和背景的一座主山，屬於明朝流行的布局法❸²。是圖用細乾之淡筆皴擦，再以青綠設色，有趙孟頫遺意。近景右邊有一人獨坐橋上，左邊有一文士策杖問路，沿山道上去有一茅亭。畫中這種細秀的筆墨顯然是得自倪瓚，但是文氏以多方角的山石、臺地，以及多劇轉的松樹枝幹來創造衝擊力，可見營造力感是明朝繪畫的一個共通要求，只是所訴求的方法不同：浙派用筆快速，筆力外現，略失含蓄；沈周出筆徐緩，多頓挫，故含蓄而厚重；而文徵明又另闢蹊徑。畫上之題詩曰：「雨餘春樹綠陰成，最愛西山向晚明；應有人家在山足，隔溪遙見白雲生。」此詩也是清麗悠揚。充滿著對大自然的讚賞：面對著夕陽西下的美景，他不是黯然神傷，而是盡情地享受那明媚燦爛的晚霞，憧憬於山下鄉村人家，過著一個簡樸溫馨而安靜的夜晚。

在這期間文氏可能也倣過董源山水，但無可靠畫蹟留存❸³。1519 年的「絕壑高閒」學沈周的粗筆畫，即世上所謂的「粗文」；圖幅甚大，但布局只取近

❷⁹　仝上，頁 1081。

❸⁰　仝上，頁 1092。

❸¹　仝上。

❸²　此圖今藏臺北故宮博物院。圖見 Cahill, *Painting at the Shore*, plate 111–112。

❸³　今日傳世有一幅 1516 年作的「治平寺山水」（圖見 Cahill, pl. 113），畫雖學董源，但構圖閉塞，筆墨拘謹。據汪氏《珊瑚網》，文氏為「治平山寺圖」是正德乙亥十二月五日懷履仁而作，此年為 1515 年，畫上有文氏長跋，今圖則無，故疑為偽作。

景巨石、平臺、溪谷，以及崖壁的一角。平臺上有文士話古，是一種很通俗的題材。雖然是學沈周，但是他用的是很硬的狼毫筆，而且出筆快速，筆道較滑，所以要用破筆來增加含蓄感。山石輪廓清楚，樹林枝幹轉折以及筆道本身都頗為露骨，顯然有些浙派的成分❸。與前述「雨餘春樹」相比，一動一靜，一粗一細，顯得很不調和。但這正是文徵明畫藝之特色，也是他的人生觀的特色——他好靜但也有很強的生命力，喜歡田園生活卻又不能忘懷仕途。

從 1523 到 1526 年之間，他大部分時間消磨在旅途和北京的官場應酬上，作畫不多。從「蘭亭修褉圖」和「高人名園圖」來看，他仍一直沉醉在江南的文人雅集的詩情畫意中——「中夜思歸歸路賒，夢魂如在故人家。」❸而這種鄉愁似乎已奠定他回鄉以後的一段以「田園樂」為主題的創作風格。

三、文徵明奇境的開拓

文徵明繪畫創作的歷程，大致可以說是從幽境之尋覓發展到奇境的開拓。而且導致明朝後期的「造形」與「變形」畫風之大興。

1527 年他離開北京，到年底返抵家門。此後的七八年間，他畫了不少品茶圖及跟文人雅翫有關的小景山水。都用乾筆細鉤，極清淡之致。以 1531 年，今藏臺北故宮的「品茶圖」（圖 2–12）為例。其筆墨基本上與「高人名園圖」同一風格，布局亦以近景為主，在小溪旁闢一大片平臺，平臺上的大茅屋裡有兩房，屋旁樹林清麗。其他有些細節變化則為「高人名園圖」所無，如以一小石板為橋，橋上有一位訪客，正房是文人會友，側房有茶僮煮茶。比較特別的是背景遠山的分量在本期有增加的趨勢。由於強調近景，所以景物與觀者的距離拉近，予人以親切感。全圖以小青綠設色，景物明淨，開朗幽雅❸。

上舉二圖基本上還是追求一種清幽的超現實境界。今藏臺北故宮博物院的另一幅雅集圖「松壑飛泉圖軸」（圖 2–13）就不只是幽，而且是奇了。這是畫重山巨峰所圍繞的一個狹小而隱祕的山谷，近景一條彎曲的小溪與臺地，上面長了一片松林，在林間可以看到四位文人與他們的書僮，或坐或立。坐者靜聽流水聲，立者交談。一座小茶案已經安然待客於林間。順著溪谷往上看，可見崖上又有小臺地二疊，前有如網的瀑流，臺地上一位紅袍老人面瀑而坐，如此

❸　此圖今藏臺北故宮博物院。圖見 Cahill, plate 108–110。

❸　《文徵明集》，頁 316。

❸　圖見《故宮名畫三百種》，圖 237。

構成了一幅「五老圖」。他有意將觀者的視線引導到這遠方的焦點 —— 光明的
遠景。就繪畫的題材 —— 窈窕的松林與近景臺地 —— 而言，它使人聯想到趙孟
頫的「謝幼輿丘壑圖卷」，連明淨細緻的筆墨也留下趙孟頫的痕跡。但表現的
人生哲學卻是完全兩樣，趙氏之作是孤寂沉靜，文氏之作的松樹枝枒交纏，山
石熱情交疊；松聲、水聲、談話聲，構成優美的自然天籟之音。畫上文氏的題
語說明了創作此畫的原由：

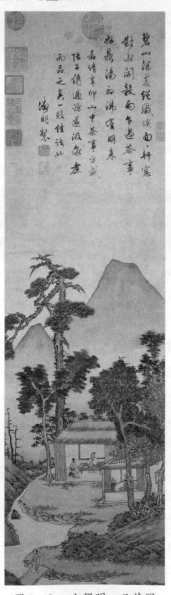

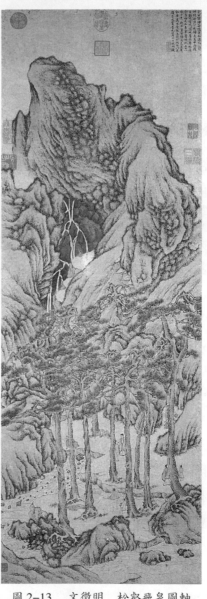

圖 2-12　文徵明　品茶圖　　　　　圖 2-13　文徵明　松壑飛泉圖軸

余留京師，每憶古松流水之間，神情渺然。丁亥歸老吳中，與履吉話之，遂為寫此，屢作屢輟，迄今辛卯，凡五易寒暑始就。五日一水，十日一石，不啻百倍矣。是豈區區能事真而受促迫哉？於此有以見履吉（王寵）之賞音也。

很顯然文氏雖然人在北京，卻心懷江南。所以一回到蘇州就開始構思這麼一幅山水畫，而且經過五年的苦心經營才完成。這不只是古人所說的「五日一水，十日一石」所能描寫的了。

　　從 1536 到 1550 年是他藝術創作最旺盛的時期，許多富有新意義的作品都在這一時期完成。最大的特色是喜用長條掛幅，將視點盡量提高，以小溪或小徑為血脈，貫穿上下。這種構圖法，顯然是出於文氏對王蒙畫的詮釋。其重要的里程碑是 1535 年的「倣王蒙山水軸」（圖 2–14）。該圖雖然布局的基本概念學王，但表現的人格內涵卻有所不同。該圖近景作茅屋、人物，皆甚渺小，屋後雖然山巒綿延直上青天，却有一道蜿蜒曲折的瀑流直上最頂峰，接著又有小徑繞腰到峰巔，這一道明亮的瀑流可以象徵光明的前景，也說明了文氏對人生永遠懷著希望 ❸❼。接著 1547 年的「江南春樹」 ❸❽ 和 1548 年的「萬壑爭流圖軸」（圖 2–15）都是這類風格的佳作。

　　以上這些新的發展都集中在構圖造景方面，筆墨方法尚無太大的變化。到了 1549 年的「古木寒泉軸」（圖 2–16）和 1550 年的「柏石圖」筆墨增加了一些浙派的力感和戲劇性效果。「古木寒泉」的筆墨技巧令人聯想到 1519 年的「絕壑高閒」；用快速的筆道寫劍拔弩張的古柏老松，以及其後的絕壁和瀑布，充滿轉折扭曲的樹叢占去細長的畫面的大半，從與近景幾乎同高的峭壁上有一道瀑布如一把寶劍般垂直劃下，有很特殊的戲劇性效果。而這道瀑布正是從這複雜得有如勾心鬥角的眼前世界（叢林）中透現的光明遠景 ❸❾。

　　他這種心情與願望也表現在他的題畫詩上。茲取文氏的〈秋野〉一詩為例說明之：首句「景色蕭條入暝烟，天圍平楚正蒼然。」寫暗。次句「狂搔短髮西風外，間送孤鴻落照邊。」寫動。第三句「石街丹楓霜策策，槿籬黃菊兩娟娟。」寫韻。最後「白雲無限清秋意，都在高人杖履前。」寫樂。這裡那種大開

❸❼　仝上，圖 238。

❸❽　圖見 Cahill, plate 116。

❸❾　《故宮藏畫精選》，圖 210。

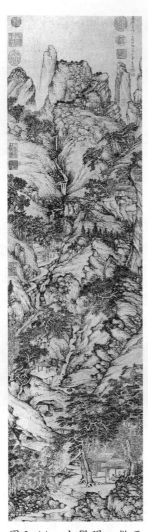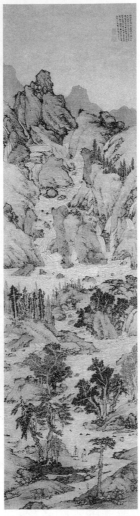

圖 2-14　文徵明　倣王　　圖 2-15　文徵明　萬壑　　圖 2-16　文徵明　古木寒泉
蒙山水軸　　　　　　　　　爭流圖軸　　　　　　　　軸

大合的氣勢，雖無唐人的雄偉，但其清雅娟秀又是另一番滋味❹。

　　以上所述的一些創新風格並未完全取代文氏早年的細緻淡遠的格調。作為
一個典型的文人畫家，文徵明總不會忘卻「舊調重彈」的樂趣。如 1543 年的
「羅浮圖」便是標準的舊調。從 1551 到 1556 年這五年間文氏可能健康的關係
已經很少作畫。到 1557 年才再完成「永錫難老」（圖 2-17）這件傑作（今藏北
京故宮）❹。該圖畫山邊樹林裡的一片大臺地，其上有一文士據氈箕坐。左下

❹　《文徵明集》，頁 969。
❹　《中國古代書畫精品錄（一）》，圖 24。

角有一茶僮，他似乎小心翼翼地捧茶而來。中間樹下有野鹿二隻。鹿的出現象徵福祿。圖的左後方，樹葉與臺地之間有一片明亮的空隙，透出光明的遠景，表現「此日松筠贈有光」的美景。嘉慶皇帝別出心裁地在樹葉下補上一個圓形的印章，有如一輪紅太陽。此圖的青綠設色和古意盎然的寧謐氣氛又令人聯想到上文提到的趙孟頫「謝幼輿丘壑圖卷」。但是主題與題材則更近似陳汝言的「仙山圖」——兩圖都是為人祝壽用，所以都有松、鹿、老人。但是其矯健的樹木，明麗清爽的設色，以及別出心裁的布局都是文徵明的本色。今圖引首有文氏自書「永錫難老」四字，並有款「徵明」二字。拖尾有徵明題詩跋及董其昌跋。由文氏題詩可知是為慶賀大學士存齋五十歲生日而作。

圖 2-17 文徵明 永錫難老（局部）

文徵明自北京南返之後，雖功名無成，但也完成了獻身官場的宿願。自此乃全心投入書畫以寄餘生。他過著安適的隱居生活，追求理想而完美的道家境界；在舉世混濁的時代，保持一顆純淨的心，像一盞明燈照亮他身邊的小世界。

原來中國詩書畫特重真情，但表現的深度、明暗各家手法有別。明朝文人畫在表現畫家的總體人生觀有超越前人的功力；用比較淺顯的說法是「什麼樣的人，畫什麼樣的畫」。人格總是要表現在筆墨上，而且對人格的要求有比以前更大寬容度，如沈周之老成固然是可喜的修養，唐寅的放蕩、徐渭的狂妄也都在藝壇上傳為美談，而且成為一種藝術，更常作為戲劇的題材。總之在「戲如人生」和「人生如戲」的範圍內，只要「忠孝仁義」大節不失，一切可評可議的表演似乎都無傷大雅。因此明朝文人畫最重要成就是看一位畫家是否真正表達了自己的人格整體。同理，詩文、書法也都要能達到這個境界。而能統合這些人生層面的便是「心」的力量。這種作畫的方式可以稱之為「率性」。文徵明的心性剛正謹勁，他以詩、書、畫精確而率直地抒發其堅毅的性格——表達心中對深藏的，對不可測知之未來的那一點亮光的無限感激與期待。

第四節　吳門異聲──唐寅
──措身物外謝時名，著眼閑中看世情──

明朝中葉蘇州社會的多彩多姿，充分反映在畫壇上。如果沈周和文徵明是這個戲場上的正旦，那麼唐寅就是花旦，他有著複雜的人格，並扮演著傳奇性的角色，不只是在畫壇上，而且在戲場上和文壇上都留下歷久彌新的劇情，迄今仍膾炙人口。

要論沈、文的畫已不容易，而今要談唐寅其人其藝，似乎更加困難。本文擬先針對唐氏這種複雜的個性略作分析，再來探討他這種個性與思想如何在書畫中呈現。

一、生平與思想──但願老死花酒間

唐寅 (1470～1523)，字子畏，又字伯虎，號六如居士，是明朝中葉蘇州的名畫家，在畫史上與沈周、文徵明、仇英齊名。他的聲名在戲曲中發酵，故生平事蹟似真似幻，有著許多傳奇性的故事。在民間唐伯虎的名字便隨著「點秋香」的劇本流傳。除此之外，傳說中又說他的第一任妻子是由他男扮女裝，喬裝婢女到陸佩璜家中追求來的❶。在中國畫史上，像唐寅這樣曾經是家喻戶曉，老少皆知的人，實屬僅見。

可是這些奇聞有很多是在戲劇中發酵的結果，所以說「假作真時真亦假，真作假時假亦真」，到底有多少可信，恐怕連他自己也不甚清楚了，正如他的〈自贊〉所說：「我問你是誰？你原來是我。我本不認你，你卻要認我。噫！我少不得你，你卻少得我。你我百年後，有你沒了我。」於今不禁令人大興「知之如此之多，卻又如此之少」的感嘆。

在可靠的文獻架構上，我們知道他的遠祖唐輝在前涼時代 (312～376) 曾是陵江 (晉昌) 將軍，故唐寅常於畫上署名「晉昌唐寅」。唐寅在弘治戊午 (1470) 年出生於一個小商賈的家庭，父親可能是雜貨店或餐館的老闆。唐寅自幼與社

❶　如「點秋香」（三笑姻緣）傳說，凡此皆不可據為史實。其他如傳說他與祝允明、張靈三人在「雨中作乞兒鼓節，唱蓮花落，得錢沽酒，野寺中痛飲。」或說他男扮女裝到陸家求婚，皆非史實。按唐氏元配姓徐，娶於弘治戊申 (1488)，卒於甲寅 (1494)。繼室姓沈，非陸家人也！參閱連屺〈唐寅研究〉，《朵雲》，1992，4 期，頁 70～72。

會下層的屠酤小販廝混在一起，曾於一封給文徵明的信說：「計僕小年，居身屠酤，鼓刀滌血。」又云：「昔僕穿土擊革，纏雞握雉，恭雜輿隸屠販之中。」❷可見他早年是生活在相當繁忙吵雜的市區。他生性外向而好動，又因父親唐廣德的溺愛，生活相當放任，為人狂傲不羈，喜歡與鄰居張靈遊蕩。不過父親卻很希望他讀書謀取功名，因而為他找私塾老師，逼他讀書。他很聰明，但不甚用功。

到了十六歲時因與文徵明、祝允明、都穆相熟，乃開始收心，念了不少書，可能也開始學畫。吳一鵬題唐氏「貞壽圖卷」云：「歲丙午，子畏年止十七，而山石樹枝如篆籀，人物衣褶如鐵絲，少詣若是，豈非天授！」❸唐寅與文徵明的性格非常不同，但他們卻有很深厚的交情，即使小別亦於夢中相見，醒後則作詩達情。1491 年，時唐寅二十二歲，文徵明有〈答唐子畏夢余見寄〉云：「故人別後千回夢，想見詩中語笑譁，自是多情能記憶，春來何此到君家？」❹

二十五歲那一年他連續遭遇不幸，父親、母親、妻子和惟一的一個妹妹相繼病逝。遭此巨變之後，他的生活更加頹廢，日與張靈縱酒招妓，過著「深幄微酣夜擁花」的生活❺。這時祝允明曾規勸他說：「子欲成先志，當且事時業，若必從己願，便可褫襴襆，燒科策。今徒藉名伴廬，目不接冊子，則取舍奈何？」此外，文林、文徵明父子亦多加督促。唐寅乃慨然誇語：「明當大比，吾試捐一年力為之，若弗售，一擲之耳。」❻

唐寅於是再結婚，並下工夫閉門念書，準備科舉考試，祝允明在〈唐伯虎墓誌銘〉云：「子畏……幼讀書不識門外街陌，其中屹屹，有一日千里氣。不友一人，余訪之再，亦不答。」❼在 1495 年，也就是唐氏二十六歲那一年，文徵明有〈飲子畏小樓〉記他在唐寅書樓中共飲的情形，其中有句云：「君家在皋橋，誼闡井市區；何以掩市聲，充樓古今書，左陳四五幅，右顧三兩壺？」❽

❷　《唐伯虎全集》，卷五，北京市中國書店出版，頁 4。
❸　江兆申《關於唐寅的研究》，頁 130，引自顧文彬《過雲樓書畫記》。
❹　文徵明有〈簡子畏〉一詩云：「落魄迂疏不事家，郎君性氣屬豪華……」，見文徵明《文徵明集》，頁 381。
❺　仝上，頁 129～130。
❻　祝允明〈唐伯虎墓誌銘〉，見《唐伯虎全集》，頁 4。
❼　仝上。
❽　《文徵明集》，卷一，頁 4；楊靜盦《唐寅年譜》，頁 9。

可見唐寅為了考試收集不少古今書籍。所以我想唐寅並不是一個完全不用功的浪蕩子，只是他生性比較浮薄好動，不像沈周那麼沉穩老成，也不如文徵明的嚴謹堅毅，所以一動一靜之間，易趨於兩極端，這個性格便註定他一生的戲劇性起落。

在這麼幾經波折之後，文名受知於蘇州知府曹鳳，因曹氏的協助順利在1498年（二十九歲時）赴南京參加鄉試❾，結果獲得第一名（解元），其畫上常有「南京解元」一印，即由此而來。當他鄉試一舉成名之後，認識京官梁儲，再因梁氏的呈文引介，和程敏政攀上了交情，可惜也因此種下了日後的禍根。

是年 (1498) 歲暮唐寅即與徐經同船赴京參加會試。二人於十二月抵京。徐經家中富有，到北京應試時帶了一個戲班招搖，引來不少批評，而且主試官程敏政亦不知避諱，收唐、徐為生徒。時梁儲奉使冊封安南，唐、徐便「具幣乞程敏政文以餞梁儲」。翌年一月，二場試後，便傳出主試官程敏政受賄洩題的傳聞（一說是徐經賄賂程敏政的家僮，取得考題）。此事由唐寅的朋友都穆獲悉，轉告監察御史華昹。華昹乃彈劾主試官程敏政，結果引來彈劾官華昹與被告程敏政、徐經、唐寅一起下獄的糊塗案❿。此案的真相在當時已經被政治鬥爭的權謀陰隙所模糊掉了，就像一齣戲的上演，劇情緊張刺激，而且有始有終，但有許多疑點，則永遠令人困惑。

唐寅慘遭下獄、廷杖、罰款、勞役，後來以涉案一事查無實證為由被發往浙江為吏。但是他以之為恥，拒不赴任。當時的朝中名臣吳寬的確希望他能屈就一時，以備來日再起，因此致書浙省大吏助之。唐寅還是毅然踏上歸途。其實他早年便有「一意望古豪傑，不屑事場屋」的志氣，對科舉任官可能並不是很熱衷，而今因應考而遭此奇恥大辱，令他難以消受。

1599 年秋歸里之後，心灰意冷。時「家居沉緬，生計日薄」。在其致文徵明書中有詳細陳述心中的苦悶和生活的困窘⓫。接著又是大病一場⓬，使他有

❾ 唐寅因生活浪蕩不為浙江提學御史方誌和容，幾至落榜，幸有蘇州知府曹鳳力薦准考，因而得第。見上引江著，頁38～39。

❿ 此案經過在上引江著有詳考，頁39～48。但到底徐經是否真的向程敏政賄賂考題，或者只是華昹一派與程敏政政治鬥爭的副產品，學者之間有不同的看法。其實此一事件在當時已是無法判定，所以最後皇帝決定把原告、被告通通入罪。

⓫ 「茲所經由，慘毒萬狀，眉目改觀，愧色滿面……僮奴據案，夫妻反目，舊有獰狗當戶而噬。反視室中，甌缶破缺，衣履之外，靡有長物。西風鳴枯，蕭然羈客，嗟嗟咄

自殺的念頭。據他自己的說法，他之所以不能就此「引決」，乃是因為「自怨恨，筋骨柔脆，不能挽強執銳……為國家出死命，使功勞可以紀錄。」**❸** 在這痛苦無助的時候，他除了顧影自憐之外，就是皈依佛法，故自號「六如居士」。祝允明所撰〈唐伯虎墓誌銘〉云：「子畏罹禍，歸好佛氏，自號六如，取四句偈旨。」「六如」二字源於《金剛經・應化非真分》所云：「一切有為法，如夢、幻、泡、影，如露亦如電，應作如是觀。」**❹**

唐氏病後曾遊祝融、匡廬、天台、武夷、觀海、洞庭、彭蠡等名山大湖。倦遊之後，又因病而隱居不出。文徵明送他的詩有句云：「若非縱酒應成病，除卻梳頭便是僧。」這時他也把苦悶寄托於丹青，而且與沈周有了接觸。他曾於 1502 年畫有「黃茆小景」，由文徵明和韻題詩：「……睡起窗前展畫看，慌然垂手磯頭坐。湖山宜雨亦宜晴，春色蘢蔥秋月明。知君作畫不是畫，分明詩境但無聲。」**❺** 可見唐氏的畫藝已經有相當的程度了。他也有雄心在學問上打出一片天地；他向文徵明發誓要效法孔子、墨翟、賈生、司馬遷等，於苦阨之後，發憤著書，使名垂萬世：「男子闔棺事始定，視吾舌存否也……若不託筆札以自見，將何成哉？」**❻**

可是他上述的一番大志並未維持多久，很快又開始墮落了，重過其「典衣不惜重酪酊」的生活，並於 1507 年建桃花菴，飲酒招妓，在其自作〈桃花菴歌〉說：「桃花塢裡桃花菴，桃花菴裡桃花仙……酒醒只在花前坐，酒醉還來花下眠；半醒半醉日復日，花落花開年復年，但願老死花酒間，不願鞠躬車馬前。」**❼**

唐寅雖然想在歷史上留名，他卻以玩世不恭的態度來對待生活，他嗜愛酒

　　咄，計無所出。」見《唐伯虎全集》，卷五，頁 3。

❷　《文徵明集》，頁 144。

❸　在 1500 年，文徵明曾有〈夜坐聞雨懷子畏〉一詩寄意：「皋橋南畔唐居士，一榻秋風擁病眠，用世已銷橫槊氣，謀身未辦買山錢。鏡中顧影驚空舞，櫪下長鳴駃自憐，正是憶君無奈冷，蕭然寒雨落窗前。」《唐伯虎全集》，卷五，頁 3。

❹　見祝允明所撰〈唐伯虎墓誌銘〉，收入《唐伯虎全集》。

❺　《文徵明集》，卷四，頁 63。

❻　又其〈菊隱記〉云：「君子之處世，不顯則隱，隱顯則異，而其存心濟物則未有不同者。苟無濟物之心，而汎然於雜處，隱顯之間不足為世之輕重也必然矣；君子處世而不足為世之輕重，是與草木等耳。」《唐伯虎全集》，卷五，頁 15。

❼　仝上，卷一，頁 13。

色的個性，更使他管不著世俗人的批評指點。自謂「每以口過忤貴介，每以好飲遭鳩罰，每以聲色花鳥觸罪戾。」❶他的詩歌十之八九是詠花、傷逝、吟醉。假如說文徵明永遠看到遠處的一盞永恆的明燈，唐寅則一直在暴風雨的夜晚，守著、憐惜著一支脆弱的殘燭，享受瞬間的醉鄉柔情：「不煉金丹不坐禪，饑來喫飯倦來眠；生涯畫筆兼詩筆，蹤跡花邊與柳邊……萬場快樂千場醉，世上閒人地上僊。」❶不過，這到底是他的真實生活，還是個人在戲曲中的浪漫化身，實在也很難判定。

唐寅的生活的確是酒色不離身，尤其喜歡酗酒和在外拈花惹草，在當時蘇州風花雪月場所留下了不少詩詞，但我們也不能因為他的詩詞多香豔、放蕩之語，便以為他真是天天在酒色中過日子。作為一個文學家，他把自己生活上的某些細節加以戲劇化，寫成詩詞、歌曲，乃是很自然的事。其實，他在當時以賣畫、粥文為生，他的很多文學作品可能與市場的需要有關。他的許多香豔歌詞，可能都是為戲曲而作，而其中的情節可能也是想像多於事實，而以第一人稱寫出，後人也就以為他所說的是他自己的故事，也因此使他自己成為劇本的主角，以半真半假的形象在各地閭巷中流傳❷。

其實唐寅的生活有相當理智而嚴肅的一面，與大官僚如王鏊、吳寬皆有所往來。他的理智面充分表現在朱宸濠事件上：當他受知於朱宸濠，而於1514年應聘去南昌之後，因獲知宸濠有造反奪位的意圖便裝瘋潛逃回家。五年後宸濠兵變被誅，唐寅因早有警覺幸免於難。

這表示出他「重大節不拘小節」的儒士心態，並以正謬相雜的話語諷己兼諷世。他的處世有如古時的淳于髡，以嬉笑怒罵的態度出之，但言外常有警世之意，而且充滿禪悟的智慧，如他有一首〈焚香默坐〉詩云：頭插花枝手把杯，聽罷歌童看舞女；食色性也古人言，今人乃以之為恥❷！此詩標題與內容結合，在一般人看來是非常荒謬的，但是在明朝哲學界這是「荒謬禪」或「無忌禪」主流思想的開端。其禪意即是「人於色以悟色空之三昧」，或即是在酒色中領悟到「人生七十古來有，處世誰能得長久？……眼前富貴一枰棋，身後功名半張紙。」的禪境❷。

❶　《唐伯虎全集》，卷五，頁5。
❶　仝上，卷五，頁25。
❷　仝上，卷五，頁5。
❷　仝上，卷一，頁16。

　　惟有從禪家「色與空」的悟境來看，才能了解他那些縱慾詩和勸世詩之間的矛盾。他以玩世不恭的態度，以冷嘲熱諷的語調，敘說人間百態，他的勸世歌也能打破傳統那種刻板的說教，給人一種會心的悽情：

> 人生七十古來少，前除幼年後除老，中間光景不多時，又有炎霜與煩惱。花前月下得高歌，急須滿把金尊倒。世人錢多賺不盡，朝裡官多做不了。官大錢多心轉憂，落得自家頭白早。春夏秋冬撚指間，鍾送黃昏雞報曉。請君細點眼前人，一年一度埋芳草，草裡高低多少墳，一年一半無人掃。❷❸

　　這就像《菜根譚》那樣的勸世書也說：「利欲未盡害心，意見乃心之蟊賊。聲色未必障道，聰明乃障道之藩屏。」❷❹這不是很像唐氏「食色性也古人言，今人乃以之為恥」的感慨嗎？

　　自 1515 年之後，唐寅疾病纏身。從他在大約 1518 年一幅寫贈陸約醫師的「燒藥圖卷」上的跋語，可以看出他的肺疾相當嚴重。他終於在 1523 年去世，享年實歲五十三，幾乎只有文徵明的一半多。他晚年曾很感慨地說：「醉舞狂歌五十年，花中行樂月中眠。漫勞海內傳名字，誰信腰間沒酒錢？書本自慚稱學者，眾人疑道是神仙！」❷❺真是窮得瀟灑。他的灑脫可用他死前的〈絕筆〉詩來說明：「生在陽間有散場，死歸地府也何妨？陽間地府俱相似，只當漂流在異鄉。」綜觀他的一生，正是在蘇州這個劇場上演了一齣精采的戲。

二、唐寅與文徵明

　　唐寅的性格、生活和命運既然如此之戲劇化，他的畫與文徵明和沈周比起來有比較多的激情放蕩是很自然的。他作畫的題材很廣，舉凡山水、人物、仕女、花卉，無所不能。傳世者以山水最多，工筆人物仕女其次，花卉最少。奇怪的是他雖然在畫上題了很多詩，就是不寫年款。曾見汪砢玉《珊瑚網》著錄唐氏「丹陽景圖」款「正德戊寅四月中旬」；「倦繡圖」有唐氏款「正德八年夏

❷❷　連屹〈唐寅研究〉，《朵雲》，1992 年，4 期，頁 73。
❷❸　《唐伯虎全集》，卷一，頁 14。
❷❹　參見龔鵬程《晚明思潮》，頁 257。
❷❺　此詩題於「西洲話舊圖」。見上引江著，頁 18。

五月」，又「落花圖詠」有款「正德庚辰仲秋吉日」，真是難能可貴的特例矣❷❻。

因此雖然他有許多的畫蹟傳世，如今我們已無法為之建立一個有條不紊的風格發展年表，也正是如此，歷來談論唐氏作品的時候都不免失之於籠統。如今重新檢討，這個問題還是無法改變──只能就畫風作一般性的介紹。江兆申試圖將唐氏畫蹟分成三期：三十歲至三十六歲 (1500～1506)；三十七歲至四十歲 (1507～1510)；四十歲以後❷❼。此說可備一家之言。

如果配合唐氏的生命旅程的變化來研究，或許可以分 1504 以前、1505～1510、1510～1523 三個時期。

第一期是跟隨著文徵明的步調在走，第二期是個過渡期，第三期為唐氏風格的成熟期。雖然〈六如居士畫譜序〉說：「予棄經生業，乃託之丹青自娛」，但從前引吳一鵬的題語可知，他在 1494 年以前就學畫了。他早年可能跟過杜堇學畫。杜氏，字懼南，號檉居古狂、青霞亭。鎮江丹徒人，居於京師。勤學經史及諸子集錄。舉進士不第，遂絕意士途。為文奇古，通六書，能詩善畫。唐寅有〈贈杜檉居〉詩云：「白眼江東老杜迂，十年流落一囊書；長安相見紅塵裡，只問吳王菜煮魚。」❷❽詩中所謂的「長安」就是京師（北京）。唐氏一生只在 1498 年赴京應試，故與杜堇相見當在此年。詩中以「白眼」（怒眼）形容杜堇，可見杜堇流落北京十年中並不快樂。在京都紅塵見時，杜氏心中縈掛的還是吳中的菜和魚。從詩中「只問吳王菜煮魚」這種見面話家常的語氣看來，杜、唐不僅早已相識，而且交情頗深。杜氏對唐寅畫風的影響極為深遠，此從下文將要討論的「陶穀贈詞圖」（圖 2–19、20）可以證明。由此可知，他在 1494 年以前就學畫了。

在唐寅早年的藝文生涯中，最具關鍵性的人物是沈周、文徵明和祝允明。至於至交都穆，則因被疑是洩題案的舉報人，在唐氏科考受挫回鄉之後便絕交了。唐氏與文徵明一樣，曾向沈周請益並學其畫藝，但不是入門弟子。王穉登《吳郡丹青志·沈周傳》中說：「一時名士，如唐寅、文璧之流，咸出龍門，往往致於風雲之表。」唐氏學沈周早期的筆法，而其清秀細緻頗像文徵明。最好的證據是「雙松飛瀑圖」（圖 2–18）。該圖有文徵明題詩，對唐氏的繪畫造詣相當佩服❷❾。

❷❻　《珊瑚網》，卷一六，頁 1112。

❷❼　仝上引江著，頁 106～107。

　❷❽　仝❶連文

　　如 1502 年「黃茆小景」基本上也是文氏格調。很受文氏賞識，故為之題詩云：「……知君作畫不是畫，分明詩境但無聲，古稱詩畫無彼此，以口傳心還應指，從君欲下一轉語，何人會汲西江水？」❸❹唐寅傳世作品中，類似文氏風格者猶有「丘陵獨步圖」❸❶。

　　公元 1504 年，即闈場出事以後的第四年，是唐寅畫風的一個轉折點：他決心超越沈、文風格範疇，另尋出路。大約，在這年前後，唐、文二人的關係發生戲劇性的曲折，殆由於他與文氏的性格相去太遠，故時有齟齬。有次可能是因為他的頹廢觸怒了文氏，為此他曾一再致書解釋，但是由於行為不改，又使文氏不悅。大約 1505 年他又給文氏一封信，對自己的行為有所辯解：「寅束髮從事二十年矣，不能翦飾，用觸尊怒，然牛順羊逆，願勿相異也。」❸❷於此他自比為羊，誠有自知之明也。所謂「牛順羊逆，願勿相異」似有各行其是的意思。此後文、唐兩人可能有一兩年沒互相來往，這給了唐寅一個機會建立起他自己的格調。

　　到了 1508 年，在古石禪師的邀集下兩人又見面了；該年三月十日他與文徵明、堯民及古石禪師等會面為竹堂僧畫雲山圖。唐寅在聚會間「談禪不已」。同年文氏又為唐寅題「墨牡丹」，大讚其禪境：「居士高情點筆中，依然水墨見春風。前身應是無塵染，一笑能令色想空。」可見他與文氏畫風之分與合。假設這次會面代唐寅生命中的又一轉振點，那麼他此時似乎已經離開女色了。

　　越明年 (1509)，曾與沈周、仇英、文徵明、周臣合作一幅「桃渚圖卷」作為盛桃渚五十七歲生日賀禮。但文、唐兩人是否見面，不得而知。大約在 1514 年唐寅再次給文

圖 2-18　唐寅　雙松飛瀑圖

❷❾　《吳派特展》，頁 51，圖 8。
❸❹　〈次韻題子畏所畫黃茆小景〉，《文徵明集》，頁 63。按詩中「西江」是依據《大觀錄》，而《六硯齋筆記》則作「江西」。殆以「西江」為確。此語出《莊子‧外物篇》。
❸❶　「丘陵獨步圖」，《吳派特展》，圖 34。
❸❷　《唐伯虎全集》，卷五，頁 4。

133

徵明寫了一封信，希望能重修舊好：

> 寅與文先生徵仲交三十年……寅視徵仲自處家也，今為良兄弟，人不可
> 得而間……。昔項橐七歲而為孔子師，顏路長孔子十歲；寅長徵仲十閱
> 月，願例孔子以徵仲為師，非詞伏也，蓋心伏也。詩與畫，寅得與徵仲
> 爭衡，至其學行，寅將捧面而走矣……徵仲不可辭也。 ❸

此函言詞極為懇摯，大有懺悔之意。文氏大概也深受感動，乃於翌年 (1516) 到
唐寅的北莊相聚飲。唐氏還特別為他準備了螃蟹和酒，主客暢談甚歡。文氏有
詩云：「野蔓藤稍竹束籬，城闉曲處有茅茨。主人蕭散同元亮，勝日登臨繼牧
之。踏雨不嫌莎徑滑，撫時終恨菊花遲。欲酬良會須沉醉，況有霜螯送酒卮。」 ❸
雖是「菊花遲」，但熱誠的友情仍在。這是《文徵明文集》中與唐寅有關的最
後一首詩，因為此後唐寅病重，不能活動了。

三、唐寅的個人風格

　　唐寅與文徵明疏遠之後，畫風一轉，走向以北宋院體為主導的創作。像被
一般人視為唐氏早期作品的「湖山一覽圖」其實已經用了李唐的小斧劈皴、深
遠的空間以及明確的山石結構。此圖畫遼闊的江湖，近景土山、枯樹、村屋、
小橋，中景岩壁及其頂上的枯樹與樓觀，背景是空曠的水域，其中點綴三艘帆
船，襯以低平的遠岸，狀極清秀。自題詩云：「紅霞瀲灩碧波平，晴色湖光畫
不成，此寄闌干能獨倚，分明身是試登瀛。」於此可見他自闢天地的決心和喜悅。

　　他的這一發展方向與周臣有必然的關係。王世貞只說，周臣作畫時唐寅常
「從旁磅礴」；姜紹書說：「唐六如畫法，受之東村。」 ❸ 江兆申所說的「覓取
繪畫的靈感」而已 ❸。以唐寅的性格來評量，他不可能正式拜周臣為師，從兩
者畫風之類同來看，他曾向周臣請益作畫方法是不可否認的事實。

　　他為什麼要學周臣呢？這是一個難解之謎，一般是說，在「衣焦不可伸，
履缺不可納」的日子裡，要以鬻畫維生，周臣的職業畫家手藝，比文徵明的文

❸　仝上，卷五，頁 5。
❸　《文徵明文集》，卷十，頁 268。
❸　上引江著，頁 32。
❸　仝上。

人業餘畫更有市場。此中似乎有幾分真理，但當時文徵明的畫並不是沒有市場，這只要看他的學生之多便可無疑。所以我想唐寅真正棄舊學而改師周臣，應該與文徵明有關；他必然知道，要是一味學沈周的畫法終究敵不過文徵明。與其永遠生活在文氏的影子下，不如另闢蹊徑。

　　然而他為何找上了周臣呢？我想有四個理由：一、唐氏自知性格不合沈、文的畫路。沈、文的畫風對他來說是太過道貌岸然，不能表達通俗化和戲劇化的題材和情節。儘管沈氏很佩服唐寅的天分，但是覺得他喜歡耍小聰明，涵養不夠。沈周在〈題唐伯虎江深草閣圖〉說得很清楚：「唐子弄造化，發語鬼欲泣；遊戲山水圖，草樹元氣濕；多能吾亦忌，造物還復惜；願子斂光怪，以俟歲月積。」❸七二、文與唐同年，屬同輩競爭的對手，而周的年紀比較大，沒有互相競爭之虞。三、周臣是蘇州的一位職業畫家，繪畫技法所涉甚廣，舉凡兩宋院體、明初浙派無不精通。唐寅覺得這些專業技藝可以讓他在某些方面勝過文徵明。四、他的才氣遠勝於周臣，不怕被周壓住。當然以傳統「名師出高徒」的觀點來說，這是一個大膽的假設，可是後來的發展果真「青出於藍而勝於藍」。

　　就傳世作品而言，雖然唐、周有類似之處，但兩者各有成就。周臣通俗人物的速寫技法是唐寅所無，而唐寅畫中似真似幻、似穩似傾、似靜似動、似正似斜、似雅似俗的詩意與禪玄是周氏所缺。更具體地說，在構圖方面可能因為唐氏的英雄氣慨和自我肯定的性格，常有異峰凸起、主峰凸出的戲劇性變化，有時不免虛誇，但整體來說顯示其才氣之高邁。易言之，他雖受周臣的影響，卻不受周氏的拘限。由於唐氏畫藝高於周氏，畫史上記載了兩個傳說：一是說當時要唐寅畫的人太多，所以周臣反過來作為唐氏的代筆，二是說當唐寅的名氣大過周臣時，有人問周其原因，周答曰：「此無他，只少唐生胸中數卷書耳。」

　　另一位對唐寅畫風具有影響力的人物就是前文提到的杜堇。杜氏雖然後半生長居北京，但影響力卻一直在浙江和江蘇發酵。而最能發揮杜氏特色的無疑是仇英和唐寅。仇英與杜氏的關係不清楚，但他至少也看過杜氏的畫。唐寅與杜氏則有直接關係。

　　唐氏「陶穀贈詞圖」（圖 2–19、20）今藏臺北故宮博物院。那是根據《南唐拾遺》一書所載陶穀出使南唐的故事繪製的。故事說陶穀代表後周出使南唐，在金陵（今南京）與名妓秦蒻蘭相遇。他以為秦是驛吏之女，與之結一宿之緣，

❸七　汪砢玉《珊瑚網》，卷一六，頁 1106。

並填詞相贈。翌日南唐中主設宴款陶，邀秦蒻蘭陪酒跳舞，使陶感到非常尷尬❸。此題材並非嚴肅的說教，而是畫那道貌岸然的主人翁在柳樹下端坐，專心聽秦女彈琵琶。樂聲與清風輕輕搖動細媚的柳條，一片浪漫溫柔的氣氛。此圖與杜菫的「題竹圖」和「古玩圖」（圖2-21）的人物造形和用筆方法相當類

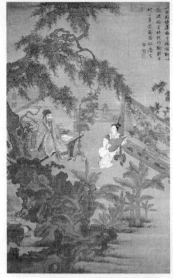
圖2-19　唐寅　陶穀贈詞圖

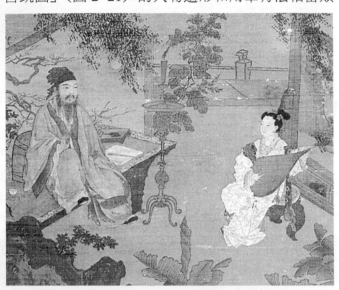
圖2-20　唐寅　陶穀贈詞圖（局部）

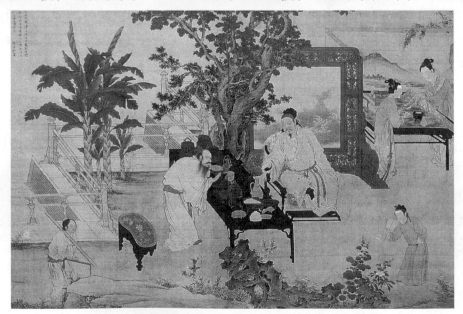
圖2-21　杜菫　玩古圖

　❸　圖見《故宮名畫精選》，頁206。

似。惟杜氏之作端莊平穩，畫面平平，主題難顯。但唐氏此畫布局氣勢較大，筆墨設色比較醇厚，主題突出，而且氣氛浪漫。此中的嚴肅與荒謬的結合，誠一藝術玄機，頗耐人玩味。

　　他的「牡丹仕女圖」（圖 2-22）筆道多轉折，仍有杜菫遺意，但用筆粗細變化很大，有較強的騷動感，應該是中期偏晚之作。其上題詩：「牡丹庭院又春深，一寸光陰萬兩金；拂曙起來人不解，只緣難放惜花心。」此詩不知是否述說他心中那種「人生不向花前醉，花笑人生也是呆」的無奈與放蕩，還是只是一首「惜春」之詩和一幅「憐美」之畫，亦惟有令人在詩情畫意中去作永無止境的推敲了，但是可以意會的是他的詩畫都譜出一齣「紅顏劫」的宿命主題曲。

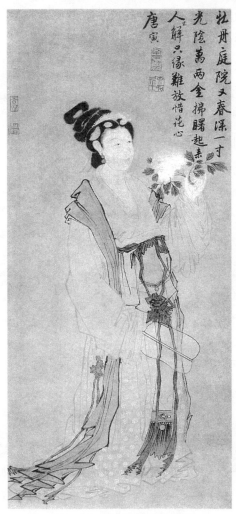

圖 2-22　唐寅　牡丹仕女圖　　　　圖 2-23　唐寅　仿唐人仕女圖

137

　　此時唐寅所學習的對象不限於周臣和杜堇，他還臨摹很多唐宋畫。其倣古人物畫，今仍有「倣顧閎中韓熙載夜宴圖」傳世。在當時由臨摹而創作，乃是學畫的不二法門。此由唐寅的「仿唐人仕女圖」（圖2-23）與「李端端落籍圖」（皆藏臺北故宮）的異同，可以看出他承與變的邏輯。二圖的主題一樣，而且右上角都有題詩。前者云：「善和坊裡李端端，信是能行白牡丹；花月揚州金滿市，佳人價反屬窮酸。」後者最後一句改為「臙脂價到屬窮酸。」二圖皆畫屏風圍起來的廳房中有一戴高帽的文士由二女陪伴著。此男士所注視的一位美女便是李端端。二圖的差異在人物的位置略有移動，而且「仿唐人仕女」在廳內多了一些太湖石和盆景，屏風後加了一棵梅樹。這類工筆畫用筆細膩，布局嚴謹，設色高雅，頗能討人喜歡。其題材則取自歷史，且是描寫男女之情。

　　「孟蜀宮姬圖」（圖2-24）就更有唐寅自己的特色了。此畫中有四位宮女相聚而立，她們頭戴花冠，穿著明淨的長袍。其中一位穿花衣服者可能是主角，其他三位是侍者，她們正向主角送來點心。主角以雙手作婉拒狀。上有唐寅題詩和跋語。其詩云：「蓮花冠子道人衣，日侍君王宴紫薇；花柳不知人已去，年年鬥綠與爭緋。」此詩的意思是說那些宮女戴著蓮花冠，穿著道人的衣袍，每天尋找紫花綠柳侍候著君王。如今花柳雖在，卻不知人早已散去，年年還在鬥綠爭緋。詩後唐寅注云：「蜀後主每於宮中裹小巾，命宮妓衣道衣，冠蓮花冠，日尋花柳，以侍酣宴，蜀之謠已溢耳矣，而主之不揭注之，竟至濫觴，俾後想搖頭之，令不無扼腕。」這幅美女畫頗為工細精采，雖與文徵明的工筆風格有些類似，但用筆出於杜堇，比較有現實感，不像文氏之作那麼飄逸高古。

　　唐寅的山水風格比其仕女畫更加複雜，雖是綜合性質，但由於對古代傳統的倚重，每一幅畫有其歷史風格派別的特色，如以細乾之筆鈎皴乃學文徵明；以細密青綠為法者，學趙孟頫；以流動溜滑線筆鈎皴者，學浙派；而以細密小斧劈為法者，則學李唐和周臣。但無論如何，他的畫很重視畫面空間的營造、主題的突顯，以及氣氛的韻律感，就這一點來說亦

圖2-24　唐寅　孟蜀宮姬圖

有得之於兩宋院體畫者。但亦不乏突兀出奇之處，所以王穉登說他「評者謂其畫遠攻李唐，足任偏師……畫法沉鬱，風骨奇峭，刊落庸瑣，務求濃厚，連江迭巘，灑灑不窮，信士流之雅作，繪事之妙旨也。」

像被一般人視為唐氏早期作品的「湖山一覽圖」其實已經用了李唐的小斧劈皴、深遠的空間以及明確的山石結構。此圖畫遼闊的江湖，近景土山、枯樹、村屋、小橋，中景岩壁及其頂上的枯樹與樓觀，背景是空曠的水域，其中點綴三艘帆船，襯以低平的遠岸，狀極清秀。自題詩云：「紅霞瀲灩碧波平，晴色湖光畫不成，此際闌干能獨倚，分明身是試登瀛。」於此可見他自闢天地的決心和喜悅。

圖2-25　唐寅　溪山漁隱圖卷（局部）

又如臺北故宮博物院所藏的「溪山漁隱圖卷」是以「楓落吳江吟」為主題，江邊岸上和崢嶸的巖壁上，長著楓林和松樹，楓葉飄落江邊岸下（圖2-25）。畫山石以小斧劈皴擦，乾濕並用，畫在熟絹上，較文徵明之作尤有刻畫之跡，然亦別有一番動的韻味——與扭曲修長的樹幹配合成富有情趣的畫面，此中自然的風聲、水聲、落葉聲、文人吟詩聲、吹笛聲，交響構成吳江清音。

他最獨具特色的山水畫是「山路松聲」（圖2-26），畫高山巨壑，飛泉疊瀑，松下小橋，高人漫步吟詩。其光滑的長線皴，遠承南宋馬麟，近接浙派。畫之右上角有唐氏題跋：「女几山前野路橫，松聲偏解合泉聲；試從靜裡閑傾耳，便覺沖然道氣生。治下唐寅畫呈李父母大人先生。」女几山在河南宜陽縣西九十里處，俗名石雞山，晉朝張軌隱居於此。唐氏此圖當不是畫女几山真景，而是借景想像為之。據唐氏自跋「李父母大人先生」一語推之，此「父母」當是地方官知縣（父母官）。所以是指李經，他在1514年任吳縣知縣。1516年陞戶部尚書。那麼唐氏此圖可能是1516年為李經送行之作❸。

圖2-26　唐寅　山路松聲圖

四、唐寅畫風評價——邪乎？道乎？

與沈周和文徵明作一比較，唐與文徵明一樣是從工筆人物入手，故喜用小狼毫筆，只是文氏用半生熟的紙，而唐寅多用熟紙或熟絹，與沈周之好用生紙禿筆不同。畫具不同，畫風也就有所差別。唐氏用筆婉轉溫潤，與他的書法和詩文一樣是以柔韻勝。故不同於沈周的老拙蒼勁和文徵明的秀勁峥嶸。就主題而言，文、沈都比較道貌岸然，而唐氏常寓美人之思。當這婉轉溫潤的柔韻加上美人之思，並配合其不安定的筆觸和突兀光滑的山石結構，而且筆法常是多家相混，游移浪蕩，充分反映了唐寅的反叛性格（圖2–27），因而被某些評論者目為「荒謬」。

「反叛性」是很難令一般人諒解的，可是對一個藝術家來說，那是很寶貴的性格，因為深入藝流而反藝流往往是藝術創新的方式之一。藝術家的反叛性可能表現為驕傲、孤獨、放肆、浪蕩、縱慾、憤世、嫉俗等等。在中國遠者有如戰國時代應宋元君之邀參加繪畫比賽的那位傲慢之士，近者有北宋狂士米元章。自元以降隨著文人畫之勃興，藝術家的反叛性格轉化為「超世」的思想。也正由於藝術家的這種性格，使他們顯得不俗，但也往往使他們顯得驕傲，或清高自放。

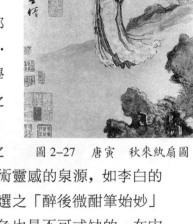

圖2–27　唐寅　秋來紈扇圖

十五、十六世紀蘇州，像祝允明、唐寅這些文人都有很強烈的反道學傾向。祝允明曾云：「世人為學……其口最以所謂道學者為高，然由僕論之，最非美者道學也，道學奚不美乎？為之非誠，其病不勝，故為不美之冠，斯習嶺粵特昌。」❹

反叛性若再進一步走向極端則成為放蕩不羈之士，此又不乏與酒為友之人。酒自古以來便是文學藝術靈感的泉源，如李白的「醇酒千杯不堪醉」，懷素的「酒後醉書千百篇」，錢選之「醉後微酣筆始妙」等等，皆為酒氣濃郁之作。在文學界，除了酒之外，色也是不可或缺的。在宋

❸　吳派畫九十年展，頁305；上引江著，頁49。

❹　簡錦松《明代文學批評研究》，頁92。

元的文學作品以酒、色為題者筆不勝書。

　　明朝蘇州地區，不只詩歌戲曲不離情色，燈紅酒綠之閨門夜生活更是酒色之都。這一成就必然歸功於蘇州文人生活中的文藝氣息。考明朝吳中文人好歌詠，詩必有可歌之韻。徐禎卿自稱「少喜聲詩」，祁旭 (1407～1489) 每醉便「歌古風一二篇，音吐洪暢，聞者傾耳」（文林:〈始聞翁墓志銘〉），逸老（白樓先生）退隱之後每「登索鼓琴，陶陶然，琴已賦詩，詩已放音而長歌，歌已，舉觥酌飲，三行五行。」（〈唐龍生逸老堂記〉）；李開先亦是「每高歌不休，聞者以為狂」❹。唐寅便是在這種文化環境之下成長的，而他的反叛性也為他的書詩畫增添一股浪漫和任性。表現在繪畫與書法上，便是多一分滑動，少一分方正，多一些變化，少一些規矩。

　　這也就是唐寅的書畫被視為「荒誕不經」的原因。沈周曾要他「斂光怪」。祝允明說他「為文或麗或澹，或精或泛，無常態，不肯為鍛鍊功。奇思常多，而不盡用。」❷今人江兆申說他「才分有餘，學養不至，其作品能使人驚奇嘆羨，而不能使人涵思韻味。」❸連屺則認為唐氏的人品和詩品都是荒誕不經，畫品在表面上看來嚴謹認真，但其底子也是荒誕不經。連氏更進一步將其原因歸咎於「利家的意境」和「行家的功力」的結合，即所謂「異質同構的荒誕精神」，而其結果便是「窮酸」或「氣格小弱」❹。

　　唐寅的畫給人「外表嚴肅，內裡荒誕」的感覺似乎是大多數評論家一致的看法。外表認真嚴肅是大家能見到的，但內裡的荒誕卻難以說清楚。至於其所以荒謬那就更難分說了。連屺把它歸結到「利家」和「行家」繪畫創作精神的融合。筆者認為這種解法是不合事實的，因為世上「利家」、「行家」結合的畫風多得是，難道都是荒誕不經嗎❺？

　　其實如果一定要尋找其「荒誕」之所在，我認為有兩個不同的層面：一是內容，一是形式表現。如他的「陶穀贈詞圖」在藝術表現上一點也不荒謬，可是內容的色情故事可能被衛道者認為是荒誕。至於山水，其內容當然不可能是

❹　仝上，頁 232～234。

❷　上引江著，頁 3。

❸　上引江著，頁 126。

❹　仝❶連文。

❺　連屺因此懷疑像「山路松聲」這類山水畫是出於周臣的手筆。我個人認為這類以富有個性的筆觸完成的畫蹟不可能是周臣之筆。

荒誕，但形式可以令人感到荒誕。唐寅的構圖形式常有大格局，如巨碑式、大塊面、主題明顯等等，給人一種雄偉的感覺，但筆墨上比較不含蓄。他喜歡用小筆，畫細長而滑的線條。畫起松樹來也是輪廓線細而勻，樹幹則多彎而柔，故樹雖高，但氣不壯。這就像他的書法一樣，他寫楷書或行書，外表莊嚴，但筆道圓滑，氣柔而形媚。如果說，書畫以表畫家純真的天性，則唐寅已經做到了，至於是否能為道學者所接受，那又另當別論。

　　唐寅的生活意識型態來自社會的中下層，所以有通俗的意味，他的藝術感性來自戲曲，所以曲變轉折唐突怪誕之處較多。如果不從衛道者，而是從藝術創作者的角度來看，唐寅給人的「驚奇嘆羨」不也是藝術的境界之一嗎？

第五節　吳門別調——陳淳
——花開花謝尋常事，寧使花神笑儂醉——

中國畫不論山水或花鳥，自元朝以降越往後越重視筆墨的表現性，而且要以筆墨負載畫家的性情——包括本性與學養。表現性也轉化成為富有象徵意義的藝術活動，因此我們可以說中國畫到了十五世紀後半葉已經由元人的「詩性象徵」轉變為「個性象徵」的創作。

如果回顧十五世紀寫意畫的發展，我們便可以看出一段明顯的變化歷程。以浙派而言，筆墨表現比較露骨，此見於戴進、吳偉、徐端本、張路、蔣嵩諸人的山水畫和林良、孫隆、郭詡之花鳥蟲魚。然而，其筆墨之戲劇力和衝力係用來加強物像的動感，同時表現畫家的個性。十五世紀之前，花鳥畫都是為了表現花鳥的柔美本質，所以是客觀的典型美之表現；對這些生活在十五世紀的特殊社會條件下的畫家來說，被描繪的花鳥、山水等客物的本質已經不是主要的。易言之，他們不只忽視這些客物的個別形象和特質，而且更進一步拋開它們的一般性質。這個現象已見於前述浙派及吳派的代表畫家的作品。浸淫於蘇州文化染缸的陳淳當然也不例外。他的性格比較接近唐寅，但境遇卻又不相同，所以他的畫作也就有不同的表現——他浪漫俊逸多於鬱憤糾結。

明朝中葉的畫壇是吳派的天下，沈（周）文（徵明）畫派幾乎成為畫壇的正統，尤其因為文氏的聲望太高，生命又長，在重師承的傳統觀念下，門生只能依附在文氏的身旁才能獲得一點讚賞之聲，並無太多自我發揮的空間，因此有志之士並不多見，而立志有所突破者尤為難得。在芸芸眾生中，陳淳 (1483～1544) 算是一個有藝術自覺者。雖然陳淳常被視為文徵明的學生，但他並未緊迫著他的老師。他說：「造化生物，萬一有不同，而同類者又秉賦不齊……若徒以老孃精力從古人之意，以貌似之，鮮不自遺類狗之誚矣。」他這種藝術自覺，對文人畫的發展起著很重要的作用——發展出水墨大寫意畫。

一、陳淳家世與生平

陳淳祖先居江蘇洞庭，明初徙姚城。故史謂陳淳吳郡人，成化二十年出生於長洲，與沈周同鄉。陳氏字道復，又字復甫、復父、復生，號白陽山人。祖父陳璚 (1440～1506)，字玉汝、先達、成齋，居江蘇大姚，官至副都御史，所

交多高官名流，雅愛書畫，家富收藏，名蹟有米友仁「大姚村圖」、「雲山圖」、張即之書「杜歌」、朱德潤書畫等等。

陳淳的父親陳鑰 (1464～1516)，字以可，繼承祖業，家財、田產甚豐，為大姚地區的大地主之一，以金粟爵，為陰陽正術。據文徵明〈祭陳以可文〉：「方其少也，侍親宦遊，翱翔京國，入修子道，出應賓客，文采風流，照映奕奕……十年一日，數致千金，緣手散去，曾無吝情，亦弗終敝，比其晚節，悉反少習，從事耕桑，丘園自適……如出兩人。」❶可見陳以可早年曾隨父親陳璹在北京參與各種官場送往迎來。而且出手闊綽，但晚年卻隱居田園，以逸民自況。

又據文氏所撰〈陳以可墓誌銘〉，陳以可晚年不喜與世俗人來往，只交文人雅士，建姚城別業為雅集之所。其別業風景清幽，文徵明有〈秋日遊陳以可姚城別業〉一首長詩描寫得很吸引人：「卜築姚城獨遠囂，幽居宛轉帶長濠……亂垂榆柳蔭平皋，循牆細徑穿修竹……。」❷陳以可經常設酒席結交詩人和畫家。因此許多詩人、畫家，如陸粲 (1494～1551)❸、王寵、蔡羽、吳次明、周天球、王穀祥和張寰等都成為他家的座上客，而文徵明無疑是這些宴席的中心人物，在文氏的詩集中可以看到許多給陳以可的詩。如 1507 年的〈次韻陳以可觀薛�1〉和〈秋晚田家樂事十首〉，皆收入《文徵明集》❹。其中有一首描寫陳氏隱居農村的情形：「元龍稍已厭時名，卻住江鄉不入城。歲晚粗聞農事足，東來獨喜縣官清。郊園漠漠驚搖落，世事悠悠感太平。惟有故人歡會少。西齋樽酒漫關情。」❺那種清閒安適，偶有故人相聚之樂，似乎羨煞城中的文徵明。

陳以可以其豐厚的財力資助文氏，有文氏〈寄陳以可乞米詩〉為證：「……

❶ 見《文徵明集》，卷二四，頁 572。

❷ 《文徵明集》，卷五，頁 94。〈秋日遊陳以可姚城別業〉，時公元 1510 年秋。

❸ 據日本講談社所出《中國美術》，陸粲為陳淳的岳父。然考陳氏墓誌銘，陳氏之妻為元朝著名文人張簣的孫女，不姓陸。或謂陳氏有一或二位妾室，在墓誌中雖無姓名可考。然而，今知陸氏比陳氏小十一歲，官位又高，豈有把自己的女兒送給陳氏為妾之理！今又查出陳淳的名字與詩皆出現在陸氏家譜中。且於家譜中陸粲之子曾玩明陳淳之兩首詩原藏其姊夫家。由此推測，陳與陸粲是親家關係，非岳婿關係也。

❹ 《文徵明集》，卷六，頁 100、101。

❺ 仝上，卷九，頁 198：〈簡陳以可〉。

謀身肯信貧難忍，食指其如累不輕；見說湖南風物好，何時去買薄田耕?」❻文氏好吃蟹，陳以可常持以共享❼；文氏有不少詠蟹詩，有一次可能是以可有意戲弄他，寫了一封送蟹的信，卻無蟹送達，使文氏很失望，垂涎無以為慰，乃寫詩自我解嘲：「遠勞郭索到茆堂，只把緘空字亦香。」❽文氏大概也以書畫向陳氏交換財物和筆潤，故有〈題畫寄道復戲需潤筆〉詩。文氏給陳以可的畫作，應該也是陳淳學習的範本。陳以可卒於 1516 年（丙子，正德十一年）九月，享年五十有三。

據徐沁《明畫錄》，陳淳曾為「太學生」，惟明朝設有國子監，內有監生，無太學生。故此所謂「太學生」殆指監生。陳淳捐資入國子監，其時間總在 1520年之前。入學多久不得而知，但知功名無所成。南歸後，隱居於父親遺留的農宅。

陳淳工詞翰，以詩文、篆隸著名。當時有監察御史陳氏知其名，薦書五經、《周禮》。後有意薦彼出任祕閣，但為其所拒，因為他一心一意追求超脫，不沾塵俗，不屑視家人事，日惟焚香隱几讀書、玩古董，與高人勝士交遊，從容於文酒之間❾。

他大概是因為祖父與父親的關係，很早便認識沈周和文徵明，而與文氏交往尤為密切，從 1500 年代初期即多詩文往來。在《文徵明集》中有許多懷念陳氏的詩文，如 1503 年文氏生一場病，病後陳氏來訪，便整理書齋題詩相贈。他們也常一起出遊，在文氏〈金陵客樓與陳淳夜話〉詩中說：「卷書零亂筆縱橫，對坐寒窗夜二更，奕世通家叨父行，十年知己愧門生……。」❿由此可見文氏是非常器重陳淳這位門生的。

文氏對陳淳的感情相當深厚，閒來無聊便會想起他，其〈冬夜懷陳淳〉云：

❻　仝上，卷九，頁 210。
❼　仝上，卷八，頁 179。
❽　仝上，卷八，頁 178。
❾　徐沁《明畫錄》，卷六。陳淳的傳記資料散見於《陳白陽集》，收入《歷代畫家詩文集》，臺灣學生書店出版；此外略傳見於《佩文齋書畫譜》、《明畫錄》、《蘇州府誌》、《藝苑卮言》、《國朝吳郡丹青志》、《畫史彙傳》、《明史・文苑列傳》、《圖繪寶鑑續編》、《詹氏小辨》、《蘇州名賢畫像贊》、今人陳葆真所著的《陳淳研究》，以及英文出版物 *Dictionary of Ming Biography, 1368–1644*, Association for Chinese Studies, pp. 179–180.
❿　《文徵明集》，卷八，頁 164。

「……壯業蹉跎驚歲晏，舊遊零落念門人，香銷酒醒卻無賴，一卷殘書意獨親。」❶有時候也因為等著陳淳來共飲，但陳爽約，使得他感到難過。其〈期陳淳不至〉一詩云：「美人期不至，寂寞繞階行，短架際書帙，幽窗聽履聲，空令開竹徑，深負洗茶鐺。……未敢輕知已，終然愧後生，新年池上夢，舊雨酒邊情，眼底悲無客，相看意獨傾。」❷

陳淳喜愛花草，有一次向文徵明借了一盆秋蘭沒還，文氏便寫了一首詩戲謔他（時公元 1506 年）。也傳為當時藝苑的美談：「誤遣幽光別主翁，歸蹤寂寞小庭空；美人自被鉛華累，君子應憐臭味同。結珮誰家搖夜月？返魂無路託秋風；也知尤物非吾有，卻詠〈離騷〉似夢中。」❸

他們與周遭的文人、畫家經常有雅集、泛舟、登山等活動，並多詩文往來。在這一群文人雅士中，文徵明無疑是居於主角地位；譬如唐寅雖是與文氏同年，且自謂畫藝可以與文氏相頡頏，但於為人處世則自甘為學生。陳淳則更正式以文氏門生自居。有趣的是他們三人的性格很不相同，畫風也不同。當文徵明以嚴肅的態度和嚴謹的風格傲視藝苑時，唐以落魄書生在人生舞臺扮演著悲壯的角色，陳卻以富家子過其無拘無束，「酒色歌舞伴此生」的浪漫生活。

陳淳在父親的影響之下，遊戲於詩酒丹青，不事生產，在湖邊的竹林裡築五湖田舍，招朋引伴，日耽於歌舞宴飲。在他的詩中經常表現出玩世的思想，他的浪蕩生活，與唐寅可以互相媲美。曾於「寫生卷」自題云：「東風飄飄不絕吹，遊蜂舞蝶相追隨。水花嫣然媚晴晝，深紅淺白紛差池。高堂列筵散羅綺，朱簾掩映春無比。歌聲貫耳酒如澠，醉向花前睡花裡。人生行樂當及時，光陰有限無掩期。花開花謝尋常事，寧使花神笑儂醉。」❹

詩中「花」字語意雙關，既指真花，又指美人。陳氏這種浪蕩的生活方式與唐寅比較相似，都一樣放蕩不羈，既愛女色，又愛山水，既入俗，又談佛。但是陳氏不常出入娼館，故與唐寅略有不同。再者陳氏家境富裕，田產甚多，生活不虞匱乏，所以他的生活是快樂而舒服的，不像唐寅那樣深受貧窮的折磨。表現在繪畫上也就不一樣了。陳氏這樣的性格與文徵明比起來，有著天壤之別──文氏生活嚴謹，慎戒女色。大概就是這種生活態度上的差異，文徵明後來

❶　仝上，卷九，頁 212。
❷　仝上，卷五，頁 92。
❸　仝上，卷八，頁 186。
❹　《石渠寶笈初編》，卷三三，頁 91～92；《故宮書畫錄》，卷二，頁 206。

對陳淳頗為不悅──自從陳以可在 1516 年去世之後，文氏便逐漸與陳淳疏遠。

文氏對待陳淳的態度是亦師亦友。當有人提到陳淳的畫時，文氏會以「非吾徒也」來作答。晚明學者孫鑛在《書畫跋跋》說：「道復每稱文待詔為師，元美云：『家弟嘗問待詔，道復曾從翁學書畫耶？待詔微微笑曰：我道復舉業師耳，渠書畫自有門徑，非吾徒也。』意不滿之如此。」[15]

孫氏之言，最後補上「意不滿之如此」是孫氏以他當時的繪畫創作觀點對「非吾徒也」作解，認為文氏不承認他自己是陳淳的繪畫老師就等於對陳氏畫風的不滿。其實從另一個角度來說，可能正好相反：殆文氏承認陳淳這個學生在書畫方面有他自己的成就！

陳淳有子枚、栝、樹。其中陳栝（字子正，別沱江）亦長於花鳥，有徐黃遺意。甚至有人說他的花卉勝於其父[16]。但是陳栝飲酒縱誕，放蕩過度，生命甚短，比道復早卒。留下作品甚少。姜紹書說他只見過「杜鵑花」一幅，冉冉如生。但從今日留傳的兩件作品來看，只略得其父之筆形，整體效果略平而少崎嶇之趣，故距其父猶有一段距離[17]。

二、陳淳的花卉蟲蟹

陳淳畫蹟傳世者不少[18]，其中有模倣性較重或比較工整的作品，如臺北故宮博物院所藏的一幅花卉立軸（圖 2-28）。該圖無年款，但以其工整平穩而亮麗的筆調來看，應是中年之作。圖中以巨大直立的太湖石為主體，立於近岸上，石後畫上草本紅花、白百合、暗紅月季花以及高高伸出石上的白梔子花，太湖石用墨筆

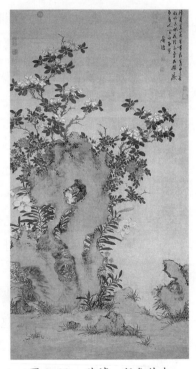

圖 2-28　陳淳　設色花卉

[15]　孫鑛《書畫跋跋》，卷三，頁 12。

[16]　姜紹書《無聲詩史》，卷三，頁 39。

[17]　圖見《中國美術全集・7・明代繪畫（中）》，圖 139、140。

[18]　陳淳傳世畫蹟有年款者，據手頭資料，共有十多件，年份為 1513 到 1565。1546 年的「金焦圖」，《中國美術全集・7・明代繪畫（中）》圖 91，應為偽作，因為陳淳已早在兩年前去世了。同理，1565 年的「攜琴圖」（《石渠寶笈初編》，卷三三，頁 90），亦非真跡。

鉤皴，花草則多用沒骨法出之；背景全空，只在右上角加了三行題詩和一行款印。詩云：「溽暑熏蒸苦畫長，葛巾葵扇竹匡床；花陰水氣相撩處，可有人間白玉堂。」此圖有理想化的布局和設色，但保持很明顯的自然主義風味，屬於一種美化和淨化的自然。類似的作品還有遼寧博物館藏的「萱茂梔香圖軸」。

他學畫除了模仿古人之外，也很重視寫生。譬如他的「百花圖卷」（青島博物館藏）以沒骨法為許多種不同的花卉寫生；1538 年的「水墨寫生花卉卷」（臺北故宮博物院藏）共畫牡丹、蘭竹、梔子、荷花、水仙、山茶等六種花；1539 年的「洛陽春色圖卷」，以沒骨法畫太湖石旁盛開的牡丹，熱鬧而有生意；又如 1541 年的「水墨花卉卷」（臺北故宮博物院藏）以墨筆畫出牡丹、繡球、辛夷等八種花。可見他一直到晚年都還是很勤於寫生。

然而，作為一個寫意畫家，陳氏的寫生與宋元人所說的「寫生」不太一樣，因為他只寫物之大意，不及於細節，惟重情趣氣韻，不拘於形似。他在自題「花卉冊」云：

> 古人寫生自馬遠、徐熙而下，皆用精緻設色，紅白青綠，必求肖似，物物之形無纖毫遺者，蓋真得其法矣。余少年欲有心於此，既而想，造化生物萬有不同，而同類者又秉賦不齊，而形體亦異，若徒以老嫗精力從古人之意，以貌矧之，鮮不自遺類狗之誚矣，故數年來所作皆遊戲水墨，不復以設色為事，間有作者，從人強，非余意也。……

由此可知，他從事繪畫創作的態度是以發揮自己的個性為目標。為此他走向寫意，而最後以水墨大寫意為依歸。他的彩色寫意花卉巨作是一幅荷花長卷「太液紅粧」（今藏美國堪薩斯市納爾遜美術館，圖 2–29）。卷上引首有「太液紅粧」四字，拖尾有陳氏題詩：

> 太液池中金卷荷，夜涼錦席過迴波。
> 上下蘭舟戲洲渚，正值銀橋秋水多。
> 水上青樓映丹閣，紅光繡色連珠箔。
> 沙際迎風舞袖斜，檻前明月成衣薄。
> 君王醉後不迴舟，玉壺金管更淹留。
> 獨憐雙影分秋色，長憶元嘉池上遊。

圖 2-29　陳淳　太液紅粧（局部）

此卷原為清宮收藏，畫卷上有乾隆、嘉慶和宣統收藏印。後有「白陽山人」和「陳氏道復」二印。據陳氏的題詩，此卷以想像描寫太液池中的荷花。在中國歷史上，第一個太液池在長安，建於漢朝；第二個也是在長安，但建於唐朝；第三個建於北京，為明朝之物。詩中還提到「元嘉」年號，中國史上有兩個元嘉，一是東漢桓帝時代 (151)，一是六朝的宋文帝時代 (424～453)。然而史上有名的太液池故事並不是發生在漢桓帝或宋文帝時代，而是漢成帝時代（前32～前7），據傳成帝與趙飛燕在太液池中約會，樂而忘返。陳氏此詩不一定是指漢成帝與趙飛燕的事，因為「太液池」早已成為荷花池的泛稱。而「元嘉」可能是指南朝宋文帝時代，蓋當時詩人輩出，如顏延之、鮑照、謝靈運諸人的豔麗詩體就稱為「元嘉體」。這些詩人常有賞花詩，所以陳氏以「元嘉遊」比喻古人詩興，借荷花的盛衰來抒發思古之幽情。

　　此圖的主題是「傷逝」，藉荷花之春萌、夏茂、秋凋表現時光之流逝。畫卷由右至左，從春天的蒼翠，到夏天的茂密葳蕤，再到秋天的蕭瑟，連續漸進。給人的第一印象是，由大片花青加汁綠畫成的荷葉占去畫面的大部分。這些葉寬大而壯，但無特別明顯的立體感，因此有點平，有如一連串的荷葉輪平貼在畫面上，表現詩中「夜涼錦蒻逿迴波」的意境。而葉輪的大小穿插與紅色荷花的安排變化，為此卷增加了浪漫的詩情幻境。由於景物逼近觀者，使觀者覺得親切。納爾遜美術館的前館長席可門 (Lawrence Sickman) 說：「此圖能把觀者帶進其荷花和水草叢中。」[19] 這種親切感乃是陳淳成熟作品的特色之一。

　　陳淳的畫與書法的關係非常密切，而且越往後的畫越書法化。他擅作草書（圖 2-30），所以他的寫意畫也運用了草書的技法：「於沓拖中生骨，於龍鍾中生態。以柔顯剛，以拙藏媚；或老或嫩，不古不今。第不脫散僧本來面目耳。」[20]

[19]　Laurence Sickman, *Art and Architecture of China*, Pelican Book, p. 326.

[20]　王世貞《弇州山人稿》，卷一三八，頁 14～15。

如 1544 年的「花卉冊」就是全用墨筆寫意，以草書之法，草草幾筆而成圖，但具見筆韻墨致。他這種花卉畫，筆墨和用色技法雖有人指稱是源於五代的徐熙，因為傳說徐氏發明了「沒骨法」：「陳復甫作墨本牡丹甚得徐熙野逸之趣，記宋有去非先生者作墨梅絕句，至

圖 2-30 陳淳 草書詩（局部）

今藝林以為與梅傳神，復甫豈其苗裔耶，何無聲之詩與無色之畫兩相契也！」[21]

從繪畫技法以及陳氏的師友來看，他的技法主要是來自沈周。他往往特意做寫，如自題「老圃秋容圖」云：「嘉靖乙酉春，望後，恆齋以此紙索圖。談及石田先生嘗作老圃秋容，蓋於彷彿之也。」[22]又題「水墨花鳥冊」云：「昔嘗見沈石田先生所作水墨花鳥一幅，似不經意而精妙入神。後自題曰：『人當以丹青之外求我也。』蓋自有得而云然耳。今吾為此豈謂是歟？不過胡亂塗抹消磨歲月而已。觀者幸勿多誚！」[23]王世貞說：「勝國以來寫花草者無如吾吳郡，而吳郡自沈啟南之後無如陳道復、陸叔平。」[24]然而今觀陸氏之作受文徵明之拘束較多，不像陳淳能收放自如。當然陳氏因為與文徵明關係密切，其畫法自也受文氏的影響。由此可見在十六世紀中葉，能夠調和沈周和文徵明而展現獨特的自然風味，殆以陳淳的花卉畫最為突出。他還兼攝文徵明和浙派的表現力，但表現出來的氣質卻完全不同於沈、文——沈氏（如其「萱花秋葵圖卷」）敦厚寧靜而骨鯁有拙感，文氏硬直勁健，筆道順暢有力，陳氏活潑放蕩，輕巧可愛。

陳淳的螃蟹也很有工力。比較早的作品是今藏美國堪薩斯納爾遜美術館的「螃蟹圖軸」（圖 2-31）。該圖畫蟹四隻，一隻在下，三隻在畫幅的中段，令人感到平穩舒適。四蟹在雜草中橫行。由於這些蟹的墨色沒有前後的變化，所以

圖 2-31 陳淳 螃蟹圖軸

[21] 《佩文齋書畫譜》，索引四，頁 2124。
[22] 汪砢玉《珊瑚網》，卷一六，頁 1117～1118；卞永譽《式古堂書畫彙考》，卷二九，頁 2。
[23] 《盛京故宮書畫錄》，卷三，頁 45。
[24] 王世貞《弇州山人稿》，卷一七〇，頁 17。

構圖不在強調空間的深度，這種平化的空間正好在上方提供畫家落款的地方。在筆墨技巧上，陳氏以書法性的筆觸「寫出」蟹殼、蟹足，特別富有動感——其多節足，表現出跳、踢、挾之動作，而地上的草用快速的筆觸寫出，表現出韻律感。這種筆簡形具的寫意畫法，在他 1544 年的「墨蟹冊頁」就更加奔放成熟了。

三、陳淳的山水畫

陳淳的山水畫也為人所樂道。其發展過程大致可以說是先學文、沈，再上追二米。譬如今藏臺北故宮博物院的「山水冊頁」（1513 年款）便有學沈周和文徵明筆意。但是他與明朝的綜合主義者一樣，對元人作品也很有興趣。在有元諸家中，他特別喜歡趙孟頫。《珊瑚網》載有其「大幅石塘圖」、《佩文齋書畫譜》有其「烟巒疊嶂圖」，都說是「設色工緻，全學趙松雪，不獨縱橫二米之間」[25]。然而陳淳最佩服的還是米氏父子：

> 人恆謂畫曰丹青，必將設色而後為專門，而米氏父子戲弄水墨遂垂名後世，石田先生嘗作水墨花枝，亦云當求我於形骸之外，畫亦不可例論歟。[26]

他今日傳世的作品也幾乎都是米家山水。比較有名的是美國納爾遜美術館的「雲山圖卷」和天津市藝術博物館的「罨畫山圖卷」（圖 2–32）。前者畫面高約 25 公分，長約 162 公分，是一短橫披。以墨繪再加赭石、花青和草綠淡設色。山樹都用大混點，為標準的米家山水。但用筆奔放，為陳淳的特色。構圖以山坡為首尾，兩坡中間為臺地和小橋，橋上有一戴斗笠的隱者踽踽而行。近景的山坡呈幾乎對稱的架構，畫的中段是中景沿河的村落和幾座大小不等濃淡不同的錐形遠山。畫上有「道復」款和二方鈐印：「道復」和「陳氏道復」。拖尾有草書五言詩三首：

> 小艇衝風去，將為田舍歸；平湖涵晚色，新月吐清輝。

[25] 汪砢玉《珊瑚網》，卷一六，頁 1116；《佩文齋書畫譜》，索引四，頁 2448。

[26] 陳道復題「烟巒疊嶂圖」，汪砢玉《珊瑚網》，卷一六，頁 1116。

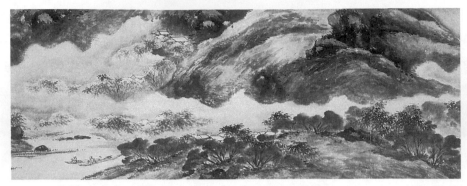

圖 2-32　陳淳　罨畫山圖卷（局部）

隔浦漁分火，沿村酒颭旗；行行臨水曲，稚子款柴扉。

煙舟朝來發，行行逐去流；碧雲偏媚晚，黃葉已呈秋。
野木懸新箛，危城倚故樓；到門塵土積，呼酒送閒愁。

卜築浮丘上，煙霞不用賒；傍溪堪插柳，匝嶼要栽花。
車馬自歧路，鳧鷖還一家；我來欹暮枕，漁唱起圓沙。

這些詩都是歌頌漁樵隱居的樂趣，有點像是歌頌陶潛的桃花源。第一首是寫辭官後，啟舟沿江衝風而去所見漁民村夫的活動。第二首寫中途過夜後第二天又發舟馳行，沿途碧雲黃葉報秋聲。最後回到了久違的老家，眼看著危城故樓，門前塵土堆積，不禁愁從心中起，只好沽酒消愁。第三首寫在此世外桃源隱居的樂趣：煙霞不用錢買，車馬不來吵，漁歌永不絕。卷後還有十九世紀吳昌碩的題詞，也很有意思，茲錄如下：

沉沉樹深綠，前山雨氣足。卷簾雲可掬，轉眼塞破屋。
細觀畫出白陽手，醉心有若對醇酒。酒非瓶罊千日有。
何以報之乏瓊玖，詩奇畫古一而二。幻出南朝千佛寺。
老年習靜思跏趺，妄想為我移浮圖。八萬四千皆金塗，
雨晴斜日射蒼赤。我欲行行試游屐，只愁別後江南殊可惜。
白陽憐我有同癖！天何忍心，令汝畫淋漓之筆或者對我輕一擲？

陳氏這一幅米家山水無年款，但從風格上來看，與天津藝術博物館所藏的「罨

畫山圖卷」相近。後者卷末自識云：「嘉靖甲辰 (1544) 寓荊溪之法藏寺，遠眺山色，遂勒米家筆法寫此卷」。此卷作於陳淳逝世之年，畫幅長達 498.5 公分，但就畫作品質而言，似較多瑣碎之處，不及前述納爾遜美術館卷簡潔有力。

　　陳氏之所以能得米家煙雲的神髓，最主要是他家收藏了米芾及米友仁的畫。陳繼儒題〈陳淳倣米氏雲山〉說：「陳白陽，先君門人也，其家藏不惟有大姚村圖，又有海岳菴圖，所以得二米筆法為多。」❷關於陳氏所藏的「大姚村圖」彭年也有一段題語：「昔米南宮女嫁吳中大姚村某氏，故敷文（米友仁）每過吳必往視妹，嘗作雲山卷留其家。越四百年，而先達中丞陳公大姚人也，乃就得之，甚以為奇。西涯、匏菴、石田俱有題詠。白陽先生即中丞之孫。幼而篤好，日就臨榻，領其旨趣逸思，故所作多煙巒雲樹約略點染而已。獨此卷連楮尋丈，備極畫家諸法，有江貫道江山千里之勢，豈非高人博古，既無所不見，而亦何所不學。舊吳彭年題」❷。

　　陳淳米家山水的成就歷來評者已多，如與陳同時的黃學曾便說：「予嘗見米南宮父子雲山，特臻玄妙，而倣之者如元之方壺，國初時錢塘戴進，雖各抵其極，亦特具體而微。戴聊窺一斑耳，未之擬也。如我白陽陳先生用筆瀟灑，覽如汗漫無統，而波瀾有緒，識者云縱橫二米之間，此卷也。予以為然，不知鑑者亦與之否？」❷李鑄晉在其《千巖萬壑》一書也說：「在十六世紀前半，學習米家傳統的畫家之中，最傑出者是陳淳。他喜歡以粗筆有力的筆觸作畫。」❸

四、結語

　　綜上所述，陳淳的繪畫技法直接來自沈周、文徵明、米芾，而繪畫觀念則加入禪畫傳統的縱恣、浙派的力感，以及自己的浪漫詩人情懷，成為當時吳中最接近現代人所說的「表現主義」的畫家；他認為他的畫便是表現他的「心曲」：

　　　嘉靖戊戌秋日，余偶因事獲歸亭上，喜農家有登場之慶，童僕雞狗各得其所真郊居一樂也。暢我心曲，舍筆硯又奚以哉，遂展素紙，作墨花數

❷　《佩文齋書畫譜》，卷四，頁 2122，題「烟巒疊嶂」。

❷　仝上。

❷　汪砢玉《珊瑚網》，卷一六，頁 1116；又《佩文齋書畫譜》，卷四，頁 2124。

❸　Li, Chu-tsing, *A Thousand Peaks and Myriad Ravines*, Chinese Paintings in the Charles A. Drenowatz Collection, Switzerland, 1974, Vol. 1, p. 63.

種以志野興。❸❶

本來文人畫家的生命精華就是自由不羈的生活以及豐富的想像，對於格法必在先嚴後鬆的訓練和培養而超脫前人的窠臼。可是明朝中葉蘇州畫壇在文徵明弟子的控制下形成一個勢力強大的宗派。陳淳因為不為文氏畫法所拘，所以文派畫家也給他一些負面的批評。如王穀祥便說陳氏「作畫天趣多而境界少」，但他也不得不承認陳氏的畫「或殘山剩水，或遠岫疏林，或雲谷雨態，點染標致，脫去塵俗，而自出畦徑。蓋得意忘象也。」❸❷王世貞在比較了陳淳、陸治和周之冕之後說：「道復妙而不真，叔平（陸治）真而不妙，周之冕似能兼撮二子之長。」❸❸

　　誠然，陳氏的畫有較多直覺的反應和心中既成意象的流露，較少構思的細節，因此可以說城府不深，境界較為浮躁，然而他這淺近的境界卻是明朝畫的一大特色，陳鎏便認為是一大優點：「尺素中作長山大江，畫家所難。我吳中惟沈石田先生得此奇淡，他未能及偶閱此卷乃白陽得意之筆，谿山雲壑將數十尺，連畫以萬里，難者不覺有遠心，使石田後起，未必不展卷嘖嘖也，寶之。」❸❹誠然，他那豪放的寫意花鳥和墨氣淋漓的米家山水將沈周和文徵明的寫意畫向前推進一步，啟發了稍後的徐渭，間接也啟發了清初的石濤、八大和揚州八家。

　　與文氏其他的弟子比起來，陳淳的書畫都比較有特色。他的草書如王世貞所言：「書能於沓拖中生骨，於龍鍾中生態⋯⋯。」王氏又說：「白陽道人作書畫，不好模楷，而綽有逸趣，故生平無一俗筆。在二法中俱可稱散僧入聖。此卷尤其合作者，至少陵贈王宰不勝家雞之賤，吾故存之以俟⋯⋯」❸❺。晚明的陳允治也說：「〔白陽〕少雖學於衡翁，不數數襲其步趨，橫肆縱恣，天真爛然，溢於毫素，非天才能之乎？」姜紹書更進一步說陳氏「自少年開始作畫，以元人為法。中歲斟酌大小米、高克恭。淡墨淋漓，極高遠之致，花鳥樹石，生動有韻。」❸❻姜氏所見過的陳淳畫蹟包括學荊浩、二米、高克恭，以及學元明人；

❸❶　卷長幾二丈，薊門藏珍也，每花書題句下用復父氏陳道復氏白陽山人等印。跋首有「小白陽山紅文長印」。陳焯《湘管齋寓賞編》，卷六。
❸❷　見王著《國朝吳郡丹青志》，收入《美術叢書第二輯》，第二卷，頁138。
❸❸　《弇州山人稿》，卷一六四，頁17；卷一七〇，頁17。
❸❹　《佩文齋書畫譜》，卷四，頁2122。
❸❺　《弇州山人稿》，卷一三八，頁14～15。

徐沁的《明畫錄》也說：「（道復）尤工草篆，其寫生一花半葉，淡墨欹豪。疎斜歷亂之致。咄咄逼真，久之並淺色淡墨之痕俱化矣。世謂道復畫從林藻〈深尉帖〉悟入，故不易及，中歲忽作山水，參米、高間，寫意而已。」❸❼ 從這些評論可知陳淳不只師法文沈，而且更進而師法古人，故可為吳門別調的代表人物。

陳氏這種創作觀念後來成為徐渭的楷模，並且由他發揚光大。影響到清初的石濤、八大、揚州諸家，以及十九世紀和二十世紀的畫家如吳昌碩、趙之謙、齊白石等等，至今猶有餘馨。

❸❻　姜紹書《無聲詩史》，卷三，頁 39。
❸❼　徐沁《明畫錄》，卷六。

第六節　吳門反唱──周臣與仇英
── 吳門藝匠周與仇，妙筆精工出前賢 ──

　　在十五世紀的蘇州畫壇，除了沈、文所代表的文人畫之外，還有一些畫工（職業畫家）如周臣與仇英，以及介乎「文人」與「畫工」之間的畫家如唐寅。他們之間都互相認識，也有或師或友的關係，而且都習染蘇州文人生活氣息，代表蘇州文化的一個重要環節。其中最典型的職業畫家便是周臣與仇英。他們的生平事蹟，史上所載不多，寥寥數語屢經一再引用，但因未經詳細考證，不免止於傳言。《故宮文物》曾刊出許郭璜〈仇英和他的繪畫藝術〉一文，對這些文獻做相當周延的論述❶，有一新耳目之功。本文擬以之為基礎，對周、仇二氏繪畫的歷史意義略作申論。

一、周臣

　　周臣（約 1460～1535）是明朝蘇州的一個職業畫家，有關他的生平事蹟，姜紹書《無聲詩史》有簡短的記載：「周臣，字舜卿，號東邨，姑蘇人。畫法宋人，巒頭峻嶒，多似李唐筆，其學馬夏者，當與國初戴靜菴（進）並驅。亦院體中之高手也。」❷關於他的師承，姜紹書在〈陳暹傳〉中略有提及：「陳暹，字季昭，善設色山水人物，其圖象綿密、蕭散皆有意態。與周東村同郡，東村畫法蓋師季昭云。」❸徐沁的《明畫錄》的〈周臣傳〉則綜合姜氏的周、陳二傳而成：「吳人，畫山水師陳暹，傳其法，于宋人規摹李、郭、馬、夏，用筆純熟，特所謂行家意勝耳。兼工人物，古貌、奇姿、綿密、瀟散，各極意態。」❹

　　周臣的生卒年，史上無載，但因為他是仇英和唐寅的老師，所以年齡應比仇、唐大。唐生於 1470 年。仇英生年尚無確說，溫肇桐和江兆申皆訂為公元 1494 年。假若周氏比唐大十歲，則周之生年在 1460 年以前；比仇英大三十餘歲。其卒年，若照《歷代流傳書畫作品年表》所列最晚一件作品為嘉靖十四年 (1535) 推之，當是 1535 年以後，享壽約六十有五❺。

❶　見《故宮文物》，第 73～76 期。
❷　姜紹書《無聲詩史》，卷二。
❸　仝上。
❹　徐沁《明畫錄》，卷三。

作為一個職業畫家,他自己的作畫風格特色並不突出,卻精於仿寫兩宋院體畫。就傳世畫蹟而言,有學趙伯駒、趙孟頫之小青綠者如「香山九老圖」(圖2-33),設色雖秀麗,但主題不顯,故效果文弱。周氏倣古人畫法甚多,如「怡竹圖」倣馬遠,「桃花源圖」學李唐,「春山遊騎圖」師范寬。「柴門送客圖」(圖2-34)有戴進遺風,構圖平穩,用筆熟巧,重視人物和景物的情趣。他所遇到的困境似乎與浙派畫家相似:動手比動腦多,故略乏思想深度。

圖 2-33 周臣 香山九老圖　　　　圖 2-34 周臣 柴門送客圖

　　然而以這些平庸的倣古作來看周臣的全部畫藝是有欠周延的,因為他有一些很有創意的作品:「流民圖」(圖2-35、36)。今日傳世的「流民圖」原為冊頁,現分為前後二半,各裱裝成手卷。前卷今藏夏威夷火奴魯魯藝術學院,卷後有周氏題語及觀者題跋,惟兩段題語皆屬摹本❻。另卷,即後卷,今藏美國

❺ 今人羅覃 (Thomsa Lawton) 擬定周氏生於 1450 年,卒於 1535 年。可備一說。
❻ 圖見臺北故宮博物院出版《海外遺珍》繪畫續集,圖 94～99。

圖 2-35　周臣　流民圖（局部）　　　　圖 2-36　周臣　流民圖（局部）

克利夫蘭美術館，亦附有周氏題語及後人題跋，是為原本。

　　另外還有兩卷似為做製品：第一卷在芝加哥費爾德國家歷史博物館 (the Field Museum of National History, Chicago)，畫中有六人，皆未見於上述二卷。第二卷為手卷畫（非冊頁連卷），曾入端方手中；畫中人物有二人與克利夫蘭卷相同，又有二人與火奴魯魯卷同。據《八代遺珍》作者的看法，原冊可能有更多的人物，而且不只被截成兩半，因為至少有六人不見了。周臣自題其畫謂所圖實有鑑戒之意。至於鑑戒的內容則無詳說。後人的理解可有三說：第一，依佛教畫傳統，將流民的生活視為地獄的象徵，用以勸人行善，以免死後轉生地獄。第二，作為那些日伏夜出以謀財富和高位者的鑑戒——今日有錢不行善，來生為流民。第三，對正德年間太監劉瑾亂政以至於民不聊生的抗議❼。

　　以上三說何者為是，於今已無法深究——其實此一題材也容許不同時代和不同的人做不同的詮釋。但我們應該知道這一些畫在繪畫史上的意義不只在於它們的具體教化內容，同時也在於它們的創作技法、題材和觀念。就技法而言，

　　❼　見《八代遺珍》，頁 195。

儘管這些畫用筆快速仍見浙派遺風，但由於速寫技法之介入，使筆略澀而不滑，使他的人物出現思想層面的深度。他對人物的描繪已不是用傳統上那種細勻的線條，而是有起伏頓挫，甚至略為粗糙的西洋速寫技法。人物的骨架、肌理以及襤褸的衣服都有相當精確的描寫，而更可貴的是不庸俗。

　　他這種寫實技法從何得來？照理不會是得自西洋畫，因為在十六世紀初期進入中國的西洋畫很少。現存與西洋有關的畫蹟，最早的是揚州出土的兩件十四世紀中葉多密尼家族的墓碑。其中第一件刻有聖母抱聖嬰 (Madonna) 及聖喀德鄉殉道的故事。第二件刻末日審判的故事。這兩件作品可能都是出於中國畫家之手，所以還是用細線勾勒的所謂「白描」法❽。就是利瑪竇在十六世初來中國所帶來的一些《聖經》插圖畫（見《程氏墨苑》）來說，都是銅版蝕刻式的畫法，與周氏用靈活的毛筆筆觸所作的速寫還是全無關係❾。因此基本上可以肯定的是周臣的畫藝是根植於浙派人物畫。與他關係最密切的是戴進與吳偉。戴氏的「漁父圖」就有很多充滿著動作的漁夫。但顯然戴氏的人物很小，而且相當一般化，不太表現人物的個性和個相。在當時與周氏這類畫風最為接近的是與他年紀相當的吳偉，這只要把周氏「送客圖」中的人物與吳偉「漁父圖」一排比便可一目了然。周氏的「流民圖」更進一步加強人物肌理、表情、動作和心理的描寫。這種風格與題材尤其類似吳偉的「鄉樂出遊圖卷」（藏英國倫敦大英博物館）。傳說吳偉也擅於速寫人物，《金陵瑣事》記有一段故事：

　　　　吳小仙春日同諸王孫游杏花村，酒後渴甚，從竹林中一老嫗索茶飲之。
　　　　次年復與諸王孫游之，老嫗已下世數月，小仙目存心想，援筆寫其像，
　　　　與生時無異，老嫗之子見之，大哭不休。❿

這個故事必然有誇張之處，但也反映出當時人對吳氏畫技的敬佩。就今日傳世的畫蹟來看，吳氏對人物質感的把握並無超出前人之處。故周氏「流民圖」的表現就顯得更加突出。

　　再就題材而言，周臣的畫表現他對社會現實問題的關心。中國畫之中能反映平民生活的作品少之又少。歷來有耕織圖、蠶桑圖、牧馬圖、漁父圖等等，

❽　《文物》，1979 年 6 期，頁 533～534。

❾　Michael Sullivan, *The Meeting of East and West in Art*, p. 52.

❿　穆益勤《明代院體浙派史料》，頁 54～55。

但主要是庸俗的描寫，其表現的主題在於「工作的敘述與主題之美化」，不在強調人物的個性，所以一直停留在工藝品的範圍。周氏社會寫實主義題材的運用可以說為中國畫之脫離現實作一新的批判。魏晉以來有所謂地獄變相圖，可以反映一部分的社會底層的生活，但是因為宗教教條的指導，把社會中受苦受難的人群看成因自作孽而受報應，自當入地獄的人；利用誇張凸顯地獄生活的可怕。在這些畫中，畫家缺少對窮苦人家的同情心。周臣的「流民圖」的創作觀念，是以一種浪漫的情懷和遊戲人生的態度，來看社會底層的人生百態——不是可怕、可憎，而是幽默可愛；每一個人物都像一首抒情的小詩。如火奴魯魯卷中的背柴者，赤身裸體，只在腰間綁著一條破爛的圍裙，展露出嶙峋的瘦骨，與其所背的柴火相映成趣。他的面容也很有趣——睜著大眼嘟著嘴像是扮鬼臉以娛人。可惜這種畫在當時可能沒有什麼市場，所以周氏也未以之為創作的主體。

二、仇英

仇英（約 1482～1552）與周臣一樣是個職業畫家，一生專心畫畫。董其昌《畫禪室隨筆》有一段精采的描寫：「作畫時，耳不聞鼓吹闐駢之聲，如隔壁釵釧，顧其術亦近苦矣。」他給人的印象似乎是終生作一個平凡的畫工維生，不是感情中人，無綺麗悽惻的事蹟。清朝黃崇性的《草心樓讀畫集》略帶嘲諷的語氣說：「吾畫者胸中必有一段蒼涼盤鬱之氣乃可畫山水，必有一段纏綿悱惻之致，乃可畫仕女。何物饒州畫磁匠乃竟得此意乎?」⓫這是懷疑仇英以一個畫瓷器的工匠怎會畫出那麼有情趣的山水和仕女。

仇氏沒有上過學堂，不能詩文，所以畫史上也都以短短幾句話交代過去。綜合一些零散的資料，我們知道他出生在江蘇太倉的一個貧窮人家，年輕時，為了謀生，移居蘇州城。上引《草心樓讀畫集》說他曾為畫磁工。吳升《大觀錄·戴文進傳》後的張潮跋語說他曾為漆工：「（仇英）初為漆工，兼為人彩繪棟宇。」⓬由此推之，他早年在蘇州可能以畫陶瓷和漆畫為生。

他的生卒年史上無載。今人溫肇桐據「桃渚圖卷」的資料訂仇氏生年為 1494年。按「桃渚圖卷」是 1509 年（正德己巳）沈、文、唐、周、仇合作來慶祝

⓫　見上引《故宮文物》，第 73 期，頁 59，許郭璜文。

　⓬　仝上。

盛桃渚的五十七歲生日。假設仇英生於 1494 年，則當時只是個十五歲的小孩，能與八十多歲的沈周並列，誠為奇事。為小童獻壽之舉雖不無可能，但仍以 1492 年上下比較合理。

仇氏的卒年，史無確說。據明張丑，自 1537 至 1542 年仇氏在周鳳來家繪作「子虛上林圖卷」。又文嘉題仇英鍾馗圖：「癸卯 (1543) 歲除日，余同王祿之、陸叔平過仇君實父處，實父以所寫鍾馗圖見示，祿之贊之不釋，隨以贈之……今黃淳之得此，可謂得所歸矣……萬曆癸酉臘月之望文嘉。」再有仇氏自題為華雲作的「上林出獵圖卷」云：「嘉靖甲辰 (1544) 春日始，丁未 (1547) 初冬竟。」可見仇氏離開周家之後又到華家作畫，其卒年得推到 1547 年之後。再者彭年之跋說：「……東邨（周臣）既沒，獨步江南二十年」，按周之卒年約為 1535，則仇氏卒於 1555 年前後。

溫肇桐與江兆申二氏有共同的結論是仇氏卒於 1552 **⑬**。所據文獻為：嘉靖壬子九月，文徵明題仇英「諸夷職貢圖卷」，未言仇氏已歿，而同年臘月彭年為同一幅畫作跋便說「而今不可復得矣。」可見仇氏死於嘉靖壬子年 (1552)。仇氏享年約六十歲，與趙孟頫的六十九歲都是董其昌所說的「短命」畫家 **⑭**。文嘉題仇英「玉樓春」亦云「仇生負俊才，善得丹青理，盛年遂凋落」。

仇英在蘇州為畫工時大概只有十幾歲，可能因偶然的機緣，遇見周臣，受周賞識，收為徒弟。徐沁《明畫錄》說：「仇英……初執事丹青，周東邨異而教之。摹唐宋人畫，皆能奪真。尤工人物……」，後來又認識文林、文徵明父子。吳升《大觀錄》說：「（仇英）……天姿秀異，初學畫，即見器于文太史，父子為之延譽。」及長為蘇州一些大收藏家所賞識。先後受雇於項元汴 (1525～1590)、陳官、周鳳來等富有人家從事臨摹古畫的工作。一生摹過無數古畫，而且一幅畫稿常重複摹寫，所以傳世畫蹟之中有不少複本。

仇氏傳世畫蹟有百餘件，僅臺北故宮博物院，包括立軸、手卷冊頁等便有七十餘件，數量相當可觀。其中當然有一些偽作，也有許多複本，但真蹟不少。可是都無署年，無法作風格演變的研究。以題材分則以山水為大宗。山水又以小青綠和大青綠為佳。人物多有山水相配，而山水中的人物分量也很大。他有些粗放的人物顯然是學周臣，如「松溪高士圖」、「柳下眠琴圖」（圖 2-37）等

⑬　仝上。

⑭　見董其昌《畫禪室隨筆》及《畫眼》。按「短命」一語在董氏《畫說》及《畫旨》作「知命」，殆誤。

是，但一般說來布局簡單，而且因為對格式的拘泥，使他無法放鬆。就是他的簡筆人馬圖，如臺北故宮博物院的「雙駿圖」，雖人馬身軀豐厚，神采奕奕，但輪廓線筆觸之強化，有緊繃生硬之感。與周氏「流民圖」比起來，顯得拘謹而有圖式化的傾向，略乏生活氣息。仇英的畫不善於表現自然的動勢。這是與宋畫最大的不同點之一。有少數作品畫溪邊風景，會有樹葉偏向的現象，但風勢不明顯也不一致。他的畫以靜為宗，但在真空的世界裡卻有許多如龍軀的樹幹以及偶然竄起的微風攢動——這種不自然的動感使他的畫常被視為匠畫。

　　他的畫越工細越佳，有理性化的嚴謹結構，而且用墨設色非常明淨，故有一種完整端莊的古典美，與他那圖式化，而有嚴肅高貴氣質的人物形成和諧的畫面。可能也就是這種古典高貴的氣質使他的畫在蘇州極受收藏家的歡迎。他這類畫結構嚴謹，譬如臺北故宮博物院所藏的「秋江待渡」（圖2–38），畫溪邊蒼松楓林。近景溪岸樹下有一唐裝文士與友人對話，旁有二位侍者。中景遼闊的江水中穿插著山巒坡腳，遠處主峰二疊。圖中除松樹用墨筆之外，夾葉、竹葉及柳葉都用雙鉤添色法，細心渲染。山石用花青、汁綠，楓葉用朱砂和朱磦。全畫近乎宋朝李唐和劉松年的畫法，但更加明淨。雖無李、劉的厚重感，但有

圖2–37　仇英　柳下眠琴圖　　　　　　　圖2–38　仇英　秋江待渡

劉氏的明淨亮麗，更具裝飾效果❶。安岐《墨緣彙觀》說本圖「畫法學劉松年，而秀潤工緻過之。」❶可謂知畫之言。此圖無作者名款，惟鈐仇氏三印。據安岐的說法，仇氏摹古之作都不署名，今圖中有項元汴收藏印多方，應為仇氏客居項氏家期間的摹古之作。

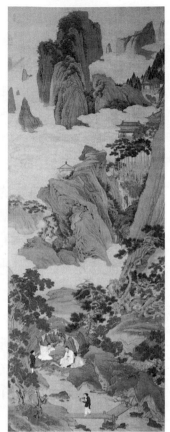

圖 2-39　仇英　桃源仙境圖

仇英與周臣相比是一個有趣的問題。既同是職業畫家，又有師承關係，史家曾將他們拿來一比高下。王穉登不喜歡仇畫：「……畫師周臣，而格力不逮。特工臨摹，粉圖黃紙，落筆亂真。至於髮翠毫金，絲丹縷素，精麗豔逸，無慚古人，稍或改軸翻機，不免畫蛇添足。」在王氏看來，仇英的畫沒有創意，格局也不及其師周臣。王氏如果不是有成見便是沒見過仇英的好畫；仇英的純水墨或水墨淺設色的確不及周臣，但是他的青綠山水應是中國畫史上最後一位大師。

仇氏的「桃源仙境圖」（圖 2-39）可以與周氏的「香山九老圖」（圖 2-33）相比。二圖同屬立軸，又同為青綠設色。周圖筆墨設色皆平化；作為畫面主題的九老被安置在山崖下的平地上，幽淡不顯，而其上的直立長松卻以濃墨布葉，因此它的弱點仍然是賓主不分，構圖鬆散。仇氏之作以構建仙境為主題，前有翻滾的巨石、涵洞，也有如蛟龍的巨松，綿延盤據於畫面的下半段，大片山崖順勢向上穿越中景的雲層，一峰凸出，賓峰侍立，氣勢雄偉。而且設色濃淡變化多，使畫面有深度。足以震撼觀者的心靈。仇英這類工整的青綠畫，可以說是明朝第一高手。他今藏堪薩斯納爾遜美術館的「潯陽送客圖卷」更為曠古未有之巨構。

三、職業畫家與蘇州的社會

職業畫家存在於每一個時代，一般都有宮廷與民間兩大陣營，但兩者之間

❶　圖見《故宮文物》，第 74 期，頁 81。
❶　許郭璜在其「仇英和他的繪畫藝術」一文說：「山石截疊的方式大部分來自畫家經營畫面時的思惟理念，而較少對實際景物的觀察。」《故宮文物》，第 75 期，頁 66～67。

有著密切的關係，也有互相流通的管道。當宮廷財力充沛，而且貴族們又願意大力贊助繪畫之際，職業畫家便流向宮廷。此事發生在兩宋和明朝的永樂、宣德時代。反之，當皇室、貴族沒落或對繪畫不感興趣的時候，這類畫家便流向民間。傳統上是由宗教機構的道觀和佛寺來吸收。此事以元朝最盛。以仇英的畫技，既未受宮廷或其外圍貴族的注意，又未為寺廟所羅致，的確是怪事。但也不是無可解釋；其所以未入宮，簡而言之是宣德之後的幾位皇帝對繪畫都不感興趣，加以皇室財力不繼，無法供養好畫家。至於未為寺廟吸收的原因，乃是這些畫家可以在蘇州的文人圈中獲得立足點。

明朝中葉蘇州的職業畫派本來是元朝人所謂之「畫工畫」的延伸。元朝努力將職業畫家引導上文人圈的主角人物是趙孟頫，在明朝則當推文徵明。周臣與仇英雖然是畫工，但他們為了畫古人的故事，可能也念些書。所以與蘇州的文人有很密切的關係，尤其與文徵明周邊的書畫家頗有交往。早在 1509 年沈、文、唐、仇便因盛桃渚作壽而會合作畫。1517 年文徵明又曾請仇英替他的畫設色。今北京故宮博物院所藏文徵明臨仿趙孟頫的「湘君湘夫人圖」上有文氏二跋。首跋錄《九歌》裡的〈湘君〉與〈湘夫人〉二詩，並年款「正德丁丑」(1517)。可見此圖成畫年份是 1517 年，時仇氏約二十六歲。文氏第二跋說明此圖布局乃是出自趙孟頫原作。右下角有王穉登跋，對我們研究仇英與文徵明相當重要。茲錄如下：

> 少嘗侍文太史。談及此圖云，使仇實父設色，兩易鉅皆不滿意，乃自設之以贈履吉先生。今更三十年始獲觀此真蹟。誠然筆力扛鼎，非仇英輩所得夢見也。王穉登題。

這段題跋曾被人用來證明文徵明對仇英的嘉許，但查其實，適正相反：文對仇氏的設色法很不滿意，故「兩易鉅」之後乃親手成之。這「兩易鉅」一語，美國學者史提芬‧立徒氏 (Stephen Little) 在其〈仇英與鍾馗圖〉一文譯成 "Twice he greatly changed it"（兩次他都做了很大的修改）[17]。今考「鉅」可解為「大」與「鉤」。於此作名詞解，故為「鉤」，也就是以白描稿本為「鉤」，兩易「鉤」

[17] Stephen Little, "The Demon Queller and the Art of Qiu Ying," *Atibus Asiae*, Institute of Fine Arts. New York, 1985, Vol. XLVI, 1/2, pp. 5–75.

（稿本），望能鈎取仇英的好技法，結果都失望了，最後只好自己完成它。文氏雖然不滿意仇氏的設色，我們仍可想見他栽培後進的苦心。當時文氏四十八歲，仇英才二十多歲。文嘉在六十二年後重覽此卷時又補上一跋：「先君寫此時甫四十八歲，故用筆設色之精非他幅可擬。追數當年已六十二寒暑矣。藏者其寶惜之。萬曆六年七月仲子嘉題。」

　　另有一件仍然在世的重要畫蹟便是上文提到的「鍾馗圖」❶⑧。其上的題跋記載著仇氏與文氏之間的情誼。該圖為長條幅。畫鍾馗袖手縮頸，兩眼鑲鑠，望向其左上方的寒林，其濃髯亦順風起勢。但是他的袍裾卻飄向另一邊──此風諒必為神風也。此圖仇英只畫鍾馗，其後的寒林以半乾之筆出之，係由陸治完成，可稱為合作畫。這段雅集在文嘉的題跋上說得很清楚：

> 癸卯歲除日，余同王祿之（穀祥）、陸叔平（治）過仇實父處。實父以所寫鍾馗見示，祿之贊之不釋。隨以贈之。叔平時亦乘興，遂補景。持示先君。先君觀之沾沾喜。因題其上。夫不滿三十刻而三美具備，亦一奇觀。今黃淳之得此，可謂得所歸矣。追憶曩時，不勝今昔之感。漫題以識慨。時萬曆癸酉臘月之望。文嘉。

可見這一幅畫是在 1544 年的除夕夜完成的。而題跋則以文嘉的 1574 年最晚。畫上文徵明跋是以行書錄下元初周密的一首題鍾馗詩：

> 長空糊雪夜風起，不墳成群跳狂鬼。
> 倒提三尺黃河冰，血瀧蓮花舞秋水。
> 標窠影黑啼鵂鶹，飛螢角火明月羞。
> 綠袍烏帽騁行事，槎腦刳腸天亦愁。
> 中有巨妖誅未得，合駕飆輪驅霹靂。
> 如何袖手便忘機？回首東方已生白！

❶⑧　此圖今為紐約私人收藏。圖見 Stephen Little, "The Demon Queller and the Art of Qiu Ying" 附圖。圖上文徵明題跋略有破損補綴，但整體情況尚佳。圖中的鍾馗造形與寒林畫法頗類今藏臺北故宮博物院的文徵明「寒林鍾馗圖」（1535 年款）。大概仇英與陸治皆曾見過文氏的「寒林鍾馗圖」。

詩中「墳」作「順」解，「不墳」即「不受管制的」。「三尺黃河冰」意為「像黃河冰一樣明亮的三尺劍」。「標窠」作「高林」解。此詩誇讚鍾馗穿著綠袍，戴著烏紗帽，看到喜歡作怪搗蛋的小鬼們在寒林中嚎嘯競逐，於是開始捉鬼，礪腦剖腸，奮力除妖。弄得上天亦為之發愁。由於上天之顧慮，最後他不得不突然收手，留下一些巨妖，任由他們飆輪馳騁。

另外美國弗利爾美術館所藏的仇英「白描畫冊」也有祝允明 (1460～1526)、文徵明、王寵 (1494～1533)、蔡羽（卒 1541）、陸師道 (1517～1580) 以及彭年等人的題跋。1546 年文氏又為國光所藏的仇英「孝經圖」作跋（今藏臺北故宮博物院），對仇英的畫藝甚為折服：

> 此卷乃實甫公摹王子正筆也。人物清灑、樹石秀雅。臺榭森嚴。畫中三絕，深得之矣。國光兄實而藏之，出而示予三。予遂心會其意，為錄《孝經》一過。徒知承命之恭，忘續貂之誚何？嘉靖丙午二月既望。文徵明。

可見仇英與文徵明周遭文人的關係正像元朝盛懋與趙孟頫周圍的文人一樣的密切。但由於明朝蘇州環境已經不同於元朝的嘉興、湖州，畫工畫的品質也略有不同。這時蘇州職業畫家的生活主要是依賴當地的殷商富戶。而他們之間的橋樑人物便是收藏家、鑑賞家和藝評家。藝術商業化已是蘇州風雅社會中的一項新興特色。而這一走向已然將中國畫的創作更進一步推向具有現代意義的市場活動。在這樣的環境下，文人畫家如文徵明雖然表面上還保持不以賣畫維生的傳統，但私下收取的筆潤，已是他的生活來源的大部分。到了文氏的傳人以賣畫為生的人就更多了。明朝中葉蘇州繪畫市場的經營比元朝更企業化，基本上是由幾位大收藏家充當藝術品的掮客，許多畫家也得依附於這些收藏家。其中項元汴、陳官、周鳳來 (1523～1555)、華雲 (1488～1560) 四人對仇氏的影響最大。項元汴，字子京，號墨林居士。他既是畫家、鑑藏家，又是一位大商人。董其昌所撰〈項元汴墓誌銘〉說「子京夷然大雅，自遠權勢，所與遊皆風韻名流、翰墨時望，如文壽承、休承、陳淳、彭孔嘉、豐道生輩；或把臂過從，或遺書問訊。」

仇英在項氏家中作畫的時間，元汴之孫項聲表說是「三、四十年」，殆有筆誤 ❶。據吳升《大觀錄》，共有十年：「（元汴）收藏甲天下，（十洲）館餼十餘年。歷代名蹟資其浸灌，遂與沈、唐、文稱四大家」。項元汴生於 1525 年，

據說他十五六歲時（約 1540）便開始收藏古書畫。假設當時與仇英結交，聘仇氏在家作畫，十年後約為 1550 年，而仇氏卒年為 1552。這意思似乎是說仇英生命中的最後十年是在項家度過。但從下文所要討論的資料看，他有不少時間是在為其他收藏家作畫。所以這所謂十餘年，應該是說在十餘年內斷斷續續地到項氏家作畫。記載上有兩件項元汴畫像是出於仇英之手。而著錄與傳世仇英畫蹟之中，有項元汴和項氏家族其他成員收藏印鑑者亦不在少數。可證仇氏與項家的密切關係。仇英與陳官的關係也極為密切。陳氏，字德相，長洲人。父親陳文煥留下一大筆產業，經他努力經營，遂成蘇州巨富。築有燕翼堂，收藏古字畫甚豐。彭年在 1552 年題仇英「諸夷職貢圖卷」云：「……此卷畫於懷雲陳君家，陳君名官，長洲人，與十洲友善，館之山亭，屢易寒暑，不相促迫，由是獲畫……」，可見仇英在陳官家一住就是數年。他為陳氏所作的畫當不只一件；上文所論的「桃源仙境圖」便是為陳官畫的。

再說周鳳來。周氏，字于舜，吳郡崑山人。幼時聰穎好學。及長好讀佛書，因取佛家所謂夢、幻、泡、影、露、電所謂六觀名其室為「六觀堂」，藏蓄古書畫。又有凝馨閣供養畫家。從 1537 年起聘仇英長住其家，為賀其母八十歲大壽，繪製「子虛上林圖卷」，一直到 1542 年秋才完成。今日傳世有周鳳來收藏印的仇氏畫蹟尚有「趙孟頫寫經換茶圖文徵明書心經合璧卷」（美國克利夫蘭美術館）、「彈箜篌美人圖」（美國波士頓美術館）和「秋原遊騎卷」[20]。

最後來看華雲。華氏，字從龍，年少時師事邵寶，後又師王守仁。嘉靖二十年進士，官至刑部郎中，遇嚴嵩用事，遂乞歸。築真休園，收集古書名畫，與名士大夫如文徵明父子、陳淳、許初、彭年、周天球、袁魯等人交遊。仇氏為華雲所作畫蹟，今日所知有《書畫鑑影》所載「維摩詰說法圖」、《吳越所見書畫錄》所載「蓬萊仙弈圖」（倣冷謙），以及《虛齋名畫錄》所載「上林出獵圖卷」[21]。

有了知畫之士的贊助，仇英畫作的質與量都大為提高，因而能以一位畫工榮登與沈周和文徵明並列為四大家的寶座。然而，有一個現象值得我們注意：這些鑑藏家的品味如何，以及他們對仇英的影響如何？這些收藏家基本上是骨董生意人，對繪畫的「技巧」和「骨董相」比對它的「藝術性」更有興趣。所

[19]　上引許郭璜文。《故宮文物》，第 74 期，頁 88。
[20]　參閱上引許郭璜文，《故宮文物》，第 74 期，頁 84～86。
[21]　仝上，頁 88～89。

以在他們掌控之下的畫家，大多無法超越倣古技法的老套。

仇英也不免陷入這一時代的牢籠之中，他的許多畫都沒有現實意義。譬如「諸夷職貢圖」那種題材本來是為皇家畫才有意義，他因為陳官要這麼一幅畫而埋首數寒暑。陳官要這樣的畫對他自己來說，除了以骨董賣錢之外，也沒有生活的意義。藝術創作與自己的生活脫節，對一個真正的藝術工作者來說是很可悲的。

自古以來，任何一種有意義的藝術都有其生活內容的，可為現實生活的描寫、記述、表現——其中有客觀與主觀的成分。譬如唐朝閻立本畫「職貢圖」描寫諸番入貢，李賢墓壁畫描寫當時貴族的生活片段，李昭道「明皇幸蜀圖」反映當時的政治事件，王維的山水抒發他的人生哲學與理想；南宋馬夏派的畫與當時理學的精粹主義相應和；元朝文人畫抒發異族統治下的苦悶；明朝沈周、文徵明不但闡發他們獨特的人生理想，而且表現他們的個性與美學思想；即使浙派畫家如邊文進、戴進、呂紀等作畫或為宮廷裝飾，或為節慶誌喜，也有或多或少的現實生活意義；職業畫家周臣的「流民圖」也有動人心弦的現實情節。

相較之下仇英的畫就是缺少這一份生活內容，除非我們把蘇州收藏家們的嗜古情結當作一種獨特的生活情調，作為仇英追求的「藝術意向」。但很顯然這一藝術意向對其後的繪畫發展沒有啟發作用。因此我認為這些鑑藏家的品質也是仇英畫藝發展的極限。這也是仇英這一畫派自此無繼起之人的原因之一。仇氏在世沒有培養出優秀的學生。惟其女仇珠，號杜陵內史，據說亦能畫人物。《國朝吳郡丹青志》說她「綽有父風」[22]。仇英有一孫，名叫世祿。耳聾故又名仇聾子，亦能畫[23]。這些仇氏後代的成就其實恐怕都是微不足觀了。

明朝有些藝評家如王穉登、李日華很不喜歡仇英這種畫。李日華說：「本朝惟文衡山婉潤，沈石田蒼老，乃多取辦一時，難以古人比躓。仇英有功力，然無老骨。且古人簡而愈備，淡而愈濃，英能繁不能簡，能濃不能淡，非高品也。」[24]董其昌也不喜歡仇英的畫，他說：「觀此仇英臨本，精工之極。語曰：巧者不過習者之門，信矣。」[25]其意是說仇氏之畫以巧勝，故不過「習者」（有作家習氣者）之門。他又說：「仇、趙雖品格不同，皆習者之流，非以畫為寄，

[22] 《國朝吳郡丹青志》，卷末，〈閨秀志〉。
[23] 《中國美術家人名大辭典》，頁 21。載仇聾子卒於 1552 年，殆誤。
[24] 李日華〈竹嬾論畫〉（約 1620 年）。參見俞崑《中國畫論類編》，頁 130。
[25] 董其昌《畫眼》。引文見上列許文。《故宮月刊》，第 76 期，頁 117。

以畫為樂者也。」❷顯然李、董二氏皆以文人畫樸素審美觀的標準來評量畫工畫。董氏認為仇英這一派的畫不可學還有一個理由，那便是因為畫這種畫太費神，不利身體健康：「實父作畫時，耳不聞鼓吹闐駢之聲，如隔壁釵釧，顧其術亦近苦矣。行年五十，方知此一派畫，殊不可習。譬之禪定，積劫方成菩薩，非如董巨米三家，可一超直入如來地也。」❷中國文人所表現的「反工藝」情結至此已經牢不可破。

　　當然從繪畫技法來說，仇氏也獲得不少讚美之詞。譬如董其昌雖然不喜歡仇氏的畫，他也不得不被仇氏的功力所折服。按董氏的說法，仇氏之青綠設色屬李昭道一派，精工又饒士氣。後無人能及之──「後人倣之者，大抵只得其工而失雅逸」。他認為仇氏是趙伯駒以後第一人：「仇實父是趙伯駒後身，即文沈亦未盡其法。」❷

　　自元以來畫工畫似乎有其獨特的評量標準──追求古典美的畫技。仇英的作品以其高超的技法和古典的美感，創造人類理想中的仙境，或者也就是像顧復在其《平生壯觀》所說：「人之別號必有寄託……十洲仙境也……焉知其非從蓬萊閬苑中謫墜，藉繪圖以遊戲人間世耶？」正是這種仙境般的古典美使他的畫在畫史上有其永恆的吸引力。明末的藍瑛亦能欣賞仇氏的藝術內涵：「……（仇氏）善畫，其山水雖仿宋人，自成一種。頗得青綠重色之法……布置設色，深淺得宜。冊頁手卷，愈小愈佳。前可追古人，後無能繼踵……」❷。隨著時間的消逝，以及畫蹟之日漸減少，仇氏畫價也越來越高。吳升《大觀錄》說：「迄于今，先生之蹟購者愈多，聲價愈重，即躋三家而上之，誰曰不可。」

❷　董其昌《畫眼》。引文見上列許文。《故宮月刊》，第 74 期，頁 80。
❷　董其昌《畫禪室隨筆》。見俞劍華《中國畫論類編》，頁 728～729。
❷　汪砢玉《珊瑚網》，下冊，卷一七，頁 1146。
❷　清初藍瑛、謝彬合纂《圖繪寶鑑續編》。

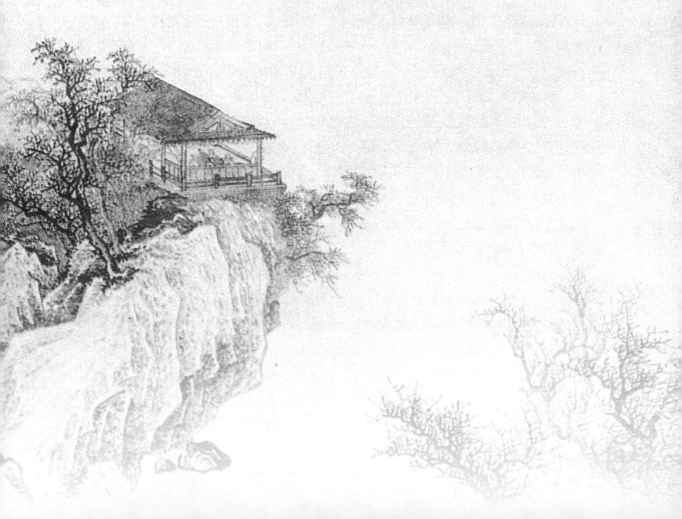

第三章
明朝晚期的繪畫

——文人畫之衰與變

第一節　文人畫理論之集大成
——生熟巧拙爭辨識，心性妙理費文章——

　　從嘉靖後期到明亡，將近一世紀的時間是為晚明。那是個劇變的時代，中國內憂外患接踵而至。繪畫風格與思想也趨於多元化，從衰中寓變，再從變中寓興。此期前半，約自 1550 至 1600 年，包括嘉靖後期、隆慶和萬曆，有嚴嵩亂政，朝廷明爭暗鬥，諫官如沈鍊、楊繼盛以及許多敢言之士都遭受迫害。加之俺答、倭寇不斷騷擾，國勢日迫崢嶸。1592 年日本更正式進軍朝鮮。因此無論在政治上或文化上，一元的領導中心顯著崩潰。皇家文化已跌到谷底，如果說有什麼成就，那便只有嘉靖後期徵集儒士重新抄錄《永樂大典》一部罷了。反之民間文化則空前發達，思想家輩出，最為傑出的有何心隱、李贄、憨山禪師等。

　　此期後半段，約自 1601 至 1650 年，時歷萬曆後期、天啟、崇禎。是時政府與人民所受的困擾與衝擊無可勝數，大者有宦官弄權，倭寇侵擾，滿、蒙寇邊，各地土匪橫行。殆自萬曆中期之後，由於萬曆帝朱翊鈞（神宗）怠政，深居宮中，拒見廷臣，不理政務，放縱聲色，將朝政交與心腹太監，實施專制統治，綱紀廢弛。朝廷各派爭權奪利，已至無可救藥的地步。與這批貪官汙吏相對照的是東林黨那些赴湯蹈火的正義之士，他們講學之餘，往往譏諷朝政，東林書院的創建者顧憲成有詩云：「風聲雨聲讀書聲，聲聲入耳；家事國事天下事，事事關心。」

　　皇家在文化上已經起不了多大的作用，民間文化則接續上期，餘波蕩漾。文壇還是波瀾起伏，流派繁多。比較為人所知者如復古派（又稱唐宋派）、公安派、婁東派、泰州學派等等。除此之外尚有耶穌教士之東來。利瑪竇 (Matteo Ricci) 於 1571 年來到澳門，到 1595 年一直活動於廣東一帶，與當地的畫家有些接觸，而他所帶來的畫冊和耶穌教書籍的插圖都很可能成為中國某些畫家模倣的範本。思想既已解放，畫界也是非常熱鬧。這裡出現的有趣現象是人們一方面要為文人畫建立正統地位，一方面要加速文人畫的分化，是為「文人畫再生期」，又由於當時的畫風，不論文人畫或非文人畫都帶有明顯的造作成分，所以或許可以稱之為「矯飾主義期」。

　　「亂世出英雄」這句話不只可以用在政治界，而且也可以用於思想界，如

春秋戰國時代的亂世有孔子、孟子、老子、莊子、墨子、韓非崛起，六朝的亂世有佛、道崢嶸。這是由於在亂世中，世人的思想容易獲得衝擊和解放，故思路自由寬廣而大膽。藝術本來就是思想的產物，所以亂世的藝術風格也就比較多樣，而且有較多的創新表現。明朝自嘉靖起便進入內爭和外患的亂世，所以思想界百家爭鳴，百花齊放，熱鬧非凡，對後世的影響也特別大。下文就讓我們來看看當時的思想家如何高談闊論。

一、嘉靖至萬曆時代——唯心畫論之高潮

從嘉靖至萬曆初期，繪畫創作沒有太大的成就，但美學思想卻變得極為蓬勃，而且都有唯心的傾向。本期的思想主力無疑是在禪宗佛教主導下的儒釋道大整合。王陽明思想中有無禪家智慧，論者或有異說，但顯然禪、道、仁在他的思想體系中已是難分彼此。這種綜合性的禪學和心學在本期獲得進一步的發展。如前文所說，王氏的徒弟大多集中在「致良知」上去推敲。既以良知為心之本體，則良知為何物必是探討的重點。與此同時，曹溪宗憨山禪師 (1546～1623) 在士大夫之間的影響甚巨，著名的文人如汪德玉、吳應賓、錢謙益、董其昌、袁宏道兄弟都十分敬重他。憨山禪師，法名德清，是明末四大禪師之一。他主張儒、道、禪三教調和，曾言：「不知春秋，不能涉世；不精老莊，不能忘世；不參禪，不能出世。」❶

禪與心學的結合，產生許多極有新意的畫論，徐渭論畫首重「生動」，惟此乃前人所常言，無甚新意。然而他於「生動」之外亦能見「稚」與「老」的問題。他說：「啟南畫稚中藏老，秀中見雅。」考徐渭先後師從王陽明弟子季本和王畿，在徐氏所著《畸譜》中，王畿被列為「師類」的第一人。他又作〈龍溪賦〉頌揚王學。此外王慎中、唐順之等「唐宋派」文學家也出現在《畸譜》中的「紀知」和「師類」。唐宋派不同於復古派中「文必秦漢」的擬古主張，而標榜自己的面目。唐順之主張：「從真性流行，不涉安排，處處平鋪，方是自然、真規矩。」徐渭則說：「摹情彌真則動人彌易，傳世亦彌遠……」❷。

亦為禪儒中人的李贄 (1527～1602) 在詩文及繪畫理論界亦有很大的影響力。按李氏字卓吾，為一怪和尚，服儒冠而身居蘭若，喜談禪，行為怪怪奇奇。

❶　參閱王衛〈論禪宗思想對董其昌繪畫的影響〉，《故宮博物院院刊》，1987 年 3 月，頁50～51。

❷　引文見李維琨〈青藤白陽與明代寫意花鳥畫〉，《朵雲》，1993 年第 4 期，頁 29。

讀書眼光獨到，論文常獨出新意。著有《文字禪》、《淨土訣》、《華嚴合論簡要》、《心經提綱》等，在禪林間影響很大，亦極受董其昌敬重❸。他論道尚童心：「童心者，真心也，失卻童心便失卻真心；失卻真心便失卻真人。」彼論畫亦如此：「童心者，真心也，心之初也，最初一念之本心也。」所以說「琴者所以吟其心」。同理我們也可以說「畫者寫其心也」。那麼究竟畫「宜稚或宜老」呢？這與心宜稚或宜老乃是同樣令人反復思索的問題。真可謂：「生熟巧拙爭辨識，心性妙理費文章」。「反樸歸真」（回歸真樸的本心——良知）正是此期畫論的重心。王世貞《藝苑巵言》（約1565）說：「書道成後，揮灑時入心不過秒忽；畫學成後，盤礴時入心不能絲毫。詩文總至成就，臨期結撰，必透入心方寸。以此知書畫之士多長年，蓋有故也。年在桑榆，政須賴以文寂寞，不取資生，聊用適意，既就之頃，亦自裴然。」❹此文大致是說書法、繪畫、詩文在用心的程度上有所不同。此所謂用心乃是指「思考」。詩文因為有語意上的問題要推敲，需要細心去思考；書法在揮灑時雖然筆墨可自由變化，但已有既成的形式必需遵守，所以仍然得用點心思；至於繪畫（他是指文人山水畫或大寫意畫），筆墨、形式都可以自由變化，不受任何拘束，所以「入心不能絲毫」。這是遊戲的繪畫創作觀，也是進一步發揮孔子「游於藝」的思想。但他將一切歸結於一心，無疑是受了王學的影響。至於追求「童稚之心」則根源於老子。

與此同時，畫論界也在談行、利之別。如李開先就相當欣賞戴進的畫，稱之為明朝第一，成就超過宋元諸家。是以「行家」為上。同時代的王世貞則努力分辨宋、元之別，但不談「行、利」。可是當時的何良俊 (1506～1573) 就大談行、利之別：

> 我朝善畫者甚多，若行家當以戴文進為第一，而吳小仙、杜古狂……其次也。利家則以沈石田為第一，而唐六如、文衡山、陳白陽其次也。❺

言下之意乃是「輕行重利」。事實上何氏對畫史的認識是非常膚淺的，他對人物畫的看法更是難以令人信服，他說：「夫畫家各有傳派，不相混淆，如人物其白描有二種：趙松雪出於李龍眠，李龍眠出於顧愷之，此所謂鐵線描。馬和

❸　仝❶。

❹　俞崑《中國畫論類編》，頁115。

❺　仝上，頁112。

之、馬遠則出於吳道子，此所謂蘭葉描也。其法固自不同。」今日研究中國繪畫史的人都可以看出這種二分法的粗糙無稽。然而，這些看似粗糙的理論，可以說明當時理論家正努力建立起「畫風二分法」的理論體系。

與王世貞同時的尚有顧凝遠。顧氏著有《畫引》（約 1570）。其中以〈論興致〉和〈論生拙〉最能發人深省。他說：「當興致未來，腕不能運時，徑情獨往，無所觸則已，或枯槎頑石，勺水疏林，如造物所棄置，與人裝點絕殊，則深情冷眼，求其幽意之所在而畫之，生意出矣，此亦錦囊拾句之一法。」這一段話的意思是：「畫畫要在興致未來的時候徑情獨往，只要有所感觸，對一些不起眼的東西，如枯槎頑石，深情冷眼取其幽意而畫之，便可得生意。」為什麼畫畫要在「興致未來」的時候行之？實在不易懂。所以我們必須同時讀他的〈論生拙〉：

> 畫求熟外生，然熟之後不能復生矣，要之爛熟圓熟則自有別，若圓熟則又能生也。工不如拙，然既工矣，不可復拙。惟不欲求工而自出新意，則雖拙亦工，雖工亦拙也。生與拙惟元人得之。

> 元人用筆生，用意拙，有深意焉……然則何取於生且拙？生則無莽氣故文，所謂文人之筆也。拙則無作氣故雅，所謂雅人深致也。❻

顧氏之文有針砭當時文派末流過分熟巧的畫風之意。他認為熟是繪畫的大病，要避免此病，作畫時不能太過隨興，也不能太認真，要以童稚之心，帶有一種嘗試性的心情，隨意而為之。取材也不宜取甜美之物，宜取悽澀之景物，如枯槎野石，也是他所說的「造物所棄置者」。這樣的「生」與初學者的「生」絕對不同，所以他說是「熟外生」，也就是爛熟以後的返樸歸真。

當我們把顧氏的理論拿來與沈周的「適興」、王世貞的「遊戲創作觀」相比較，似乎是處於兩個極端，而比較接近李贄的「童心論」。但是在禪家哲學中兩極又是互為辯證的，所以生與熟、工與拙都互相交錯於頓悟之前。這是當時士大夫之間流行的「文字禪」，我暫時稱之為「兩極模稜思維」。

與上述徐、王、顧旗鼓相當的是高濂的《燕閒清賞箋‧論畫》。他認為前

❻ 仝上，頁 119。

人所言「畫家六法、三病、六要、六長」都是初學入門訣，不是畫家的最高境界。真正的好畫，他認為應得三趣：天趣、人趣、物趣。他說：「天趣者神也，人趣者生也，物趣者似也。夫神在形似之外，而形在神氣之中。」此言後半段實乃我國唐宋以來，一直縈繞在畫家心中而無法打開的心結。前半段則頗有時代意義；他拈出「趣」字作為品評繪畫的標準，於今看來是何等粗糙膚淺！但是在明朝這段期間，文人畫的走向來說，這是他們的思想執著，也是個歷史事實。它的成因必然與當時蘇州的文藝氣氛有密切的關係。當時蘇州的文人圈中在戲曲的引導之下，文學、音樂、繪畫都趨向於趣味的表現，而此趣味又趨向於女性化的柔美情趣。當時的文人畫家和畫論家不是參與戲曲寫作便是戲迷。徐渭是著名的戲曲家，以〈四聲猿〉名聞遐邇。高濂，錢塘人，字深甫，號瑞南。亦工樂府，著有南曲〈玉簪記〉傳世。

再看高濂對他所謂的三趣如何解釋：「生神取自遠望，為天趣也；形似得於近視，人趣也。」至於物趣，他說如果山川林木人物花鳥等，只有形式而無煙雲之潤、風動之姿、交談之態、飛鳴之狀、香濕之感，便謂之無物趣。反之若五者俱傳，便是得物之趣。這種對嫵媚動感之重新肯定，正是對南劇的承襲，卻是對沈周畫風的反動。

在本期有一個常被後人提及，而且與董其昌並列的人，那便是莫是龍。莫氏字廷韓，約生於 1538 年，死於 1587 年❼。死時董其昌才三十三歲。莫氏著有《莫廷韓遺稿》。莫氏書中的《畫說》與董其昌的《畫旨》有頗多重疊之處，經今人徐復觀和傅申考訂，視為後人偽托❽。其理大致如下：第一、莫氏的諸多畫論相當平庸，無甚高見；文筆不及董氏遠甚。真正可以稱得上畫論者只有一條：「法度既得，任吾心匠，適彼互合，時發新奇。」這與古人所言「出新意於法度之中，寄妙理於豪放之外」是文異而意同。他似乎曾接觸到一位與上述高濂有過交往的人，此人叫劉越石。在其遺稿中記有劉越石的一段話：「劉越石又言：『以為近視似形，不若遠視似神。』此畫之為神耶？為形耶？」他似乎不太同意劉氏說法。第二、他對王維沒有特殊好感；至今未見其著作、題跋論

❼ 據馮開之《快雪堂日記》，莫氏死於 1587 年七月（西曆六月）。又據《無聲詩史》他「得幽疾以死，享年不滿五秩」，而《景船齋雜記》說莫氏享年五十一歲。合此二傳來看，他死時足歲為四十九，近五十，虛歲五十一。這些資料參見傅申〈畫說作者問題的研究〉，1970 年故宮博物院古畫討論會論文，頁 1～76、78。

❽ 參見上引傅文及徐復觀《中國藝術精神》，頁 388～407。

及王維。第三、他的宗派觀念不強；對元四家固然頗多讚譽，對馬夏派亦甚為欣賞。譬如論及元四家云：「余見近時人作畫絕無古人用拙之意，其點染愈工，則意味益遠……至元黃公望、王叔明、倪元鎮諸人遂得此，致古識者評為逸品。」其題李唐畫「關山雪霽圖」曰：「人物樹石筆勢蒼古」。又跋孫漢陽畫梅竹卷：「此幅尤得馬氏父子筆法，尤可寶也。」他自己甚至也做過馬遠山水，詹氏《東圖玄覽》，卷一云：「廷韓馬遠山水一片，古雅可愛。」凡此皆與《畫說》所言不同調。

然而持異議者又看出《畫說》所論：「畫山水先定輪廓大體再作細部」，與莫氏山水格局相合。更何況董其昌在〈跋仲方（顧正誼）雲卿（莫是龍）畫〉云：「雲卿一出而南北頓漸遂分二宗。」這表示董氏南北宗思想源自莫氏。此外，與莫氏同時的何良俊已然把中國畫分為行、利兩大系統，只是未附會禪宗之南北頓漸。而顧正誼的山水也以大塊構圖取勝。莫、顧都是董氏的老師，因此縱使《畫說》上南北宗一條不是莫氏手筆，莫氏已有南北分宗的想法是可以肯定的。董氏之後的陳繼儒、徐沁、唐志契、沈顥皆有約略相同的聲音，皆未言明出處，故皆如自創之理論。同理，「畫分南北宗」的說法也未必是董其昌首唱的。

綜上所述，本期畫論有下列五大要點：唯心論、情趣論、生拙論、興致論和分宗論。皆帶有濃厚的禪宗色彩，為下一世紀前五十年的人文思想和繪畫奠定堅實的基礎，不過是利是弊則有待分析。

二、萬曆天啟時代——百家爭鳴與宗派思想之建立

明代最後的五十年間，人們所面對的是失落、徬徨、迷惑和無助。王學所堅持的良知的「絕對真善美」卻受到史無前例的挑戰。王學認為人性中本有佛性，即為「良知」，可是此良知只現於「初念」，故是一閃即逝。一切的教養修持就是要化此「瞬象」為「常象」。可是在明末修持教養等一切法器，都墮落成虛偽、卑劣的形式上工作。譚元春云：

> 見學道之人，愛官與我同，愛財與我同，愛色與我同……及迫而問之，則曰：「此何礙於道？子真不知道矣！」❾

❾ 龔鵬程《晚明思潮》，頁 255。

許多思想家，如袁氏兄弟（伯修、中郎、小修）、陶石簣、石梁、屠長卿等，也不知所措。為了正本清源，他們大多是主張「順性」與「任性」，也就是順其自然。將佛性的三昧與人性的七情六慾擺在同等的地位——將七情六慾當成一種人生歷練。譬如袁中郎說：

> 人有苦必有樂，有極苦必有極樂。知苦之必有樂，故不必樂；知樂之生於苦，故不畏苦。❿

他的最高境界就是「百骸俱適，萬念俱銷」。因為「養生者，傷生也。夫生非吾之所得養者也。天之生是人，既有此生即有此養。」⓫

當時的哲人主張「先縱慾最後到禁慾」，也就是先享受人生，等到精疲力竭，疾病纏身，動彈不得再談三昧。袁小修便是最好的例子。袁氏本是雙性戀者，終生「無援琴之挑，桑中之恥」。年輕時大談「無忌禪」，謂一切情慾當恣為快樂。晚年才避居舟中，並大嘆：

> 嗟夫！余於世間之聲色，非淡然忘情者也，又非能入其中而不涉者也。自多病以來，稍悟寒鑾火靈以涼燠異修短之故。亟思逃去，而其勢又未能割！⓬

最能代表晚明人性失落的哲學思想便是在民間廣為流傳的《菜根譚》，茲引其中二段為證：

> 利欲未盡害心，意見乃心之蟊賊。聲色未必障道，聰明乃障道之藩屏。

> 縱欲之病可醫，而執理之病難醫。事物之障可除，而義理之障難除。⓭

享樂主義本是亂世的產物，此已見於六朝時代，明末似乎更加激烈。思想既已

❿　仝上，頁 143。
⓫　仝上。
⓬　仝上，頁 230～231。
⓭　仝上，頁 257。

解放，畫界也不寂寞，畫論界更是熱鬧非凡。可謂人人想自立成家，但又不得不尋宗結派。畫風亦然，因此在中國繪畫史上這無疑又是一次絕處逢生的機會——經過了上半世紀的消沉之後，畫道再次找到一些以宗法和派性為兩大支柱的立足點。以宗法言，其犖犖而大者有南宗和北宗之分；其他小宗就更多了，有主張宗王維、董源者，有主宗元四家者。再以派性言，有松江派、華亭派、金陵派、安徽派、浙派、虞山派等等。在中國畫史上，明以前的所謂派如荊關派、馬夏派、李郭派、董巨派，都是後人所定，明朝中葉以來的畫派則都是應時而生，畫家在世時自行成幫結派。

這裡出現的有趣現象是人們一方面要為文人畫建立正統地位，一方面要加速文人畫的分化。前者的功臣是董其昌 (1555～1636) 和陳繼儒 (1558～1639)輩。在他們的影響之下的名流畫家在江蘇、安徽等地崛起，著名者有趙左、程嘉燧、項聖謨、李流芳、倪元璐、沈士充、楊文驄、惲向等。當文人畫勢力如日中天的時候，浙派與院體派也進一步向文人畫靠攏，產生一些前所未有的變化，而最有趣的無疑是陳洪綬、藍瑛、盛茂燁、丁雲鵬、崔子忠和吳彬。可以說每一個人都爭著要咬一口文人畫這一塊大餅。

在自由競爭的學術氣氛下，畫論家輩出。在十七世紀前半，享有盛名者有范允臨、謝肇淛、袁宏道、董其昌、陳繼儒、王穉登、陳洪綬、唐志契、李日華、李式玉、文震亨、張風、徐勃、徐沁、王肯堂、李流芳、趙左、惲向、沈顥、藍瑛、屈大均等二十餘家。各家所論雖有相牟處，但衝突處亦所見不鮮。大致說來以董其昌為龍頭的一派，即所謂的華亭派勢力最大。董氏生於公元1555 年，到十七世紀初正值五十歲的成熟期。精力旺盛，思想敏銳，文筆如虹，氣勢干雲。所言俱為同儕所宗。他延續顧凝遠、王世貞、憨山禪師的做法，把禪家公案的「兩極模稜思維」運用到畫論上，開啟一陣新的詭論狂潮，既處處講法源，又要求變，即所謂萬變不離其宗，或是他所說的：「無一筆不肖古人，又無一筆肖古人。」

董氏畫論收入《容臺集》裡的《別集》。雖然《容臺集》有陳繼儒 1630 年序，當時董氏為七十五歲，是他卒前七年。他對弟子為他所輯之書必會過目，故所收資料應屬可靠。可是《別集》乃後人補入，故比較有爭議，不過還是可供參考。此《別集》分四卷，第一卷為雜記，多談禪。第二卷至第四卷皆係題跋。其中第二、三卷合稱畫品，第四卷稱畫旨，高論很多，對後世的影響也很大，歷有清二百餘年而不衰，至二十世紀始為人所鄙棄❹。

　　董氏畫論大多是隨筆式的題跋語，沒有什麼邏輯系統可言，而且矛盾叢生。最為人所知的是「南北宗論」，此論如前文所述，可能先由他的老師莫是龍提出，再由他加以修飾：「禪家有南北二宗，唐時始分，畫之南北二宗，亦唐時分也。但其人非南北耳。北宗李思訓父子著色山水，流傳而為宋之趙伯駒、伯驌，以至馬夏輩。南宗則王摩詰始用渲淡，一變鉤斫之法，其傳為張璪、荊、關、郭忠恕……以至於元之四大家。亦如六祖之後，馬駒、雲門、臨濟兒孫之盛，而北宗微矣……。」

　　禪有南頓北漸之分這是事實，而畫有寫意與工筆之別也是事實，自筆墨技法言，寫意畫線條多曲軟鬆秀，工筆畫則硬實多稜角；自創作過程言，寫意畫較多自由，工筆畫則多拘束；自創作目的言，寫意畫供心領目賞，工筆畫常帶有說教內容。最好的例子是比較王維的「雪溪圖」和傳為李昭道的「明皇幸蜀圖」；或比較米友仁的「雲山圖」和馬遠的「柳岸行吟圖」。禪宗之頓漸，草創之人一南一北，但後來則不必拘於南北，北人修頓悟一派者亦非絕無。畫之南北宗之起始則皆出於北人，故曰「其人非南北耳」當然此所謂頓漸是指兩極端而言，至於游移於其間者亦多得不可勝數。董氏喜好南禪，就是因為它有「模稜思維」，可以讓他在不求甚解下，東西南北自由馳騁，出言不拘，既可解又不可確解。譬如他把夏圭和馬遠同列北宗，作為排斥的對象，但當他在丁卯年六月收到一幅夏圭「山水卷」時，便態度一變，說：「夏圭師李唐更加簡率……寓二米（米芾、米友仁）墨戲於筆端。」又如他指李成、范寬為南宗正脈，卻又說：「吾畫無一點李成、范寬俗氣。」

　　董氏畫論中充斥著禪家公案式的論調。如所言「畫與字各有門庭，字可生，畫不可不熟；字須熟後生，畫須生外熟。」這樣的語彙讀者各有自己的解法，亦無對錯可言，因此有人將「畫不可不熟」改為「畫不可熟」，到底董氏本意如何也不必去追究，反正是無解。再進一步說，到底兩者有何差異，彼從未一語及之。我們或許可以將它解為「生澀之外求熟」和「甜熟之外求其熟」，但此雖為一解，也是不可解之解。這就是在「生」與「拙」之間的反復辨正，到底何為生，何為拙，也只有如禪家所言：「不可言傳」。在這些禪學觀念中，董其昌認為重要的還有「奇與正」、「斷與不斷」、「虛與實」、「古與今」、「師法與造化」、「變與不變」等等。他說：「余學書三十年……所謂跡似奇而反正者，

　　❶　《畫旨》訂補本，見于安瀾《畫論叢刊》，頁70。

世人不能解也……古人作書，必不作正局，蓋以奇為正。」又說：「作畫妙在斷而不斷，續而不續。」

在師承方面他說：「畫家以古為師已自上乘，進此當以天地為師。」這是說畫家學畫必先師法古人，惟有如此始能抵於上乘，但要更上一層樓，則需以天地為師。終於達到他所說的「無一筆不肖古人，又無一筆肖古人」，那便是他所說的「無畫」。這玄言妙語的確不易解，若譯成白話，應該是說：「畫到最高境界，是無一筆不合古人所汲汲以求的境界，但表面上卻又看不出沒有古人的面貌。」也就是不為古人所拘。既已是絕對的真情流露，就不是畫出來的，故曰「無畫」。用禪語來說，就是「畫還是畫，非他也」。這樣的理解與詮釋是否正確固然可疑，即使可被接受，而且在理論上可謂言之成理，也不過是無窮解中之一解。

在綜合古法上，他認為作畫不要想自成一家，而是要能融合古代名家之長。故曰：「或曰須自成一家，此殊不然」。他說：「畫平遠師趙大年，重山疊嶂師江貫道，皴法用董源麻皮皴，及瀟湘圖點子皴；畫樹用北苑、子昂二家法。石用大李將軍秋江待渡圖及郭忠恕雪景。李成畫法有小幀水墨及著色青綠俱宜宗之。集其大成，自出機杼。」又說：「如柳則趙千里，松則馬和之，枯樹則李成，此千古不易，雖復變之，不離本源。豈有捨古法而獨創者乎？」

這些理論也幾乎等於禪語，其特點：第一是處處求源頭，連畫一棵樹也要緊抱著董源、趙孟頫。第二是依境隨況立言，所以當他一言畢，轉頭又有了新的說法：「柳學趙令穰、松學馬和之、枯樹學李成，此千古不易，雖復變之，不離本源」。細心的人不免要問：既綜言「樹用北苑、子昂法」何以柳、松、枯樹又得他求？然則柳、松、枯樹者，樹耶？非樹耶？但從禪偈的角度而言，答案曰：「既是又不是」。這樣的大綜合主義真可謂綜合主義之集大成。而此正是董氏作為一個畫史家兼收藏家的歷史意識的結晶，其間又加入禪家哲學的弔詭。

同樣在「變」與「不變」之間來回折衝的言論又有下面二則：

> 學書與學畫不同，學書有古帖，易於臨倣，即不必宋、唐石刻，隨世所傳，形模輒似……畫則不然，要須醞釀古法，落筆之頃，各有師承，略涉杜撰即成下劣。

> 學古人不能變便是籬堵間物。又謂「巨然學北苑，元章學北苑，黃子久

學北苑，倪迂學北苑，一北苑耳，而各各不相似，他人為之，與臨本同，若之何能傳世也？」

他曾經試圖闡述自然與筆墨的關係：「以境之奇怪論，則畫不如山水，以筆墨之精妙論，則山水決不如畫。」此則或被今人譏為「形式主義」，不求內容但取形式。在董其昌看來畫就是畫，畫最重要的就是筆墨。若為看真山水而作畫，何不直接去看真山水來得真切？這種見解固然不可以與不識畫者說，亦不能同俗子言。然早在宋朝蘇軾便有「論畫以形似，見與兒童鄰」的高論。蘇、董乃真識畫者也。董其昌以論詩之法來論畫之優劣：「畫欲暗不欲明。明者如舟棱鉤角是也，暗者如雲橫霧塞是也。」這些理論和實踐對提升繪畫的抽象境界有莫大的幫助，但也有變成形式主義的危險。他深恐不學有術者，隨興揮毫，便自謂得神品，因此他主張先要「窮工極妍」然後可以言王洽、二米，以避免落於草率、膚淺：

畫家以神品為宗極，又有以逸品加於神品之上者，曰出於自然而後神也。此誠篤論，恐護短者竄入其中。士大夫當窮工極妍，師友造化，能為摩詰而後為王洽之潑墨，能為營丘而後為二米之雲山。

董氏論畫常流露出其個人之好惡：「李昭道一派，為趙伯駒、伯驌，精工之極，又有士氣……蓋五百年而有仇實父……實父作畫時，耳不聞鼓吹闐駢之聲，如隔壁釵釧，顧其術亦近苦矣。行年五十，方知此一派畫，殊不可習。譬之禪定，積劫方成菩薩，非如董巨米三家，可一超直入如來地也。」這是董氏個人的體悟，也是中國古來追求以畫養生的結果。所言非無道理。蓋工筆之畫，作者必拘執於細節，聚精會神，分秒緊張，長久下去，必至眼神、心手受損，不若水墨寫意畫之足以暢神舒筋。此一道理大概也是董氏從禪修上悟知的吧！

綜觀以上諸論，董其昌深知禪學哲理，而且知道自古哲學家，善言者如老子、孔子、莊子、釋迦牟尼，甚至兵法家孫子，無一不是善作「詩性語言」，「一語既出，眾人自為之作解」。因此創言者就像一塊巨大的磁鐵，以其神祕深奧幽玄的魅力緊緊地吸住無數的文人。董氏也因而成為大家討論的話題。在禪學唯心主義的陰影下，明末清初，大多數畫家和儒者都難以超脫董氏禪儒的模稜論證哲學。如沈顥《畫塵》說：「臨摹古人，不在對臨，而在神會。目意

所結，一塵不入，似而不似，不似而似，不容思議。」又說：「巨然學北苑，元章學北苑，黃子久學北苑，倪迂學北苑，一北苑耳，而各各不相似，他人為之，與臨本同，若之何能傳世也？」⑮但我們必須知道，董氏的理論以及他的見地，已經成就了他的畫藝，這也是時代的產物，而他能把時代思想以文字和繪畫表達出來，亦是畫史上的一大成就。後人如果無新的體認，無所開拓，必然不能脫出他的如來佛掌。

在當時江蘇作家之中，被董其昌的高見所懾服者為數甚多。陳繼儒（字眉公，1558～1639）便是一位在董氏周圍討生活的人，他偶爾也為董語作注解。如論筆墨云：「世人愛書畫而不求用筆用墨之妙。有筆妙而墨不妙者，有墨妙而筆不妙者，有筆墨俱妙，有筆墨俱無者。力乎？巧乎？神乎？膽乎？學乎？識乎？盡在此矣。總之不出蘊藉中，沉著痛快。」⑯他在題畫時也曾摘取董氏南北宗之說。他也學董氏以禪論畫，曰：「宋人不能單刀直入，不如元畫之疎。」

與此同時，范允臨出面撻伐吳派末流，並替松江畫家辯護。他說：「學書者不學晉轍，終成下品，惟畫亦然。」他認為宋元諸名家，矩法森然，今吳人目不識一字，不見一古人真蹟，便師心自創。每塗抹一山一水，一草一木即懸之市中以易斗米，畫哪得佳耶？他又批評當時的吳派「惟知有一衡山（文徵明），少少髣髴，摹擬僅得其形似皮膚，而曾不得其神理。」⑰在他看來，當時的吳派可以說是人人衡山，卻人人不知衡山。所以說「殊不知衡山皆取法宋元諸公。」范允臨是吳縣人，萬曆乙未進士，曾當過福建參議。工書畫，與董其昌齊名。他在畫論中大力推許雲間（松江）諸家，如趙左（文度）、董其昌（玄宰）、顧善有（元慶）等為能力追古人者。他認為明朝繪畫界的派性觀念是因吳派末流而起。這種說法雖然有幾分道理，但並不全合事實，因為在日趨複雜的社會環境裡，在主觀心學的激盪下，歷來講究師承的繪畫界興起派性觀念是不可避免的，松江畫家不也是如此結派自豪嗎？

李流芳也是董派的名將。亦能繼董氏之語略作發揮。如〈論師承〉云：「夫學古人者，固非求其似之謂也。子久、仲圭學董巨，元鎮學荊關……然亦成元鎮、子久……而已。」⑱另一位董氏旗下的名將是趙左。但畫論所言皆屬一般

⑮　見上引于著，頁 93。
⑯　〈眉公論畫山水〉，參見俞著《中國畫論類編》，頁 753。
⑰　〈輸蓼館論畫〉，仝上，頁 126。
⑱　〈檀園論畫山水〉，仝上，頁 751～752。

常識。如論山水僅談「得勢」:「畫山水大幅,務以得勢為主;山得勢,雖縈紆高下,氣脈仍是貫串;林木得勢,雖參差向背不同,而各自條暢……。」其餘若王穉登、徐沁、惲向、沈顥、藍瑛等亦偶見妙悟之論❶。如王穉登曰:「畫法貴得韻致而境界因之。全在縱橫揮灑,脫盡畫家習氣為妙。今觀東邨此卷,山水樹木屋宇人物,種種妙絕,出人意表,有畫學,有畫膽,非兼漁古人之精華,何以有此?」然而累累長文大多平庸無奇。惟若與當時蘇州文氏傳人文震亨之論相比,見文氏之言就更微不足道矣。文氏曰:「山水第一,竹樹蘭石次之,動物鳥獸,樓殿屋木,小者次之,大者又次之。」震亨,長洲人,徵明曾孫。真是一代不如一代!

另一位善於與董其昌唱和,並為其理論作禪語式之闡揚的人,就是董氏的好友袁宏道。袁氏在其〈瓶花齋論畫〉(約 1600)記載一段與董其昌論畫的經驗:當他聽到董氏說出「近代高手無一筆不肖古人者,夫無不肖,即無肖也,謂之無畫可也」一段話之後,聞之悚然。當即嘆道:「見道語也。」接著他為董語作如下的詮釋:「善畫者師物不師人,善學者師心不師道,善為師者師森羅萬象,不師先輩。」❷ 在當時力倡師古人的時代,袁氏之論可說是空谷足音!這裡我們注意到他的詮釋與董語之間有著很大的距離,雖然也強調「心」,但在「師物不師人」和「師森羅萬象(造化)不師先輩」這兩個觀念上與董氏分道揚鑣。不過因為董氏玩的是「禪悅」,如何詮釋都沒錯。

在當時畫論界裡不受董說所拘者亦有數人。謝肇淛《五雜俎》(約 1600)曰:「今之畫者,動曰取態,堆墨劈斧,僅得崖略。謂之遊戲筆墨則可耳,必欲詣境造極,非師古不得也。」「今人畫以意趣為宗,不復畫人物及故事,至花鳥翎毛,則輒卑視之。至於神佛像及地獄變相等圖,則百無一矣。」❸ 他也提倡師古,但他特別提倡比較具有描述性的繪畫題材。

唐志契的《繪事微言》主張作畫首在明理,「若理不明,縱使墨色烟潤,筆法遒勁,終不能令後世可法可傳。」他不喜歡松江派的畫:「凡文人學畫山水,易入松江派頭,到底不能入畫家三昧。」他所說的「理」是指「自然之理」。然而畫是否要處處合自然之理?恐怕也不見得,王維畫雪裡芭蕉,蘇軾作朱竹,其理何在?吾人需知繪畫之理在畫,不在自然。此唐氏之所以不如董氏者也。

❶ 以上諸人畫論見上引前著,頁 759~770。

❷ 〈瓶花齋論畫〉,仝上,頁 129。

❸ 〈五雜俎論畫〉,仝上,頁 127~128。

　　李日華 (1565～1635) 是明末的畫史家和畫論家，他論畫特重功力，認為畫家要「年鍛月煉，不得勝趣，不輕下筆，不工不以示人」。像蘇東坡、米元章等，在他看來是憑才情揮毫，所以是「散僧入聖，終非畫手」。但他也看出功力並非作畫惟一要項，他說：「本朝惟文衡山婉潤，沈石田蒼老」、「仇英有功力，然無老骨。且古人簡而愈備，淡而愈濃，英能繁不能簡，能濃不能淡，非高品也。」他常引古人之論加以闡揚。如論人品，他引姜白石論書「一須人品高」，以及文徵明自題其米氏雲山：「人品不高，用墨無法」，再加解釋：「點墨落紙……必須胸中廓然無一物，然後煙雲秀色，與天地生生之氣，自然湊泊，筆下幻出奇詭。若是營營世念……，到頭只與髹采圬墁之工，爭巧拙於毫釐也。」❷他認為書法是繪畫的根本：「學畫必在能書，方知用筆。」又云：「其學書又須胸中先有古今。欲博古今作淹通之儒，非忠信篤敬，植立根本，則枝葉不附。」這些論調大體不出前人窠臼，尤其是以人品論畫顯得陳腐。

　　李日華與董其昌一樣，在遇到難題時便逃入禪家公案式的思維中。如他說：「繪事必以微茫慘澹為妙境，非性靈廓徹者，未易證入。」又說：「古人繪事，如佛說法，縱口極談，所拈往劫因果，奇詭出沒，超然意表，而總不越實際理地，所以人天悚聽，無非議者。繪事不必求奇，不必循格，要在胸中實有吐出便是矣。」

　　同樣與董其昌的繪畫思想保持若即若離的另一位畫家便是陳洪綬 (1599～1652)。他與董其昌一樣盛讚董源、大年、米芾諸文人畫家，而且與明朝大多數文人畫家一樣，不喜歡馬夏派的畫。他說：「若宋之可恨，馬遠、夏圭真畫家之敗群也。」可是他的畫從董其昌的理論來看，是屬於「北宗」，以工筆為基礎，以造形之奇特勝。他的理論有很強的復古思想，曾為文反駁陳繼儒「宋人不能單刀直入，不如元畫之疏」的說法。他說：「如大年、北苑、巨然、晉卿、龍眠、襄陽諸君子，亦謂之密耶？此元人黃王倪吳高趙之祖，古人祖述之法無不嚴謹。即如倪老數筆，都有部署法律……。孰謂宋不如元哉！」他也批評當時松江的名流畫家不知師法古人：「今人不師古人，恃數句舉業餖丁，或細小浮名，便揮筆作畫，筆墨不睱責也。形似亦不可比擬，哀哉！」

　　他希望這些名流認真：「學古人，博覽宋畫，〔不〕僅至於元；願作家法宋人乞帶唐人。果深心此道，得其正脈，將諸大家辨其此筆出某人，此意出某人

……，貫串如到，然後落筆便能橫行天下也。老蓮五十四歲矣，吾鄉並無一人，中興畫學，拭目俟之。」❷❸

明末的思想鬥爭遍及各界生活圈，哪一派勝利將深深影響中國有清一代的發展。結果我們都看到了，在清朝的愚民政策之下，「禪儒思想」大勝，以模稜思維玩弄權術者成為時代主流；繪畫則董派大行其道，在清初成為「正統派」。即使是四僧也都落入「禪儒」的思想套式了。這套思想模式當它被用作個人出處行藏和治學經世的法則就是歷史的悲劇。

今日我們回首看董其昌這樣的人，在明末獲得那麼高的政治和學術地位，又在清朝主導著畫壇，可能會感到是一種中國人的悲哀。因為當時西歐正是講究邏輯思考、科學分析和學藝分工的時代，而中國的學者卻是在一種漫無邊際的大綜合主義的主導下，反其道而行，以唯心直觀、無解禪偈與學藝綜攬的觀念來治事應世。當時一個通儒不只是要學儒家哲學，還要通禪、道、詩、文、書、畫、音樂、政治、經濟等等。就是俗語所說的「廣而不專，通而不精」。對中國此後三百年，學術、政治、經濟、軍事和藝術一直走下坡，此一禪儒思想當是重要因素之一。然而，這不是董其昌一人之事，而是當時整個社會的大趨勢，董氏只不過是一位既得時機，又善於把握時機的人物罷了。

董其昌的繪畫理論的確暗藏著陷阱，因為一切只靠「行」與「悟」，沒有「知」與「道」，所以一切都將變成虛無縹緲，但憑「童心」之行、悟。但是在美學的發展進程中還是有其歷史意義的，只是世上知之者少。既知又能起而行者更少。於今我們在現代藝術理論的衝擊下，才體悟到它的意義。我們發現，畫像詩一樣不將一切表達的一清二楚，故畫不能讓人一眼看透，一覽無遺。朦朧不是壞事，所以筆墨要含蓄，構圖要有深度，寓義不妨模稜兩可，一切在斷與不斷，續與不續之間，讓觀者在「視覺謎語」中徘徊。從「絕對美」提升到「相對美」，也就是提高繪畫作品的境界。這本是極有意義的美學思想進階。因而明末禪儒的「模稜論證哲學」對文人畫本身有著向抽象境界提升的力量。

　❷❸　〈老蓮論畫〉，仝上，頁 139～140。

第二節 吳門清音餘韻
—— 文氏後裔與門人，師徒一脈重傳承 ——

公元十六世紀後半，中國畫壇上出現了一些波瀾，收藏界有項元汴之呼風喚雨，又因為大政客嚴嵩父子之介入，鬧得滿城風雨，甚至出了不少冤獄事件。最為人知的莫過於「清明上河圖」案，沈德符《飛鳧語略》有「偽畫致禍」一則如下：

> 嚴分宜勢熾時，以諸珍寶盈溢，遂及書畫骨董雅事。時鄢懋卿以總醴使江淮。胡宗憲、趙文華以督兵使吳越，各承奉意旨，蒐取古玩，不遺餘力。時傳聞有「清明上河圖」手卷，宋張擇端畫，在故相王文恪冑君家。其家鉅萬。雜以阿堵。勣（註：應為「胡」之誤）乃托蘇人湯臣者往圖之。湯以善裝潢知名。客嚴門下，亦與婁江王思質中丞往還，乃說王購之。王時鎮薊門，即命湯善價求市。既不可得，遂屬蘇人黃彪摹真本應命。黃亦畫家高手也。嚴氏既得此卷，珍為異寶……有妒王中丞者知其事，直發為贋本，嚴世蕃大慚怒，頓恨中丞，謂有意紿之。禍本自此成。或云即湯姓怨弇州伯仲，自露始末，不知然否。❶

在理論界如前文所述，也有宋畫、元畫之對立，行家、利家之互斥，生熟巧拙之辯，擾擾攘攘爭論不休。相對於紛紛擾擾的理論界，實際的繪畫創作就顯得非常消沉了。浙派的末流畫家蔣嵩在 1550 年去世，後繼無人。而吳派陳淳早在 1544 年去世，大匠文徵明亦於 1559 年謝世。吳門畫壇由文氏之徒子徒孫所主導，其勢之盛，以人數論歷代無可比擬，然而這批人卻無視於周遭之波濤洶湧，只顧關起門來在文氏餘蔭下討生活，成為中國繪史上一段很特別的時代，可謂「驚濤駭浪裡的後庭花」。

十六世紀中葉（約 1530～1570），由於文徵明在蘇州的名望、地位、年紀，以及在詩書畫等多方面的成就，吸引了很多學生去跟他學畫，影響所及不只是他自己的子女和入室弟子，即使江浙一帶的一般畫家也展現出文派的格調，故

❶ 《觀賞彙錄》（下），沈德符《飛鳧語略》，頁 11。

其勢力獨霸一方。這些人當中，比較有成就而且有作品流傳的就有二十餘人，其中有受影響而不為所拘者如王問（約 1480～1545）、陳淳 (1483～1544)、謝時臣 (1487～1567)，有入室弟子如居節（活動於 1500～1550 間）、陸治 (1496～1576)、錢穀 (1508～1578)、周朗（約 1550～1600）、周天球 (1514～1595)、陸師道 (1517～1580)、陸士仁（活動，1520～1580），有子文彭 (1498～1583)、文嘉 (1501～1583)，有侄兒文伯仁 (1502～1575)，有曾孫文從簡 (1574～1648)，玄孫女文俶 (1595～1634)。另外有直接和間接受文徵明影響的如王穀祥 (1501～1568)、蔣乾 (1525～1604?)、郭存仁（十六世紀中葉）、尤求（十六世紀中葉）、錢貢（十六世紀中葉）、孫克弘 (1532～1610)，而且一直延續到十七世紀初的張復 (1546～1631?)、陳裸 (1563～1639?)、劉原起（十六世紀末～十七世紀初）。

這些人當中，與文徵明關係越不密切者越有創意，也越有成就。陳淳才氣橫溢，成就最大，可是文徵明並不承認這個學生，所以在畫藝上，陳氏可以說是被文氏拒於門外者。陳淳在公元 1550 年以前去世，故不能列入本期，所以在十六世紀後半期的蘇州畫壇幾乎是正統文派的天下。以下先論文徵明的後代──兒子、侄兒、孫子、孫女，再論其門生弟子。

一、文氏家族與弟子

文徵明的後代之中，長子文彭（三橋）書畫皆學其父，但氣格不大，畫一些寫意蘭竹，無甚可觀。次子文嘉（字休丞，號文水）比文彭有才氣。詩文書畫都得其父之一隅。他與其父一樣，曾追逐於仕途，但因無法通過科舉考試，只好以納貢以換取官銜，為湖州廣文。所謂「廣文」者，乃是以納貢而得的頭銜，既無職又無俸。

文嘉的畫以山水為主，有學倪瓚者，如傳世的「石湖小景圖軸」。《無聲詩史》云：「（文嘉）畫法倪雲林，雖著色山水殊有幽澹之致。間仿黃鶴山樵，皴染清脫，墨氣秀潤，真士流之作。」然而細審其畫，筆墨布局皆無變化，而且稍顯薄弱，不能與倪氏相提並論。他的「夏山高隱圖軸」（圖 3-1）頗為清潤，構圖可能是倣其父──在層疊高聳的山崖上有一道八折的瀑流，透露出其父的構圖法則，可是就缺其父的力道，故是秀嫩有餘而勁力不足。

文彭、文嘉兄弟的書法和詩文也都很工整，得其父之格。如茲舉文彭〈題水仙〉詩為例：

　　玉為豐骨翠為裳，麗質盈盈試淡妝；最是雪殘春欲去，
滿庭明月自吹香。❷

此詩清麗明快不減文徵明本色，但平淡無奇。再看文嘉的詩
題「落英圖」：

　　花落江隄簇暖煙，雨餘草色遠相連；香輪莫輾青青破，
留與游人一醉眠。❸

此詩與上舉文彭詩相比，雖然多一點轉折，但表現那種「春
去醉餘香」的心情卻是一樣的。

　　文伯仁 (1502～1575) 為文徵明的侄子，為諸弟子中最有
個性（不一定是好的）也是最有才氣的一位。他的詩也有奇
氣，如題「秋渚拂釣」云：

　　淺渚橫洲白鷺溥，秋風蘋蓼水邊灘；釣竿靜拂珊瑚網，
雲斂青山倒影看。❹

此詩的妙語有「白鷺溥」（白鷺像露水那麼多）、「秋風蘋蓼」、
「靜拂」、「倒影看」等等都有奇境。

圖 3–1　文嘉　夏山高隱
圖軸

　　伯仁小時候曾隨文徵明學畫，但他的脾氣很壞，喜歡罵人，令人不能接受。
年紀稍長，以粥畫維生。可能是為了家產，竟然興訟控告自己的叔父兼老師文
徵明。結果被捕下獄，更因而生了重病，在病中夢見金甲神呼叫他的名字說：
「汝前身乃蔣子誠（金陵人，善畫神像）門人。凡畫觀音大士像，非齋戒不敢
動筆，種此善因，今生當以畫名世。」夢醒之後，病也就痊瘉了，與徵明的訟
事也解除了。

　　伯仁專畫山水，傳世畫蹟不少，有些頗近文徵明，如「湘潭雲暮圖軸」、
「松風高士圖軸」（圖 3–2）都是標準的文氏風格。除此之外，他也擅用董巨法

❷　汪砢玉《珊瑚網》，卷一八，頁 1171。
❸　仝上，卷一八，頁 1179。
❹　仝上，卷一八，頁 1168。

畫山水，如「谿山仙館圖軸」、「樵谷
圖軸」等是。然而董巨以濕潤之筆墨
畫於絹上，彼則以乾筆作於紙上。而
圖中採用小溪、瀑流和山道來作為畫
面氣脈之通道，則得文氏布局之立意。

　　他的「秋山游覽圖卷」雖然不脫
文派之清秀，但空間深邃，氣象萬千，
頗為壯觀。可見他作畫喜別出心裁，
偶爾也出奇作怪。如「方壺圖軸」（圖
3-3）把瀛海仙山的群峰組成一個橢圓
形，安置在細長的掛幅中央，其下有
綿延不斷而布滿細線波紋的海域，仙
山上方是赭石的紫雲和淺花青的海
洋，點綴著如絲的縷縷雲彩，象徵道
家的瑞象。群峰正中有一仙館，松林
環繞。群峰前有柳樹島及小橋一座。
此圖造景素材來自北宋王詵（約
1048～1104 以後）的「烟江疊嶂圖卷」
（藏上海博物館，圖 3-4），但是文伯
仁把橫幅變成直幅，擺脫了北宋的自
然空間，完成了明朝特有的虛幻空間，

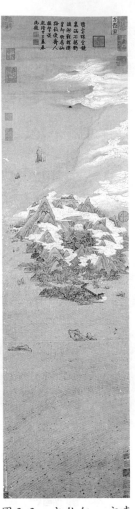

圖 3-2　文伯仁　松風　　圖 3-3　文伯仁　方壺
高士圖軸　　　　　　　　圖軸

而且加上許多帶小趣味的細節，比王蒙和文徵明的長條幅山水更向明末的「造
作主義」風格推進一步。

　　文氏嫡傳一直延續到晚明的文從簡 (1574～1648)。他是文徵明的曾孫，字
彥可，號枕烟老人。他生活於晚明，比董其昌年輕幾近二十歲，當時董氏畫名
甚著，文從簡的畫風也受了董氏的影響，好用乾筆勾繪泠然蕭條之景，有較多
構思的成分，但氣勢很單薄（圖 3-5）。文俶 (1595～1634) 為徵明之玄孫女，字
端容。她是晚明工筆畫家之一，畫花卉草蟲。畫雖有秀氣，但亦不免單薄之病
（圖 3-6）。

　　現在再看文氏的弟子──其中有入室，也有半師友關係。年歲比較大的王
問與陳淳同時代，也同樣與文徵明交遊，並受其影響，但不為所拘。王氏傳世

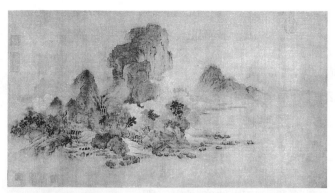

圖3-4　王詵　烟江疊嶂圖卷（局部）

圖3-5　文從簡　長林徙倚圖（冊頁）

圖3-6　文俶　萱石圖

畫蹟有學唐寅、蔣嵩、王蒙者，但才氣功力不逮，畫作顯得簡率。其詩亦不精，試讀兩首：

> 幽泉未出山，潛與元氣結；淒雲散為雨，谷口薜衣溼。（自題小立軸）
> 萬木森森起翠濤，一道懸泉如瀑布；小橋盡日聽秋聲，忘歸迷卻來時路。
> （題「聽秋圖」）❺

這些詩意象平平，似乎描寫文士遊山玩水之樂；意境亦無大氣勢，沒有大開大合之氣度。用詞也不夠精練，如「幽泉」與「未出山」、「懸泉」與「瀑布」、

❺　見汪砢玉《珊瑚網》，卷一七，頁 1141。

「忘歸」與「迷卻來時路」都有語意重疊之病。

在文氏弟子中，成就較大的是陸治。陸氏字叔平，公元 1496 年出生。因家居太湖邊的包山，又號包山。父親曾是私塾教師，在 1532 年去世。陸治曾為諸生，亦曾參加鄉試不第，於是棄絕仕途。但他仍希望弟弟能取得功名，因家有肥田數頃，乃輸田為弟入貢，及為父建祠，故以偶儻孝友為人稱道。1557 年開始入隱支硎山下：「雲霞四封，流泉迴繞，手藝名花幾數百種，歲時佳客過從，即迎置花所，割蜜脾，削竹萌而進之，苟非其人而造者，以一石支門，剝啄弗聞矣。」❻

他為人耿介，不喜結交權貴，一生除治理田產之外，大部分時間都消磨於書畫。他喜畫山水、花卉；隨文徵明學習，於詩書畫皆得文氏之真傳。他雖也曾從祝允明學書法，但其書法基本上未脫文氏格局。他作畫喜用狼毫小筆，多用半乾之筆以焦墨出之，筆觸硬直，轉折銳利，論者謂其「風骨峻削」。在文氏弟子中是屬於比較有個性的一位，但其細筆畫仍不免瑣碎，粗筆畫則嫌單薄。陳繼儒《妮古錄》曾評其山水：「元美公屬陸叔平臨黃安道『華山圖』四十幅……叔平畫皴法不盡到，如立粉本者。」❼

這裡取他的 1568 年所作的「花谿漁隱圖軸」為例（圖3-7）。此圖仿王蒙，按王蒙畫有「花谿漁隱圖」，今有一幅真蹟及兩幅摹本，均藏臺北故宮博物院。王作的水域有三段，山峰低矮，漁家、釣艇唱和，為平易親切可及之境，可陸氏之作水域二段分居畫幅之上下，而且下窄上寬，中間隔著高聳陡峭的懸崖垂瀑，有故違自然之境的意圖，使畫境成為一種圖面的山水。這種不自然的布局使畫面更加超離自然實景，變成超自然的造境，但它與二十世紀西方的超現實主義相比則為兩種不同的感覺：後者常是古怪而陰森的，並有強烈

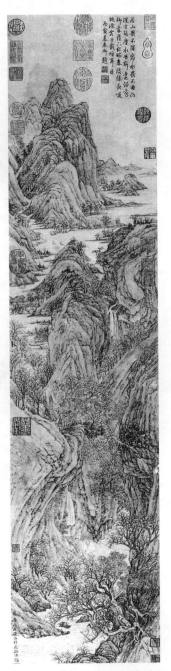

圖 3-7　陸治　花谿漁隱圖軸

❻　姜紹書《無聲詩史》，卷三。
❼　陳繼儒《妮古錄》，卷四。

的衝擊，而陸氏之山水與文徵明一樣的清明平易。它與文氏作品最大的差別是陸氏用筆單調細碎，墨暈少，缺乏含蓄，所以給人以淺薄之感。

　　陸氏所作花卉多為小寫意之作，用筆快速，構圖簡單。寫意畫最重要的是墨韻和筆趣之配合，可是陸氏並無法體悟其中道理。王元美（世貞）曾評其畫云：「其山水喜仿宋人，而時出己意，風骨峻削，霞思湧疊，而不免露蹊徑。寫生得徐黃遺意，而若道復之妙而不真也。」

　　陸氏書法和詩也都能得文徵明的形式。其詩比王問高明，如「離離楓色動高秋，遠黛橫空一抹浮；我欲揚舲任超忽，浩歌沿月臥滄洲。」又如「雪積谿橋行路難，蔽天樓閣鎖重巒；長途日暮西風急，猶為梅花勒馬看。」❽ 境界空闊，意象超俗，有大開大合之勢，頗似其師。

　　文氏另一位入室弟子是居節。居氏字貞士，號商谷。吳郡人。據《無聲詩史》，居氏「尚氣節，雖竄甚，惟以丹青自娛，不曳侯門裾，畫品絕得徵仲心傳，字與詩亦自師門來，而劑以趙松雪、陸放翁。」從傳世畫蹟看來，他專畫山水，得文氏畫法，而且幾可亂真，如「潮滿春江」、「萬松小築」（1561 年款）皆仿文氏中年作品，而「山水圖」仿文氏之長條掛幅山水 ❾。然而細審其畫，但用乾細之筆勾皴，雖筆墨有法，卻謹細、單調而乏個性，看不出膽識和創造力。故平淡有餘，生氣不足。與文氏的畫，在效果上有一段距離。其詩常是起首意氣飛揚，而結尾消極頹喪，如〈題瀛州圖〉云：「千山罨畫擁飛樓，樓外寒泉百道流；莫笑老夫心遠大，曾將清夢到瀛洲。」又其題「村居圖」：「茆檐日暖燕交飛，雲過牆陰滿翠微；中酒經旬掩戶臥，蒼苔渾欲上人衣。」❿

　　同樣清秀得有點纖弱的是陸師道。陸氏字子傳，號元洲，後更號五湖。也是蘇州人，嘉靖十七年（1538）進士，授工部主事，官至尚書少卿。也是文氏弟子。能以文氏筆法畫山水，包括青綠和水墨。如「喬柯翠林圖軸」畫一文士於瓦屋大宅內據案而坐，似是正欲伸紙作畫，二侍者正捧墨、硯而來，案旁一友人侍立。屋前有一雙鶴，再前又有二友人對話，其中一人手持長竿，竿上垂掛一串鞭炮。無疑這是一幅為人祝壽的吉祥畫。屋旁有清溪，四周松林雜樹茂密，背後為層巒雲壑。全圖用細筆勾勒，再用青綠設色，全得文徵明畫法，幾可亂真。陸氏也畫一些純水墨畫，亦師文徵明，但筆力屣弱。他的書法也以纖細工

❽　汪砢玉《珊瑚網》，卷一七，頁 1151～1152。

❾　《中國美術全集・7・明代繪畫（中）》。

❿　仝上汪著，卷一七，頁 1159。

整為法，無法超脫文氏的桎梏，而詩文也不例外。茲舉一例以明之：「湘簾寂寂夏堂虛，竹影離離風外疏，煮茗焚香消晏坐，硬黃臨得右軍書。」⓫雖然意象明淨淺易有如文氏，但景境之略顯狹窄，又不如文氏之心胸矣。

　　相比來說，錢穀 (1508～1578) 的畫比較厚實（圖 3-8）。雖然同樣是用乾筆皴擦，不重視筆觸的動感，構圖也多承襲沈周和文徵明，但由於明暗深淺的對照使畫面呈現重和力。錢氏字叔寶，號罄室，蘇州人，好讀書，從文徵明學詩文書畫。能畫山水、人物、花卉。錢氏有一位學生叫張復（1546～1631 以後），他是江蘇太倉人，畫藝平平，傳世多扇面畫，偶見立軸，雖有荊關式的山水架構但筆墨枯乾。儘管王世貞曾大力吹捧⓬，世人並不以為然。

　　綜觀文氏第二、三代傳人的山水繪畫，有兩點特色：第一、採用乾筆皴擦，以求疏朗秀逸，但用筆變化很少；第二、以修長的直條畫幅建構山水，造成超自然的空間感。這兩點都是文徵明開其端，而由文氏第二代加以誇大運用。從畫史的角度來說，第一點沒什麼意義，因為那種乾枯的筆墨，只能說是一個衰頹的徵候，對後世沒有產生啟發的作用。第二點則有其歷史意義。本來對超自然空間的追求在王蒙的山水畫中已相當明顯，到了文徵明晚期的山水，有更進一步的展現。然而在王蒙和文徵明的作品中，還有所節制，所以不會太令人覺得造作。到了文氏第二代就不一樣了，他們在筆墨上不敢越其師的雷池一步，但構圖似乎更向前推進一步，預示晚明造作主義的畫風。

　　文氏弟子中專畫寫意蘭竹的是周天球。周氏字公瑕，號幼海、六止生。也是蘇州人。曾從文徵明學書畫。善畫蘭草，用筆有飄蕩之勢，油滑清澈少含蓄，又少變化，一目了然，難啟深思。

圖 3-8　錢穀　雪山策騫軸

⓫　仝上汪著，卷一七，頁 1146。

⓬　〈弇州山人稿〉，見《佩文齋書畫譜》，57 章，頁 25。

文派嫡傳諸家的繪畫作品呈現的問題不少，如太過溫馴保守，以至於個性不顯，畫面的力感也相對減弱；布局造境之格調化和主題單一化，使畫面缺少個別相，或失去具體而特殊的意義。又如繪畫背離了書法的藝術性，以致於喪失了筆觸線條的活脫力——其實吳派極盛期的沈周和文徵明都很重視力感的呈現，如沈氏頓挫渾厚內斂的力，文徵明山石林木帶有幾何形化的力，以及其晚年發展的筆觸張力等等都是藝術的精華，可是其跟隨者卻轉而變成收縮，故羸弱單薄而乏力。

二、蘇州非主流畫家

蘇州文派的畫家如此，同在蘇州的其他畫家又如何呢，我想這是我們所關心的另一個論題。假如文派是十六世紀後半葉蘇州的主流畫派，那麼其他不是出於文徵明門下的畫家便可以稱為「非主流」。然而，這些非主流畫家事實上也都與文徵明的畫風有著或多或少的關係。在這些人當中，可以獨立成家的是十六世紀中葉已可稱老畫家的謝時臣（1487～約 1567）。

圖 3-9　謝時臣　四皓圖軸

謝氏字思忠，號樗仙，蘇州人。年歲只比文徵明略小，可能也受文氏的影響，但從畫法上看，他得諸沈周者為多。後又潛心於宋元畫法，如早年一幅山水畫便是仿王蒙，但筆墨趨於明淨，沒有王氏的蒼茫渾厚，也無沈周「廬山高」之自然氤氳。後來他努力研究北宋畫法，尤其對李郭派之學習頗有心得。產生一些重視渲染和營造自然空間的山水畫，如 1541 年（五十五歲）的「霽雪圖」及 1550 年代的「四皓圖軸」（臺北故宮博物院，圖 3-9），在構圖上，令人聯想到王蒙的「具曲林屋」。二圖皆採用郭熙的「雲頭」式山石，也有沈周的厚重筆觸和苔點，明暗對比加強，但渲染加重，因此力感的呈現在戲劇性的結構上，用筆則拘於形式，殊少靈動，故保有一些浙派的特色，也有一些職業畫家的性格。

此外，在蘇州還有一批受陳淳影響較重的畫家，他們畫寫意之山水、花鳥、蟲魚。如王穀祥、魯治、陳栝、尤求。王氏字祿之，號酉室，江蘇蘇州人。世

195

代為江蘇名醫。登嘉靖八年 (1529) 進士，改庶吉士，一個月後，出為吏部員外郎。後因不得志而棄官，屢薦不起。彼善作古文詞，畫花鳥重寫生。畫法源於沈周，直接陳淳，但略顯拘謹。他的詩總是表現出老僧或老道的心境，如：「松陰竹色翠交加，晏坐清談日未斜，偶欲揮毫剛洗硯，只緣滌暑幾烹茶。」

魯治號岐雲，也是蘇州人。善畫花卉，亦重寫生，風格近王穀祥，筆墨比較有生氣——得陳淳之一格。陳栝字子正，號沱江，為陳淳之子。擅畫寫意山水和花卉，專師其父，惟才氣不如——山水、花卉有墨韻，但筆墨和結構之凝聚力稍弱。

十六世紀後半，蘇州有一位比較多才的畫家尤求（字子求，號鳳山）。他後來遷居太倉，以畫山水、人物出名（圖 3-10）。他不像其他蘇州畫家只學文徵明或陳淳畫法，而是兼學劉松年、錢選、沈周、仇英。有些粗筆山水還能得沈氏筆意。今日傳世作品多作於公元 1550 至 1580 年之間。他的「昭君出塞圖卷」乃是以傳為宮素然的「昭君出塞圖卷」為藍本擴充而成，人物以白描法出之，山水則用吳鎮的董巨派披麻皴。由於山水的分量太重，加上人物用筆較弱，雖然故意以複雜的人群製造熱鬧氣氛，畫面效果不甚佳。他有些仕女畫描寫瘦弱的女子，或一人孤獨地在柳下或竹林邊悽然佇立，或看著空淨的水溪，或注視著鴛鴦戲水、野鷰雙飛。此已開清初「傷情主義」(sentimentalism) 仕女畫之風。

圖 3-10　尤求　園林雅集卷（局部）

蘇州畫壇的保守氣氛到了十六世紀末才出現一點突破陳規的跡象，那就是由李士達（約1540～約1620）開啟的「詭譎」畫風。李氏字通甫，號仰槐，萬曆二年 (1574) 進士。生性倨傲不屈。萬曆年間太監孫隆來到蘇州，召集一批文人，見面時每個人都下跪叩拜，惟獨李士達敬禮之後便走，因而被太監拘捕，後經友人營救始放出。據《明畫錄》說，他八十歲時還是「碧瞳秀腕，舉體欲仙，能驅役神鬼」。他擅畫人物、山水，講求蒼、逸、奇、遠、韻，反對嫩、板、刻、生、痴❸，但是今日人們看他的畫最重要的特點是那種幾近超現實的綺麗詭譎幻境。譬如他的「竹林二老圖」（1615 年，圖 3–11）作二位老人在竹林小徑見面交談，後有一童子隨侍。老者彎腰駝背，面容怪異，一棵巨大的松樹直幹挺立，群枝下罩，狀極凸出。此畫所表現的已不只是自然氣氛的詭異，而且是圖像世界的譎奇。作於 1616 年的「聽松圖」（臺北故宮博物院藏）屬同一風格，但更為曠闊。他 1617 年作的「三駝圖軸」（紙本）畫三

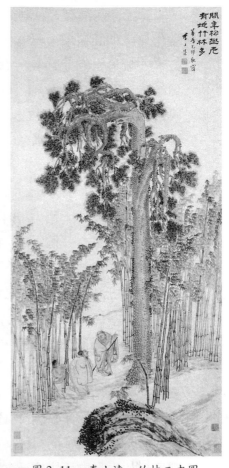

圖 3–11　李士達　竹林二老圖

位駝背的老者，一提籃側顧，一向提籃者作揖，一拍手大笑，形象滑稽，其風格出於元朝因陀羅的禪畫和顏輝的道士畫，但是更加古怪得像卡通畫。李氏今日傳世作品之中，最為特別的是蘇州博物館所藏的「西園雅集圖卷」，其題材雖是出於北宋後期之文人雅集，但畫裡的景物、布局、人物造形等等，都經過特殊安排加工，並有許多誇張之處，有如《天方夜譚》裡的仙境，但卻顯得陰冷❹。李氏這種畫風無疑是從佛教畫中得來的靈感，對稍後的陳洪綬、吳彬和崔子忠輩都有啟迪之功。

　　綜上所述，十六世紀後期的蘇州仍然是個繁華的工商業城市，也是全國最富裕的地區。在公元 1600 年前後總人口達兩百萬，所繳稅金約占全國總稅收

❸　姜紹書《無聲詩史》，卷四。

❹　參閱本書第四章，並拙著〈翰墨乾坤問真偽，秋毫明鑑費工夫〉，《故宮文物》，第 183期，頁 90～110；第 184 期，頁 54～73。

的十分之一。而藝術活動，包括收藏家、鑑賞家、史學家、畫家又如此活躍，文化氣息和經濟環境與十五世紀末十六世紀初相比，可以說沒有衰落的現象，畫家人數又是如此之多，可是繪畫創作力和表現力卻是一落千丈，不免令人感到納悶。原因必然很多，譬如文人畫與戲曲、音樂結合太甚——當繪畫的創作與音樂演奏等同起來之後，就只重視舊曲新唱，只講韻致，不求創作。又如社會上一般人對大師的偶像崇拜太過執著，畫家以及收藏家、鑑賞家都無法逃脫文徵明的陰影。然而最重要的因素是將繪畫視為一種工藝技術的傳授，在尊師重道的教條下，視背離師法為一大禁忌，逸出師法為對老師和藝術的褻瀆。因此學徒乃為成法所拘，故步自封，終致喪失膽量和力量。在中國傳統文化裡頭，技藝的傳授都有一個規矩：在醫界有家傳祕方，工匠有家傳密技，畫界自然也有所謂家傳密法，凡此皆不可外傳，所以理論上大畫家的兒孫輩應該能繼續掌舵畫壇，可是事實上往往是背道而馳。馬遠之子擅畫，創意不及其父；趙孟頫的兒孫亦多能畫，但不出其父之右。文徵明的入室弟子數十人，子孫亦多好畫，且無不學文氏畫法，是謂得文氏祕傳之人也，可是大多平庸無奇。因此，此時蘇州畫壇為文派一枝獨秀之時，也是文派沒落之日。此豈文徵明之過哉？非也，殆繪畫藝術不靠家傳祕法，而是靠創作力！

　　中國繪畫的「先現代氣質」在元朝有相當可觀的、超越當時世界其他地區的成就，可是到了明初國家完成大一統之後，這項氣質也就很難有所發展，我們看到的先是向兩宋宮廷畫回歸的現象，接著是吳派文人畫主導地位的形成，雖然其間有些異聲別調，但基本上沈周、文徵明這個路子是大家公認的典範，也是學畫者所遵循的「正道」。結果導致十六世紀後期文人畫的中落。這也就是明末范允臨 (1558～1641) 評之為「不識一字，不見一古人真蹟，而輒師心自創」的原因❶❺。

　　到了十七世紀初期，由於朝廷對思想的主導力消失，以及社會的動盪不安，正好給繪畫的革新提供一個極好的條件。當然，革新的發生地不會是蘇州，而是位居蘇州外圍，並有豐富文化傳統的浙江山陰，然後轉而衝擊到江蘇的蘇州和松江。俗語云：「盛中寓衰，衰中寓變，變中寓興」，殊有至理。

　　❺ 范允臨《輸蓼館集》，卷四，頁 401。

第三節　文人表現派——徐渭
——狂塗亂抹別有意，淋漓勾筆墨勝前賢——

在十六世紀後期，當蘇州畫壇因囿於文派師承遺訓，創造力逐漸萎縮之際，浙江的文人獲得了一個機會來檢討文人畫的前途。如宋旭有一些造形意識較強的山水畫，雖有文徵明筆意，但複雜而曲折的山石結構，可能也從西方傳入的銅版插圖獲得啟示。相對於這一以造形意識為主體的畫風，又有徐渭 (1521～1593) 的大寫意畫。徐氏發展出來的潑墨畫，或稱「文人表現派」，利用水、墨之揮灑，不太重視單純筆觸和線條之皴擦與勾描，而且創作過程中保留很強的「自動性」，故其筆墨效果有明顯的「偶然性」。

當時人們對他的畫風的接受度不能與蘇州的文派相比，但對於後世的影響卻更加深遠。他這種創作觀念不只影響到中國明朝以後的石濤、八大、吳昌碩、齊白石等等大寫意畫家，而且啟示了二十世紀西方畫家，創造出風靡一時的「抽象表現派」。因此不論是就明清或二十世紀的繪畫史而言，對徐渭的研究都是很有意義的。

一、徐渭的生平事蹟

徐氏字文清，後改字文長，又號青藤，其他字號不下二十個❶，而且用得很隨便。他出生於人文薈萃，風景優美的浙江山陰。父親徐鏓曾在雲南、四川等地為地方官。徐鏓有二妻一妾。長妻早卒，繼室苗氏娶於雲南，並隨鏓歸山陰。回山陰之後鏓又納妾。徐渭在其父親辭官回山陰之後出世，應屬妾室子。苗氏為其嫡母。徐渭出世方滿百日，父親即去世，故由生母及嫡母撫養長大。

據說徐渭自幼聰明，異於常人。六歲能詩文，八歲能八股文。二十歲考取山陰秀才，但鄉試則落第。旋與同縣潘克敬之女結婚。克敬當時以名法為給事錦衣，敘官廣東陽江縣主簿。徐渭婚後即遷陽江住入潘家，故自云「贅於潘」。二年後潘卸任，徐氏隨潘回江陰。從出生到二十五歲為其生命中之第一期，雖然他早年失怙，但還算幸福。他除了讀書、應試之外還學琴、學詩、學戲曲，並曾學劍，展現出多方面的才能。

❶　參見何樂之〈徐渭〉一文，收入《歷代畫家評傳・明》。

　　可是二十五歲那一年，長子徐枚出世之後，許多不幸的災禍接踵而至，是為生命中的第二期。先是與他相依為命的長兄去世，接著與豪紳爭訟，把老家變賣了。次年妻子潘氏病逝。乃於二十八歲那年遷出潘家，在城東過著「居窮巷，蹴數椽，儲瓶粟」的生活凡十年。他為自己的居室取名為「一枝堂」，蓋取莊子「鷦鷯巢于林，不過一枝」之意。這期間他曾應過四次鄉試，均未上榜。大概就在這時期他愛上了畫畫，結交一些畫友如謝時臣、陳鶴、劉世儒、沈仕、沈明臣等等，並且開始粥畫維生。同時他可能也開始從事戲曲創作。

　　徐渭三十七歲那一年，由於胡宗憲的賞識，受邀成為胡氏的幕僚，生活開始風光一時，進入他生命中的第三期。當時胡宗憲在東南沿海主持剿倭之事，又得嚴嵩黨羽趙文華之助，名將俞大猷、戚繼光都是他的手下，權傾一時。徐渭以其精采的文筆受胡氏重用。當時正好胡氏部下捉到一隻白鹿，視為祥瑞，乃請徐撰文，呈給皇帝。皇帝很高興，胡氏因而更加禮遇徐渭。雖然徐渭生性嗜酒，行為放蕩，不受禮法約束，但胡宗憲皆能容忍。明末袁宏道〈徐文長傳〉對這一段經歷有很好的描寫：

> 中丞胡公宗憲聞之，客諸幕。文長每見，則葛衣烏巾，縱譚天下事，胡公大喜。是時公督數邊兵，威振東南，介冑之士……不敢舉頭，而文長以部下一諸生傲之……會得白鹿，屬文長作表，表上，永陵（明世宗）喜。公以是益奇之，一切疏記，皆出其手。❷

徐氏三十八歲那年遷居獅子街，夏天入贅王家，不久離開。二年後繼娶張氏，生次子徐枳。徐渭這期間又參加了四次考試仍皆落敗（從二十歲到四十一歲共應考八次）。

　　四十二歲那一年，嚴嵩被黜，胡宗憲受彈劾撤職，徐氏亦頓失依傍，也進入了他生命中的第四期。在不得志之下，「遂乃放浪麴糵（酒），恣情山水」❸，曾遊山東、河北名勝。將一切可驚可愕之狀表達於詩，而且胸中有勃然不平之氣，所以他的詩總是「如嗔如笑，如水鳴峽，如種出土，如寡婦之夜哭」❹。更令他感到不安的是他四十五歲那一年，嚴嵩之子嚴世蕃以通倭罪入獄，胡宗

❷　袁宏道〈徐文長傳〉，參見周明初、黃志民《新譯明散文選》，三民書局，頁 491～500。
❸　仝上。
❹　仝上。

憲亦再受牽連下獄並在獄中自殺。徐渭受此打擊亦撰妥墓誌銘，以斧擊頭，以釘刺耳，以鎚擊腎，蓄意自殺，但皆不死。在瘋狂中把繼室張氏殺死，本來必需下獄論死，因得太史張元忭之助，僅入獄七年。在獄中，他的心情逐漸平靜，專心讀書、寫作。終於在張元忭的營救之下在隆慶六年除夕出獄。

從出獄到過世是徐氏生命中的第五期，也是他的晚年期。萬曆元年元旦，他出獄第二天就親往拜見張元忭父子。當時張元忭是張居正手下的名臣，時有應酬詩文需要徐氏代勞。故徐氏多次至北京，也順道遊覽各地名勝。萬曆八、九（徐氏六十、六十一歲）兩年，徐氏在北京度過。在京時寄寓張元忭家附近。起初還相處不錯，但由於徐氏精神狀態不穩定（性縱誕），而京師的人又太講究禮節，使他大感不滿，常大叫：「吾殺人當死，頸一茹刃耳，今乃碎礫吾肉！」可見他對禮法之反叛已到不容於時的地步了。

萬曆十年春，徐氏因病南歸江陰。是時二子皆不在身邊，後隻身生活，僅靠賣書畫過日，加以百病纏身，生活相當困苦，但仍是「日閉門與狎者數人飲噱。」張汝霖在《徐文長逸稿》序文中說徐氏「歸則捷戶不肯見一人，絕粒者十年許；挾一犬與居，人謂傴蹇玩世狂奴故態如此。」❺他常有自殺的念頭，曾以利錐刺兩耳，深入寸餘，卻不得死。終於在七十三歲那年走完他那充滿戲劇性的一生。

徐氏晚年的情況頗像西方十九世紀的梵谷，殆皆為狂疾所困，其藝術創作也就表現了痛苦心靈中的「幢幢鬼影」。當然他們之間也有極其根本的差異。如梵谷表現了宗教性和心理性的神祕，而徐渭表現了浪漫的悲憤與任性。這是因為他具有中國傳統文人的浪漫情懷，可以比諸李白、蘇軾，而且由於戲曲的作用，使他的生活內容和生命歷程比李、蘇更加戲劇化。人格論者也因為他的人格有著太強的反叛性，對他有所批評。如松年的《頤園論畫》即曾罵他：「恃才傲物，心起偏狹，修怨害人，以致身遭刑獄之苦。」❻

二、徐渭的詩文書畫

徐渭的興趣很廣，可謂三教九流之書、古今雅俗之文無所不讀。他的文學著作既多而雜，今日傳世者有《徐文長集》等二十餘種，其中有詩詞、雜文、

❺　張汝霖《徐文長逸稿》，頁 1。
❻　仝❶。

南曲、樂譜、縣志、莊子註、參同契註、四書解首、奇譚等等。他最著名戲曲著作是〈四聲猿〉，包括四個單元劇：〈狂鼓吏漁陽三弄〉寫禰衡擊鼓罵曹操的故事、〈玉禪師翠鄉一夢〉寫南宋妓女柳翠出家的故事、〈雌木蘭代父從軍〉以〈木蘭辭〉為基礎編出的劇本，及〈女狀元辭凰得鳳〉寫黃崇嘏女扮男裝考上狀元的故事。都具有很強的通俗性和時代性，常有諷喻內容，與前後七子之「文必秦漢，詩必盛唐」之主張背道而馳。在徐渭來說，詩文書畫是一體的，而且都表現其率真的情感——同具不安定感，反映了他心中的洶湧起伏的波濤。袁宏道有評云：「(其)文有卓識，氣沉而法嚴，不以模擬損才，不以議論傷格……文長既雅不與時調合，當時所謂騷壇主盟者，文長皆叱而奴之，故其名不出於越，悲夫！」❼

作為一個多才多藝的文人畫家，徐渭的書法也是「筆意奔放如其詩，蒼勁中姿媚躍出。」❽嘗語人曰：「吾書第一，詩二，文三，畫四。」❾然而他對自己的繪畫成就卻也相當自豪，其題「芭蕉石榴圖」云：「蕉葉屠埋短後衣，墨榴鐵銹處斑皮；老夫貌此誰堪比？朱亥椎臨袖口時。」他以朱亥的衣袍比喻芭蕉葉，而以其鐵鎚比喻石榴，其意甚妙，既表作畫之靈感和天才初試，亦喻畫面之緊湊有力和蓄勢待發之勢❿。另有一首題「梅花圖」詩云：「從來不見梅花譜，信手拈來自有神；不信試看千萬樹，東風吹著便成春。」可見他對自己的畫很自豪。或許有自誇之嫌，但這也真正表現了他那傲視群雄的性格。

他有很多詩畫常是自諷又諷人，如其題「墨牡丹」云：「牡丹為富貴花，主光彩奪目，故昔人多以疊染烘托。今以潑墨為之，雖有生意終不是此花真面目。蓋余本窶人，性與梅竹宜，至榮華富麗風若馬牛，宜費相似也。」於此自比為「窶人」(不善逢迎之人)，所以與榮華富麗風馬牛不相及。又如題「畫蟹」云：「稻熟江村蟹正肥，雙螯如戟挺青泥；若教紙上翻身看，應見團團董卓臍。」

❼　仝❷，頁 494～495。

❽　仝❷。

❾　陶望齡〈徐文長傳〉，見❶，頁 17。參見姜紹書《無聲詩史》，卷三。

❿　此詩所言朱亥見於《史記》卷七七〈魏公子列傳第十七〉。朱亥是一位大力士，被魏公子無忌微召，椎死魏國大將晉鄙：「(晉鄙代魏王偽裝救趙，魏公子隨行)至鄴，(公子)矯魏王令代晉鄙。晉鄙合符，疑之……欲無聽。朱亥袖四十斤鐵椎，椎殺晉鄙。公子遂將晉鄙軍。」今人何樂之〈徐渭〉一文謂朱亥就是在博浪沙意圖謀殺秦始皇的刺客。此或有誤。徐文收入《歷代畫家評傳・明》。

詩中把當時的貪官權臣比喻為肥蟹和董卓。但所諷者誰，則無法推測。其題「石圖軸」云：「紙畔濡毫不敢濃，窗前欲肖碧玲瓏；兩竿梢上無多葉，何日風波滿太空？」此詩用詞之新穎、意象之生動以及風波之起伏都可以震撼人心的。

他的畫大多不署年，故與其他文人畫家有所不同，但很像唐寅。也因為他的畫都無年款，所以我們無法排出傳世畫蹟的成畫先後，也使我們無法就畫蹟本身認識他的風格演變過程。

他最喜歡的題材是花卉，偶爾也作小景山水、簡筆人物、花鳥、螃蟹，而最重要的成就便是開拓水墨花鳥畫的大寫意境界。袁宏道稱其花鳥畫「超逸有致」❶。徐氏傳世的畫蹟還不少，臺北故宮博物院的「榴實圖」可以說是比較嚴謹的作品，畫一折枝石榴由畫幅中段向左下斜伸，枝的中段長出一顆大榴實，配以小葉。榴實開口吐珠。這種嚴謹作風反映了沈周、陳淳的文人畫風格；畫幅的右上有二行題詩以草書出之：「山深熟石榴，向日笑開口；深山少人收，顆顆明珠走。」

表面上看，此詩此畫是寫石榴，但事實上是影射人才得不到當政者的重用，甚至是他自己懷才不遇的感慨。由這幅「榴實圖」我們可以看出他的功力，徐渭雖然畫了許多豪放不羈的大寫意畫，但他還是認為百里起乎寸。他曾經盛讚沈周「畫多寫意，而草草者倍佳」❷，但當他看到沈氏「姑蘇八景卷」之精微入絲毫，不禁嘆曰：「惟工如此，草者益妙。不然，將善趨而不善走，有是理乎？」這幅「榴實圖」與上文提到的「芭蕉石榴圖」應該是他比較早期的作品，從題詩「顆顆明珠走」和「朱亥椎臨袖口時」之自我期許看來，其成畫時間應該是二十五歲到三十七歲之間，即其生命歷程的第二期。

徐渭的畫經常是奔放任性，等他出獄之後的畫又更加狂放不拘，放任而不修邊幅，只為抒發其心中的不平之氣。因此有些畫，如今藏北京的「山水花卉圖冊」和上海博物館的「擬鳶圖卷」都顯得很簡率，不如沈周之凝重，更不如文徵明之勁秀或陳淳之豪放，但別有一種自由和天真。他晚年也有一些精彩的潑墨畫。其用筆不拘細節，有破筆、斷筆、暈筆、刷筆，尤其在破墨和潑墨的運用都有所突破，可能是他出獄後的作品。

今藏上海博物館的「牡丹蕉石圖軸」（圖 3-12）是以潑墨法作太湖石自左

❶　仝❷。
❷　仝❷，頁 25。

下角上衝到畫幅中央，其上配以兩棵芭蕉，石的右下方畫一株墨牡丹。除芭蕉幹及部分芭蕉葉片有明顯的粗筆觸之外，皆用潑墨出之，由於許多地方讓墨水自由滲透——筆墨淋漓灑脫，有一些「偶然」或「可遇不可求」的效果。徐氏這類畫至少有兩個前人所無的特徵：第一是濕潤感，第二是前文指出的偶然效果，故能於不修邊幅中顯現跌蕩不安的激情。其題字也是如此。第一段題詩云：

> 焦墨英州石，蕉叢鳳尾材。筆尖殷七七，深夏牡丹開。天池中漱犢之輩。

這是畫完後第一次題詩。跋後加二印。他的詩不太合古律，也不重押韻，但內容或詩意卻別有情趣。他以焦墨畫英州石，以蕉叢為鳳尾材。筆尖黑漆漆，畫出了夏天盛開的牡丹花。大概過了很久之後，他又取出觀賞。那時畫面已經浮白，他從中看到了初冬的霜，於是想到王維。多麼富有戲劇性的想像！於是補題，曰：

> 畫已浮白者亦醉矣！狂歌竹枝一闋贅其左：牡丹雪裡開親見，芭蕉雪裡王維擅，霜見毫尖一小兒，馮深擺撥春風雨。嘗親見雪中牡丹者兩。

讀者可能不太了解他詩中那個「小兒」是指什麼。其實這是明朝後期文人給「造化」（大自然）的一個代詞。陳老蓮在〈遊淨慈詩記〉中有句云：「（余）所以不如願者，有志氣，無時運；想功名，戀聲色，為造化小兒玩弄三十餘年。」陳氏自己以為是被造化玩弄，但是從徐渭看來，作畫則是玩弄造化小兒。他將筆下完成的畫看成「造化功」，故言「毫尖一小兒」。徐渭對這件作品可以說一直無法忘情。數年後又在右下角補上一則題語：「杜審言吾為造化小兒所苦。」似乎是在為上詩「霜見毫尖一小兒」作補充。詩中的「馮」作「盛」解。

徐氏作畫多是隨興所至而落筆，不修邊幅，嘗自言：「老夫遊戲墨淋漓，花草都紀雜四時。」今藏北京故宮博物院的「墨葡萄圖軸」（圖 3–13）也是以潑墨出之，像一枝掛滿葡萄藤和葡萄的枝從畫幅右上方向左方斜伸，橫跨畫幅的中段，細枝帶葉下垂，小藤飄蕩，若有風焉。其半透明而泛白的淡墨上疊著濃墨點，枝葉和葡萄交融，有濕淋淋之感。效果很特別，而且筆道自然有生氣，相當耐看。上頭有四行歪歪斜斜的題詩，為畫面增添動感和奇趣。這幅畫題詩的用意很清楚：「半生落魄已成翁，獨立書齋嘯晚風；筆底明珠無處賣，閒拋

閒擲野藤中。天池。」從詩中「已成翁」以及畫中純熟老練的筆調看來，此畫可能是出獄（五十二歲）以後的作品。「筆底明珠無處賣，閒拋閒擲野藤中」也是對自己一生懷才不遇的感慨。

圖 3-12　徐渭　牡丹蕉石圖軸　　　　圖 3-13　徐渭　墨葡萄圖軸

三、風格之承與變

　　考墨筆寫意源出五代北宋以來逐漸流行的梅、蘭、竹、菊四君子畫，而潑墨之法源於石恪、梁楷、牧溪等人之禪畫。其進一步之整合則始於浙派諸家，如戴進、李在、吳偉、林良、孫龍（隆）皆曾用半潑墨之法畫山水。此法於明朝中葉大為流行，如沈貞、沈周、文徵明皆好以水墨寫意法畫花卉，其筆觸已近乎大寫意之法矣。如沈周以極具文人性格的筆調畫有墨荷、墨蟹、墨貓、墨驢，皆為空前之創舉。其後繼續發揚光大者為文徵明和陳淳，尤以陳淳之貢獻最大。可是在蘇州的後繼者卻欲振乏力，如文彭、文嘉、陸治、陳栝諸人畫起

205

大寫意，不是筆道光滑露骨，刻板多於奔放，就是筆墨鬆弛，略失趣味。徐渭或有感於此，乃重振筆墨張力達到前所未有的境界。

　　徐氏畫風的形成可以從他對前人的評語看出端倪。前文提到他說沈周畫「草草者倍佳」，他也以幾乎同樣的語調來評唐寅：「小塗大抹俱高古，此草草者益妙。」他不太喜歡吳派，反而喜歡被吳派畫家漠視的謝時臣。他說：

> 吳中畫多惜墨……謝老用墨頗多，其鄉訝之，觀場而矮者相附和，十幾八九。不知畫病不病，不在墨重與輕，在生動不生動耳……謝老嘗至越，最後至杭，遺予素可四五，並爽甚，一去而絕筆矣。（〈書謝曳時臣淵明卷為葛公旦〉）⓭

由於特別喜歡粗筆寫意，故頗能領悟陳淳的畫旨：

> 陳道復花卉豪一世，草書飛動似之；獨此帖既純完，又多而不敗。蓋余嘗見閩楚壯士裹馬劍戟，見凉然若羆。及解而當繡刺之絅，亦頹然若女婦，可近也。〔此〕非道復之書與染耶。（〈跋陳白陽卷〉）⓮

然而更有趣的是他對南宋夏圭和元朝倪瓚的評語。他說夏圭：「蒼潔曠迥，令人捨形而悅影。」而倪瓚的山水是：「一幅淡烟光，雲林筆有霜；峰頭橫片石，天際渺長蒼……。」他甚至用自己的筆法畫一幅墨花，題曰：「是亦摹雲林筆也。」可是我們看來一點雲林的影子也沒有，所以只能說那是「他眼中的倪雲林」。他這種對待古人畫法的態度給我們一個很重要的啟示：畫家以自己主觀的意識來評斷別人的畫，並以之作為創作的啟示。這種現象在畫史上是很平常的事，因為畫家創作靈感總是來自「曲解」（或者應說「詮釋」）別人的畫風。徐渭以不世出之才詮釋前人的畫以為己用，故不為前賢所拘。

　　如今從徐渭的畫蹟來看，他的繪畫精神可以銜接浙派；他用比較粗率的筆觸作畫。徐氏因是浙江人，生活在浙江畫派的環境中，他的筆法自然而然受浙派的薰陶，最明顯的是他的山水、人物畫。他曾批評吳派畫「多惜墨」，顯然

⓭　仝❶，頁24。

　⓮　仝❶，頁24。

他看出蘇州文派畫風背離了書法的藝術性和個性，以至於喪失了筆觸線條的活脫力。為了矯正此一積弊，他結合石恪、米芾、梁楷、牧溪、吳偉、張路、孫龍、沈周、陳淳等前賢筆法，加上自己放蕩不羈的性格大膽發揮水、墨、筆的潑灑功能。

《徐文長集》中有兩則〈與兩畫史書〉敘述他所追求的畫風，都表現出他對墨彩淋漓與空間曠闊的夢想：

> 奇峰絕壁，大水懸流，怪石蒼松，幽人羽客，大抵以墨汁淋漓，烟嵐滿紙，曠如無天，密如無地為上。
>
> 百叢媚萼，一榦枯枝，墨則雨潤，彩則露鮮，飛鳴棲息，動靜如生……。

在他的畫裡，水墨的變化成為主要的表現方式——墨的分量遠超過物形的分量。他的畫常是用水墨豐盈的大筆狂掃，使墨在半控制之下自由滲透，取得特殊的效果；為了達到墨暈的效果，他常取用滲水力強的宣紙，不像文派喜用熟紙或半生之紙。所以相對於文派的枯索，便是徐氏的濕潤。偶爾也採用非正統技法加強效果。所謂非正統技法便是前人沒用過或用過而被目為邪魔外道之法，譬如上文介紹的「墨葡萄圖軸」便大量運用水墨加膠法。當墨水中加了膠，畫到滲墨的宣紙上便會出現半透明的效果。他這種不求細節但求大體的畫面，有如牆上花影，便是「捨形而求影」，就像他稱讚夏圭的畫是「捨形而悅影」。而這樣的畫，好與壞全看墨韻是否生動，故曰畫「不求形似，但求生韻」❶，亦即所謂「斑駁牆上影，生韻水中情」。他題陳鶴花卉時說：「予見山人花卉多矣，曩在日遺予者不下數十紙。皆不及此三品之佳。瀚然而雲，瑩然而雨，泫泫然而露也，殆所謂陶之變耶。」❶這種瀚然、瑩然和泫泫然的雨露之氣，對徐渭來說乃是最寶貴的。

為了彰顯徐渭的特色，我們不妨將禪畫潑墨、浙派潑墨及文人畫潑墨作個比較。其中的差異也是很明顯而且是非常基本的：禪畫的主題以宗教啟發為主；故其快速的筆墨有如禪家的頓悟，只要題旨點到即成。浙派表現筆墨與景物之間的實質關係，如林良的花鳥畫用筆很大膽有力，但表現的不是筆墨本身，而

❶　《徐文長集》，卷二一。

❶　全❶，頁 24，〈書陳山人九皋氏三卉後〉。

更重要的是以激動的筆墨表現物像的劇動。孫龍的實寫意花鳥蟲魚也是如此，因此筆墨基本上還是物像（包括其存在的空間和動力）附庸。徐渭文人潑墨畫所傳達的是一些抽象的關係──包括人與物、物與物、物與形、形與空間、空間與畫面、或畫面與人的關係，並以此存在關係寓意畫家個人的人生感慨。其表現的震撼力比寫實畫和小寫意畫更大。而最後一點正是徐渭繪畫的內涵。

徐氏的思想在當時是不易被人接受的，他的畫也像寒冬裡的奇葩。論者謂其「書畫放縱超邁，不為古法所拘，有時不免亂頭粗服，但直抒性情，才氣縱橫。」徐渭在揮灑墨水的過程中，幾乎是目空一切，因此騷動的筆墨中，我們看不到傳統文人的謙虛含蓄和溫文儒雅，而是發洩心中不平之氣，所以袁宏道評他詩為「不與時調合」，對當時騷壇主盟者「皆叱而奴之」❶。

他在世時，市場上買他的畫的人很少，真正可以說是「筆底明珠無處賣」，所以只好「閒拋閒擲野藤中」。他死後的一百年間仍然不受重視，明末汪珂玉的《珊瑚網》未收他的畫，清初安岐的《墨緣彙觀》也未收。袁宏道的〈徐文長傳〉中提到他的花鳥畫也只是「皆超逸有致」幾個字。一直到十八世紀末的《江村銷夏錄》（高士奇著，1781 年刊印）才收了徐氏的「水墨寫生卷」和「風鳶圖卷」❷。

到了清初的石濤、八大大筆寫意畫有了進一步的發展，他們都或多或少受了徐氏的啟發，但他們並不欣賞徐氏的野氣，所以他們的言論中未嘗提及徐文長。稍後在十八世紀初的揚州諸家才真正認識到徐畫野氣的可貴處，而加以發揮宣揚。其中尤以鄭板橋最具代表性，他刻有一顆圖章曰：「青藤門下走狗」，並說：

> 鄭所南、陳古白兩先生善畫蘭竹，變未嘗學之；徐文長、高且園兩先生不甚畫蘭竹，而變時時學之弗輟，蓋師其意不甚蹟象間也。文長、且園才橫而筆豪，而變亦有倔強不馴之氣，所以不謀而合。

十九世紀末葉以來，由於畫家自我表現的慾望愈來愈強，徐渭所開的繪畫技法和美學觀也就更加被人重視。首先是海派的任伯年，將大寫意的筆法和奔放的

❶　仝❷。
❷　高士奇《江村銷夏錄》，卷三，頁 573。

野氣融入他那帶有通俗意味的畫中。緊接著有吳昌碩、趙之謙、齊白石為之發揚。齊白石對徐渭的畫藝崇拜得五體投地，以下兩則題語可以為證：

> 青藤、雪个（朱耷）、大滌子之畫，能縱橫塗抹，余心極服之。恨不生三百年前，為諸君磨墨理紙，諸君不納，余於門之外餓而不去，亦快事也。
>
> 青藤、雪个遠凡胎，缶老（吳昌碩）衰年別有才：我欲九原為走狗，三家門下轉輪來。

於今二十世紀，在西洋抽象藝術的激勵之下，徐氏這種空無依傍的個人主義還不斷散放出耀眼的光芒，啟發東西方的畫家。

第四節　明末畫壇的西洋寫實主義
—— 洋畫東傳初見影，名家不屑同斟酌 ——

今日一般人對「寫實」一詞的了解還是很籠統，譬如有人說秦始皇帝陪葬俑的寫實技法媲美希臘藝術。從美術史的角度來看，世界上寫實有兩大系統，一是直覺式，一是分析式。前者普及世界各地，秦始皇帝陪葬俑即屬此一類型；後者起源於希臘，盛行於西歐，而十六世紀之後擴及全世界。

因此，西洋畫的「寫實」有別於中國傳統繪畫中所謂的「寫實」或「寫真」，譬如唐宋時代的人物畫和宋人的花鳥畫都有很強的寫實基礎要求，但是創作過程是從記憶到印象到創形、造意，是直覺的與大體的，不是西洋畫的直接觀察與描寫，或分析與精密的。中國畫重書法筆力筆意，不重形似，重大體不重細節，其境界則是理想重於現實，所以作品的視覺效果在於氣韻，而非肉體的量感，亦即空靈而非厚重。

今日要論明末畫家受西洋畫的影響是相當有爭議性的，因為有無影響或影響之多寡，端視個人立論尺度而定。我們知道一位畫家所受的影響常是不知不覺的，甚或自知有所截取卻不願明言。以明末的畫家來說，基本上只要看過西洋銅版畫（一般是《聖經》上的插圖）的人就有可能受其影響。所以說，明末活躍於東南沿海一帶的畫家都有可能受到西洋畫的啟示，有些畫家對西洋畫的「形似」相當著迷 —— 有些是對山水空間深度的營造情有獨鍾，有些則是對西洋版畫中那種複雜交疊的山石感到興趣，各取所需地暗加吸收。但由於他們都沒有經過正式的學習與訓練，對西洋文化和藝術全無了解，只能略取其皮毛，或作一知半解的詮釋，或作表面的摹做，談不上理論的認識、技法的學習和媒材的運用。這些作品有時也帶點西洋畫的透視觀念，但壓低了筆力、墨氣之獨立性，以及布局之空靈性。常見的是運用細密的小筆觸，加強山石的結構性處理，以及減少畫面的空白。也因此在當時的畫壇上未能登大雅之堂，畫史家亦不屑一提。不過從現代人的觀點來看則又是別具歷史意義。

一、西洋現代文明之東漸

公元十五世紀末葡萄牙人越過好望角，來到了印度。1509 年又越過麻六甲海峽，並於 1516 年抵達澳門。起初並無意久留，但中西方的海路接觸之門就

此打開了。公元 1549 年葡萄牙人抵達日本，而且很快便在長崎建立起基地，耶穌教士法蘭西斯·薩維爾 (Francis Xavier) 帶來了一些基督教畫，如「天使報喜」、「聖母像」等等，甚至成立了一所藝術學校。

　　公元 1557 年，澳門正式成為葡人的殖民地，開啟中西交通的新紀元。自此之後，歐洲人與中國的商業往來日益繁榮，葡人的經濟和文化也在中國沿海一帶發生了影響力。當時跟隨葡國商人來到中國的也有不少耶穌教士，而最為重要的便是大家所熟知的利瑪竇 (Matteo Ricci, 1552～1610)。他是 1552 年 10 月 6 日出生於意大利中部安柯那省 (Ancona) 的馬塞拉塔 (Macerata)。長大之後成為耶穌教傳教士，精通神學、哲學、數學和天文。1577 年與其他年輕教士一起被派赴印度果阿 (Goa) 學習，四年後被派往澳門，研讀中國語言、文學和哲學。造詣之深，令中國學術界折服，也因此他在 1583 年被允許到廣東肇慶一帶傳教，並建造傳教會所。在他屬下的傳教士也都是學識淵博之士。為了與中國社會保持融洽，他們披袈裟、削髮剃鬚，將自己裝扮得像和尚或道士。他們的會所也稱為「仙範寺」和「西來淨土」。但是很快他發現天主教與佛、道是無法和平共容，於是出現了「補儒驅佛」的策略❶。

　　耶穌教士最令中國知識分子佩服的，無疑是他們所擁有的一些新的科學知識，譬如曆法、天文儀器、地圖、時鐘、門鎖等等。尤其一張地圖就使驕傲的中國文人士大夫大感驚訝——中國原來不是在世界的中心，而是角落裡的一個國家。利瑪竇在肇慶住沒多久就遷到廣東北部的韶州，在那裡他建立了新的傳教據點。這期間他研讀《大學》、《中庸》、《論語》、《孟子》等中國古代經典，並譯成拉丁文，使他成為歐洲漢學之父。

　　利瑪竇時期的耶穌教士對中國儒家文化雖然頗能容忍，而且在其《中國札記》一書，利瑪竇還極力用耶穌教的觀點來評論和吸納儒家思想。反之，他們與佛教和道教則毫無溝通的餘地。就以利瑪竇本人來說，他對佛教和道教非常排斥。當時遊走於儒士與畫家之間的佛僧憨山德清 (1546～1623)，在 1604 年造訪韶州會堂時曾有意向耶教示好，他說：「凡神甫所說的話，皆與他的教派教義一致。」此處所說的「神甫」是指龍華民神父 (Nicolas Longobardi)。此外，當時著名的法師虞淳熙也曾於 1608 年致函利瑪竇，表達願意與他對話。可是利

❶　彌維禮〈利瑪竇在認識中國諸宗教方面之作為〉，《中國文化》，1990 年 12 月第三期，頁 31。

氏一直把佛、道拒之門外，最主要的原因是他認為「佛教的基本錯誤是把自己與自然界的創造者混為一談」，而道教則「杜撰許多荒誕不實的故事」、「堅信可用人工方法使肉體不朽，卻置靈魂於不顧」。因此他對於明朝當時的變相「通俗儒家」（即儒佛道三教合一思想）非常排斥❷。

利瑪竇於 1595 年起程北上，先到南昌，三年後到北京。他的目的是晉見萬曆皇帝，但是由於未得高官的引見，而且當時萬曆帝正處怠政期間❸，故皇家殿堂雖近在咫尺，利氏卻是不得其門而入。三個月後不得不折返，然後來到南京，結交儒士李贄（卓吾）。一年後他又到了北京，並得以進宮。他雖然未能見到皇帝，但被允許在北京定居，活躍於中國士大夫和達官顯貴之間，深受敬重。徐光啟和李之藻兩位高官也因而成了虔誠的天主教徒。可惜利瑪竇在 1610 年 5 月 11 日病逝，死時年僅五十七歲。

二、西洋藝術之連漪

自古以來，經由中亞傳來的西洋藝術觀念，所能提供給中國畫家的是一些經過中亞人詮釋過的簡易寫實概念與技法。在晉唐時代曾經透過中亞吸收了一些西洋的寫實觀念，故有張僧繇的凹凸花即「明暗對比法」，後有唐朝重視機體力的人物畫和生動活潑的動物畫。可是五代、兩宋時期因為中亞絲路受阻，中國又趨於保守，外來的影響日漸式微。元朝因為蒙古人西征的結果，中亞的絲路又暢通，經由中亞而來的西洋訊息再度點滴傳來，給皇家的人物畫和肖像畫（如頭胸像）一些就的啟示。「頭胸像」又稱「半身像」和「雲身像」，這種頭胸像雕塑常見於古代的小亞細亞的兩河流域和古埃及，後經希臘人加以發揚光大，在公元前四世紀前後由亞力山大傳入中亞，但一直不為中國人所接受。在中國，此種造像始見於元朝宮廷肖像畫，惟漢人因為迷信肖像負載著主人的生命與靈魂，故仍然無法接受被截裁的肖像。

明朝開國之後，永樂時期中國版圖西進，又有海運之興，中亞和西歐訊息也經由陸路和海路東來。接著西洋人也由海路東來開啟了中西文化直接交流的門徑。在繪畫藝術方面，有些比較重視寫實的作品出現，如前文所論的謝環「杏園雅集圖」和「香山九老圖」之緊密寫實風格，沈周的一些寫實水墨畫。更令

❷　仝上，頁 32～33。
❸　參考黃開華《明史論集》，香港開發印書公司，頁 415。細節參閱黃仁宇《萬曆十五年》，臺北食貨出版社。

人好奇的是傳世的一幅「沈周像」（圖 3-14）。此畫的
作者已無可考，但畫上有沈周的題字，可見是創作於
沈氏去世之前，即 1508 年前後。

　　與此圖畫風相關的還有五幅「頭胸像」。每幅右上
角有題簽，分別為：頭目寶圭由德勝、大并印、通事
麻林機、大庫佳籠婆浪、副使寶甘聘。畫像先用墨筆
勾輪廓，再用墨染出明暗。畫家顯然對人面骨架的結
構相當清楚，而且對面容的細節也觀察入微。而更重
要的是畫家不只是畫肉，而是以分析式表現出精確的
筋和骨，故是結合了頭胸像」的造形和素描式的「明
暗法」（圖 3-15）。舒陵在其「介紹幾幅明人畫像」一
文指出：

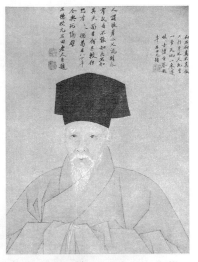

圖 3-14　作者不詳　沈周像

　　（這）幾幅明人畫像，十分清楚地說明了重墨
　　骨，而後傳彩加暈染的技法，早在曾鯨
　　（1568～1650）以前就已採用了，並非是受利
　　瑪竇帶來的「聖母像」……的影響之後才產生
　　的。❹

　　舒氏認為這五幅明人畫像的作者及其創作的確
切年份，雖然已經無從查考，但從每件畫的藝術風格
和被畫對象的活動時間來看，當是出自明代中葉以前
的畫家之手。雖然舒文並未說明如何判定此五位被畫
者的活動年代在明朝中葉以前。但從「沈周像」的成

圖 3-15　作者不詳　明人畫像（五
頁中之一頁）

畫年代，舒氏的說法應該是可以令人接受的。從人像的面容、所繫頭巾，以及
頭銜和名字來判斷，此五人應是伊斯蘭教徒，其繪畫技法和頭巾，與十六世紀
後期蒙兀兒帝國（十六世紀中至十七世紀中）畫風有相似之處。但是蒙兀兒的
肖像畫卻未見頭胸像，可見西洋藝術訊息在中國藝壇起波瀾的時間不會比印度
晚。

　　自公元 1550 至 1600 年之間是中、西文化交流新階段的開始，當時正值明朝繪畫藝術的最低潮，也是吳派急遽沒落之際，沉悶的畫壇需要一些新的刺激，葡人帶來的西方《聖經》插圖版畫正可帶動這一時代巨輪。誠然，西洋文化要在傳統豐厚的中國社會裡生根是不容易的——只見於平靜清冷的中國畫壇裡起著細弱的漣漪。譬如更加緊密的寫實山水畫在十六世紀末宋旭和孫克弘的山水畫中出現了。如宋旭的「輞川圖」（圖 3–16），雖是唐朝王維早已畫過的古老題材，但其不顧文人畫既成格調的構圖，而以緊密的細筆小點來建構山水，似乎有著西洋版畫的影子。

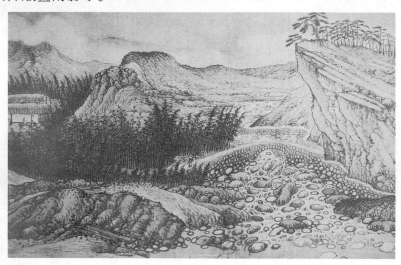

圖 3–16　宋旭　輞川圖（局部）

　　若論更為有力的中西交會，那是明末大約從 1590 到 1640 年的五十年間。當十七世紀初利瑪竇在中國立足之後，他曾從羅馬和菲律賓引進一些威尼斯畫家所作的版畫，並從日本運來一套由尼可勞 (Giovanni Nicolao) 所作的大幅祭壇畫。尼可勞是旅居日本長崎的葡萄牙傳教士兼畫家，他在日本長崎地區創設畫院訓練日本畫家製作耶教圖。他有一件作品「聖母像」被收錄於姜紹書的《無聲詩史》：「西域畫：利瑪竇攜來西域天主像，乃女人抱一嬰兒，眉目衣紋如明鏡涵影，踽踽欲動，其端嚴娟秀，中國畫工無由措手。」❺

　　清朝顧起元的《客座贅語》也有一則與歐洲宗教畫有關的記載：「其貌如生，身與臂手儼然穩定幀上，臉之凹凸處，正視與生人不殊。」❻ 利瑪竇本身

❺　程大約著有《程氏墨譜》，其中印有聖母像。他的同族兄弟程大憲是一個畫家，著有《程氏竹譜》傳世。程氏安徽休寧人。姜紹書《無聲詩史》，卷七。

❻　見《藝苑掇英》，第 27 期，頁 44。

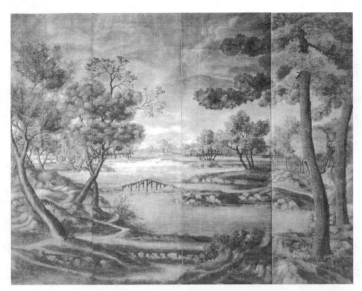

圖 3-17　利瑪竇　野墅平林通景屏

也會畫（圖 3-17）❼，對他來說，這些畫除了作傳道之用以外，他也希望能改變中國的畫風，因為在他看來，中國畫家的水準實在太差了。他對當時的主流藝術「文人畫」帶有很強的鄙視態度，使得中西藝術交流滯礙難行。利瑪竇對中國畫的評語是：

> 中國人用了很多繪畫作品，即使是手工藝品也參雜了繪畫，但是在這些作品中，他們完全無法取得我們歐洲人的技法。他們完全不懂油彩文人畫，亦不知在畫中表現透視。因此他們的畫作顯懦弱無力。

上舉顧起元《客座贅語》卷六「利瑪竇」條也記載利瑪竇對中國人物畫的批評：

> 中國畫但畫陽，不畫陰，故看之人面軀正平，無凹凸相……吾國畫陰與陽寫之，故而有高下，而手臂皆輪圓耳。凡人之面正迎陽，則皆明而白；若側立則向明一邊者白，其不向明一邊者眼耳鼻口凹處，皆有暗相。吾國之寫像者解此法用之，故能使畫像與生人無異耳。❽

❼　見《藝苑掇英》，第 40 期，頁 55。
❽　見《藝苑掇英》，第 27 期，頁 16。

這也就是說，那些歐洲傳教士不只是無法接受中國文人畫，甚至連中國傳統的肖像畫也認為不夠格。所以如果說有所交流也只能是一面倒的由中國畫家來吸納西方的畫法。可是由於明末的畫家，如董其昌、陳洪綬、吳彬、崔子忠等等，幾乎人人沾染濃厚的佛教思想色彩，使他們與耶穌教士保持一段很長的距離，而絕大多數的文人也只把西洋畫看成手工藝品，不是他們心目中的「藝術」。

當時畫壇上與耶穌教士有直接往來，而且有文獻可據者，第一位是程大約，他是安徽著名的製墨專家。1605 年當程大約從南京到北京時，他帶著南京總督的一封介紹信去北京會見利瑪竇。利即送他一套版畫，共四幅：「聖母懷抱耶穌」、「信而步海，疑而即沉」、「二徒聞實即舍虛空」及「淫色穢氣自遭天火」等，全是耶穌教題材。據說程氏邀丁雲鵬加以摹繪，然後由黃鏻鑴刻，將這批畫複製在他的墨塊上，並打印在紙上，集冊於 1605 年（萬曆三十三年）出版，是為《程氏墨苑》❾。然而從《程氏墨苑》所印圖像來看，這些複製版畫並不屬同一風格，譬如「信而步海，疑而即沉」較近丁氏線描筆調，而「聖母懷抱耶穌」是非常西式的，尤其所表現的單光源明暗對比，以及西洋版畫式的細線網畫法，皆異乎中國傳統，諒非出自丁氏之手。

圖 3–18　作者不詳　起癱證赦圖
（《出像經解》插圖）

程氏出版《程氏墨苑》之後，又於 1637 年出版《出像經解》，用線描法鑴刻複製西洋蝕刻畫，作為傳教之用。其中如「起癱證赦」是標準的意大利文藝復興式的「單消點」構圖，又有西洋人物畫的骨勁和個性（圖 3–18）。由此可見，當時中國少數畫家已經熟悉西洋畫的一些特性，只是不受士大夫的關注而淪為工匠手藝罷了。

明末畫壇舵手董其昌 (1555～1636) 有沒有見過利瑪竇或其他耶教傳教士呢？亞瑟・衛理 (Arthur Weley) 說他有證據證明他們之間的關係。可是，他並沒有提出證據來。多年前伯赫・勞格 (Berhold Lauger) 曾在西安發現一幅基督教題材的畫，畫上有董其昌的簽名。然而據蘇立文 (Michael Sullivan) 的看

❾　王伯敏《中國版畫史》，頁 108～200。程大約，字幼博，又字君房，號守玄居士，或墨隱道人。安徽休寧人。與編輯《方氏墨苑》的方于魯都是安徽製墨名家。

法，無論就畫或簽名而言，那是一幅偽畫❿。即使如此，我們有理由相信董其昌知道利瑪竇這個人，因為他的幾位好友都與利瑪竇有來往：禪友李贄與利氏曾見過面，另一位禪友憨山禪師更在韶州的一次演講中提到龍華民神父，而他的位好友虞淳熙則曾致函利氏，只是利瑪竇對這些禪佛兼修之士毫無興趣。從董氏的畫論和傳世畫蹟來看，他似乎沒有受到西洋畫法的任何影響。但是如果將他那複雜交疊而「露筋暴骨」的山頭（圖 3–19），拿來與當時在中國流傳的西洋版畫（圖 3–20）相比較，其間的關聯也不是完全沒有。

當時畫家之中，與耶穌教士有直接來往的是李日華 (1565～1635) 和張瑞圖（十七世紀）：前者曾寫了一首詩給利氏，後者則曾訪問利氏，並獲利氏所贈的一首譯成中文的詩。然而從李日華的畫作與畫論，以及張瑞圖的畫作來看，

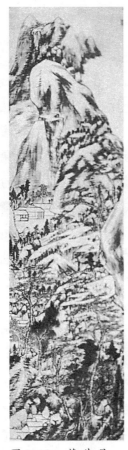

圖 3–19　董其昌
　　　　　青弁圖軸

圖 3–20　西洋銅版畫

圖 3–21　吳彬　歲華紀勝圖（圖冊之六——結夏）

❿　參閱 Michael Sullivan, *The Meeting of Eastern and Western Art*, p. 50.

他們二人都未受西洋畫的影響，除非我們願意
將他們少數作品中那種壓抑書法性的作風，視
為西洋畫的啟示。

　　同樣與西洋畫保持若即若離的畫家，在明
末還有丁雲鵬、吳彬、陳洪綬、項聖謨和張宏。
丁雲鵬與利瑪竇圈內人士有無接觸呢？答案是
肯定的，因為如上文所述，程大約是利瑪竇的
好友，而丁又與程有深交，並受邀臨摹《聖經》
插圖。吳彬在天啟年間事奉宮廷，曾畫一些「月
令圖」和「歲華紀勝圖」（圖3–21），帶有些許
刻板的寫實意味。不過論者皆不言其與西洋畫
的關係，姜紹書說吳彬「畫法宋唐規格，布景
縟密，傅采炳麗。」陳洪綬是一位非常保守的畫
家，論畫是要「以唐人之韻運宋人之板，宋人

圖 3–22　陳洪綬　屈子行吟圖

之理元之格。」而他的人物畫風格多出於佛教畫，但是他也用傳統的線描畫法
畫了許多寫生花卉和故事插圖，其中包括佛經和傳奇故事。有些作品如九歌圖
中的「屈子行吟圖」（圖3–22）和水滸葉子中的「劉唐」都表現了結實的身體
結構，帶有些許西洋寫實概念，但是他的人物無論是大幅畫或插圖，不是過分
修長就是過於扭曲，都看不出他對人體結構有科學性的認知，所以說西洋影響
亦只能說是像董其昌一樣，若有若無罷了。

　　如果說丁雲鵬、吳彬、陳洪綬等人都是不太捨得拋棄傳統筆墨趣味和書法
筆力的人，那麼項聖謨與張宏似乎比較看得開一些。項聖謨，字孔彰，秀水人，
是大收藏家項子京的孫子。自小耳濡目染，心愛繪畫。有關他的生平事蹟，史
上所載不多，但知他有很好的家教，年輕時白天讀科舉文，夜間畫畫。他是否
有參加科舉考試則無可考。他生性喜好畫畫，雖名為業餘畫家，但畫得很勤。
能作山水、花草、蝴蝶。所交畫友包括董其昌和陳繼儒等松江派畫家。1645年
清軍占領南京時，他與家人被迫逃難到南方，家裡的收藏損失甚巨。戰後回老
家嘉興，家境貧困，不得不將所餘少數收藏出售，惟仍不忘作畫。他雖然與董
其昌有交往，但畫風並不受其影響。

他的畫如「招隱圖卷」（圖 3–23）有很強的結構感和遠近感，樹木亦有寫實感。有些山石的複雜交疊令人聯想到宋旭的山水，也可以連繫到歐洲傳來的版畫。他的「黃昏觀樹圖」（圖 3–24）在這方面的表現就更為明顯了。其近高遠低以及全幅染色的布局有十足的西洋味。這裡他集中表現山坡、遠山、老樹和晚嵐。這棵樹不是傳統那種曲折如龍的樹，而是山中常可見到的那種巨幹直立展枝如蓋的老樹。他的用筆也不落傳統格法，而是屈從於景物的造形。至於山石皆表現出簡化與淨化的格調，故有其外形，而乏細節。這也就是說它與西洋的寫實技法還有一段很長的距離。而且傳統式的小老人、題詩和用印都還是照常出現。其詩云：「風號大樹中天立，日落西山四海孤；短裝且隨時旦莫，不堪回首望菰蒲。」

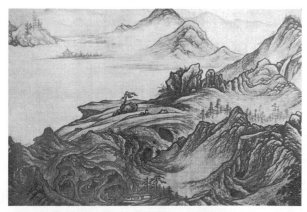

圖 3–23　項聖謨　招隱圖卷

圖 3–24　項聖謨　黃昏觀樹圖

　　此圖應是作於公元 1644 年之後，當時項氏一家南逃的期間，全國烽火連天，家傳財富一夕之間化為烏有。項聖謨利用畫中的那棵大樹來抒發其無奈之情感。有人將畫中的紅色晚嵐解為「明朝」，因為明朝皇帝姓朱。不過筆者認為這樣的政治聯想似乎有點牽強附會，還是就解為「夕陽」，象徵畫家老年的孤寂，更有詩意吧！就此而言，項氏此圖雖有西洋畫寫實技法的影響，基本上還是中國傳統的文人畫風格，因此中國傳統畫史家並不認為他的畫有西洋畫的成分；徐沁《明畫錄》說：「（項聖謨）山水兼元人氣韻，雖天骨自合，要亦功力深至，所謂士氣作家俱備者。」事實上在保守的文化氛圍中，自言受歐畫影響等於是自貶身價，說某人受歐畫影響則為損人之言。

　　項氏為收藏家項元汴的孫子，屬書香世家，又能詩文，雖偶爾畫一兩張略帶西洋風味的山水和花卉，但大部分作品都還是傳統文人畫，所以在當時的畫壇上仍能享有盛名。至於其他「歐化」比較明顯的畫家可就沒那麼幸運了，他

們的作品就像鄭昹所言：「大為好古派所排斥，詆之為俗工」。最好的例子是那位被現代西洋學者譽為「明末傑出畫家」的張宏（1577～約1652）。

在《明畫錄》中只言「張宏字君度，吳人。」在《無聲詩史》多一些材料：「號鶴澗……寫山水筆力峭拔，位置淵深，畫品在能間。」至於其他生平資料，史上不載。從傳世作品可知他擅山水，亦能人物、花卉、水牛等。他1613年的「石鞋山圖」（圖3-25）和1650年的「句曲松風」採用文派的長條形布局，但他的用墨前濃後淡，層次分明，故由前往後推移之空間變得清楚。皴筆亦摒棄文派格調化或千篇一律的乾筆細皴，改以較多變化的細筆點繪和渲染。

張宏顯然比明末其他畫家更大膽地吸收西洋寫實觀念，為傳統山水畫增添一點現實感。在今日西方學者的眼中，他是一位很有創意的畫家，可是在明末的收藏家和畫論家眼中，他是沒有什麼地位的。正如高居翰所說：「很令人驚訝的是在晚明豐富的畫評、畫論和隨筆中，居然無人願意提筆去寫下有關這樣一位蘇州數十年難得一見的傑出藝術家。」一直到他死後多年，在清朝中葉張庚才提到他，並稱其畫可媲美元人之妙品。

圖3-25　張宏　石鞋山圖

另一個常被人討論的問題是曾鯨（1568～1650）的肖像畫。曾氏大部分時間活動於浙江的杭州、桐鄉、餘姚、寧波，以及江蘇南京等地，接觸到西洋版畫插圖的機會很大，受到一些啟發應該是很有可能的，只是不明顯，所以明清時期的畫論家都未曾提及此事。大概當時的中國士大夫基於文化本位的觀念，都不願意承認自己降格去向洋鬼子學習，而論畫者亦不願將自己喜愛的畫家貶為洋化的畫匠。也就因為曾鯨保有那麼多的中國傳統，他的名字才能進入畫史。徐沁的《明畫錄》云：

> 曾鯨，字波臣，閩晉江（又稱莆田）人。工寫照，落筆得其神理。傳鯨法者，為金穀、王宏卿、張玉珂、顧雲仍……。行筆俱佳，萬曆間名重一時。子沂，善山水，流落白門，後于牛首永興寺為僧，釋號懶雲。

此外姜紹書《無聲詩史》也有詳載：

> （曾氏）流寓金陵。風神修整，儀觀偉然，所至卜築以處，迴廊曲室，
> 位置瀟灑，磅礡寫照，如鏡取影，妙得神情。其傅色淹潤，點睛生動，
> 雖在楮素，盼睞嚬笑，咄咄逼真，雖周昉之貌趙郎，不是過也。若軒冕
> 之英，巖壑之俊，閨房之秀，方外之蹤，一經傳寫，妍媸惟肖，然對面
> 時精心體會，人我都忘。每圖一像，烘染數十層，必匠心而後止，其獨
> 步藝林，傾動遐邇，非偶然也。年八十三終。❶

這些史家對待曾鯨就像對待項聖謨一樣，隻字不提他與西洋畫的關係。二十世
紀以來，畫史家的看法就有很大的爭議。如陳衡恪的《中國繪畫史》說：「傳
神一派，至波臣乃出一新機軸。其法重墨骨而後傅彩，加暈染，受西畫影響可
知。」這也就是說曾氏是具有西洋寫實主義色彩的畫家。聶崇正更進一步大膽
地指出：

> 曾鯨是福建人，他的藝術活動主要在金陵（今江蘇南京）一帶。明末清
> 初的金陵是文人薈萃〔之地〕，藝壇興盛的江南都會，意大利傳教士利
> 瑪竇來華傳教，曾在此處居住一段時間……現在雖然沒有確切的材料說
> 明曾鯨和利瑪竇有過接觸，但他們是差不多同時在金陵活動的，作為一
> 個人物肖像畫家的曾鯨，是會對在金陵教堂中的西洋畫天主像感興趣
> 的。❷

可是持相反意見者亦大有人在。如王伯敏的《中國繪畫史》、劉道廣的〈曾鯨
的肖像畫技法分析〉❸都持懷疑的態度。

曾鯨人像（圖 3-26）與上述五幅「明人畫像」比起來，所呈現的骨相還是
不夠的，而且是傳統式的全身像，不是「頭胸像」，但與傳統文人畫家所作的
肖像畫相比則又有更多的實感。所以他有無受西洋畫的啟示或影響也就有了爭
議。今日我們重估這些畫與西洋畫的關係，似乎可以從另一個角度來看問題，

❶　姜紹書《無聲詩史》，卷四。
❷　《藝苑掇英》，第 27 期，頁 44。
❸　《美術研究》，1984 年第 2 期。

先看他的畫法與先前的畫法有何不同，再來評量這些變異的根源。當中、西文化接觸之初，一般中國士大夫所持的觀點都是「中學為體，西學為用」，此不止於一般的思想領域，繪畫界亦然。「體」者氣韻生動也，「用」者寫實技法也。所以是「體不變，細微枝節可變」。以人物畫為例，基本媒材（紙筆墨）不可變，「傳神盡在阿堵」的法則不可變，「暗中觀察，記憶取像」的創作過程不可變。故曰：「觀人之神如飛鳥之過目，其法愈速，其神愈全。」❹或「彼以無意露之，我以有意窺之。」❺其可變者乃「渲染與賦彩」之枝節，其目的是求其更有真人之相，以為留影之「用」。

圖 3-26　曾鯨　張子卿像軸

三、與印度、日本之歐化相比較

要更進一步了解明朝末年中國畫家面臨西洋畫的挑戰時所持的態度，我們可以約略檢視一下當時的印度和日本畫家如何應對同樣的問題。傳統上中、印、日三國各自有其對待外國文化的方式。印度作為一個宗教國家，政治凝聚力極為薄弱，自古以來都是以其宗教力量融化外來文化或文明，所以十六世紀時，印度人對當時的伊斯蘭教及歐洲的文化也沒有政治和軍事上的抗拒力。更嚴重的是，他們沒有想到這次進來的歐洲和中亞文化，不是古老的印度宗教所能消融的，因此讓人民的苦難一直拖延到二十世紀中葉才略有轉機。十六世紀時在印度北方，對西洋藝術作有自覺性的學習與反省的人不是印度本土人士，而是與歐人同為外來民族的蒙兀兒人。

印度在十六世紀初期，因為信奉伊斯蘭教的蒙兀兒人入侵而接觸到中東的宗教藝術，而此中東藝術便有了西洋藝術的成分。後來因為蒙兀兒國王胡馬暈被迫逃往波斯，在那裡住了十二年，並且愛上波斯細密畫；待其回國之後，便大力推展富有蒙兀兒帝國特色的細密畫。待胡馬暈死，其子阿克巴（統治1556～1605）即位。此時葡萄牙人已在印度南方的果阿建立起殖民地，作為其

❹　沈宗騫《芥舟學畫編》，引朱彝尊語。

❺　蔣驥《傳神祕要》。

在亞洲傳教與貿易的據點，並進而與北方的蒙兀兒帝國接觸。阿克巴的泛文化主義使他對各種宗教、藝術都感興趣，而且能容忍。當他看到耶穌教的畫像時，他深為其寫實能力所震撼，於是把他的兒子送到果阿去念書，並且遣送一批畫家到那裡的葡人藝術學院去學畫。阿克巴的繼承者賈汗吉爾繼續對細密畫和西洋寫實主義的繪畫保持高度的興趣。

在這東西文化接觸的初階，蒙兀兒人所持的態度與中國人很相似，基本上是「東學為體，西學為用」，所以總是將西畫的寫實技法用來修飾他們早前從波斯學來的，那種帶有強烈裝飾性質的細密畫。蒙兀兒畫家要同時兼顧模倣、學習與創作，而且要設法保持一些東方的藝術精神。西方畫家喜歡三、二比的畫幅、直接的觀察與描寫、邏輯的思考與明確的結構、深遠的現實空間、肌理的陽性剛硬、有力的單一光源、幾何性的架構。反之，蒙兀兒的畫家喜愛長條形畫幅、畫中有很強的裝飾性、空間的深度與邏輯性完全消失。西洋畫以人物為主體，蒙兀兒的畫，可能是受了中國的影響，則比較多自然界裡的東西。

日本也是在十六世紀中葉開始接觸到西洋繪畫藝術。譬如公元 1561 年葡萄牙的凱薩琳皇后送了兩件「聖母抱嬰」到日本作為禮物，一件給宇土 (Uto) 幕府的行長大名 (Yukinaga Daimyo)，另一件給九州的平野 (Hirado)。公元 1583 年畫家尼可勞來到日本長崎，二年後在長崎創立一所藝術學院。以後的三四年間他自己和學生創作了不少宗教畫，其中有一件還送到中國去。雖然這些作品都在 1637 到 1720 年之間的宗教大屠殺中被毀，但是從留下的幾件「南蠻畫屏」我們可以看出日本畫家所採取的策略與態度。「南蠻畫屏」有兩種風格，一是直接將西洋文藝復興式的畫複製於日本連屏，臨摹的態度非常認真嚴肅，可謂一絲不苟，結果畫面雖然有點刻板，但精確把握了西洋畫那種邏輯理念和陽剛之壯氣。另一種風格是桃山時代的狩野式，將洋人在長崎的活動裝入狩野派的圖案式大布局之中，其特色是人物有很寫實的細節也有漫畫式的誇張，大背景則有用雲彩圖紋分割的屋宇、船隻、樹木、橋樑等等。從這些作品來看，日本畫家對待西洋畫的態度是認真而嚴肅的，其摹倣之精準可以從右衛門作 (Emonsaku) 的「禮拜的天使」(1637～1638) 一圖看出。他們一方面深入學習，一方面進行融合，可謂雙輪並進。儘管這些都是日本長崎一些職業畫家的作品，其銷售的對象是住在長崎的歐洲人，日本人則不把那些畫看成藝術品，但是這種認真的學習態度，到了十八世紀就有了驚人的發展。

日本這樣的學習態度，與中國人和蒙兀兒人那種只取其皮毛以為東方傳統

畫之點綴，大異其趣。但是有一點相同的是，三地的人士都只重視西洋畫的寫實技法，而且只把這些畫技視為實用工藝，不入大雅之堂，所以不受當時主流藝術界的重視，畫家名字也很少進入史冊。惟有當它轉化出現於傳統媒材和題材之後方被視為藝術品，如印度畢奇特的細密畫、中國項聖謨的山水、日本丹山應舉的山水等等。

第五節　明末的「詭異畫風」
—— 爭奇競怪求新意，丁吳陳崔各擅長 ——

　　明末出現一種很特別的畫風，今人或稱之為「變形主義」❶，在英文出版物則多稱之為「詭異畫風」(Grotesque Style)。考藝術創作本來就包含「變形」的概念，如中國漢朝的人物畫有簡括圓漲的身形，晉朝顧愷之的人物轉為細瘦修長，唐朝的人物則豐滿厚重。這些都是藝術家用來表現其藝術觀念的手法，或曰「蹟簡意淡」，或曰「氣韻生動」，或曰「豐腴多姿」。五代北宋之後山水畫興起，而逐漸成為畫壇主流。由於山川雲霧本無定形，故提供畫家一個更廣闊的「變形」創作的空間。其美學意旨則是意圖以超越世俗常人所熟悉的物像，以提升繪畫的藝術性。因為他們知道，藝術不是實物的再現，而是「現實」與「虛構」的結合。這虛構的部分又是畫家表現「個性」和「時代性」的主要突破點。俗語說：「作畫有視有感。」視的部分為「實」，感的部分為「虛」。譬如畫黃山，今日的黃山與宋朝或明朝的黃山，除了少數建築物不同之外，可說沒有什麼兩樣。若以寫實的方式畫黃山，那就是千篇一律，了無新意，所以不是件藝術；真正的藝術非得加上「所感所思」不可。一般而言，中國畫家用來發揮創作力的要項是構圖、造形和筆墨。但是由於中國自古以來的哲學思想是以「自然」為宗，所以藝術創作基本上是對物像的某些特點加以強調，很少做出違反自然法則或規律的表現。

　　在中國繪畫史上，大膽利用故意變形手法以求奇求怪，當是來自佛教界的羅漢畫；那是以誇張的造形表現西域（包括中亞和印度）的和尚。此類畫家，在唐朝以尉遲乙僧最為著名，五代北宋則有貫休、石恪，南宋有劉松年、梁楷、牧谿。元朝趙孟頫也曾畫「紅衣羅漢」。

　　明初的浙派畫家繼承寫意的傳統，以筆墨作為創形、變形的基本機制。其藝術效果多來自激動扭轉的線條，以及略為怪異的造形，表達戲劇性的動感，以提升創造、想像和虛構的空間，更進而激動觀者的視覺，開啟新視覺經驗和性靈的境界。就整體而言，那是以筆墨為主要機制的創作觀念。此於戴進的山水、林良的花鳥、吳偉與張路的山水，以及道教人物都有傑出的表現。

❶　參見胡賽蘭《明末變形主義畫家作品展》，國立故宮博物院出版，臺北，1976。

今人所謂的「變形主義」或「詭異畫風」則是專指明末畫家之利用怪異的藝術造形，以詭譎幽幻之境者。明末畫壇在復古風氣彌漫之下，「詭異畫風」跨越明朝浙派，上溯唐朝、五代的羅漢畫，多為工筆，且多為佛教題材。然而，與唐宋同類畫之創作觀念亦有所不同。蓋元以前的變形仍不違背人體的有機感，如正當的比例、豐盈的肉體、生動的面部表情，只是人種或為印度人或為中亞人，在面容和服飾上顯得怪異。明末變形主義畫家則要排除唐人所堅持的有機感，使畫帶有工藝和裝飾性質。其效果便顯得造作，幾與傳統的自然主義美學背道而馳，故畫中雖有自然之物像，但自然氣氛大為減弱。再者，變形的對象已不限於人物，而是擴展到樹石與花卉，以及整體布局，因此畫境更加詭譎。這種畫風有時被認為是「超現實」。但我們也不要將它與二十世紀西洋的「超現實主義」等同起來，因為兩者之視覺境界雖有少許類同，但哲學內容則古今有別：二十世紀的「超現實」的理論基礎是現代心理學，而明末「詭異畫風」的基礎是佛教的神祕世界。

明末詭異畫風開始於十六世紀後期，如浙江宋旭（1525～約 1606）的「雪居圖軸」已見端倪，尤其圖中的三棵巨幹曲枝的雪松很能製造詭異的氣氛（圖3-27）。宋氏字初暘，號石門、僧名祖玄，又號天池發僧，景西居士，浙江嘉興人。善詩工書，學畫於沈周。山水兼學荊浩、關仝及巨然，亦畫羅漢。然而，真正將「變形」推入新境界的是蘇州的李士達（約 1540～約 1620，圖 3-11）、安徽的丁雲鵬 (1547～1628) 和福建的吳彬（約 1550～約 1627），稍後由浙江的陳洪綬 (1598～1652) 和山東的崔子忠（約 1594～1644）予以發揚。本文擬就丁、吳、陳、崔四大家的風格略作考察。

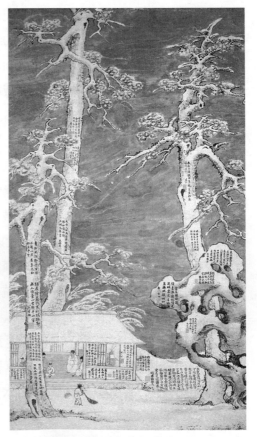

圖 3-27 宋旭 雪居圖軸

一、丁雲鵬

　　丁雲鵬，安徽休寧人，字南羽，號聖華居士。出生於休寧，父親為醫生，經常來往於蘇州、松江等地。1570 年代丁氏大部分時間都在蘇州和松江，故其畫風與蘇州傳統也有很密切的關係，早期作品多受文徵明、仇英畫派的影響。又因其年紀與同在蘇州的李士達相若，兩人可能也有交往，但由於二人生平資料不多，我們無法知曉其細節。

　　1580 年代丁氏回到安徽，定居於休寧附近的徽州。休寧與徽州位於安徽南部，多山少田，故居民多從商，以生產文房用品，如製紙、造硯、印石出名，產品供銷全國各地。當時由於工商業快速成長，急需各類知識，因此書籍的需求日增，有書籍就需要插圖，故版畫之繪製、勘刻、印製盛極一時；這項工業集中在江蘇的金陵、蘇州，安徽的歙縣（在休寧東北方），浙江的嘉興和福建的莆田等地。而歙縣之鉅商富賈又多好骨董書畫，吳其貞曾言：

> 憶昔我徽之盛，莫如休歙二縣，而雅俗之分在於古玩之有無，故不惜重值爭而收入。時四方貨玩者聞風奔至，行商於外者搜尋而歸，因此所得甚多。其風始於汪司馬兄弟，行於溪南吳氏、後睦坊汪氏繼之。余鄉商山吳氏、休邑米氏、居安黃氏、榆村程氏，所得皆為海內名器。❷

丁氏終身為職業畫家，與安徽歙縣富戶吳守淮（虎臣，1538～1587）、吳希元(1551～1606)、吳一浚（生卒年不詳）等人有深交。其中一浚與丁氏友誼甚篤，而吳家的另一成員吳廷羽（豐南吳氏二十四孫，生卒年不詳）更是從小便隨丁學畫，專攻人物、佛像，兼及山水。吳家以收藏和買賣骨董書畫為業，家富收藏，對丁雲鵬的畫藝必有助益，而其從事之書畫買賣對丁氏之經濟生活亦為重要支柱。

　　丁氏學畫過程史上不載，從傳世畫蹟來看，他是從臨摹民間版畫和古畫拓本開始，後來與吳氏家族交往，得以臨摹宋元真蹟。姜紹書謂：「畫大士羅漢，功力靚深，神彩煥發，展對間恍覺身入維摩室中。與諸佛菩薩對語，眉睫鼻孔皆動。山水溪壑深秀，追蹤古人，李龍眠、趙松雪不能遠過也。」❸也有人說

❷　吳其貞《書畫記》，卷一二。

他「得吳道子法」❹。

在 1590 年代木刻版畫快速興起，許多畫家為了生活也參與版畫的創作。丁雲鵬開始創作一些具有明確而堅硬輪廓線的作品。為了從事這種適合刻版的畫，他還臨過南宋馬遠的作品。與丁氏有師友關係的詹景鳳說：「丁南羽做馬遠停琴聽鶯圖一，絹幅，原蘇君楫物，用筆雅秀，大有幽趣。」❺因此他的畫風大體可以分為兩大類，第一是為了配合木刻的刻工作業而作的「粗線描」，第二類是「細線描」，人物多游絲描或細鐵線描，反映唐宋羅漢畫的筆法。

他的粗線描的畫包括插圖版畫、墨譜圖稿以及卷軸畫，但傳世不多。他最著名的一些版畫式的創作曾由程大約收入《程氏墨苑》於 1605 年出版。卷軸畫的一個例子是 1580 年的「觀音五相圖」（今藏美國堪薩斯市納爾遜美術館）。此圖雖說反映了李公麟的筆法，但由於有很明顯的格調化傾向，如臉形豐滿平滑而無細節，手臂手掌不太自然，衣褶作單調的流水紋，可能是作為木刻版畫之樣稿，或為後人之摹本。

此外，臺北故宮博物院的「應真雲圖卷」（款 1596）也是很好的例子（圖 3-28）。該畫的背景是山中一片平地，四周林木茂盛而整齊。主角是一位老羅漢交腳端坐，兩目圓睜，雙眉濃毛上揚，下巴及兩腮有濃鬚。左手撫膝，右手以雙指指向一隻從其右邊山道衝出的老虎，像是對著老虎發功。那隻老虎衝出

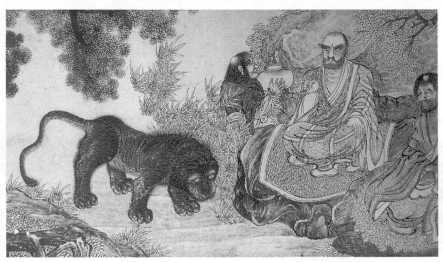

圖 3-28　丁雲鵬　應真雲圖卷（局部）

❸　姜紹書《無聲詩史》，卷四
❹　徐沁《明畫錄》，卷一。
❺　《詹氏玄覽編》（《東圖玄覽》），藝術賞鑑選珍本，頁 203。

時帶來了一陣強風，好像把路邊的小竹叢颭得唆唆作響，但是當牠遇到老羅漢的氣功時就變得垂頭喪氣了。老羅漢的右手邊有一侍者，雙手舉著一個大酒甕向老羅漢奉酒，左側另有一位老和尚作詫異狀。畫幅右半段是另一個場景，有兩位和尚分坐於一棵樹的兩側，作遠距離交談狀，中間有一張矮桌及三位書僮，其中一人正侍候著老和尚。這是一幅典型的佛教畫，表現「佛力無邊，以及借佛力去人慾而得正道」的主題。

圖 3-29　貫休（傳）　羅漢

　　這幅畫如果與貫休的「羅漢」（圖 3-29）作一比較，我們立即看出畫中那位羅漢就是從貫休那裡傳抄複製的。貫休的羅漢表現出人體的有機力；試看那豐盈結實的頭顱、下巴、手掌，甚至被僧袍裹住的軀體，多麼有力。可是丁氏的人物就有點像是木刻玩偶，樹葉、雜草都像織錦上的圖案。這種刻板的畫法可能與它作為一幅可供木刻複製的圖樣有關。由此也可以看出當時木刻工藝對畫家的影響。

　　丁氏與華亭董其昌也有來往，董氏對他那些工細的畫還很欣賞，曾贈印章曰：「毫生館」，但是對他後來畫的那些「木刻式」的畫則頗有微辭，稱之為「枯木禪」。

　　丁氏「細線畫」代表作傳世者不少，比較早的一件是 1582 年的「觀音圖軸」（遼寧省博物館藏）。此圖頗能反映李公麟白描風格。圖中觀音有如一位豐滿秀麗的少女，婀娜多姿地坐在一塊如盤的石板上，石下黑色的水紋把一片巨大的空間轉化為大海。衣紋流暢有韻，設色古雅。雖有超現實的幽境，但尚無詭異之趣。

　　丁氏的詭異畫風出現在 1585 年前後。如 1588 年的「掃象圖軸」（臺北故宮）、1608 年的「洗象圖軸」（日本東京博物館）就表現出一種夢幻式的異域奇趣。二圖主題一樣，同是以一隻大白象為主角，一位年輕的文殊大士為次，配以一些僧人、道士、一位學士、一位衛士，和數位勞動者做掃象和洗象的工作，周圍溪石、林木綺麗多姿。文殊是知識之神，為文人學士所供養，故知丁氏此類畫作，應是為某些文人學士而作。色彩以米黃色的紙本為底，而人物、動物都以白、紅兩色為主調，配以少量的草綠、花青，予人以溫暖舒暢的感覺。他

的人物雖有扭曲滑稽的動作，但由於角色以及造形配置得當，顯得很和諧優美。技法上仍有文徵明和仇英的遺風，但是主題更明確、布景人物更奇特、內容更豐富、動作更複雜、裝飾趣味更濃——尤其是那些鮮紅的點綴，更是喜氣洋洋。也因為這些特點使他的畫更有職業畫家的內涵。

1619年的「樹下人物圖軸」（日本大阪博物館）、1625年的「白馬馱經圖軸」（臺北故宮）以及無年款的「漉酒圖軸」（上海博物館，圖3-30）都是這種風格的持續發展。畫得極為細緻精采——內容有如天方夜譚、構圖主題明確有力、細節變化多端，趣味橫生。尤其是「樹下人物圖軸」是他詭異風格細線描的精品，先是兩棵高聳而曲折的樹構成一個卵形的空間，配以土坡小溪和三片太湖石構成的石屏。土坡上有一位瘦高古怪的老壽星倚坐在石凳邊，旁有僮子煮茶、備酒。老人著白袍、青領、紅鞋。丁氏創造超現實幻境的手法不止於人物的造形和故事情節的超越，而且也以山石樹木之變形來配合。顯然這個空間不是自然界所有，而是神話裡的幻境。

圖3-30　丁雲鵬　漉酒圖軸

二、吳彬

十七世紀初求異求怪的風尚已吹遍中國東南的幾個繪畫藝術中心，而且愈演愈烈。與丁雲鵬年紀相當的另一位走詭異風格之路的畫家是吳彬。吳氏字文中，又字文仲。自稱枝庵發僧，福建莆田人，流寓金陵（南京），萬曆間(1573～1620)以能畫薦授中書舍人，居南京宮中，歷工部主事。工山水，布置絕不摹古，佛像人物形狀怪異，迥別前人，自立門戶。姜紹書謂其「畫法宋唐規格，布景縟密，傅采炳麗。」曾繪「月令圖」十二幅。吳氏生卒年不詳，但姜紹書《無聲詩史》有一段記載云：「天啟間(1621～1627)，閱邸報於都門，見魏璫擅權之旨，則批而訾議之，被邏者所偵，逮繫削奪。」由此可知，其活動年代及於天啟、崇禎年間，與丁雲鵬年紀相若。姜紹書稱其畫品「可頡頏丁雲鵬」，可見當時「丁吳」亦可為一對也。

吳彬早年可能曾跟隨福建莆田當地的畫工學畫，從臨摹一些民間木刻版畫入手，也接觸到一些文徵明畫派的作品。及長流寓南京時，正當十六世紀末十

七世紀初，是歐洲耶穌教傳教士初到中國傳教之時，吳彬也可能接觸到這類西洋畫，所以他的畫藝相當廣。不過最有創意的是一些從唐朝佛教畫發展出來的詭譎畫類，其中包括人物、山水和動物，如著名的「達摩像圖」（北京故宮博物院藏，圖3–31）、「山腰樓觀圖軸」（臺北故宮博物院藏，圖3–32）以及「楞嚴二十五圓通佛像冊」（臺北故宮博物院藏，圖3–33）。

　　吳氏的人物畫也意圖創造出一種超現實的幻境，他的羅漢畫比丁雲鵬更加詭譎，如「楞嚴二十五圓通佛像冊」中的人物可以全身裹上排列整齊的線紋，而石塊都變成圖案化的造形，飾以平折紋，或波紋，或捲龍紋。雖說是脫離自然的圖案式設計，但是它以一種富有表現力，而能震撼人心的力量吸引和感動觀者，故不只是一種悅目的裝飾。

　　他的山水，常作崇山峻嶺的丘壑，谷中有一些村屋。山峰皆尖峭，斷崖陡峻。其清秀的筆墨以及細長的立軸構圖概念大體來自文徵明畫派。然而與此同時發展的是吳氏的建構性；這表現在兩方面：第一因尖峭山峰遠近重疊和交錯而產生的複雜層次，第二因山石紋理之平行皴染而浮現的規律性摺紋。

圖3–31　吳彬　達摩像圖

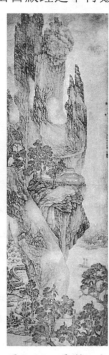

圖3–32　吳彬　山腰樓觀圖軸

圖3–33　吳彬　楞嚴二十五圓通佛像冊

三、陳洪綬

比丁、吳稍晚而同樣以變形人物畫著稱的是陳洪綬和崔子忠。陳氏是此四大家之中最多才的一位，也是生平資料最豐富的一位。他是浙江諸暨人，字章侯，號老蓮，甲申 (1644) 之後自稱悔遲。他出身官宦世家❻。早年即顯現繪畫才華，據說年四歲便能作十餘尺長的關公像❼，但仍醉心仕宦。十九歲時赴紹興隨來風季學〈離騷〉，後又隨劉宗周（蕺山）習性命之學，公元 1618 年考中秀才，可是此後參加鄉試則落第。乃於公元 1623 年隻身到北京謀求功名，但居京一年，因受不了貧病煎熬，又回到杭州。雖心慕仕途，卻無法通過科舉考試。

這期間與居住浙江的畫家和音樂家有所交往，據張岱〈定香橋小記〉，崇貞七年 (1634) 曾在定香橋有一雅集，張岱〈定香橋記〉有記載：

> 甲戌十月，攜朱楚生……至定香橋。客不期至者八人：南京曾波臣（鯨）、東陽趙純卿、金壇彭天錫、諸暨陳章侯、杭州楊與民、陸九、羅三、女伶陳素蘭，余留飲。章侯攜縑素為純卿畫古佛，波臣為純卿寫照……章侯唱村落小調，余取琴和之，牙牙如話。❽

最後於公元 1640 年（時虛歲四十一歲），納粟入國子監，為國子監生。因其畫藝獲崇禎帝青睞，受命進宮臨摹歷代帝王像，因而以畫藝名滿長安。然而

❻ 其祖先原居河南，宋時官翰林學士，扈從南渡後即定居浙江。世代為官，祖父為萬曆丁丑進士，官至陝西布政使，田產資財甚豐。可是陳洪綬的父親卻隱居不仕，而且三十五歲便過世，時洪綬才九歲。九年後母親又過世，洪綬頓失依恃，其兄洪緒惟恐財產被分，常予以虐待。洪綬不願為財產損及兄弟之情，遂離家出走，浪跡紹興。朱彝尊〈陳洪綬傳〉，參見黃湧泉〈陳洪綬〉一文，頁 3。收入《歷代畫家評傳・明》。

❼ 他四歲時在外祖父家中的私塾讀書。有一天祖父家正在粉刷牆壁，所以叫小孩不可以進去把牆壁弄髒。洪綬跟其他的小朋友偷偷跑進去看了好久。後來小朋友們都離去，只有洪綬留在裡面，他疊了桌椅就爬上去在牆上畫了一個十多尺高的關公像。小朋友見了都害怕得大哭起來，外祖父聽到哭聲，跑來一看，也是既驚且怕，馬上準備香燭供拜。

❽ 見《西湖夢尋》，頁 236。張岱為紹興琴派的重要成員。在琴學上推崇圓靜蕭散。參見邵彥〈明清文人畫與琴樂的幾點比較〉，《新美術》，Vol. 56, No. 2, 1994 年，頁 54。

對於以經國濟世為己任的他來說，這反而是種諷刺，也是一個悲劇，使他感到非常沮喪。

當他眼看著宮廷腐敗，忠臣、師友一個個入獄，國事日非，心知已是無可救藥，在京不到三年就「慨然賦歸」。甲申之後家產全毀於戰火，逃亡於山谷（雲門、薄塢一帶），薙髮披緇，流徙於僧廟，更名悔遲。曾云：「（余）豈能為僧，借僧活命而已！」自披剃至 1647 的三年間，他杖履琴書，不顧世事，然怨尤悲憤、頹唐豪放之氣猶在。曾嘆曰：「少時讀史感孤臣，不謂今朝及老身，想到蒙羞忍死處，後人真不若前人。」孟遠〈陳洪綬傳〉說：

> 甲申之難作，棲遲吳越，時而吞聲哭泣，時而縱酒狂呼，時而與游俠少年椎牛埋狗，見者咸指為狂士。

這期間陳洪綬不太勤於作畫，不得已應人所求，輒畫觀音大士、諸佛像。

約公元 1647 年他為了生活，又回到紹興賣畫，二年後又來到杭州都城。此後數年也是他從事繪畫創作最多的時候。公元 1652 年突然回到老家諸暨，與諸故友交往不再出遊，不久便靜坐家中過世，享年五十四歲。他死前對自己的繪畫成就頗感安慰地說：「洪綬今年五十四矣，中興畫學，拭目以待。」

綜觀陳洪綬的一生頗像唐寅和徐渭，聰慧自恃，生性浪蕩，心有大志，但行不蹈矩，好酒色，喜出入紅樓，雖詩書畫早越群倫，但於科舉考試則總是名落孫山，只好粥畫維生。結果在不得志之餘，酗酒召妓，狂歌燕市以自放。不知是否這就是藝術家的「天命」？

陳洪綬少負奇才，十歲便在杭州結識浙派殿軍藍瑛（1585～約 1659）。藍瑛對他的天分讚佩有加，曰：「此天授也。」很多人都認為藍瑛是陳洪綬的啟蒙老師❾。但是我認為這是不對的，以陳氏的個性來看，他不可能入某人門下，再從他寫給藍瑛的問病詩看，他們之間只是朋友。其詩云：

> 問病靈峰學道宜，也須蓮老一商之；
> 可憐染著聲歌業，醉石纏頭為柳枝。

古時候弟子不可能對著業師自稱「老」，而且又自邀老師「一商之」。陳只比藍小十三歲，在古代拜畫師也不可能找一位二十三歲的年輕人。據說陳氏十四歲即懸畫市中出售，說不定當時陳氏的畫藝已高過藍氏了。

陳洪綬是一個藝術家性格很強的文人，而且像李白、徐渭，都是酒中仙。所以基本上與其他文人畫家沒有基本上的差別，他們同樣是詩書畫兼擅。他的藝術性格與徐渭很相似，都是不重師承，也好以自己的個性和技法詮釋古畫。他的書法同樣任性自放，他說：「學者競言鍾、王，顧古人何師？」他要「擷古諸家之意」。包世臣云：「楚調自歌，不謬風雅。」然而，在繪畫風格和技法的表現方式上，他與徐氏則完全不同：徐擅潑墨寫意，放任於筆墨；陳則擅工筆人物和青綠山水，馳騁於造形。徐擅寫意花卉，而陳氏的畫藝很廣，舉凡人物、佛道、花鳥、山水無所不精。他很看不起那些名流畫家，他說：

> 今人不師古人，恃數句舉業餘丁或細小浮名，便揮筆作畫，筆墨不暇責也，形似亦不可比擬，哀哉！欲微名供人指點，又譏評彼老成人，此老蓮所最不滿於名流者也。

這些差異有其時代意義也有畫學上的意義。就前者而言，正如前述，徐氏沿襲浙派以筆墨之變化作為藝術變形的機制，而陳氏屬於明末詭異畫派則將變形機制轉到造形與造境。再就畫學而言，徐渭從林良、孫龍等浙派畫家入門，而陳是從一些民間的工藝畫出發。

要了解陳洪綬的畫藝，我們必需知道他的繪畫基礎是建立在插圖工藝上，不是某個大師的畫藝上。他早年臨摹過許多民俗畫，如門神、關公、張飛，甚至佛教人物。據說他童年時代曾臨摹杭州府學「李公麟聖賢圖石刻」：「數摹而變其法，易圓以方，易整以散，人勿得辨也。」可見他不為成法所拘的創作觀念早已表現出來了。在十九歲時便為來欽之的《楚辭述註》作插圖，從「東皇太一」到「禮鬼」共十一幅，末附「屈子行吟圖」❿。這些人物身軀結實，身裁挺正，氣勢昂揚，顯示畫家堅實的寫實工夫。

大約在 1639 年他又完成了《西廂記》的插圖，其中尤以《張深之正北西廂》中的六幅插圖最為精彩。這些圖都不只是人物，而且都加了複雜的配景，

❿ 這些插圖在二十二年後正式雕版印製。

有的是仕女造形，如「窺簡」一幅的主角，是來自周昉，以豐肥端莊為特色，但大部分都是陳氏所特有的形態，如「窺簡」中那位侍女，其特點是臉肥身瘦，無肩膀。陳洪綬畫過至少三部《水滸傳》插圖，人物如「呼延灼」孔武有力，一派英雄氣慨，顯然得之於門神的造形。「扈三娘」留有唐寅的遺風，尤其所用折帶描衣紋，此於其所繪「九歌圖」可見蹤影。及長開始臨摹一些民間流傳的古畫（大多不是真蹟），如傳為周昉、李公麟等人所作的人物，及貫休羅漢的石刻本。可能也接觸到丁雲鵬、吳彬等人的畫作。史上有一則故事說：他仿周昉畫，仿三本還自覺不好，觀者說他畫得事實上比周昉還好。可是他說：「此所以不及者也，吾畫易見好，則能事未盡也。」

　　陳氏傳世中最晚的版畫是「博古葉子」，是過世前一年（1651，辛卯）為嘉靖年間汪南溟所著《博古葉子》作插圖，並由新安雕工黃建中（字子立）雕版印行。人物已是他晚年所喜好的奇特造形：頭肥、身小、手細，衣袍用均勻的鐵線描。由此可見學習和繪製插圖是他繪畫創作的基礎，他在這方面的努力從幼年到晚年從未間斷。

　　這期間，他曾在 1640 年奉召入宮臨歷代帝王像，也受到西洋寫實主義的啟示，這對他的畫藝發展應有些助益，但不像某些人所說的那麼重要 ❶，因為在此之前他的畫風已經定型了。他的傳世精品如「林下行吟」（今藏紐約大都會博物館）作於 1633 年，作溪邊石岸土坡，坡上兩棵大樹，一介字葉一為夾葉，隔小溪為溪岸，再往上為樹林與山頭，但為白雲帶所分割。岸邊平地上有老者作吟詩狀，在樹幹之間有一小書僮凝視，圖為青綠設色，又因為山樹和平整的雲帶都有如圖案，故裝飾性很強。

　　同樣精彩的是今藏臺北故宮博物院的「喬松仙壽」（圖 3–34）。該圖作於 1635 年。其布局是以一叢緊密的松樹和紅葉樹為主體，樹叢下小溪清靜、平岸潔淨。上立一老者，長袍覆身，挺立拱手，兩眼向前注視，神氣飛揚，身後樹下有一瘦削的年輕人，一手持壺一手提花籃。據題詩此二人應為陳洪綬與其侄。樹後為平遠小石岸。畫亦以青綠完成，有明顯的版畫特點。其他精品還很多，如雜畫冊裡的一些人物和裝飾畫都有創意。

　　陳氏今日傳世的作品大多完成於晚年 (1645～1652)，也是他生活最困苦的

❶　黃湧泉在其〈陳洪綬〉一文說：「陳洪綬奉召進宮臨歷代帝王像，更使他大開眼界」，《歷代畫家評傳・明》，頁 28。

時候。代表作如花卉卷「三處士圖卷」(1647)、「仕女圖軸」(1650)、「隱居十六觀冊」(1651)、「陶淵明歸去來圖冊」(1650)，此外無署年但款「悔」、「悔遲」、「老悔」者亦皆作於此期，如「蕉林酌酒圖」(圖3-35)、「雅集圖」等等。這些畫格調一致，但題材、內容、構圖都有個別的意義。由這些費工夫的工筆畫來看，他五十歲以後作畫很勤，其原因大概有三點：第一為生活所逼不得不賣畫；第二自知來日無多，努力為此生留下一些能令後世懷念的東西；第三因為信佛心情平靜下來，生活也走出青樓殘夢，專心畫畫。

 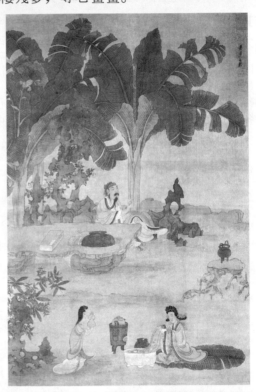

圖3-34　陳洪綬　喬松仙壽　　　　　圖3-35　陳洪綬　蕉林酌酒圖

四、崔子忠

在十六世紀初畫風與陳洪綬相近，而且與之齊名的是崔子忠，故有「南陳北崔」之稱。崔氏山東萊陽人，後來僑居北京。初名丹，字開予，後字道母，號可海，又號青引（亦作蚓），容貌清古，崇禎時為順天府學生。徐沁說他「少為諸生」。博學能詩文，文翰之暇留心丹青，尤擅人物。論者謂規摹顧、陸、閻、吳，不削唐後。據姜紹書，崔氏與董其昌還有一段交情：「崇禎癸酉 (1633) 董宗伯思白應宮詹之召，子忠遊於其門，其相器重。」但顯然崔氏的畫風與董

氏完全不同，所以董氏文章裡也未曾提到這位「門徒」。

　　崔氏的畫風比較接近陳洪綬，但性格和經歷都沒有陳洪綬那麼戲劇性，所以文獻資料不多，留下詩文亦少為人知。他與陳一樣都為時局所困，徐沁說他「性孤介，卒以窮死」。事實上是在崇禎甲申明亡時，自行走入預築土室而死，可說也是忠膽照耀千古之人。其傳世畫蹟皆為工筆人物，擅以故事入畫。如臺北故宮博物院的「雲林洗桐圖軸」（圖 3–36）早見於《無聲詩史》：

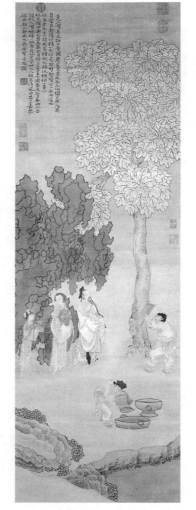

> 懸想倪迂高致，以意為洗桐圖：貌雲林著
> 古衣冠，注視蒼頭盥樹，具逶迤寬博之概，
> 雙鬟捧古器隨侍，娟好靜秀，有林下風。
> 文石磊砢，雙桐扶疏。覽之令人神灑，想
> 其磅礴時，真氣吞雲夢者矣。❷

此圖大概完成於公元 1635 到 1638 年之間。畫的是一棵高大的梧桐樹，樹下是小溪邊的一片平臺，平臺上有主角倪瓚，他的後面有一位捧著酒甕的美女及一位個子較小的女侍。倪氏佇立，看著眼前的僕人：一位備水，一位用棕葉刷清理樹幹。畫為細筆勾勒，青綠設色，作於泛黃的緞上，

圖 3–36　崔子忠　雲林洗桐圖軸

極明淨之致。此圖雖然由於過分乾淨美妙而給人一種超現實的感覺，但就畫法和造形而言，還是相當古典的。

　　同藏臺北故宮的「蘇軾留帶圖軸」（圖 3–37）就顯得更加怪異而詭譎。畫中所描寫的是蘇軾與其僧友佛印「鬥智」的故事。據《蘇東坡事略》，佛印居江蘇潤州（鎮江）金山寺，有一次蘇軾赴杭途經金山寺小住數日，一日佛印與弟子入室靜修，蘇闖入要見佛印。佛印問道：「內翰何來？此間無坐處！」蘇戲答曰：「暫借和尚四使，用作禪床。」佛印應曰：「山僧有一轉語，內翰言下即

❷　仝❸。

答，當從所請，如稍涉疑義，所繫玉帶願留以贈山門。」蘇答應了，便置几上，佛印曰：「山僧四大本無，五蘊非有，內翰欲於何處坐？」蘇未即回答，但印急呼侍者曰：「收此玉帶，永鎮山門。」今畫乃將故事發生的地點移到戶外：前方有一列方石塊纏以枯藤，左側邊緣處畫一棵夾葉樹，右上方為花樹及兩間茅屋，四周雲氣濃郁。畫中平地上一位老和尚持杖縮坐在一張小木椅上，他的右側地上還放有一疊書。左側有兩位侍者共捧一個紅色的布包，準備接收蘇軾的玉帶。此時和尚正揚眼凝視前面坐在一張大木椅上的蘇軾，而蘇則轉頭看著兩位侍者作驚訝狀。人物、衣紋、木椅、枯藤等都是扭曲古怪。顯然，畫家作此畫時並不考慮故事內容及主角形象的問題，否則蘇軾至少也得戴個「東坡帽」。

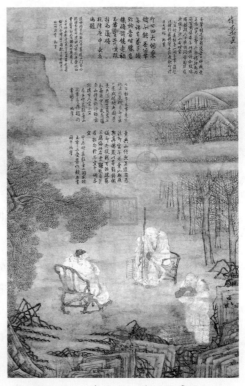

圖 3-37 崔子忠 蘇軾留帶圖軸

崔氏的畫雖多以人物為主體，但由於人物用筆淡細，多用白粉加以凸顯，但年代一久，白粉脫落，畫面效果也大打折扣，像上述「蘇軾留帶圖」的人物面貌衣紋皆已模糊，今藏北京故宮博物院的「藏雲圖軸」情況比較好些，但也有同樣的問題。

五、詭譎畫風的成因

明末造作和詭譎的畫風之形成與發展，事實上並不只限於上述四大家，浙派殿軍的藍瑛和松江派的許多畫家（包括項聖謨），他們的作品都有「造作」或「變形」的傾向。由「造作」到「詭譎」是一條藝術捷徑，這是繪畫史上經常發生的現象。這種風氣的成因是個有趣，而且值得探討的課題。

任何一種時代風尚的形成都不是只靠一兩個因素，而是許許多多的因素結合在一起來推動的。像明末這種強烈的藝術風尚的時代背景必然是非常複雜，非三言兩語所能盡述，這裡只能就比較重要的幾點略作說明。

這裡先論「造作」的起因。從繪畫史的觀點來看，從古典到「造作」是一

條必然的路子，所以說巴洛克是古典藝術的延續也是古典藝術的終結。就這點而言，元末王蒙所發展的長條立幅山水，明初浙派的狂放筆法，正是此一畫風的轉折點，那是中國繪畫發展的一條無可避免的出路，王蒙畫風後經文徵明及其弟子的發揚，浙派畫風則由徐渭、藍瑛、張風予以發揮。

　　明末政治混亂和社會動盪應該也是重要因素之一，扭曲了人類的心靈也起著推波助瀾的作用。明末先是朝廷內的權力鬥爭，接著是抗暴革命四起，是非不明，今日是明日非，死生非人所能預料，今日英雄可能明日成為階下囚。結果使人的生活失序，生命也遭到扭曲。一些文人志士在面對這種困境時常是視死如歸：「當刑也，意氣揚揚，呼中丞之名而罵之，談笑以死，斷頭置城上，顏色不少變。」明末文人喜歡未老即自撰墓誌銘或自營墳塚（生壙），正如張岱所言：「恐一旦溘先朝露，與草木同腐，因思古人如王無功、陶靖節、徐文長皆自作墓銘，余亦效之……去年自營生壙於項里之雞頭山。」或許也正因為這種不安定感使一些有思想的人出現極端的行為；許多文人、思想家、畫家都喜歡特異獨行。龔鵬程在《晚明思潮》一書序文中曾說：「晚明小品其實是一種怪癖乖誕且涼薄的生活態度中之產物。」所言雖有稍過，但其中亦有至理。如果我們把袁小修、陳洪綬等人的行徑考慮在內，則大膽求奇求怪當不止於小品文矣。謝沃爾 (Sewall Oertling) 便認為丁雲鵬這種「粗線描」風格的產生，與 1590 年代北京的政治氣候有關 [13]。

　　「詭異畫風」的形成又與外來畫風有密切的關係。多發生在兩種陌生文化剛接觸，而且對外來文化不太了解之際。在西歐這種現象曾發生在「中國風運動」、「浪漫主義」、「日本主義」的藝術作品中。在十六世紀，印度南方和錫蘭古怪的象牙雕、掛氈，而蒙兀兒帝國出現了一些不東不西的細密畫，日本在桃山時代和江戶初期流行一些怪異的南蠻屏風畫。在中國，首見於六朝及唐朝的羅漢畫，後來元初龔開有幾幅受蒙古畫啟示的怪畫，當然更為宏闊的還是十六世紀的「西洋風」，這種詭異藝術也發生在當時的貿易瓷、壁紙、漆器上。這是因為當時無論中國、印度、日本或西歐，初接觸到異域的藝術品，引發很多藝術家的奇想，創作許多古裡古怪的東西。

　　然而畫家作怪畫也要有市場支持，所以社會經濟因素也很重要。這類藝術市場的產生就更加複雜，因為它牽涉到人們審美品味的問題。如果說藝術反映

[13]　引文見 *Possessing the Past-treasures from the National Palace Museum*, Taipei, p. 403.

時代的說法可信，則深入探討當時的社會情況應該是可以獲得一點線索的。從社會生活的層面來說，工商業社會之興起應該是很重要的因素，因為商業都城裡的人比農村的人要複雜和怪異，他們的藝術品味也必然追求新奇而有刺激性的東西。與商業城市生活息息相關的文化活動便是小說和戲曲。而其中那些矯揉造作的人物造形、動作和劇情都會影響和改變人的審美品味，此一變化已見於浙派的繪畫風格。與此同時並行發展的是書籍印刷，這些工藝性較重的畫稿對出身社會底層的畫家影響如上文所論，是直接和有力的。

　　明末在復古思想泛濫之下，畫家學畫幾乎都是從臨摹開始，或拜師或自學都離不開臨摹。拜師者大多是先臨摹老師的作品，成為入室弟子，至於自學者，其方法是找古畫或當世作品來臨摹。其臨摹對象可為古代與現世精品，但一般人家的子弟所能做的是臨摹一些工藝畫，如木刻年畫、門神、廟中壁畫、佛經插圖等等。如上述丁、吳、陳、崔幾乎都沒有拜師，而是從臨摹工藝性很強的版畫為出發點，長大之後才有機會接觸到比較精采的古畫，因此他們的畫風常徘徊在古畫與工藝畫之間。正巧明末木刻版畫正蓬勃發展，他們這種畫風正符合社會的需求，因此他們能夠一方面靠賣畫維生，一方面成為受歡迎的版畫插圖設計師。這些畫家，作為一個職業畫家，為了謀生，不能為了那些便宜的木刻畫稿花費太多時間，而且木刻本身有很多限制，稿子畫得太細也不適用，所以這類畫稿用粗硬線描法是合理的。本來畫家無論是臨摹那一種畫，都少不了觀察大自然的這一進階。可是到了明末，畫家都進一步走入自我的內心世界，有的人就因此自我封閉，這在藝術創作領域會形成一種獨特的風格。

第六節　董其昌的禪儒藝術觀
——正偏異位得禪意，今古模糊寫詩情——

　　董其昌 (1555～1636) 是中國繪畫史上的一顆巨星，為名詩人、畫家、書法家、史論家、收藏家和鑑賞家。在世時已為松江派的領袖，死後他的文人畫理論繼續主導畫壇達二百多年。到了二十世紀，他所建立的文人畫堤防才被西潮衝垮。可是有趣的是，他的名字和畫藝卻從創作界轉進到美術史界，在那裡興起陣陣狂潮。他的生平事蹟、繪畫理論、收藏、交友、畫蹟、書蹟都成為學者論文、會議、專著的論題。這可能與他那富有爭議性的成就有關。蓋無論就人品、處世、學問、書法、繪畫、畫論，董其昌所作所為都是處於褒貶之間，是非曲直任人短長。

　　更令人難以捉摸的是很多文章已經流於想像、浮誇或玩弄文字❶；把董其昌說成一個無比偉大的聖人，有著高尚的人品❷，又是偉大的畫家、書法家、詩人、美學家❸、哲學家❹，進而誇大其對中國清朝和現代文化和藝術思想的貢獻❺。當然持異議者亦所在多是，惟只見其人品之劣蹟、「南北分宗論」之無稽❻、書畫鑑定之謬誤❼，以及其摹古繪畫積習對後世之不良影響❽。正因

❶　此類論文所見甚多，其中一例是徐建融所說的「董其昌的形象作為無限超越者的形象，堪與文藝復興的巨匠相媲美。」見徐氏〈論董其昌〉，《朵雲》，1990/1，頁 31。

❷　吳納孫教授在其〈董其昌與明末清初之山水畫〉一文曰：「(董氏)上扰勢家，下被民抄，不勝其苦。」文中其他美言猶多。參見《朵雲》，1990/1，頁 20～30。

❸　美國哥倫比亞在學副教授何曉嘉說：「董其昌的自然主義則在於朝著前所未有的抽象及精簡發展，這是一種回歸自然根源的努力，正像從無形式的原始能量中轉換出「五行」一般，董氏自胸中湧出變化多端而交織為一的筆墨，使自然、藝術與藝術家合為一體。」見薛永年〈納爾遜美術館董其昌國際學術討論會綜述〉，《朵雲》，1993/3，頁 72。

❹　美國哈佛大學杜維明教授說：「董其昌不但有深刻的歷史意識，而且對自家藝術有批判的悟解，能結合藝術的一般認識以及古今的衡評，對自己的藝術進行理論上的省察，能從一個有連續性與整合性的美學角度，對自己的藝術進行高層次的反思。」仝上，頁 70。

❺　美國加州大學聖塔克魯斯分校副教授韓莊 (John Hay) 認為董其昌是「特異的、具有現代意義的畫家」，仝上，頁 70。

為他這種「不確定性」讓好事的文人無法休筆,如今有關董其昌的研究資料,合專書與論文,有數百種,可以說豐富至極❾。在如此浩瀚文字大海中要理出個頭緒,可謂巨筆難下,何況余之拙筆乎!一般初入門的美術史學生更是無所適從。

從歷史觀點來看,人們對畫家個人人格與作品的好惡是一回事,而畫家自身造就的歷史地位又是一回事。殆前者依個人主觀論定,後者必有一定前因後果可供探討,因此儘管我們今日對董其昌的評價各不相同,我們還是要細心、踏實地去探討董氏之所作所為,以明其個人與其外在環境之互動。本文無法將所有與董氏有關的資料作全面性的檢討,但擬將董氏還原為一般常人,從而管窺明末流行的禪儒「模稜辯證哲學」與董氏之人格及書畫創作的關係,再據以評析一些爭論性的議題,如人品之特色、書畫風格以及其對後世的影響等等。

一、董其昌生平事蹟

明朝文人畫最大的特點是用筆墨表現畫家個人的性格,而董其昌是晚明畫家群中最具哲學慧眼之人。他的生平事蹟以及書畫風格充分展現了任性的禪悅。首先讓我們先看看董其昌的生平事蹟。董氏字玄宰,號思白、思翁、香光等等。其齋室名堂也很多,如玄賞齋、畫禪室、戲鴻堂等等。其先祖來自河南,

❻ 這類文章很多,其中一個例子是史牧的〈董其昌南北宗論在繪畫史學上的失誤〉,見《朵雲》,1990/1,頁40~43。

❼ 這類文章也不少,如伍蠡甫的〈董其昌論〉(見《中國畫研究》,第三期,1983年5月出版,頁11~37)、班宗華 (Richard Barnhard) 的〈董其昌對宋畫的鑑賞及其歷史妥適性的初步研究〉(此文發表於美國納爾遜博物館舉辦之「董其昌世紀」學術討論會)。董氏常常為了搶購或出售古人書畫而作不確實的鑑定和題跋。如臺北故宮博物院的「小中現大冊」(共十頁),董氏明知非真蹟,卻在其中一些頁題上「董北苑真蹟神品」、「梅花道人真蹟」等不實之鑑定。伍蠡甫對董氏所謂「董源瀟湘圖」有如下的評語:「由於〔他〕去過湘江,便把董源一卷山水畫定名為瀟湘圖⋯⋯卻不去查考做過北苑副使的董源有否親自到過湘江。」

❽ 伍蠡甫說:「(董氏)實質上不外乎大搞構圖、筆法的程式化,大搞古畫的拼湊和翻版罷了⋯⋯結果是枯竭藝術生命,破壞藝術創造,只剩下模仿古人了。」見《中國畫研究》,第三期,1983年5月出版,頁11~37。

❾ 洪再辛〈董其昌及南北宗說研究論文目錄〉便收著作、論文等104種,其他未收入者猶多。參見《朵雲》1991/3,頁101~105。

宋南渡後占籍松江（今上海）。父親董悌 (1510～1572) 為私塾教師。與之同時的名士有董家的宜陽、傳策 (1530～1619) 和何家的良俊 (1506～1573)。當時松江是為華亭的衛星城，董其昌後來便移籍華亭縣，故史上又稱之為「董華亭」。

董其昌早年受教於父親，後來進同郡莫如忠的私塾，學作八股文。自云：「僕於舉子業本無深解，徒以曩時讀書莫中江先生家塾，先生舉毘陵緒言，指示同學，頗有省入，少年盛氣，不耐專習。」董氏從小自恃甚高，做事不落人後。十七歲時與同宗傳緒同時參加考試，只因為他的書法不及傳緒，考試官（郡守）給傳緒第一名，他則居第二名。他受此刺激乃發憤練習書法❿。

他先是學莫如忠，後摹顏真卿「多寶塔」，再學虞世南，最後直追魏晉，尤其受王羲之的影響最大。三年後自視與古人齊，不再看文徵明、祝允明之書法。至於他開始學畫的時間，據他自己的說法是二十二歲那年，即公元 1576 年開始⓫。翌年，正式拜陸宗伯（樹聲、文定）為師。今留有「仿古山水冊」（共八幅），藏普林斯頓大學美術館。二十五歲時到南京參加鄉試（一說進士試，殆誤），落第。六年後（三十一歲）再試，還是未取。

在這段遠望仕途遙不可及的時候，因其師陸樹聲好禪，他也開始接觸禪學。《畫禪室隨筆》云：「余始參竹篦子話，久未有契，一日舟中臥，念香嚴擊竹因緣……乙酉年五月，舟過武塘時也。其年秋，自金陵下第歸。」乙酉時董氏三十一歲，從「久未有契」一語看來，他參禪應該已有一段時日。後來他又與天台宗的達觀為友，讀《曹洞語錄》、《宗鏡錄》，遂於「正偏異位互補」有所參悟。西園老人《南吳舊話錄》云：「董文敏云，少年盛氣，不耐專習，荏苒十五年，業亦屢變，至丙戌，讀《曹洞語錄》，偏正賓主，互損觸之旨，遂悟文章宗趣。」⓬這期間他為了逃避兵役，曾避居偏僻的松江縣天馬山姚家濱和浙江平湖。

1588 年（時三十四歲）他與其他六人到華亭的龍華寺拜見憨山禪師 (1546～1623)，對禪有更進一步的了解。此年也正是他生命中非常重要的轉折點。先是被松江縉紳贊助推舉赴北京國子監讀書，旋中舉人第三名，得參加進士考試。翌年以進士第二名入榜。後經廷試、殿試，授翰林庶吉士。當時在翰林院的館師為韓世能，講官為禮部侍郎田一雋。韓氏為書畫收藏家，藏品之精

❿　《畫禪室隨筆》，卷一，頁 8。

⓫　仝上。

⓬　《南吳舊話錄》，卷四。

不下於項元汴，只是數量較少。董氏同時與寓京的安徽骨董收藏家吳廷「周旋往還」。這些收藏家的藏品對董氏的畫藝和鑑賞知識有很大的助益。

　　1591 年田一雋去世，移棺福建，董乃赴福建奔喪，然後停留華亭一段時間，這期間他周旋在畫商之間，與吳廷一家人過從尤密 ⓭。1593 年回京，出任翰林院編修官。翌年參與《國朝正史》之編修工作，六個月後突然奉命為湖廣按察副使，但為期不長，就又回北京。在北京時與焦竑、馮從吾、黃輝、陶望齡等交遊。並結識大學士王錫爵父子；王錫爵便是後來清初四王之一王時敏的祖父。這些人對文學和繪畫都有相當的嗜好，使董其昌感到非常適意。

　　1596 年七月董氏又驛馬星動，奉使赴長沙，次年赴江西主考。再次年受命為湖廣按察副使，但稱疾辭不受。仍居北京當管理文官誥敕，參與修撰《明實錄》。數月後與葉向高同時被命為太子講官。是年結交李卓吾（贄），「略披數語，許為莫逆」。董氏在北京期間，與袁氏兄弟、蕭玄圃、王衷白、陶望齡等遊戲禪悅。1597 年撰有〈愛人才為社稷計〉一文慨抒其對官場事務的無奈感：

> 於是時，動則有橫木當路之阻，靜則有抱火厝薪之憂。進則無救時行道
> 之實，處則有尸祿泠朝之議。將為國寶耶或毀之已，曾不若懷而不售之
> 為愛也……。 ⓮

可見當時在田一雋死後董氏頓失依恃，在翰林院已難立足。1599 年另一位老師韓世能又過世，董氏的處境更加艱難。從該年到 1606 年之間董氏大部分時間都在江南遊山玩水、蒐集和品題書畫，也創作不少作品。

　　1603 年一月才又受命為主考官赴南京。次年上元日吳廷攜「唐虞世南臨蘭亭帖」在畫禪室與董氏共賞。此帖後來由董氏購藏。同年五月他人在杭州，與吳廷共賞〈米南宮書諸體詩卷〉 ⓯。大約此時受命出為督湖廣學政。但他對這種外放的生活感到厭倦，為此他留下一首詩，道說他赴任前的心情：「徵書雖到門，猿鶴幸相恕；緣知湘楚遊，故是離憂處。」 ⓰ 詩中的「徵書」是指皇帝的徵召令。「猿鶴」指長江三峽地區，尤其是兩湖（即湘楚）的猿鶴，也就是

⓭　見汪世清〈董其昌和余清齋〉，《朵雲》，1993/3，頁 62。
⓮　見吳納孫〈董其昌與明末清初之山水畫〉，《朵雲》，1990/1，頁 22。
⓯　仝⓭。

⓰　董其昌《容臺集》，卷四。

李白詩句所謂的「兩岸猿聲啼不住」。「離憂處」有人解為「離開憂患之地」，但從全詩來看，應解為「使離開京師的人感到憂愁的地方」，暗喻屈原的〈離騷〉。董氏到湖廣沒多久，便因「不徇所請，為勢家所怨」，結果官舍被毀，在失望之餘，決心辭歸。後又雖曾被起用為山東副使、登萊兵備、河南參政等等，皆不赴任。再次年才再以主考官身分赴武昌一次，再隔一年（1607，時五十三歲），又出為福建副使，但到任四十五天即辭歸。

　　此後至 1615 年之間又是過著悠遊江湖，摩挲古玩的生活，無意於仕途。這期間他曾於 1608 年十月在蘇州賞王羲之「官奴帖」❼。1616 年發生「民抄董宅」的事件，失去許多財產。此事李慧聞 (Celia Carrington Riely) 所著〈董其昌生平〉一文收集了很豐富的文獻資料，下文即根據李文，參考日本藤原有仁《董其昌年譜》，以及王永順的〈董其昌遺跡考〉一文對此事件略作介紹❽。

　　事件始於 1615 年九月。時董家佣人收養一位少女綠英（陸氏）。此少女被董其昌拐誘，不堪受虐，乃藉探母病一去不回。董子祖常於是派董家奴僕二百餘人強行搜索陸家，搶奪陸家財產。旋何三畏及吳玄水出來調停，陸家讓步。但事情還在好事者之間發酵。適有說書者錢二在街頭說唱《黑白傳》，而董氏的妻舅范昶在旁聽唱，董乃命人將說書者逮捕，並懷疑范昶為故事的寫作者。范無辜受辱，一怒之下中風而死。范昶的寡母馮氏和遺妻龔氏乃率佣人三四人到董家豪宅南門抗議。董子祖常及佣人陳明、董文等遂命人將二女坐轎擲入河中，拘二女加以拷打，然後棄之於街頭。當路人見狀將二女扶入廟中，祖常追入廟內將她們押在椅子上鞭打，並脫去她們的褲子予以侮辱。然後將半死的二女丟到街上。當二女被人再抬回廟裡時，已是滿臉汙泥，衣不蔽身，血流遍體。

　　華亭員生受過董家欺侮者遂群起而撻伐，董其昌及其子祖常的罪狀是拐誘良家婦女、詐財、侵占民地、逃稅等等。商販、妓女爭相傳播，「獸宦董其昌，鴇魔董其昌」、「若要柴米強，先殺董其昌」等口號相繼四散。後來縣官出來鎮壓，但事件還是不能平息，街頭示威持續不斷。董家也開始反擊，雇人向示威群眾潑尿、灑糞。憤怒的群眾乃將董氏和陳明的豪宅付之一炬。董氏二、三子的華宅也化為灰燼。最後燒到董氏在白龍塘的別墅。《舊鈔董宦事實》第八頁

❼　見上引汪文，頁 62。

❽　詳見 Celia Carrington Riely, "Tung Ch'i-ch'ang's Life", 收入 *The Century of Tung Ch'i-ch'ang*, Vol. 2, pp. 415–418. 藤原有仁《董其昌年譜》（節錄），見《朵雲》，1991/3，頁 84～98、70～74。

載：「白龍潭書園樓居一所，堅致精巧。十九日，百姓焚破之。拋其相之匾額『抱珠樓』三字于河，曰：『董其昌直沉水底矣！』」由此可見鄉民對他的怨恨。

此事件後來傳到北京，但是由於董氏在北京人脈錯綜複雜，受到特別的保護，使他不受迫查。當然，此事的原委，董氏有自己的說法是，鄉中有人與他作對，故意陷害他 ❿。然而果真如此嗎？恐也未必，因為董氏之長子住宅在暴亂中卻絲毫未損，據說暴民還特別保護該宅，見火焰接近即灌水撲滅。可見暴民也並不是完全非理性之人。試看董宅有多麼豪華：

> 董宅數百間，畫棟雕梁，朱欄曲檻，園亭臺榭，密室幽房……。凡珍奇貨玩、金玉珠寶，與夫麗人尤物，充牣室中。

此外在松江北門又有別宅，白龍潭有書園樓，又稱抱珠樓。董其昌子孫宅第亦不遜色。尤其其子祖源之宅是：

> 初辟居時，止數十椽，以後廣而大之，乃盡拆賃房居民之居而改造焉……。造房約有二百餘間，樓臺堂榭，高可入雲，粉堊丹青，麗若宮闕，此真輪奐之美也。

這樣的豪宅，似可與北京皇宮相比美。他一生中只當了幾年官，便擁有那麼多的家產，其欺民斂財無視民間疾苦的行為如何息人口舌？家宅被毀之後，董其昌曾暫避新居，有書齋曰「世春堂」，1618 年吳廷曾攜京山王制、楊鼎熙、王應侯等人到齋同觀「唐虞世南臨蘭亭帖」❷。

1622 年神宗去世，朱常洛繼位，是為光宗。他在位只有一個多月便神祕死亡。由長子由校繼位，是為熹宗。先是葉向高當政，董與葉關係密切，故獲擢為太常寺少卿，董未受，旋被提為管國子監司業事，兼《光宗實錄》編修官。此時東林黨與閹黨鬥爭激烈；東林黨人鄒元標、馮從吾等人創首善書院，攻擊魏忠賢；董乃以蒐集《實錄》材料為名呈請外調南京。1625 年是東林黨與魏忠賢鬥爭最激烈的年代，東林黨敗後，黨人或被放逐，或被下獄，或被殺。首領

❿　《手札》，收入《故宮歷代法書全集》，卷二七。

高攀龍也於被捕時自殺，趙南星則被罰款、充軍。

　　從 1624 年以後的三年間是魏忠賢勢力的極盛期，1626 年始建魏忠賢生祠。董氏在 1624 年回到北京，與閹黨馮銓、李反觀、李廣徵、李恆茂、李蕃等保持良好的關係，並出任禮部右侍郎，兼翰林院侍讀學士協理詹事府事，不久又擢禮部左侍郎兼翰林院侍讀學士。但周遭的環境顯然非常複雜而險惡，因此他在 1625 年中自請以南京禮部尚書外調。梁炳、杜齊芳等人繼續追查董氏的不法行為，並多次提出彈劾，理由是：「匪比小人，情耽書畫，衡士士譁，居鄉鄉關……奉職久無善狀，縱護家人，受賄生事，依傍權勢，旋孤旋卿。」董氏深查情勢，乃以病為由請求退休。終於在年底獲准。董氏對當時情勢有一段描述：

> 自正月至今，兩都士大夫未得黜幽之期。群飛刺天，黑風簸蕩，人人自危，安知有黜陟不聞之適乎。此時寫「盤谷序」，較勝「蘭亭」多矣。❷①

1627 年熹宗死，魏忠賢自縊死。但朝廷裡的鬥爭仍無休止。此時董其昌身居江南，已不聞政事，但是他為逢迎魏黨而寫的一些文章卻一直使他耿耿於懷，努力與閹黨劃清界限。從他退休到去世的十年間，他讀書畫畫，摩挲古董，與文人遊山玩水，生活得很快樂。綜觀其一生經歷，大概可以分為五期：成長期 (1555～1587)、翰林期 (1588～1598)、失意期 (1599～1621)、復出期 (1622～1625)、歸老期 (1626～1636)。其成長期特別長，共達三十三年之久，而翰林期的前五年，事實上也還是處於學習的階段。這樣的歷程在古代的大官群中已是少見之特例。他在翰林院任職不長，不過在這短短數年間，正是他最得意的時候，一生中議論國政大事之文大多完成於這幾年，可是好景不常，隨之失意期長達二十二年。待復出時，處境更加險惡，不到三年就辭官歸老。

　　董其昌可以說是聰慧過人，生性狡獪重利。他既當大官，又喜談禪，卻又從事書畫之收藏、鑑定和買賣等生意人所為之事，可謂集文人、禪門弟子、政客、書畫家、收藏家、骨董商於一身。而且他不是一位嚴於律己和正肅持家之儒者，他的家人也是為所欲為。不過他以「無忌禪」的哲學，行「正偏異位互補」之道，遊走於是與非之間的「無是無非」，卻又是「既是又非」的灰色地帶，雖有風風雨雨，總是善用道家遁世之方，借寄情書畫與悠遊山水而保身護

❷①　《容臺集》，卷四。

名。可見他已將儒家用世之方、道家出世之道，以及禪家哲學交叉運用得出神入化，在各方面都有相當的成就。故吳納孫 (Nelson I. Wu) 在其〈董其昌與明末清初之山水畫〉一文說：「董其昌在他八十二歲彌留之際，一定會心滿意足地回溯自己悠長的仕途，並為作為他的時代的最著名的書畫家而深感自豪。」❷

董氏對其一生所作所為是相當有自信的，即使對「民抄董宅」案，彼亦未嘗自省。這種僅從「自心」出發以定善惡、以評世事的心態，正是晚明唯心學派「禪儒」之宿習。他這套「智慧」當是與修禪有直接的關係，且看他對心目中的偉人白居易的評語：

> 白香山得法於鳥窠禪師，其生平官路升沉皆以禪悅消融，入不思議三昧。此八偈各為漸偈，實頓宗也。❷

白居易是唐朝名詩人，其處世哲學在董其昌看來，正是得禪宗之惠。董氏對其一生成就有至高的評價：「樂天（居易）平生詩文既高，立朝議論忠直而有用。為郡守，所至有遺愛。處謫地，不少挫屈。於牛李二黨，雖與從游，不為所污。亦不致為所怵賈禍。晚年優游分司，有林泉聲伎之奉。」❷ 如果將董氏對樂天的這段評語中的「牛李二黨」換成「魏黨與東林黨」，不就是董氏一生的自我寫照了嗎？

不過明末的禪儒「智慧」亦不完全等於唐朝的禪宗智慧。明末王艮、李贄等人的童心論，特別強調「原生性的心」，也就是不加修煉、持戒或修養的心，只追求一種童真的天生本性。故有所謂「慾者人之本性也，何戒之有？」他們攻擊禮教，並進而重新界定「道」的意義：「道」便是滿足人生之欲求，穿衣吃飯男女性愛都是道。故道不是禁慾，文章繪畫亦不在說教，而是抒發性情。如此之「童心」實已偏離禪家和王陽明的哲學範疇，故「入不思議三昧」當是董氏這批人所加的註解，非禪所本有。明末文人仕宦以此為處世之道德指標，很容易落入「自我中心論」的陷阱，而這也是明末紛爭與矛盾特別劇烈的原因之一。

❷　吳納孫〈董其昌與明末清初之山水畫〉，《朵雲》，1990/1，頁 21～30。

❷　引自 Wai-kam Ho & Dawn Ho Delbanco, "Tung Ch'i-ch'ang's Transcendence of History and Art", *The Century of Tung Ch'i-ch'ang, 1555–1636*, Vol. 1, p. 15.

　❷　仝上，p. 16。

二、董其昌的書畫

　　董其昌的禪、儒、商的性格也反映在他的書畫
作品上。他的書法作品傳世者甚多，除正式作品外，
許多題跋散見於他自己的畫作，以及其收藏過或見
過之書畫作品。書體由楷書、行書、到草書都有，
且多界乎兩者之間者，殆以行楷和行草最佳（圖
3-38）。

　　董氏的書法，就如他自己說的，是學莫如忠，
後摹顏真卿「多寶塔」，再學虞世南，最後直追魏
晉。後人對其書法的評價多指其秀嫩有餘而質弱。
惲南田云：

圖3-38　董其昌　論書法卷（局部）

> 承公孫子（孫承澤）嘗與余論董文敏書云：「思翁筆力本弱，資制未高，
> 究以學勝。」孫與余親近年多，知之深，好之深矣。其論與余，非過謬。[25]

這段引文是惲南田附和收藏家孫承澤的觀點，而他本人對董氏書法的評論是：
「秀絕，故弱。秀不掩弱，限於資地。」[26]清朝中葉的盛大士則持相反的看法：
「（董書）若平心而論，不及古人處正多，但用筆有超乎古人之妙者，乃其天
資獨異耳。」[27]

　　有人說他天資差故不及古人，有人說他天資高，故勝於古人。可見世人對
董氏的書法也就像對其人品一樣，無從判斷，至少是無法用語言說明清楚，這
不是禪家所謂的「一說便錯了嗎」？那麼他的書法，正是他的人格，也是他的
禪學的一面。所以要給個適當的評論，還是要想一些既褒又貶的形容詞，才能
在矛盾中求其不可言狀之理。

　　今日，我們從董氏諸多書蹟是否可以得出一些比較客觀而有說服力的品
評？恐也未必，原因是他的書蹟並非人人喜愛，就像他的人品一樣，不是人人
都能認同。他的書法用筆柔滑，起筆、轉折皆以圓為宗，故行筆不求硬直，不

[25]　惲壽平《甌香館畫跋》，參見秦祖永《畫學心印》（1876年），卷六。
[26]　仝上。
[27]　盛大士《溪山臥游錄》，見于安瀾《畫論叢刊》，北京人民出版社，1957年，頁404。

見銳角，字體不求穩、不求正和不求力，卻是動中有穩、斜中寓正、柔中涵剛。譬如其楷書，雖猶有顏真卿的形式，但不求厚重端莊，字體常有傾斜，用筆圓而輕快，故具柔秀自然之美。他的行草有王羲之〈快雪時晴帖〉之流暢，但無其勁健，有趙孟頫書法之柔順，但無其工整。其優點是不矯飾，無書家習氣，尤其是行楷和行草氣韻飄蕩，超越古人格局。然而其令人詬病之處便是「油滑無著落處」。

於此我們可以發現董氏在中國書法史上扮演著一個很重要的角色，那就是他一改蘇州沈周之頓挫老拙之習、文徵明銳利方挺之勢、唐寅的平易通俗，或祝允明狂放慓悍，而以圓潤舒暢、率性自然為宗，故筆勢有如行雲流水，雖雄渾蒼勁不如前賢，但氣韻開合運轉不留造作痕跡，其中尤以人格和書格的模糊性最令人困惑，但是從現代二十及二十一世紀的藝術理論來說，那正是高難度的藝術表現。

在書畫同質的中國藝壇裡，此一特色自亦波及到他的繪畫創作。董氏學畫由山水入門，先是學元季四大家，並拜陸宗伯為師。其術追摹董源、巨然，再溯及王維。不過其獨特風格的來源事實上是他所收藏的一幅傳為王維所作的手卷「溪山雪霽圖」。

董氏 1597 年以前的畫蹟傳世極少。今知有 1596 年的「燕吳八景圖冊」，畫風清潤秀麗，頗有元人風味。從 1597 到 1621 年正是董氏生涯中的失意期，在仕途灰暗的日子裡，他只好寄情於書畫，而且正當年輕力壯，因此完成了一批佳作。倣古作如「倣趙吳興畫境」係以近乎米友仁的筆法出之，但求清逸淡遠。另有倣楊昇「沒骨青綠山水軸」（圖 3–39）亦秀麗高雅，但題語並未說是他的親筆畫，故論者皆視為他為人代題。此外，猶有一些倣古冊頁，亦小巧可愛。他可能從學習倪瓚筆法、王蒙的布局中領悟到一些新的創作觀念。

本期表現董氏自我風格的精品不少。如 1597 年的「橫雲山居」（上海博物館藏）用黃公望的格局構圖，但改以淡墨為主，僅少數樹梢和苔點用濃墨挑出。

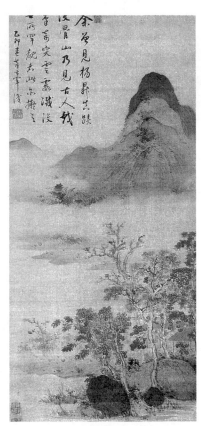

圖 3–39　董其昌（傳）　沒骨青綠山水軸

用筆極為柔細，而且幾乎不見書法筆力。
與沈周、文徵明的作風成明顯的對比。又
因其用濕筆刷染以分陰陽，故與文嘉、文
伯仁輩之乾筆勾皴之作亦不相似。其用筆
不求動，樹石、山崖亦以靜為宗，故予人
以靜謐淡遠之出塵意境。

　　同為 1597 年的「婉孌草堂圖」（圖 3–
40、41）採寬幅大片山石的構圖法，用筆
則多長披麻皴，故有較多的董源風格成分，
樹石造形有不少來自上面提及的「溪山雪
霽圖」（圖 3–42）。然而山石建構頗多突兀
之處，如前景岸邊居然明淨得連一根草或
一線水紋都沒有，又如右上方的崖壁突然
攢出一片有如單眼猴臉的白色雲朵，可謂
隨處有令人出其不意的驚訝。然就筆墨與

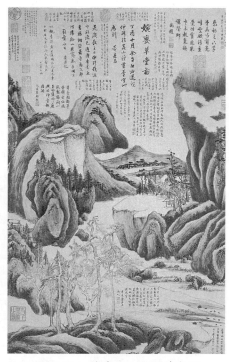

圖 3–40　董其昌　婉孌草堂圖

山石的生命力而言，卻是非常蕭索淒冷。這樣的畫好不好，自然是有爭議的。
乾隆皇帝對這一幅畫可能既愛又恨，但又說不出何以愛何以恨，所以拿來當書
法練習紙，在上面題了密密麻麻的詩句。

圖 3–41　董其昌　婉孌草堂圖（局部）

圖 3–42　王維（傳）　溪山雪霽圖（局部）

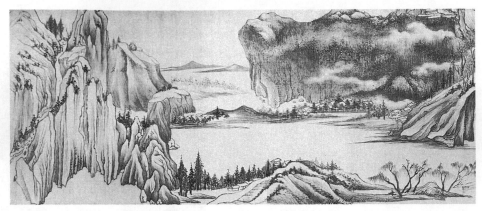

圖 3-43　董其昌　烟江疊嶂圖卷（局部）

相較起來 1602 年的「葑涇訪古圖」（臺北國立故宮博物院藏）就「古典」多了──筆墨濕潤，構圖平穩，山石造形亦不以怪取勝，得董源畫派之韻味。1605 年的「烟江疊嶂圖卷」（圖 3-43）則與「婉孌草堂圖」同一格調，但更加古怪蕭索──可謂「山不山水不水，樹不樹屋不屋」。如果與北宋王詵的「瀛山圖」相比，那麼王氏表現宋朝山水之可居可遊之境，而董氏只是表現心中那荒涼淒冷之情。即使有很多筆法和構圖觀念都來自傳為王維所作的「烟江疊嶂」，但董畫遺棄前人所堅持的自然氣息，只將山水作象徵性的表現。其用筆以及山石樹木的基此形式幾乎是千篇一律，但在一些特殊部位突然會出現一些怪異的筆墨和山石。故整體看來，予人以童稚生澀的感覺。這就是他理想中的「真畫」。他說：「昔人乃有以畫為假山水，而以山水為真畫者，何顛倒見也！」他進一步指出「以境之奇怪論，則畫不如山水；以筆墨之精妙論，則山水不如畫。」

1617 年董氏完成了一件精品「青弁圖」。其特色是修長的畫幅，密集堆疊的山崖和提升到畫幅上方的水平線。這種構圖很顯然是來自王蒙。山石林木皆以淡細柔弱的筆線出之，雖是出於倪瓚，但更加秀嫩。其藝術之力則不在用筆或構圖大局，而是轉從石崖上暴露而無皴之筋脈中流露出來，這點可能受當時從西歐傳入江南一帶的《聖經》插圖版畫的啟示。

我們要特別注意的是，董其昌自 1622 年起，因為官位高，聲名日濃，索畫者多，故多請人代筆，《竹垞論畫絕句》自注云：「董文敏疲於應酬，每倩趙文度（左）及僧珂雪代筆，親為書款。」此外沈士充也是偽造董畫者。陳繼儒給沈士充（子居）書云：「送去白紙一幅，潤筆銀三星，煩畫山水大堂，明日即要，不必落款，要董思老出名也。」❷因此我們只能選出幾件比較好的作品

來討論。

　　從 1622 到 1625 年間，可能因為精力衰退，加之政務人事繁忙，畫作以冊頁為主，如今藏美國堪薩斯市納爾遜美術館的「倣古冊頁」就有不少傑出之作。這些作品雖說是倣古人（包括倪雲林、李成、黃公望等等），但還是保存董氏自己的筆墨特色（圖 3–44）。1626年從政壇退休之後，作品又多了，但是品質混雜，有論多是別人代筆。偶見之佳作，基本上是延續和發展早前「婉變草堂圖」和「烟江疊嶂圖卷」那類風格——樹則幹凸枝殘、葉落氣凋，山則皮去骨出，浮而不遠，有形無氣。如1635 年之「倣關仝關山雪霽圖卷」，山石輪廓用筆僵硬，結構亦無法圓融。同年有「倣梅花道人山水卷」，雖可為董氏晚年力作，但拘謹而不見早年之灑脫。自題云：「山水卷不多作，

圖 3–44　董其昌　仿王蒙山水（取自「仿古山水冊」）

自八十一歲後，時復為之，以試眼力，曾觀沈啟南八十一歲倣梅花道人卷，彼時吾年七十九，恐八十後無復能事。今乃益作細瑣宋法與兒祖京收藏以知吾老去歲衰之候。丙子九月重九前二日。」 ❷⁹

　　董氏創作力最旺盛的時期是四十二歲至六十六歲之間，那也是他完成一種富有特色的風格——於蕭索沉寂飛躍而出的突兀，於空間與時間錯位中挑戰古老和人們習以為常的秩序。那是一種充分利用禪學兩極相斥互補，模稜取勝的新藝術表現。這就令人想起十九世紀末的後期印象派、二十世紀的立體派、表現主義、抽象表現主義。易言之，董氏的畫，尤其是視覺美學高層次是具有前衛性的，可是知之者世上有幾？

　　因而，世人對董氏繪畫作品的評價有著天壤之別。如葛金烺跋董其昌「橫雲嶺樹」曰：「至筆墨之妙，有不可思議者……非運古純熟者，不能得其一筆。」❸⁰裴景福評董氏「山水十珍冊」曰：「南宋元人不足道，真洞心駭目之觀。」 ❸¹但

❷⁸　參見曹星源〈董其昌與李日華〉，《朵雲》，1992/3，頁 42～43。

❷⁹　見 *The Century of Tung Ch'i-ch'ang*, Vol. 1, p. 267.

❸⁰　葛金烺跋董其昌「橫雲嶺樹」，引自《愛日吟廬書畫錄》。

是最常見的是既貶又褒的言論。如錢杜所言：「予不喜董香光畫，以其有筆墨而無丘壑，又少含蓄之趣。然其蒼潤縱逸，實自北苑、大癡醞釀而出，未可忽也。」❸ 又如清朝藝評家吳升云：「（董氏）追摹松雪，丘壑結構亦足步武，獨怪少墨法筆法，多作家習氣。」又云：「其天資穎絕，古人程度一觸上通，故雖小品，能馳遣毫端融化也。」❸❸

　　如果我們把上述錢、吳、葛、裴的評論合在一起來看，便可發現所論殊無邏輯可循。譬如錢氏說他「有筆墨而無丘壑」，吳氏卻說他「丘壑亦足步武（古人），獨怪少墨法筆法！」究竟何是何非？更令人費解的是吳氏既言其「少墨法筆法」，又謂其「多作家習氣」。究竟此「習氣」若不從「法」來，那又從何而來？古人論畫像這種不求甚解之言屢見不鮮，本不足為奇，但用於董其昌則可能有些特殊意義——在這些人的眼中董其昌的藝術令他們無法捉摸，只好說些如「出元入宋，集諸家善而獨運靈氣。」❸❹ 或「寓古澹於濃鬱」❸❺ 的禪語，亦即禪宗所說的「參活句，不參死句」。也就是陳繼儒所說的：「不禪而得禪之解脫，不玄而得玄之自然，不講學而得學之正直忠厚。」

　　明末諸儒的人品雖然有類似孔子的模式，但由於時空不同，具體的做法也大不相同——禪儒的一言一行都是「開放式」，任人作不同的詮釋，沒有明確的答案，也沒有對錯。謎樣的人格、謎樣的畫意、謎樣的理論，正是這些畫家和畫論家的重大成就。董其昌把「繪畫表現個性和人生哲學」的理念帶到了最高峰，而且表現出前衛的美學的特徵。他的理論，如「無一筆不肖古人，又無一筆肖古人」或「畫不可不熟；字須熟後生，畫須熟外熟」，都是無確解的公案。

　　這樣的人生觀和繪畫觀，可以給人更多的彈性，也給畫家更多發展的空間。從正面來說可以激發人的想像力、創造力，並提升繪畫的藝術境界——脫離明確工整的實存物像而趨於模稜放逸的抒情意象。可是在當時也產生一些負面影響，如為人處世、治學問政皆只問一心，而不顧法理，不求甚解，人生所作所為亦可能失去嚴肅之意義。在畫壇上，流行著玩弄思想、玩弄文字、以至於玩

❸❶　裴景福跋董其昌「山水高冊」，美國堪薩斯州納爾遜美術館藏。
❸❷　錢杜《松壺畫憶》，八喜齋潘氏印，1880年，卷下，頁21。
❸❸　吳升跋董其昌「鵲華秋色」，見《大觀錄》，卷一九。
❸❹　汪汝槐跋董其昌「為王遜之寫小景山水冊」，北京故宮博物院藏。
❸❺　謝希跋董其昌「秋興八景圖」，美國堪薩斯州納爾遜美術館藏。

弄筆墨，甚至連書畫品質都游移在正反之間，繪畫市場真贋不分，世間真理也就蕩然無存。

　　董氏的思想與畫風對清朝的畫家影響很大。清初的四僧和四王、吳惲都部分地繼承了董氏的思想和技法。但是對四王及其跟隨者來說，則是反面多於正面。一方面是一般畫家能深入體會其繪畫理念的人很少，在四王之中，似乎只有王原祁稍有所悟，加以入清之後政治的壓力大增，缺乏多元、自由的空間，使董氏的藝術啟示不但無法持續下去，反而轉變為「正統」的「死句」！

第四章

專題研究

——明人「巨幅西園雅集圖」之鑑賞

第一節　「巨幅西園雅集圖」與西園雅集的傳說

　　1997 年二月下旬，一位友人來電告知，彼家收藏一幅古畫，乃世代傳家之寶，可是無畫家落款及收藏印記。據先人說，畫很古，但是可能因某種政治原因畫家沒落款，或原有落款但被人截去，希望筆者能替他鑑定一下畫的年代，因此約好二月二十七日晚看畫。筆者在美國多年，時常有人收得一張中國畫或一件骨董便要筆者為他鑑定，可是大多是不值一評的東西。此次本來也是抱著「人間豈有展生（子虔）筆」的心情來迎接這位朋友的善意。

　　這位朋友及其夫人一起準時到來。當我幫他們慢慢舒展那幅巨大的畫作時，我心中一震，不禁叫道：「哇，這是一件人間瑰寶啊！」（圖 4-1）

一、「巨幅西園雅集圖」的現況

　　此畫最動人心弦的是那巨大的畫幅：為單幅紙本，高 46 吋（116.84 公分），寬 89 吋（226.06 公分），寬幾為高之二倍；既非掛軸亦非手卷，乃是很特殊的「巨大立幅」。由墨色研判，該圖所用為經過加礬和打磨的宣紙，即俗稱的「熟宣」。表面光滑，由於年代久遠今已成古銅色。破損部分有兩種情況，一種是大概百年前已經形成，當時重裱時以淡墨、赭石加以填補，故呈黯赭色。另一種是二十世紀發生的，包括蟲蛀、剝裂和摺紋，都露出潔白的襯底紙。顯然此圖由大陸帶到臺灣時是上下、左右各作三摺夾帶出來，所以這些摺紋都成了裂

圖 4-1　明人（作者不詳）　巨幅西園雅集圖

紋，尤其橫向的二道摺紋特別明顯。在臺灣重裱時，因為裱工粗糙，使這些破損和裂紋更加嚴重。從未破損的紙色來看，那是年代久遠自然形成的色澤，非作偽者加染而成。但這種單張巨幅的宣紙不會早於明朝。

　　畫上無畫家款印，又無題跋或收藏印，雖然使它喪失了最基本的斷代依據，不過世上名畫無畫家及收藏家款印或題跋者為數甚多，所以這不影響我們對這一幅畫的看法。

　　畫中描寫一群文人在山川縈繞的風景勝地雅集的情形。雅集活動是在山前的平地上舉行，溪流從平地後方繞觀者的右手邊而下。平地前方是一座小丘，上有花草雜樹。平地上，右側靠溪邊是一座狀如大靈芝的斜立太湖石。往左是一張矮長桌，一人戴烏帽伏案作書，此人由帽子即可判定為蘇東坡。他的對面靠左端有一人坐在雕花的高背椅。其後方有二位美女。蘇東坡背後有二人俯首諦觀。在這群人的背後有一棵古松虯曲如龍，展葉如蓋，並有一棵暗綠色的串葉樹相伴（圖4-2）。背景作四疊：先是一片淡藍的溪水，上方是山腳，再上是一片幽渺的線描雲彩；最上方是三座峰頭，中座略高，有如米芾「春山瑞松圖」（臺北故宮博物院藏）的三座峰頭。

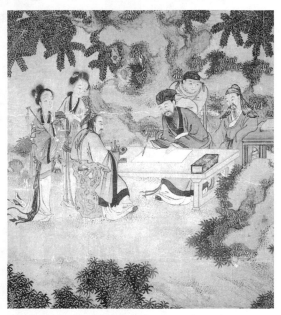

圖4-2　巨幅西園雅集圖（局部：蘇軾）

　　從近景的小丘向左後方看去，可見一座太湖石和一叢芭蕉樹與女侍相配，取「芭蕉美人」之意。再往左便是一座山，位於畫幅的左下角。山下崖邊有一群文人圍著一張從石塊鋸下的棋臺。二人對弈，四人旁觀，並有一侍者持杖立於下棋的老者身後（圖4-3）。山上又有一層懸崖，旁有一人題壁，一人旁觀，並有一書僮捧硯（圖4-4）。再把視線轉移到畫幅的右上角，那裡也是一段山崖，旁有一平臺，臺上坐著一位僧人與一位文士，作交談狀，背景是一片被雲彩遮去一半的竹林（圖4-5）。平臺一直向下延伸到右下角的小溪旁，但中段被一棵大檜樹的枝葉遮去。大樹下的平地上有兩人：一依樹而坐，作彈笒狀；一據石而坐，作聽樂狀（圖4-6）。全圖有文人、高士共十六人，合書僮二人、女侍二人，共二十人。

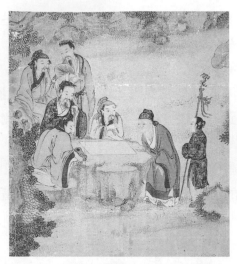

圖 4-3　巨幅西園雅集圖（局部：對奕）　　圖 4-4　巨幅西園雅集圖（局部：題壁）

圖 4-5　巨幅西園雅集圖（局部：交談）

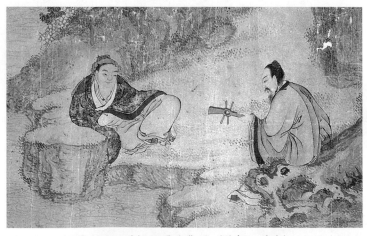

　　圖 4-6　巨幅西園雅集圖（局部：聽樂）

整體布局是將主要人物和重要山樹等構圖母題安排在畫面的中軸線附近，四個角落各安排一組次要人物，因此構圖平衡安適，而且主客分明，氣勢雄渾，有五代北宋「巨碑式布局」的遺風。山石多用淡墨解索皴，再加淺絳設色，輕鬆溫潤；竹樹花草變化甚多，頗得自然之趣。人物衣袍時用花青、洋紅、赭石，某些細部如鞋頭、杖飾、珊瑚、仕女袍帶等稍用朱砂，非常古雅。故無論布局、用筆、染墨或設色都非常嚴謹而有力；人物的面部表情和動作都可以說是栩栩如生，完美得令人嘆為觀止，顯非一般畫工所能為。

經過一個多小時的仔細檢視之後，筆者初步判定那是一件明朝中葉到明朝末期的作品。從主題來研判，那是「文會圖」或「西園雅集圖」──既然有戴蘇東坡帽者，其為「西園雅集圖」的成分較大。因畫幅特別大，所以暫名「巨幅西園雅集圖」。

這對年輕朋友夫婦獲知此畫的真相之後非常興奮，如獲至寶。然筆者認為此畫年代已久，而且歷經滄桑，雖然墨色還神采奕奕，但摺裂剝落之處不少，情況相當嚴重，而且在臺灣重新裝裱的手工欠佳，若不善加維護，此一瑰寶或將從人間消失，所以提議將它賣給博物館，使它獲得較妥善的照顧，同時也能與人共賞。這對夫婦也同意，於是託筆者作有系統的研究，以求得更確切的斷代根據。經過數月的旁徵博引，總算有了眉目。故撰此文與專家們商榷，與讀者共享。

二、西園雅集的傳說

「巨幅西園雅集圖」的價值，除了其藝術成就之外，最重要的一點就是它所描寫的是一歷史上膾炙人口的文人雅集──「西園雅集」。因此我們可以進一步探索環繞在「西園雅集」周圍的種種問題。

今天我們都知道西園雅集指的是北宋蘇東坡 (1036～1101)、米芾 (1051～1107)、李公麟 (1049～1106)、黃庭堅 (1045～1105) 等人在駙馬都尉王詵（約 1048～約 1099）家園舉行的文人集會，會中大家從事吟詩、作畫、談禪、寫字、彈琴等活動。據說李公麟作「西園雅集圖」，並由米芾為之作記。其內容如下：

> 李伯時效唐李將軍為著色泉石、雲物、草木、花竹，皆絕妙動人，而人物秀發，各肖其形。自有林下風味，無一點塵埃氣，不為凡筆也。其烏帽黃道袍服，捉筆而書者為東坡先生；仙桃巾紫裘而坐觀者為王晉卿；

幅巾青衣據方几而凝竚者為丹陽蔡天啟；捉椅而視者為李端叔；後有女奴雲鬟翠飾侍立，自然富貴風韻，乃晉卿之家姬也。孤松盤鬱，上有凌霄纏絡，紅綠相間，下有大石案，陳設古器、瑤琴，芭蕉圍繞。坐于石盤傍，道帽紫衣，右手倚石、左手執卷而觀書者為黃魯直；幅巾野褐，據橫卷畫淵明歸去來者為李伯時；披巾青服撫肩而立者為晁無咎；跪而捉石觀畫者為張文潛；道巾素衣按膝而俯視者為鄭靖老，後有童子執靈壽杖而立。二人坐於盤據古檜下，幅巾青衣，袖手側聽者為秦少游，琴尾冠紫道服摘阮者為陳碧虛；唐巾深衣，昂首而題石者為米元章；幅巾袖手而仰觀者為王仲至。前有髯頭頑童捧古硯而立，後有錦石橋。竹徑繚繞於清溪深處，翠陰茂密，中有袈裟坐蒲團而說無生論者為圓通大師，旁有幅巾褐衣而諦聽者為劉巨濟，二人並坐於怪石之上。下有激湍潺流於大溪之中，水石潺湲，風竹相吞，爐煙方裊，草木自馨。人間清曠之樂，不過於此。嗟呼！洶湧於名利之域而不知退者，豈易得此耶！自東坡而下凡十有六人，以文章議論、博學辨識、英辭妙墨，好古多聞、雄豪絕俗之資，高僧羽流之傑，卓然高致，名動四夷。後之攬者不獨畫圖之可觀，亦足彷彿其人耳。

此〈李龍眠西園雅集圖記〉出現在《式古堂書畫彙考》卷三以及今藏臺北故宮博物院丁觀鵬「摹仇英西園雅集圖」上，另有《米芾寶晉英光集補遺》本，惜未見。依據上文可歸納出十五位有名可考和一位無名可考的主角：

1. 蘇軾（東坡）：烏帽道袍，寫字。

2. 王詵（晉卿）：仙桃巾紫裘，坐觀。

3. 蔡肇（天啟）：幅巾青衣，據方桌而立。

4. 李端叔（之儀）：捉椅而觀。

〔以上在第一組（桌），旁有二女，為王詵的家姬。據元朝虞集的《西園雅集圖記》，此二姬為雲英和春鶯（鶯），而且李端叔處改為張文潛。〕

5. 黃魯直（庭堅，山谷）：道帽紫衣，右手倚石，左手執卷觀書。

6. 李龍眠（公麟，伯時）：幅巾野褐，據橫卷畫淵明歸去來。

7. 晁無咎（補之）：幅巾青服，撫肩（扇？）而立。

8. 張耒（文潛）：跪地而捉石觀畫。（據虞集，此處為立者陳無己。）

9.鄭靖老：道巾素衣，按膝而俯視。（據虞集，此處為按膝俯視之李端叔。）

〔以上為第二組（桌），但此組共有六人，其中一人名字不詳。據虞集當為蘇轍（子由）〕

10.陳碧虛：琴尾冠，紫道服，彈阮（筑）。

11.秦觀（少游）：袖手側聽。

〔以上為第三組〕

12.米芾（元章）：唐巾深衣，昂首題石。

13.王銍（仲至）：幅巾袖手仰觀。

〔以上為第四組〕

14.圓通大師：坐蒲團說無生論。

15.劉涇（巨濟）：聽圓通大師講經。

〔以上為第五組〕

據此我們知道「巨幅西園雅集圖」主桌旁，戴烏帽（又稱東坡帽）執筆作書者為蘇軾。蘇氏右手方，據案而觀書者為王詵。伏在蘇氏椅背上觀看的人是李端叔，另一人幅巾青衣，是為蔡天啟，可是他是據桌而坐，不是「而立」。第二桌位於左下角，那裡雖然與〈圖記〉所說的人員差不多，但主要活動卻是弈棋，不是李公麟作畫。據上引〈圖記〉的描述，後方持扇者為晁無咎（〈圖記〉「撫肩」疑為「撫扇」之誤，下文將另有舉證），其右手邊為李公麟，手靠石案觀棋者（道帽紫衣）為黃山谷，其餘諸人則無法一一定名。在圖幅左上方舉筆題壁者為米芾，而仰觀者為王仲至。圖幅右上方為僧人圓通大師與聽者劉巨濟。右下角彈筑者為陳碧虛，聽筑者為秦少游。與〈圖記〉比較，有相符，也有變異。由此可見這位畫家並未按照米氏〈圖記〉一五一十地設計這一幅畫，而是加入了自己的創意。

這些人當中，蘇軾是北宋中期的高官，舊黨的領袖，又是大詩人、書法家、畫家，李公麟、米芾都是與蘇軾同時的名書畫家，黃庭堅則以詩文、書法聞名。這些都是大家耳熟能詳的大人物，無需在此特別加以介紹。王詵是雅集的主人將於下文詳加討論。其餘諸人是比較不為人知的人物，可利用一點篇幅略作介紹。現依〈圖記〉所列次序分述如下：

蔡肇，字天啟，能詩，又擅馬術。《王直方詩話》云：「夏畸道言，蔡天啟

初見荊公（王安石），荊公坐間偶言及盧仝月蝕詩，人難有誦得者。天啟誦之終篇遂為荊公所知。」《石林詩話》云：「王荊公在鍾山，有馬甚惡，蹄齧不可近。一日兩校牽至庭下，告公請鬻之。天啟時在坐，曰：『世安有不可調之馬，第久不騎，驕耳。』即起捉其鬣，一躍而上，不用後銜勒，馳數十疊而還。荊公大壯之……。」❶蔡氏與蘇軾及其周圍的文人交往甚密，米芾的墓誌銘即出其手。

李端叔，字之儀，能詩好畫，與李公麟、蘇軾、黃庭堅為知交。蘇氏曾致書云：「辱書賜伯時所畫地藏，某本無此學，安能知其所得於古者為誰何？但知其為軼妙而造神。能於道子之外，探顧陸古意耳。公與伯時想皆期我於度數之表，故特相示耶。有近評吳畫百十字，輒封呈並畫納上。」❷李氏與黃氏年齡相若，故黃氏曾有〈贈別李端叔〉詩云：「我觀江南山，如目不受垢……當時喜文章，各有兒子氣，爾來頷鬚白，有兒能拜起……」❸。

晁無咎，字補之。擅詩詞，多與蘇、黃等人贈答❹。以〈摸魚兒〉一詞名世。苕溪漁隱曰：「余纂集叢話，歷覽群賢詩說，並無評議無咎詩者。」並曰：「〈摸魚兒〉一詞晁無咎所作也：『買陂塘，旋栽楊柳，依稀淮岸江浦，東皋新雨輕痕漲，沙觜鷺來鷗聚。』」❺

張耒，字文潛，身材魁偉，擅飲。無己有詩云：「張侯便然腹如鼓，雷為飢聲酒為雨。」《呂氏童蒙訓》云：「文潛詩自然奇逸，非他人可及。如『秋明樹外天』，『客燈青映壁，城角冷吟霜。』」❻為蘇、黃等人好友，彼此之間贈答詩甚多。黃氏曾有詩讚他「文章近楚辭」❼。

鄭靖老為蘇氏好友，亦因與蘇氏的親密關係而受累。此《蘇東坡全集》裡有一段記載：「某見張君俞，乃始知公中間亦為小人所捃摭。令史以下固不知退之諱辯也。而卿貳等亦爾耶。進退有命，豈此輩所制？知公奇偉，必不經懷也。某鬚髮盡白，然體力元不減舊。或不即死……」❽陳碧虛以琴藝著稱，周

❶ 《苕溪漁隱叢話前集》，卷三七，頁 247。
❷ 《蘇東坡全集・續集》，頁 183。
❸ 《黃山谷詩集注》，頁 304。
❹ 《黃山谷詩集注》，卷三，頁 31。
❺ 《苕溪漁隱叢話前集》，卷五一，頁 347。
❻ 《苕溪漁隱叢話前集》，卷五一，頁 348～349。
❼ 《黃山谷詩集注》，卷三，頁 31。

旋於文人之間，惟未見其詩文。

　　秦觀（少游）乃蘇東坡之妹夫。為詩詞名家，與蘇、黃贈答非常頻繁，甚有機趣。當時葉致遠屢對荊公稱秦少游詩，荊公的評語是：「秦君之詩，清新婉麗，鮑、謝似之。」蘇軾也屢向荊公推薦：「向屢言高郵進士秦觀太虛，公亦粗知其人，今得其詩文數十首拜呈……」❾。

　　王銍，原名欽臣，字仲至。能詩且擅篆刻。亦為蘇、黃死黨。《西清詩話》云：「王仲至召試館中，試罷，作一絕題於壁云：『古木森森白玉堂，長年來此試文章，日斜奏罷長楊賦，閑拂塵埃看畫牆。』」荊公見之甚歎愛，為改作「奏賦長楊罷。……」❿。

　　圓通大師，又稱「圓通秀禪師」，為蘇東坡眾多僧友之一。但是在東坡被貶之前兩人未曾謀面，故蘇氏在謫居黃州期間曾致書：「聞名之久而得之詳，莫如魯直亦如所諭也。自惟潦倒遲暮，五十終不聞道，區區持其所有，欲以求合於世，且不可得，而況世外之人。想望而不之見耶。不謂遠枉音問。推予過當。豈非醫門多病，息黥補劓，……未脫罪籍，身非我有，無緣頂謁山門。異日聖恩許歸田，當畢此意也。」⓫。

　　最後是劉涇，字巨濟。年紀較蘇、黃稍輕。對蘇、黃非常尊敬，蘇氏引以為知己：「人來辱書累幅，承起居無恙。審比來憂患相仍，情懷牢落，此誠難堪。然君在侍下，加以少年美才，當深計遠慮，不應戚戚徇無已之悲。賢兄文格奇拔。誠如所云，不幸早世，其不朽當以累足下。見其手書舊文，不覺出涕。詩及新文，愛玩不已，都下相知，惟司馬君實劉貢父，當以示之。……何時會合，臨紙悵然，惟強飯自重。」⓬

　　現在回到畫中的關鍵性人物，也是雅集的主人王詵。王氏是開國功臣王全彬的後裔，於公元1069年娶英宗趙曙之第二女，成為駙馬，得官都尉。《宋會要輯稿》第四冊「帝系八之五〇」云：

　　（熙寧）二年六月七日，以武勝軍節度觀察留後侍衛親軍馬軍副都指揮

❽　《蘇東坡全集・續集》，頁104。
❾　《苕溪漁隱叢話前集》，卷五〇，頁338～339。
❿　《苕溪漁隱叢話前集》，卷五二，頁357。
⓫　《蘇東坡全集・續集》，頁161。
⓬　《蘇東坡全集・續集》，頁356。

使王愷孫，右侍禁詵，為左衛將軍駙馬都尉，選尚舒國公主。

舒國公主後來晉升為蜀國公主，死後封為魏國公主。公主與王詵結婚時神宗特賜一座豪華的園宅。《宋會要輯稿》云：

> 凡主第，皆遣六作工案圖□（缺字，應為「造」）賜，有園林之勝，又引金明漲池，其制度皆同。 ⑬

上文「主第」即公主住宅，「金明」為汴京之湖名，「漲池」即引金明湖水注入公主園宅內的池塘，「其制皆同」是說這些公主家園的設計和造法都一樣。

王詵天資高邁，好收藏骨董書畫，於私第之東築寶繪堂以蓄藏之。曾於熙寧十年 (1077) 請蘇東坡作〈寶繪堂記〉。王詵自己亦能詩擅畫。黃庭堅曾有跋云：「王晉卿畫山水雲石，縹緲風埃之外，他日當不愧小李將軍。其作樂府長短句，蹠踔口（缺字）語而清麗幽遠，工在江南諸賢季孟之間。」《宣和畫譜》更將他形容成一個書畫家兼弈棋名手。《畫繼》稱其「畫山水學李成皴法，以金綠為之」。蘇軾謂之「得破墨三昧」。今日入於王詵名下的重要畫蹟有「瀛山圖」（臺北故宮）、「烟江疊嶂」（上海博物館）和「漁村小雪」（北京故宮）。前二卷為青綠山水，後卷為水墨，學郭熙。畫藝相當高。

文獻資料顯示，王詵在未失勢之前經常在家舉行文人雅集。《宋會要輯稿》（職官六六之一○）有下列一則記載：

> 〔元豐元年〕十二月二十六日……御使舒亶又言：駙馬都尉王詵收受〔蘇〕軾譏訕廷文字，與王鞏往還，漏泄禁中語，陰通貨賂，密與宴游。按詵列在近戚，而朋比匪人，原情議罪，不以赦論。

又全上書（帝系八之五）有二則資料：

> 〔元豐二年〕十二月二十六日，詔絳州團練使駙馬都尉王詵追兩官，勒停，以詵交結蘇軾及攜妾出城與軾宴飲也。

⑬　參見翁同文《藝林叢考》，頁 76。

〔三年〕七月十六日，責駙馬都尉王詵為昭化軍節度行軍司馬，均州安置。手詔：王詵內則朋淫縱欲無行，外則狎邪罔上不忠……

此事在《續資治通鑑長編》亦有詳載。此外，《宣和畫譜》卷一二也有一段與此有關的資料：

（王詵）所從游者皆一時之老師宿儒……其風流蘊藉，真有王謝家風氣，若斯人之徒，顧豈易得哉！

此外，胡仔《苕溪漁隱叢話》卷四一也有一段東坡與孫巨源等文人同會於王晉卿家園中作詩唱和的故事。其間有充滿機智和諧趣的對談，茲錄一則與大家共賞：

東坡與孫巨源同會於王晉卿花園中。晉卿言：「都教餵飼了官員輩馬著。」巨源曰：「都尉指揮都餵馬，好一對。」適有長公主送茶來，東坡即云：「大家齊喫大家茶。」蓋長公主呼大家也。

上引對話用語每多雙關，所以有需要略作解釋。首先是王晉卿以蘇東坡（都教）和孫巨源（衛司?）的官銜作對子，來調侃他們。孫巨源也不示弱，來個以牙還牙，叫都尉、指揮都去餵馬。此「都尉」、「指揮」都是王詵的官銜。還是蘇東坡風趣，把對象轉到送茶來的長公主。因為在當時文人圈中稱這位長公主為「大家」，所以蘇氏來了個妙對子「大家齊喫大家茶。」打破了當時王、孫鬥嘴的尷尬場面，皆大歡喜。

　　王詵家的園庭宅第之豪華，古人也多所描寫；李之儀《姑溪居士後集》卷一有云：「晚過王晉卿第，移坐池上，松杪凌霄爛開。」又有詩云：

清風習習醒毛骨，華屋高明占城北；
胡床偶伴庾江州，萬蓋搖香俯澄碧。
陰森老樹藤千尺，刻桷雕楹初未識；
忽傳繡幰末天來，舉頭不是人間色。
方疑絢塔燈炤耀，更覺麗天星的歷；

此時遙望若神仙，結綺臨春猶可憶。

徘徊欲去輒不忍，百種形容空嘆息；

亂點金鈿翠被長，主人此況真難得。

為了更清楚地體會王詵家園的豪華高尚，讓筆者將此詩作點解釋。此詩大意是說在王詵家園可以感覺到清風習習，令人毛骨清醒。華美的樓房又高又亮，占據了京城的北邊。偶爾坐在交椅（胡床）上，用眼去搜（庾通「搜」）索江州，可看到澄碧的水面上有著無數的荷花（萬蓋）搖動，散發出芬芳。陰森的老樹有著千尺長的垂藤，並有刻棱雕楹的高塔。忽然有如繡幛從天邊飄來，起初不知為何物。舉頭一看，真不是人間應有的色彩。正懷疑是絢麗的塔燈照耀，但又覺得是美麗的天星明亮（「的歷」通「的皪」或「的皪」，光明貌），從遠處望去真有如神仙。連結的綺羅有著春天的喜氣，至今仍然令人回味無窮，常常徘徊不忍離去。百種形容不能說明其美景，只有空嘆息。亂點金鈿（指女人頭上的裝飾）和長長的青翠披肩（古文「被」同「披」），主人有此盛況真是難得！
釋道潛《參寥子詩集》卷一一也有一首〈寄王晉卿都尉〉詩云：

主第耽耽冠北城，位居侯伯固尊榮。

肯將踏月趨朝腳，來伴穿云渡水行。

池上紅蕖應漸老，山中紫尹（笋）尚抽萌。

崧陽迤邐川原勝，閒說它時卜釣耕。

大意是：「公主的家宅在京城的北邊，居高眈眈（「耽」為「眈」之假借）俯視。他高居侯伯的地位，其尊榮可知。我正欲踏月到海潮邊（「朝」為「潮」之假借）來與你相伴去作穿雲渡水之旅。池上的紅蕖（芙蕖，荷花也）應該已經漸漸老去了，山中的新筍還在長芽吧？高大陽剛而迤邐，還有河川平原的美景，讓我們約定他時一起去那裡過著耕田和釣魚的生活吧。」此外，蘇轍《欒城集》卷七〈王詵都尉寶繪堂詞〉也說：

朱門甲第臨康莊，生長介冑童膏梁（粱）。

四方賓客坐華堂，何用為樂非笙簧。

錦囊犀軸堆象床，竿叉速幅翻雲光。

此詩描寫王詵在家裡展示其收藏古代書畫的情形。大意是說四方賓客圍坐在豪華的床上，不用笙簧之樂。客人可看見錦囊裡，以犀角為軸端的畫軸堆滿大床，主人用掛畫用的竿叉很快地展掛那些畫，有如雲光不斷翻展。蘇轍這首詩很生動地把在王詵家看畫的一幕描寫得栩栩如生。

　　從這些正史和野史的資料看，王詵生活相當豪闊，家中常有文人雅士飲酒、賦詩作樂。因此，說他經常邀集文人到他家雅集是於史有據的。

第二節　李公麟與「西園雅集圖」

　　李公麟到底有沒有畫「西園雅集圖」？假如有，共畫了幾幅？在哪裡畫？在什麼時候畫的？這些都是未有答案的謎題。前引米氏所作的〈圖記〉出現在清初卞永譽《式古堂書畫彙考》，是否真是米芾所作，論者亦多存疑。梁愛倫(Allen Liang)認為「西園雅集」根本是子虛烏有，是好事者的奇想。她的理由是：一、〈圖記〉所列的這些人要在公元 1087 年的某一天一起在王詵家吟詩、作畫、彈琴是不可能的。二、各文獻所列參加雅集的人物有出入；據米芾的〈西園雅集圖記〉，參加雅集的人有十六人，除了主角是王詵、蘇東坡、米芾、黃山谷、李公麟之外，其他參與者則文獻上多有所出入：或以陳師道代替鄭靖老，或以王翬、元沖、公素取代李之儀、晁補之、鄭靖老，或以錢勰和陳師道取代李之儀和鄭靖老。三、文集或地方誌、園林史都沒有提到過王詵的花園，更沒有提到王詵家有個「西園」。四、在當時人和當事人的文集中並無有關這次活動的材料。至於上引米氏〈圖記〉則疑點甚多，可能是十六世紀人所杜撰的——譬如文中米氏自稱「米元章」殊有未當，因為一個人不應該用「字」來自稱；而且假如歷史上確有雅集這件事，又世上真有李公麟「西園雅集圖」，又有米芾那多災多難文集中這篇〈圖記〉，那麼這篇圖記應該會被當作「雅集圖」的一部分保存下來 ❶。

　　梁氏所列理由並無說服力，此多經徐建融先生加以駁正。徐氏的看法是：所謂雅集圖並非針對某一次的雅集而作，只是畫家將多次參加雅集的人物湊集而成；而且李氏的「雅集圖」不只一幅。既是如此，文獻中所載「雅集圖」中的人物自然會有出入。王詵的家園，其豪華程度，不論正史野史所載多是。米氏在〈圖記〉中自稱米元章並非無例可循；徐氏指出「公私信函、文章中提到自己都稱名，而提到別人多稱字；但是在詩文、題記之類中，卻並不受這種規矩的限制。」他舉蘇軾的《東坡樂府》為例：「山中友，雞豚社酒，相勸老東坡。」其實宋人的確常以字號自稱。如黃山谷便有「元祐中黃魯直書也……山谷老人病起。」就米芾本人而言，他的《畫史》便有「米元章道慚惶殺人」、「元章心

❶ *Journal of the American Oriental Society*, Vol. 88, 1968；中譯收錄於洪再辛選編《海外中國畫研究文選，1950～1987》，上海人民美術出版社，1992。

自鑑秋月」等例子，其他例子還很多❷。至於後世畫家在題跋時用字號的例子更是不勝枚舉。所以梁氏之論亦不過是少見多怪罷了。

當然，論者也可以問：假如真有米氏〈圖記〉，為何南宋馬遠「西園雅集圖」沒有反映〈圖記〉的任何細節？為何元人有關「西園雅集圖」的資料（包括袁桷和虞集之題記，見下文討論）皆未提到米氏〈圖記〉一事？又假設李公麟畫了多幅的「西園雅集圖」，為何北宋徽宗時代宣和內府所收許多李公麟的畫蹟當中，竟然沒有一幅與文人雅集有關？以上這些問題事實上都存在一種「無確定性」，因為這幾位宋元人未見米氏〈圖記〉並非不可能，而假設李氏畫有兩三件雅集圖，也不見得就非進入徽宗的宮廷不可。徐建融指出：「任何著錄，即使是皇家的庋藏著錄，對某一位畫家的作品都不可能網羅無遺；況且徽宗時代黨禍正烈，或是出於政治原因未收。」其實南宋中期的劉克莊（後村，1187～1269）就見過李公麟的「西園雅集圖」；他曾取當時人所作的設色「西園雅集圖」來比較：「此圖布置園林山水人物姬女，小者僅如針芥，然比之龍眠墨本，居然有富貴態度，畫固不可以不設色哉！」❸由此可知劉克莊見過李公麟的「墨本西園雅集圖」。

一、李公麟名下的「西園雅集圖」

現在就讓我們來考察一下李氏到底有多少「西園雅集圖」傳世。據筆者手頭所集文獻資料，歸在李公麟名下的「西園雅集圖」有手卷、掛軸、屏幛和冊頁四種不同的形式，而且團扇、立軸皆不止一幅。明朝汪砢玉《珊瑚網》卷二三〈分宜嚴氏畫品〉錄掛軸一件、手卷一件，皆入嚴世蕃手中，可惜無描述。明末詹景鳳《詹氏玄覽編》曾提到手卷一件及扇面大小各一件曰（按：文中有錯字，照錄加註）：

> 伯時「西園雅集卷」，韓祭酒存良藏，卷高七寸，長七八尺。法如「社蓮圖」（應為「蓮社圖」），而姿態逸想稍不迮。至于子（子字多出）大小團扇雅集圖，則石全盡（用）皴，皴兼披麻、斧劈二者而成。蓋團扇小，則石愈小，崚嶒亦愈小，不能用墨襯剔，故皴耳。人物布置體勢暨

❷　徐建融〈「西園雅集」與美術史學〉，《朵雲》，1993/4，頁 13～17。

❸　《後村全集》，《四部叢刊》本，卷一三四。

事（有缺字），與卷同第，園景少異。又旁于芭蕉林中葉上露二小僮，面出尤佳。皆細絹畫也。又一片則米元章書雅集敘，字如小指頂，真帶行，筆墨晶明瑩潤秀勁奇暢。亦如今折扇，一面字一面畫者，予謂此二片今天下必無雙矣。❹

由於詹書頗多脫錯，語焉不詳，但我們知道他看過的李公麟「西園雅集圖」至少有三件：一件手卷及兩件大小團扇。

《式古堂書畫彙考》一書更載有四件：卷二「杭州董氏家藏」條下有「宋南薰殿屏幛李龍眠著色西園雅集圖」；同卷「分宜嚴氏畫品掛軸目」條下以及「韓宗伯存良家藏」條下各有「李龍眠西園雅集圖軸」一件（前者轉錄自《珊瑚網》）；卷三「西園雅集圖」附註云：「團扇、著色，圖下及左方工古印殘缺。」此圖可能與同書卷二「書畫銘心表」下所錄為同一幅。此外，原清宮亦有一件李公麟「西園雅集圖」，著錄於《石渠寶笈初編》，列為「宋元作品」。據楊仁愷《國寶沉浮錄》，此圖經北京倫池齋轉售香港，現未知在何處❺。

據常理推之，李氏不太可能畫這麼多的「西園雅集圖」，所以其中必然有不少摹本或後人的偽本。但如果因此便否定李氏畫過西園雅集這一題材也是不切實際的。考中國歷史上只有「蘭亭」和「西園」兩次文人雅集真是膾炙人口，此兩者之所以成名必有其原因：譬如參加雅集的人物身分和雅集地點等，應有相當程度的催化作用，但是最重要的因素無疑是大書法家王羲之為前者撰寫了「蘭亭序」，大畫家李公麟為後者畫了「西園雅集圖」。儘管世人可以對「蘭亭序」和「西園雅集圖」的真偽加以懷疑，但試想歷史上多少文人雅集早已沒入滾滾的歷史洪流中，消失得無影無蹤，何以惟獨這兩次雅集留芳千古？豈能說與王、李的藝術成就無關！因此筆者相信李公麟曾經畫過「西園雅集圖」，而且成就非凡，為後世畫家和收藏家所仰慕，所以倣者、造偽者接踵而起，以至於模糊了真相。

至於李公麟畫「西園雅集圖」的地點，元、明人的說法已是矛盾百出。元朝袁桷 (1266～1327)《清容居士集・題李龍眠雅集圖》一文云：

❹　詹景鳳《詹氏玄覽編》，頁 70～71。

　❺　楊仁愷《國寶沉浮錄》，頁 524。

龍眠舊作雅集圖在元豐間 (1078～1085)，於時米元章、劉巨濟諸賢皆預，蓋宴於王晉卿都尉家所作也。嗣後詩禍興，京師侯邸皆閉門謝客，都尉竟以憂死，不復有雅集矣……此圖畫作於元祐之初，龍眠在京，後預貢舉，考斯時之集，則孰為之主歟？曰：此安定郡王趙德麟之集也。德麟力慕王晉卿侯鯖之盛，見於題咏。❻

　　袁文中「侯鯖」即「五侯鯖」。據《西京雜記》，漢成帝封王氏五侯，但五侯及其所養賓客皆不得互相往來。有婁護為他們送膳食，見五侯各自的廚師互相競爭，做奇膳美食，婁護乃合烹成為世上所無的美膳。「鯖」即「胜」，為魚與肉合烹的美食。

　　值得注意的是袁文只用「雅集圖」不冠「西園」兩字。依袁氏的說法，兩次雅集分別在王詵家和趙德麟家舉行，不是兩幅雅集圖分別在王、趙兩家完成，但可以說兩幅雅集圖分別描寫在王、趙家的兩次集會。這兩次集會一在元豐年間，黨禍發生之前，一在元祐初，即黨禍之後舊黨平反之初。因此李公麟所作的雅集圖應該有兩本。

　　按趙德麟名令畤，蘇東坡嘗以其名「畤」作詩云：「越王之孫有賢公子，宅於不土之里，而詠無言之詩。」趙氏擅詩詞，故東坡又說：「（令畤）博學而文，篤行而剛，信於為道，而敏於為政。」❼可是宋人文集中未見有關其家園或在家雅集的資料。袁氏或另有所本，不得而知。

　　然而我們知道袁文所說王詵在黨禍之後即「以憂死，不復有雅集」與事實不符。考「黨禍」又稱為「東坡烏臺詩案」，有朋九萬《東坡烏臺詩案》一書詳載。此事發生在元豐二年 (1079) 底。事發後，黃庭堅等十餘人因罪責較輕以「罰銅」（罰銀）了事，蘇軾為「元兇」（寫譏諷朝廷詩）被貶於黃州，王詵則先摘官銜，次年妻得疾而終後謫均州（湖北均縣），於元豐七年移潁州（河南中部），翌年被召回朝；前後共六年過著流放充軍的生活。他在元祐元年回京後還不到四十歲，繼續展現他的文才，與蘇軾、黃庭堅等人過從仍密，而且又活了十餘年！

　　上引袁文只說李公麟畫「雅集圖」，並未冠上「西園」二字。明末董其昌

❻　《四部叢刊》本，卷四七，頁 11～12。
❼　《蘇東坡文集》，頁 558。

《容臺集》則進一步指實為西園雅集，而且說二圖分別作於王、趙家：「李伯時西園雅集圖有兩本，一作於元豐間王晉卿都尉之第，一作於元祐初安定郡王德麟之邸。余從長安買得團扇，上都（有？）米襄陽細楷，不知何本。又別見仇英所摹文休承跋後者。」其後《寶顏堂祕笈》本之陸友《研北雜志》卷上亦承董說：

> 「李伯時雅集圖」有兩本，在元豐間宴於王晉卿都尉之第所作。一蓋作於元祐初安定郡王趙德麟之邸，劉潛夫書其後。

於此我們倒要懷疑李氏如何在雅集的短短幾個小時中完成一幅複雜的工筆設色畫？再者，假設袁氏之說可信，則雅集的庭園又包括趙德麟的家園，若將此雅集稱為「西園雅集」，則此「西園」又非專指王詵的宅第園林！

二、李公麟創作「西園雅集圖」的時間

另一個問題是李氏在什麼時候創作「西園雅集圖」？上引袁文把「西園雅集圖」的創作時間和描寫的對象定得太死了。古人畫這類雅集的題材，如所謂「竹林七賢圖」、「蘭亭圖」、「文會圖」、「香山九老」等等，事實上都參雜許多想像和創作成分。李公麟的「西園雅集圖」應該也不會是純記錄性的作品。其實「西園雅集」很可能是虛構的畫題，用來指稱蘇東坡、黃山谷、李公麟、米芾、王詵這些人的雅集。王世貞 (1526～1590) 題「仇英臨趙伯駒西園雅集圖」云：

> 余竊謂諸公蹤跡不恆聚大梁，其文雅風流之盛，未必盡在此一時，蓋晉卿合其所與游長者而圖之。諸公又各以其意而傳寫之，故不無牴牾耳。

王世貞把「西園雅集圖」的作者說成王詵是一大錯誤，但他指出「雅集圖」是畫家將常聚在一起雅遊的文人湊合成圖，所言甚是。李公麟以這種態度作畫是有證據的。元初周密《雲烟過眼錄》有一段關於李公麟作「山陰圖」的故事：

> 元豐五年，米芾過金陵時，向李公麟講許玄度、王逸少、謝安石、支道林四人同游山陰時的情景，由南唐顧閎中繪為山陰圖……李公麟率然弄

筆，隨元章所說，想像成圖。❽

現在的問題是：李公麟畫「西園雅集圖」是在黨禍之前還是之後。黨禍之前蘇軾與王詵的確來往非常頻繁。朋九萬《東坡烏臺詩案》一書記載很多蘇軾與王詵在熙寧年間交往的事蹟，如熙寧二年條云：「軾在京授差遣。王詵作駙馬後，軾去王詵宅，與王詵寫作詩賦，並《蓮花經》等。本人累經送酒食茶果等與軾。」又熙寧六年：「軾為嫁甥女，向王詵借錢二百貫。其年秋，又借到錢一百貫，自後未曾歸還。」其他金錢、書畫之間的來往還很多，不容一一列舉❾。

　　既然這批文人經常聚在一起，李公麟靈機一動畫一幅雅集圖並非完全不可能。論者或說當時黃庭堅、李公麟、王鞏都在三十歲左右，而米芾、晁補之、張耒年事更輕，尚未成名，可否如〈圖記〉所說「文章議論、博學辨識、英辭妙墨，好古多聞、雄豪絕俗之資，高僧羽流之傑，卓然高致，名動四夷」誠可懷疑。翁同文亦持此看法❿。所以論者多以為李氏雅集圖在黨禍發生之後。不過筆者認為假如李氏作有多幅雅集圖，有一件作於黨禍發生之前也是可能的，但不得稱為「西園雅集」，因為米芾所見、所記並為之命名為「西園雅集圖」者應屬另一件，其創作時代必在黨禍發生之後。

　　欲為此說建立理論基礎，我們得研究「西園」一詞的意義。宋人文集中，除米芾的〈西園雅集記〉之外，未見有稱王詵的園宅為「西園」者。黃庭堅、蘇軾和王詵之間有許多唱和詩，亦未見有稱王詵園宅為「西園」者。在黃氏〈次韻李士雄子飛獨遊西園折牡丹憶弟子奇二首〉中，第一首詩開頭兩句為：「西園春色才桃李，蜂已成圍蝶作團。」然而第二首卻云：「花開西寺十里雪，得禁煙回東陽瘦。」⓫ 則此「西園」不是指王詵的家宅，而是某個寺廟（西寺）的花園。

　　黃氏還有〈同劉景文遊郭氏西園因留宿〉云：「人居城市虛華館，秋入園林著晚花；落日臨池見科斗，必知清夜有鳴蛙。」劉氏亦有〈西園和韻絕句〉：「雨過西園物物佳，柳風竹日掩葵花；更無人跡宜清睡，柰此池頭一部蛙。」據註釋，郭氏園因坐落在城西，故名「西園」⓬。

❽　見周蕪〈李公麟〉，頁 25，收入《歷代畫家評傳・宋》。

❾　見上引翁著，頁 78。

❿　見上引翁著，頁 91。

⓫　《黃山谷詩集注》，卷一六，世界書局，頁 408。

　　中國詩人喜歡將優美有詩意的園林稱為「西園」，因此「西園」這個名稱常在古文獻中出現，如顧愷之便有「西園圖」，倪瓚亦曾作有「西園圖」 ⓭，明朝文徵明詩中也提到「陳氏（守溪）西園」。這些「西園」大多是表明花園的地點。然而在詩文中，「西園」也是「美園」的泛稱，而更進一步的含意是「過氣的美園」，故不一定是在城西。譬如王詵的家園就坐落於「城北」。當詩人用到「西園」一詞的時候，總是瀰漫著一股悽惋的鄉愁。此於宋人詩詞中所見更多——茲錄上引徐建融文所收的幾首詩詞為證：

> 不恨此花飛盡，恨西園落紅難綴。（蘇軾〈水龍吟・次韻章質夫楊花詞〉）
> 西園夜飲鳴笳，有華燈礙月，飛蓋妨花。（秦觀〈望海潮・洛陽懷古〉）
> 嘆西園已是，花深無地，東風何事又惡？（周邦彥〈瑞鶴仙・高平〉）
> 年時燕子，料今宵夢到西園。（辛棄疾〈漢宮春・立春〉）
> 海棠夢在，相思過西園，秋千紅影。（史達祖〈南浦〉）
> 西園日日掃林亭，依舊賞新晴。（吳文英〈風入松〉）
> 但數點紅英，猶識西園悽惋。（王沂孫〈長亭怨・重過中庵故園〉）

在這些詩詞中，「西園」幾乎等於「悽園」，也就是一片傷心地。所以「西園」應該不是王詵庭苑的正式命名，而很可能是詩人或畫家在王詵失勢或過世後所加上的淒美之詞。王詵在其〈囀春鶯〉一詩則自稱其家園為「沁園」（香園）。王詵的園宅雖美，但世上美麗園宅很多，何以他的園宅能成為「西園」的代表？這與王氏戲劇性的一生應有很大的關係。

　　由前文的舉證得知，在王詵家園的雅集不是如某些人所說只有 1087 年一次，也不會只有兩次，而是好多次，每次參加的人也不完全一樣。既然「西園」又有傷逝的內容，此一名稱出現之時，雅集的美好時光當已如「落紅難綴」矣。畫家借此對消逝的雅集經驗或「風流餘韻」，作浪漫性的回憶，表達文人的輕愁。假如像袁桷所說李氏曾畫過兩卷「雅集圖」，那麼只有黨禍之後所作的一件可以稱為「西園雅集圖」，因為那是由米芾所命名。雖是如此，它所描寫的也不是針對某一次特定的雅集作記錄性描寫，而是一種詩情化的重新建構，因

⓬　《黃山谷詩集注》，卷一五，頁 390。
⓭　福開森《歷代著錄畫目》，頁 201。

此後世所列的參與者有很大的出入。其創作時間就可以從他被放逐之日起一直到他去世之後；可分「放逐期間」、「回朝之後」、「去世之後」三說來討論。

先論第一說：王詵在其妻死後 (1080) 被整肅得非常悽慘：由於公主的乳母告發王詵於公主病中與妾縱恣的情形，神宗大怒，乃將八妾杖責配兵，再將王詵貶逐均州，可謂一時從天堂掉到了地獄裡面，其淒涼孤苦可以想見，而留下的園宅也不禁令人「嘆西園已是，花深無地，東風何事又惡?」這種西風殘夢的淒艷之情在《西清詩話》裡有一段很精采的描寫：

> 王晉卿都尉既喪蜀國（其妻蜀國公主），貶均州，姬侍盡逐。有一歌者號囀春鶯，色藝兩絕，平居屬念，不知流落何許。後二年，內徙汝陰，道過許昌，市傍小樓，聞泣聲甚怨，晉卿異之，問乃囀春鶯也，恨不可復得，因賦一聯：「佳人已屬沙吒利，義士今無古押衙。」晉卿每話此事。客有足成章者，晉卿覽之，尤愴然。其詞曰：「幾年流落向天涯，萬里歸來兩鬢華；翠袖香殘空絕淚，青樓雲渺定誰家? 佳人已屬沙吒利，義士今無古押衙! 回頭音塵兩沉絕，春鶯休囀沁園花。」❶❹

按沙吒利為唐代的番將。韓翃有姬柳氏為沙吒利所劫，後由虞侯許俊奪回，仍歸韓氏。王詵此詩即用其典，以沙吒利代表奪走囀春鶯的軍人。「古押衙」為官名，管領儀杖侍衛者，比喻如許俊那樣的義士。王詵在這「回頭音塵兩沉絕，春鶯休囀沁園花」的日子度日，自然引起其文友的無限唏噓。李公麟身處京中，以「夢憶往昔歡愉日」的心情來構思雅集圖，然後由米芾命名題詩作記是有可能的。惟衡諸當時政治氣氛之嚴峻程度則又可存疑，蓋李公麟在蘇軾烏臺詩案事發之後，即盡量與舊黨劃清界線，似不太可能作此堪為政治鬥爭口實的畫。邵伯溫《邵氏聞見後錄》卷二七載：「晁以道（無咎）曾言：『當東坡盛時，李公麟至為畫家廟像。後東坡南遷，公麟在京師，遇蘇氏兩院子弟於途，以扇障面不一揖。』其薄如此，故以道鄙之，盡棄平日所有李公麟畫於人。」因此「西園雅集圖」創作於黨禍正熾期間幾乎是不可能的。

再看第二說（回朝之後，約 1085～1100），一般人將「西園雅集圖」訂為元祐二或三年（1087 或 1088），其所持的理由是：李公麟畫雅集圖乃是蘇軾等

❶❹ 《苕溪漁隱叢話》，頁 415。

文人雅集的記錄，所以畫中的文人必定同時在京都才有可能聚在一起。這個機會只隱約出現在元祐二、三年間。譬如黃庭堅於元祐最初三年間有不少與張文潛、蘇軾、晁以道等人的贈答詩。又《黃山谷詩集注》目錄「第九卷」附注云：「元祐三年戊辰 (1087)。是歲山谷在史局，其春，東坡知貢舉。山谷與李公麟等皆為其屬。」黃庭堅元祐三年有〈大暑水閣聽王晉卿家昭華吹笛〉一詩❺。此外，《桯史》也有一段故事可以支持這個論點：

> 元祐間，黃（山谷）、秦（少游）諸君子在館，暇日觀畫，山谷出李龍眠所作「賢己圖」，博攤樗蒲之傳成列焉。博者六七人方據一局……相與觀賞，以為卓絕。適東坡從外來，睨之曰：「李龍眠天下士，顧乃效閩人語耶？」……❻

這期間蘇軾與王詵的唱和詩也很多，可參見《蘇文忠公詩編注集成》卷三六。此外，《苕溪漁隱叢話》也有一些資料。如：

> 東坡嘗以所作小詞示無咎，文潛曰：「何如少游？」二人皆對云：「少游詩似小詞，先生小詞似詩。」陳無己云：「荊公晚年詩傷工，魯直晚年詩傷奇。」余戲之曰：「子欲居工奇之間耶？」❼

再查黃庭堅的詩集，黃氏本人與李公麟的交往只是元祐初在禮部試院任職期間，為時甚短。在黃氏詩集中第一次提到李公麟是元祐二年〈詠李伯時摹韓幹三馬次子由韻簡李伯時兼寄李德素〉。元祐三年 (1088) 黃與李交往最為頻繁，因此題李畫的詩最多，共八首。以後便不再有涉及李畫的詩句了。黃氏與蘇東坡的交往也多在這段期間，而止於 1089 年。該年東坡出知杭州，黃因多病（常苦眩冒）未贈詩❽。此後便無詩文往來。黃與王仲至和秦少游的和詩也只見於元祐三年。與張文潛的交往則持續到崇寧元年 (1102)，但不在汴京，而是在鄂（湖北）。原因是 1091 年黃離開史局，翌年護母柩返鄉，二年後出知宣州，後

❺ 參見翁同文《藝林叢考》，頁 90。

❻ 見周蕪〈李公麟〉，頁 7，收入《歷代畫家評傳‧宋》。

❼ 《苕溪漁隱叢話》，卷四二，頁 284。

❽ 見《黃山谷詩集注》，卷一一。

又知鄂州，一直到過世時都在任地方官，與京官已無交往。

至於蘇東坡，他在 1089 年出知杭州後，雖曾回京小住，1093 年因哲宗親政，新黨勢力再起，舊黨又被貶逐。蘇軾出知定州，行前將小史高俅讓給王詵。蘇氏兄弟及其門下同黨至死未能回京，後來還被蔡京刻碑錄其罪以示後人。因此論者（如袁桷）總是將李氏創作「西園雅集圖」的年份定在 1087、1088 那一兩年內。然而，我們也有一個問題：假如李氏真的在元祐初（1087 年前後）畫了「西園雅集圖」，當時蘇軾、黃庭堅、李公麟、王詵同在宮中，為何這些人的詩文都未提及李公麟有「西園雅集圖」或「雅集圖」之事？

筆者認為李氏創作「西園雅集圖」不一定要在元祐初，正如上文所說，文人雅集這類題材的畫不是像今日的攝影一樣，非得一切人物同時聚集在一起不可；其創作方式大部分都是借題發揮，想像安排，有很大的彈性。那麼，李氏作西園雅集圖最可能的時段是 1090 年之後，那時蘇、黃、米等雅集要員皆已星散四方。雖然王詵和李公麟仍然居京，但在新黨專政的高壓下，也不敢有所來往。李公麟專心作畫，避開政治圈的是非，居京至 1100 年，很少與高官往來。《宣和畫譜》說：

> 仕宦居京師十年，不游權貴門，得休沐遇佳時，載酒出城，拉同志二三人，訪名園蔭林，坐石臨水，翛然終日。……從仕三十年未嘗一日忘山林。

由此可以想見，假如他在 1090 年以後作「西園雅集圖」，不為黃庭堅、蘇軾或王詵等友人知道也是合理的。

最後看第三說，即作於王詵死後。依翁同文的說法，王氏卒年在公元 1104 以後，則李公麟亦已病臂不能作畫，所以不可能有「西園雅集圖」之作。但翁氏所據的理由是倪濤《六藝錄之一錄》的米芾跋文：

> 右唐中書令河南公褚遂良所搨右將軍王羲之蘭亭宴集序……皆駙馬王晉卿家所藏。

筆者認為此文不一定非得解為「王詵崇寧三年仍然生存」不可；即使王氏已歿也可以說某些東西是他的家藏。但王明清《揮麈錄》有一段話說得很明確：「元

符末（1099 或 1100），晉卿為樞密都承旨，時祐陵為端王，在潛邸日已自好文，故與晉卿善。」蔡絛《鐵圍山叢談》也有一段話可以證明趙佶與王詵有很深厚的友誼，而且大概可以說趙佶即位前王詵過世：

> 王晉卿家舊寶徐處士碧檻「蜀葵圖」，但二幅，晉卿每歎闕其半，惜不滿也。徽廟默然，一旦訪得之，乃從晉卿借半圖，晉卿惟命，但謂端邸愛而欲得其祕爾。徽廟始命匠者標軸成全圖，乃招晉卿示之。因卷以贈晉卿，一時盛傳……是以太上天縱雅尚，已著龍潛（未登基）之時也。及即大位，於是酷意訪求天下法書圖畫。❿

《揮塵錄》肯定王詵活到元符末。考元符有三年，故王氏當卒於公元 1099 或 1100 年。《鐵圍山叢談》說明王詵與徽宗的關係只及徽宗即位之前，合二者而觀之，則王詵卒年大約是 1099 年前後，比蘇軾早卒。蘇氏卒於公元 1101 年，死前有「王晉卿生前圖偈」悼念好友。當時黃庭堅亦垂垂老矣，李公麟也已老邁，且因「病痺」於翌年致仕，歸隱於龍眠山莊。李公麟可能死於公元 1106 年。能否在最後的五六年間創作永垂不朽的「西園雅集圖」呢？理論上是有此可能。但史載他「病臂三年，不能作畫」，所以在 1100 年以後作「西園雅集圖」的可能性雖不是沒有，但相當低。

根據以上的論證，米芾題記的「西園雅集圖」之創作年份很可能是在公元 1090 至 1099 年之間。

❿ 《鐵圍山叢談》，頁 78。

第三節　北宋以後的「西園雅集圖」

西園雅集的故事既然成為北宋以來畫家喜愛的畫題，而且有不少這類作品或見於著錄或仍然在世，可提供很好的排比資料，因此有必要對這些西園雅集圖作個全面性的考察，以明這個畫題在北宋以後的發展情形。

一、宋元「西園雅集圖」

李公麟到底畫了多少「雅集圖」或「西園雅集圖」是一個謎，但他的「西園雅集圖」的確成為畫界和文人圈中的美談，對後世的影響非常大。入南宋之後「西園雅集」這個題材正是心懷故國家園的遺臣們所最愛的。因此畫者甚多——有模倣也有創作。前文引述的王世貞題「仇英臨趙伯駒西園雅集圖」可以證明趙伯駒曾畫過「西園雅集圖」。再讀楊士奇〈西園雅集圖記〉：

> 西園者，宋駙馬都尉王詵晉卿延東坡諸名勝燕游之所也，當時李伯時為寫圖。後之臨寫者，或著色、或用水墨，不一法也……余近見廣平侯家有劉松年臨伯時圖，位置頗不同，無文潛、端叔、無己、無咎四人，器物亦小異。然聞後來臨伯時者，如僧梵隆、趙伯駒輩，非一人泮燭臨寫，則必不能無異。❶

楊士奇為明朝宣德時代人物，從他這段文字又得知僧梵隆和劉松年都畫有「西園雅集圖」，而且他看到的劉松年摹本與當時傳世的李公麟本又不相同，可見劉畫應別有所本。此外，歷代著錄中也提到馬和之的「西園雅集圖」和「西園雅集圖卷」❷。

南宋人樓鑰(1137～1213)《攻媿集》卷七七〈跋王都尉湘鄉小景〉也提到「雅集圖」：

> 國家盛時，禁臠多得名賢，而晉卿風流尤勝。頃見「雅集圖」坡、谷、

❶　徐建融〈「西園雅集」與美術史學〉，《朵雲》，1993/4，頁 17。
❷　見福開森《歷代著錄畫目》，頁 248。

　　張、秦一時鉅公偉人悉在焉。

此所謂的「雅集圖」不知是否即李公麟所作，抑或南宋人摹本。據前文所引劉克莊《後村全集》題「西園雅集圖」一文得知，劉曾見到李氏墨本以及一幅南宋人的設色本，謂之：「布置園林山水人物姬女，小者僅如針芥，然比之龍眠墨本，居然有富貴態度。」

　　這些宋人作品今已不存，惟一倖存的一幅宋人畫「西園雅集圖」（圖 4-7）是出於馬遠（活動 1189〜1225）之手，今藏美國納爾遜美術館 (Nelson Gallery Atkins Museum)。此圖既無款印又無題跋，但畫的品質很精純，風格也極為明確，收藏者即據筆墨風格定為馬遠作品。馬氏是南宋寧宗時代的宮廷畫家，以斧劈皴、拖技和邊角構圖著稱。此「西園雅集圖卷」是一幅相當長的手卷畫（29.3 × 302.3 公分）。在長卷畫幅的右端先有趕驢者二人，趕著三匹驢子自右側沿溪邊山徑而來。溪中靠岸有一艘小艇在將兩位挑擔者送上岸之後正欲離去。兩位挑擔者看似為雅集送來酒食。他們正向著山崖的竹林中走去。過了山崖上是王詵的園宅，畫中只露出華宅的一角。屋前是平地小溪，點綴著柳樹、花樹和一座建構堅實的木橋。蘇東坡與他的兩位僕人正欲過橋。

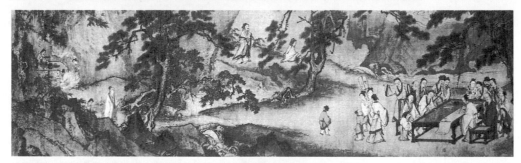

圖 4-7　馬遠　西園雅集圖卷（局部）

　　橋的另一端是一群人圍著一張大桌子看一個書法家（黃庭堅或米芾?）立於桌旁表演書法（圖 4-8）。此即全圖主題所在，也是畫幅的焦點。在人群中又出現一位戴東坡帽者，但他的相貌與橋端的蘇東坡不同，故非同一人。據南宋人胡仔（元任）《苕溪漁隱叢話》，北宋中後期因為文人仰慕蘇東坡，所以「人人皆戴子瞻帽。」此說當然有所誇張，但也證明當時戴「烏帽」者必不只東坡一人。這種東坡帽，據沈從文的說法，即北宋人所說的「高裝巾」，因北宋人繪東坡像就戴同樣高裝巾子，後人也叫它為「東坡巾」。到底是先因蘇東坡戴這種帽子所以叫做「東坡帽（巾）」，抑或先有宋人畫蘇東坡像戴這種帽子，所

以有「東坡帽（巾）」？已難查清楚。但從傳世的一些南宋人的畫蹟，包括「會昌九老圖」以及上文所論的馬遠「西園雅集圖」來看，北宋期間戴此烏帽的文官相當普遍，是否都向蘇東坡學樣，則不得而知。

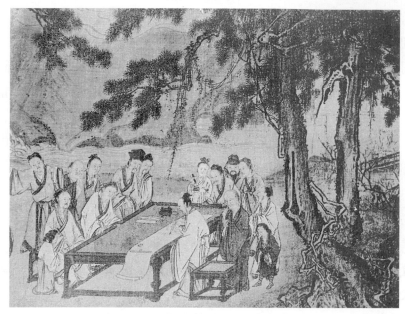

圖 4-8　馬遠　西園雅集圖卷（局部）

　　在人群中有一位和尚（另外一個光頭的也像是和尚），但這些人都無法一一定名。這群人的背後崖間可見小溪水波起伏，再往左去可見一人坐溪旁傾聽水聲，一人看似吟詩。再往左，靠尾端，樹蔭下，有一人正策杖而行。他的背後有侍者，及配茶者。全圖畫山石用斧劈皴，多稜角，樹有拖枝，人物用厚重的線條。淡墨渲染適中，墨氣醇郁，都是標準的馬遠特徵。

　　《八代遺珍》（*Eight Dynasties of Chinese Painting*）的作者認為此圖不得叫「西園雅集」，故改標為「春遊賦詩圖卷」。其理由有四：第一、太多人出現在這幅畫中；第二、〈圖記〉說有一個和尚參與，可是此圖出現兩個和尚；第三、此圖描寫春天的景色，但有關文獻並無特別說雅集是發生在春天；第四、有關文獻說西園雅集在一棵松樹下舉行，而今圖有太多棵松樹了，故所圖非王詵西園雅集之事 ❸。《八代遺珍》作者所說的「文獻」就是上引米芾〈西園雅集圖記〉，而且把「西園雅集」解釋為某時某地某些特定人士參加的一次集會。以馬遠畫中所描寫的情節來說，的確完全沒有米氏〈圖記〉的影子，畫家不過是

❸　《八代遺珍》，頁 67～69。

憑自己的想像構圖。然而假如就此斷言它與西園雅集無關也不一定可以成立，因為馬遠不一定看過米氏〈圖記〉；若是他據傳說重畫這個題材，只要把握幾個主角，其餘配角和配景都可以自由變化增減。這是中國畫的特色，論畫者不可不知！既然此圖所繪之文人雅集與蘇東坡及其周圍的文人有關，名之為「西園雅集圖卷」亦無不可。

　　元初錢選亦有「臨李伯時西園雅集圖」❹，趙孟頫亦傳作有「西園雅集圖卷」❺，二圖皆已不知去向。幸蒙臺北國立故宮博物院林柏亭先生，寄來臺北國立故宮博物院所藏的一幅傳為趙孟頫所作「西園雅集圖軸」的圖片，可以一併討論。該圖為絹本（131.5 × 67 公分），詩塘亦為絹本，其上有虞集的〈西園雅集圖記〉，茲抄錄如下：

> 西園者，宋駙馬都尉王詵延東坡諸名勝燕游之所也。當時李伯時寫為圖。後之臨寫者或著色或用水墨不一法。此圖用著色，精采奪目可愛。燕集歲月無所考。西園亦莫究所在。即圖而觀。雲林泉石，僩然勝處也。儒衣冠十有四人。僧、道士各一人。坐松下憑案伸紙握管而書者為東坡居士。對佇而觀者為王晉卿。側立居士之右為張文潛。傍坐而俛觀者蔡天啟。別據案畫淵明歸去來圖者李伯時。傍坐憑几而觀者為蘇子由。持蕉箑立子由之右為黃魯直。立魯直之又（右）陳無己。坐伯時之後按膝頫視者迺李端叔。坐伯時之右，就案而觀者晁無咎。向石壁而立，濡毫欲書者米元章。立元章之后（後）觀書石者王仲至。趺坐石屏下論無生之旨者僧圓通。袖手並坐而聽者劉巨濟。坐檜根撥阮者道士陳碧虛。持羽扇對坐俛聽者秦少游也。又有侍女二人雲英、春嚚（鸎）。晉卿家妓也。童子四人，一袖手，一捧研。一持靈壽杖各隨於後。一對竈瀹茗，其家僮也。而古琴罍鼎尊勺茶具咸備。以此見晉卿之好賢重文。及諸君子之高風遺韻。蕭散不羈。光華相映。如眾星之聯照。如群玉之陳列。相與從容太平之盛致。蓋有曠千載而不一見者。其可謂盛也已。邵菴虞集伯生父書。

❹　《佩文齋書畫譜》，卷九九，頁 9。
❺　著錄於《眼福編初集》，卷一四。

此圖筆墨不類趙孟頫，倒是比較接近明朝仇英的風格，而且其中的景物安排與虞集的描寫相差甚遠。譬如虞說在蘇東坡旁「佇立而觀者為王晉卿，側立居士之右為張文潛」，可畫中蘇東坡旁的三位文士都是坐著。再如虞說李伯時那一桌有「持筆立子由之右為黃魯直」，可畫面上持筆者是「坐」而非「立」。其他不符之處仍多，不一一枚舉。既然虞跋是針對趙畫而寫，不應有如此大的出入。足見此乃好事者之偽作。虞氏為趙孟頫的畫作〈西園雅集圖記〉或有其事，但今圖之題跋因有錯別字，很像是抄錄的摹本（筆者未見原蹟，只能說是揣測）。然而，虞集此一〈圖記〉對我們的研究很有幫助——至少可以證明在元朝袁桷和虞集都不知道有米芾的〈西園雅集圖記〉。

上述歸入趙氏名下的「西園雅集圖」並非一流作品，主要是全局過於零碎，沒有重心，而且近景用筆細緻，中景反而較為粗重，前後的人物大小也差不多，故乏遠近、主次之分，與「巨幅西園雅集」相比就遜色很多。

二、明人「西園雅集圖」

入明之後由於文人雅集盛行，與雅集有關的畫作特別多。宣德時代宮廷畫家謝環畫有「杏園雅集圖卷」，描寫楊榮、楊士奇、楊溥等八人的雅集；商喜也畫有「西園雅集圖軸」（《草心樓讀畫集》著錄）。明朝中葉雅集之風大盛於蘇州，而且很多收藏家也喜愛這種文人雅集的畫。據文獻上記載，仇英、唐寅和尤求（約 1540～1590）都畫有「西園雅集圖」。明末陳洪綬亦作有「雅集圖卷」描寫黃昭素、米仲沼、袁伯修等九位明末名士在園林中拜佛參禪的活動❻。

臺北故宮博物院林柏亭處長寄來的圖片資料還包括仇英四幅、尤求一幅、明人程仲堅一幅，及明人無名氏二幅，可供作比較研究。先說仇英的四幅。其中編號「調二四七 68」者與上述趙氏一圖大體相同，只有背景遠山下的竹林和小溪略作改變。最重要的是把左上方遠山前那一支如柱的山峰改成塔頂，並且把畫面的近景加重，使畫面看來比較嚴謹。但不幸的是拘謹的筆墨和構圖卻也顯現出令人厭煩的匠氣，仇英款亦不真。因此，圖畫本身是不是仇英的真蹟猶可存疑。

其次，編號「成二〇三 70」及「成二一七 71」兩幅仇英「西園雅集圖」都是白描，而且二圖布景、用筆都很相近，只是景物位置略有移動。布局都是

❻　參見《藝林叢錄》，第五編，鄭拙廬〈談陳洪綬雅集圖卷〉。

以欄杆圍出一片庭園，露出豪宅的一個角落，宅內為客廳，內有和尚與劉巨濟對談。其中編號「成二○三70」者，主桌只畫了三位文士，次桌畫兩位，又缺彈箏的一組。編號「成二一七71」畫裡包括了彈箏的兩人。二圖用筆相當清秀，很可能是仇英的兩種版本。這種例子在明朝蘇州的畫派中常可見到，最有名的是唐寅的兩幅「李端端」（一稱「李端端落籍圖」，一稱「仿唐人仕女圖」，皆藏臺北故宮博物院）。因為當時有相同興趣的收藏家很多，而且常是有樣學樣，往往在朋友家看到某位畫家的一幅畫，就會要求那位畫家再複製一幅，即所謂一圖二樣。

歸入仇英的另一件「西園雅集圖」是為方幅（縱 30.4 公分，橫 31.5 公分），但裱成掛軸，編號為「中博五五三一三八」。此圖以一片石壁居中，壁前為太湖石。石前為蘇東坡作書的長几。桌的四周除了蘇東坡之外，還有四人。石壁右邊是李公麟等四人，石壁左邊是米芾與王仲至等三人。再遠，左上角是弈棋者，共畫四位文士及一個侍者。沒有和尚與劉巨濟，但在近景右下角畫兩位交談的文士和一位書僮。這幅畫與前述仇英名下諸圖最不同的一點是人物的動作大為增強。造作成分明顯增加，比較接近明末的風格。畫的左下角有「仇英實父」款，但不真。

尤求的那一幅是摹仇英編號「成二一七71」，署款「西園雅集。隆慶辛未(1571) 重陽日。尤求寫」。畫法出於文徵明，但比較拘謹，應為尤求真蹟。尤求傳世還有一幅「園林雅集圖卷」，今藏美國堪薩斯市的納爾遜美術館。該圖即依西園雅集圖的題材作變化設計❼：先是柳樹林，林下先見二位書僮，再是二位文士交談。走過柳樹林，見一橋；過橋為一太湖石，再是雜樹下的一片平地，上置矮茶几，有三人圍几閒談。然後又是一段坡石，過此來到梧桐樹林下，樹蔭中有五位文士論詩作畫，另有五位書僮隨侍在側。接著又是一段坡石，石後有竹林。過此為一彈古箏者，旁有二人傾聽，其中一人為蘇軾。再往後是一片松林，然後又是雜樹。在兩片樹林之間有二人圍著高腳桌下棋，一人持扇旁觀，左側有一老者持杖與一文士交談。再往左是太湖石與芭蕉林，然後是聽箏圖：「一人彈箏，二人傾聽，侍者持扇立於彈者之右。最後以土坡、太湖石和竹叢結尾。此圖共畫二十一個主要人物，筆墨完全是文徵明畫派的遺風，景物比米芾所描寫的李公麟『西園雅集圖』多了很多。可以說以『西園雅集圖』為引子，

❼ 《八代遺珍》，圖 167。

發揮了自己的創作力和想像力。」

再看程仲堅的「西園雅集圖軸」。程氏不知為何許人，其「西園雅集圖軸」則是依據上述仇英編號「調二四七 68」加以改裝而成，但變得有點小氣。至於那兩幅無名氏「西園雅集圖軸」，內容都已走樣了，其中編號「成二三〇 16」者山石筆法有意學唐寅，但顯得幼稚。很可能是依據唐寅原作改裝的摹本。圖中把蘇東坡放在左下角的松樹下，與友人交談。然後在中景安置弈棋及觀棋者並一持扇的侍者共四人。又在左邊山崖下畫蘇東坡樣人物與一僧人談話，背景為高聳的崖壁，山峰造形和筆法皆來自夏圭「溪山清遠圖卷」（今藏臺北故宮博物院）。另一幅編號「成二一五 9」頗似清初宮廷畫。圖中宮殿建築的分量大為增加，占去畫面的下半段。上半段則為山峰和小溪，其拘泥於物象表面形似的畫法，很明顯是受了郎世寧式西洋畫法的影響。此處雅集的主題被大力壓縮，有一組小人物在左下角巨大的城牆外聚集，同時還有一些閒人或交談或聚飲，也有人在階梯上下棋。蘇東坡被安排在中景的豪宅內，而李公麟等人則出現在中景欄杆外的一個小角落。其後的竹林中還有一些人，其中有一位是僧人。

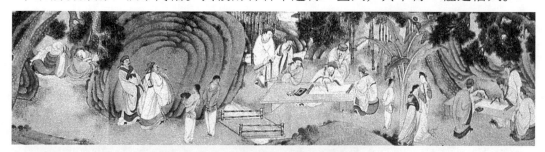

圖 4-9　李士達　西園雅集圖卷

　　今日傳世還有一幅「西園雅集圖」精品，那是出於明朝後期李士達（約1540～1620 年代）之手（圖 4-9）。李氏，字通甫，號仰槐，吳縣人。萬曆二年 (1574) 進士。長於人物，兼寫山水，能自愛重。據說「權貴求索，雖陳幣造廬，終不可得。萬曆間織璫（太監）孫隆在吳，集眾史，咸屈膝。獨士達長揖而出，尋為收捕，以庖者獲免。年八十，碧瞳秀腕，舉體欲仙，此以品勝者也。」❽他是十六世紀末在蘇州崛起的畫家，以新穎的風格出現——所畫人物多作誇張變形。他對畫理也有很精深的見解：謂畫需得蒼、逸、奇、遠、韻之美，而忌嫩、板、刻、生、痴。他的傳世畫蹟可以說每件都有創意，而且技藝精純，令人驚嘆不已。譬如他的「竹林三老圖軸」畫突兀的一個小丘從下緣凸起，後有

❽　徐沁《明畫錄》，卷一。

清疏的竹林，但正中有一棵如龍的古松垂直上升，到頂之後松枝驟然下垂，有如暴君般的壓下來，其下的二位老人彎腰駝背，面容古怪，作交談狀。此畫有一種特別的張力能對觀者的心靈產生衝擊。

李氏的「西園雅集圖卷」為紙本，高 25.8 公分，長 140.5 公分，蘇州博物館藏。作工筆重彩人物，背景樹石以青綠設色。「全卷景色似錦，落款字遮半邊。」❾主題集中，排除了自然氣氛的營造，直接切入主題。右端巨松下侍者烹茶，隨後是一群人觀看蘇東坡伸紙作詩，三人圍觀，在右者為王詵，左為蔡天啟，立於蘇軾背後者為李端叔。稍左有一株芭蕉，蕉下美女二人，為王詵之家姬，旁有女侍一人。再往左即為畫幅的中心點，一人伏案作畫，五人圍觀，主角應該是李公麟，李氏右手邊為黃魯直。黃氏背後持扇（非撫肩）者為晁無咎，再後素衣者為鄭清老。李公麟正背後為張文潛。坐在李氏左手邊者可能是蘇轍。這裡宜特別注意晁補之和張文潛的巾子都是明人的樣式❿。過小溪橋為一巨石，圓滑如一飽滿的裹棉袋。石壁前一人執筆書壁，一人旁觀，一侍者持硯，另一侍者回顧，此段主角為米芾，旁觀者為王仲至（圖 4-10）。巨石左側有一人傾聽一位老和尚講經，此即劉巨濟聽圓通大師講無生論。最後是一人彈箜，一人傾聽。全圖有文人、高士共十六人，再加上侍女與書僮共二十二人。情節與上引傳為米芾所作〈西園雅集圖記〉相符，而且不作宮廷建築，保存古老的山林氣息。

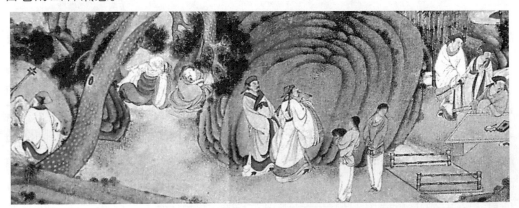

圖 4-10　李士達　西園雅集圖卷（局部）

❾　《中國美術全集・8・明代繪畫（下）》，頁 22，圖 65 說明。

❿　參見《中國古代服飾研究》，下冊，頁 409。

　　李士達此圖的設計到底是根據傳世的「李公麟西園雅集圖」還是米芾的〈圖記〉？這是很難確定的，不過與〈圖記〉核對還是有一點小出入：據米氏〈圖記〉彌阮（筥）者在米芾題石之前，而李圖置之於卷末。據理推之，李氏所見非〈圖記〉而是一幅立軸或冊頁「西園雅集圖」，經他自行改變成為手卷形式，以致次序與〈圖記〉所述不符。

三、明後「西園雅集圖」

　　入清以後像「西園雅集」這類費工夫的巨幅工筆畫已不為畫家所愛，故畫者不多。著錄上提到清朝徐揚畫有「西園雅集圖軸」⓫，既是掛軸，畫幅不會太大。今臺北故宮博物院還有一幅丁觀鵬所作的「西園雅集圖軸」，乃做上文所論仇英編號「成二〇三 70」而成。惟用筆更加工整，因此匠氣更重。

　　近人張大千亦作有「西園雅集圖」（高嶺梅收藏，圖 4–11），圖為由長條幅構成的長方形橫幅連屏。小溪由右上角向左下流去，至半途折向右下，有如飄帶般的轉折。小溪的兩邊都是平地，右下角是一張長桌，一人提筆面對桌上的一幅畫稿作構思狀。這裡的人物有文士六人，侍者一人。此六人都與米芾〈圖記〉所載相同。有趣的是張大千據〈圖記〉畫了一個人雙手搭在另一個文士的

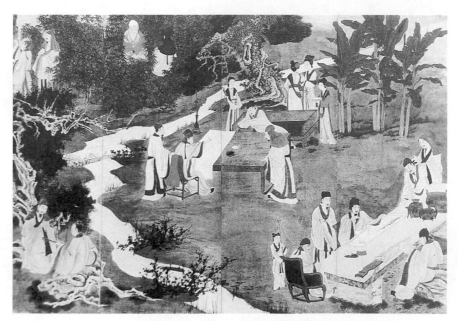

圖 4–11　張大千　西園雅集圖

⓫　上引福開森《畫目》，頁 229。

肩上看畫。張氏不知道所謂「撫肩而立」之「肩」字為「扇」字之誤。張氏雖然把主題桌 —— 蘇東坡寫字 —— 放在畫幅中央，但由於西洋透視法之介入，把它推遠了。王詵（伏於桌邊者）及其家姬又更遠了。在他們後面是一棵標準的張大千松。右上角有七株芭蕉。左下角兩棵古木旁是一人彈�，一人聽樂。左上角即米芾題石，王仲至旁觀。其右方有竹林。竹林裡是圓通和尚和劉巨濟。顯然，張大千的畫比李士達又更進一步戲劇化了 —— 人物的動作加強，有如在演戲，而且表現出張氏那不可一世的自傲；樹木扭曲更甚，溪流也如一條從天上飄落在平地上的白布帶；人物的衣袍完全一樣，無法顯現出身分差別。可見張氏對畫中的自然氣息已毫不關心，不過由於遠透視法的運用，使他的畫多了一點洋味。

上述傳世「西園雅集圖」大致可分為「有樓臺建築」與「無樓臺建築」兩大類。前者顯然太重視建築物和特地擺設的園景，而且越往後這種貴族氣或宮廷氣越重，相對的，自然的韻味也越趨式微，而其始作俑者如果不是趙伯駒便是仇英。趙伯駒之作無可考，故權稱為「仇派西園雅集」。「無樓臺建築」一支表現出較強的自然風味，是否始於李公麟，今也無法考證。

第四節　「巨幅西園雅集圖」的風格與年代

　　論中國古書畫的鑑定工作，不外研究畫的客觀物質條件（包括紙絹、款印、題跋、收藏印）、畫外的文獻資料（著錄）、主題內容、以及藝術品質（包括筆墨、構圖、造形、表現力等等）。前文指出「巨幅西園雅集圖」既無畫家款印，亦無收藏家鈐印。至於文獻著錄亦付闕如。筆者為了查考「巨幅西園雅集圖」的著錄，找遍所能找到的書畫著錄，可是徒勞無功。可知這是一件未被過去畫史家注意到的作品，但今日傳世的明清畫為數甚多，而明清著錄書所載明清畫很有限，我們不以此為斷代惟一的依據。世上好畫未入明清人著錄者為數甚夥，即使是宋元畫蹟也有很多未見著錄者，更遑論明清畫了。譬如美國納爾遜美術館所藏的名畫李成「晴巒蕭寺」，以及上述的馬遠「西園雅集圖卷」等等，皆不見於著錄書，但其為宋畫卻無可懷疑。在這種情況之下，「藝術風格」與「藝術性格」的分析就顯得特別重要了，因為那是我們賴以斷代的依據。

　　「風格」一詞，在中國美術史界是一個「模糊概念」，泛指一幅畫的總體表現──包括客觀的形式特點和予人的藝術感受。可是在西方美術史界，「風格」專指作品的「形式」表現，在中國書畫就是「筆墨和構圖」樣式，也就是一種形態學。「風格分析」無疑是西方美術史學的骨幹，也是鑑賞的主要工作。「風格」大致可分為時代風格和個人風格。就時代風格而言，很明顯的，五代、北宋的「巨幛式布局」不同於南宋的「邊角式布局」。同理，元朝文人畫風格不同於南宋的院體畫。明朝時代較長，可分早、中、晚三期：早期以浙派畫和宮廷派工筆畫為主流，很多這類畫被人定為宋畫；中期以吳派文人畫為主流，主要畫家有沈周、文徵明、唐寅、仇英、陳淳，以及他們的跟隨者，風格重複性高，較難分辨；明朝後期以董其昌之造形派和李士達、陳洪綬、吳彬、崔子忠等之變形派為主。清朝時代也長，因此也可分為早、中、晚三期：早期（康熙、雍正、乾隆）以四王、四僧、八怪為主，宮廷中西化工筆畫為輔；中期為沒落階段，主要是一些二三流畫家在四王和四僧的陰影下從事摹寫工作；晚期（鴉片戰爭之後）為復興期，有海派的新興氣。對每個時代的畫風特徵作全盤的了解，必能在看畫時一眼便看出它的時代性，作為初步的斷代依據。同理，個人風格也可以加以分期，找出各期的主要特徵作為斷代的尺度。以上是對風格作綱領性的認識，此外還有畫中具體事物，如服飾、傢俱、以及樂器等的時

代性也是風格分析的對象。

　　西洋傳統上講求「科學性思維」，上述風格分析是西方美術史學的靈魂——依據嚴格的風格分析比對，合者為真，乖者為偽。誠然，時代風格或個人風格演進程序對講解美術史功用甚著，因為它可以條理分明，給聽者明晰的頭緒。但在從事繪畫作品鑑定工作時就有其局限，尤其用於中國書畫的鑑賞更顯得膚淺：第一、理論上，我們常假設時代或個人風格發展都是循序漸進，早期風格不同於晚期，或早期風格不會出現於晚期。然而所謂風格序列其實只是一種假設或一廂情願的說法，事實並非必然如此。以筆者個人的創作經驗來說，總是反反復復，常在創作遇到瓶頸或興致到來，就又畫起早期風格的畫或臨倣古人作品。我們只能說，不論是時代或個人風格，晚期發展出的畫風不可能出現於早期——譬如一幅具有明人特徵的畫不可能是元朝作品。第二、所謂風格標準或典型的建立總是有爭論的。譬如唐寅早期的畫以那一件作品為標準？第三、常過分執著於畫中某些細部的比較，說某一筆與某一筆相似，或某一棵樹與某一棵樹很像。可是「似」與「像」是指表面還是內涵？在「形式」的界定上當是指表面的類同。第四、無法在真蹟與倣本或臨本之間分辨其間的細微差異。對中國美術史家來說，所謂「西洋式的風格分析」事實上並不能達到鑑定古書畫的功能。

　　中國傳統上講求「模糊思維」——就如啟功先生所說：「大多數的文物無法用絕對的定量分析來定性，只能在模糊的思維中尋找明確的結論⋯⋯模糊是一種綜合性的體驗。」運用「氣韻生動」、「玲瓏剔透」、「筆墨蒼老」等模糊的概念來判定。這是鑑賞家對畫家藝術性格的感覺所作的評論，有比較重的主觀成分，其深刻的內涵常是「只可意會，不可言傳」。以之作為鑑定古畫的基礎，對一般人來說可能不太有說服力，但對一位有經驗的書畫鑑賞家來說，必有一定的精確性。

　　為求靈活運用，我們可以來個「中西合璧」，即所謂「巷中捉雞法」。譬如，我們從形式母題來說，元朝職業畫家仿南宋的畫很難分辨，但從藝術性格來分析可以看出：職業畫家的倣製品，用筆個性不突出，匠氣較重。其實，時代與個人風格的更深層內容還牽涉到哲學和美學：如北宋中期山水畫的道教思想，南宋中期山水畫的理學思想，元朝文人畫的隱逸思想，明朝浙派畫的戲劇美學，明朝吳派的風雅逸致等等。對這些歷史知識的全面研究必有助於鑑賞工作。

一、明人「巨幅西園雅集圖」與明朝中葉的畫風比較

以下就從「風格」與「藝術性」兩方面同時進行來為「巨幅西園雅集圖」作斷代的工作。先說構圖，「巨幅西園雅集圖」將主景放在正中，並以巨大的主樹與主峰來加強之，有回歸五代北宋構圖形式的意圖，而且在自然氣氛的營造上也相當成功。可茲比較的五代、北宋人物畫有趙喦的「八達春遊圖」、北宋徽宗時代的「文會圖」等等。同時，畫中的夾葉樹和申葉樹常見於北宋李唐畫派的山水。人物用筆雖然不屬於李公麟的長線白描或寫實白描系統，但與李唐的折蘆描一脈相承。然而像「巨幅西園雅集圖」這種端莊典雅的構圖方式在明朝畫中也經常出現，如有名的杜菫「玩古圖」（今藏臺北故宮博物院，圖2–21）、仇英「春夜梨園雅集」（京都慈恩院藏）❶、馬軾「春塢村居圖」（臺北故宮博物院藏）、陳洪綬「喬松仙壽圖」（亦藏臺北故宮博物院）等等。至於夾葉樹和申葉樹也在文徵明（如「與履仁話別圖」）❷、周臣（如「春泉小隱圖卷」）❸和仇英等人的畫中出現。那麼從上述這些特點而言，「巨幅西園雅集圖」可入於宋或明，所以要為之作進一步斷代還得看其他的條件，其中重要的環節之一便是筆墨。

我們知道它不可能是一幅宋畫或元畫，理由是：第一、至今未見宋、元人用這麼大的宣紙作畫；第二、許多筆觸獨立於物像而自成審美的要素，此非宋人所應有；第三、許多用筆都是明朝人的習性，近乎沈周、文徵明、周臣、謝時臣、仇英、杜菫和唐寅的時代；第四、蘇軾所戴的帽子為明式，與李士達「西園雅集圖卷」中蘇氏所著烏帽一致，不是宋式。宋式見前述馬遠「西園雅集圖卷」、宋人「會昌九老圖」❹，及元初趙孟頫所作「蘇東坡像」❺ —— 普林斯頓大學博物館收了一幅傳為李公麟「孝經圖」（圖4–12），圖中有類似「巨幅西園雅集圖」中的烏帽，但該圖不論品質或風格皆不類宋畫，故不可據以論證「巨幅西園雅集圖」之烏帽為宋式。以下將再就「巨幅西園雅集圖」的明人風格特徵提出與相關的明畫作比較。

❶　見 Siren, *Chinese Painting*, Vol. 6, plate 244.

❷　Siren, Vol. 6, plate 205.

❸　《中國美術全集・7・明代繪畫（中）》，圖 21。

❹　《中國古代服飾研究》，下冊，頁 333。

❺　《中國古代服飾研究》，下冊，頁 334。

圖 4-12　李公麟　孝經圖（局部）

「巨幅西園雅集圖」與沈周的關係在沈氏的「芝鶴圖軸」中顯現；後圖的那塊立石頗似前圖的棋臺，而且二圖的竹林也是一脈相承。不同點則在於沈氏用筆較簡潔厚重，書法性較強。再看與文徵明的關係吧，其細秀之皴筆可與文氏細筆山水相比，但基本上的差異也很清楚：文氏山石結構明確，山、樹輪廓轉折銳利，不類「巨幅西園雅集圖」之溫潤。顯然，沈、文的作品表現的個性非常突出，與「巨幅西園雅集圖」那麼拘泥謹慎有別。

「巨幅西園雅集圖」與周臣、謝時臣和仇英之間，儘管在時代風格上有些關連，個別風格的連繫則比較不那麼密切。周氏兼長人物、山水，他的「滄浪濯足圖軸」有兩位人物，筆法相當精到，可以與「巨幅西園雅集圖」媲美，但是樹法和山石用筆，兩圖就相去甚遠了。殆周氏畫受北宋李唐、趙伯駒等所謂院體派以及吳偉等浙派畫家的影響很明顯，與「巨幅西園雅集圖」的標準吳派風格不相協調。謝時臣以畫山水著稱，人物不如山水，而山石筆觸粗闊，重渲染，明暗對比強，所以呈現的畫面效果相當厚重，不如「巨幅西園雅集」輕鬆閒適。至於仇英，他的人物畫工整華麗，不如「巨幅西園雅集」渾樸。從上文對其傳世的一些畫蹟和摹本的分析可以歸納出仇氏「西園雅集圖」風格的三大特徵：第一、用筆較為細碎，拘謹；第二、由於畫上增加了豪宅、欄杆等物，界畫的成分很重；第三、衣紋筆道比較硬，較少彈性。因此「巨幅西園雅集圖」不會是仇英的作品。

　「巨幅西園雅集圖」與杜堇（活動約 1465～1509）的關係非常密切。其整

體布局和芭蕉、花草的畫法都與杜氏傳世的「玩古圖」（臺北故宮博物院藏）有極相似之處。人物面孔造形更是不分軒輊；譬如題石的米芾像與杜氏「題竹圖軸」（圖 4–13）中的那位文士幾乎是同一個人的手筆，而講經的和尚，其面容則類似「題竹圖軸」中那位矮和尚。更有趣的是那頂蘇東坡帽，與「題竹圖軸」那位主角所戴的帽子一模一樣。因此我們有必要對杜堇作進一步的研究。明韓昂《圖繪寶鑑》卷六有〈杜堇傳〉：

圖 4–13　杜堇　題竹圖軸

> 杜堇，字懼南，有檉居古狂，青霞亭之號，鎮江丹徒人。著籍於京師。勤學經史及諸子集錄，雖稗官小說，罔不涉獵。舉進士不第，遂絕意進取。為文奇古，詩精確，通六書，善繪事。其山水人物草木鳥器無不臻妙。由其胸中高古，自然神彩活動，宜乎宗之者眾。

杜氏在公元 1465 年參加進士試落第後便自絕於仕途，專心作畫。但他還是一位通讀經史子集，而且涉獵很廣的詩人。茲舉其「題竹圖」詩為例：

> 竹色經秋似水清，小闌涼氣午來生；
> 新詩題上三千首，散作鏗金戛玉聲。

此詩聲韻優雅，境界清新。杜氏居住在鎮江的時間可能不短，故與沈周 (1427～1509)、劉珏（劉曾為題「邵雍像」）、周臣（約 1460～1535 以後）、唐寅 (1470～1523)、文徵明都有交往。與謝時臣 (1487～約 1560) 可能也相識。後來遷居北京，以畫工筆人物著稱。董其昌題其「祭月圖軸」云：「杜古狂畫以人物科者，雖蹤跡李伯時，間出新意，近馬和之。」

然而，與「巨幅西園雅集圖」相比，杜氏「玩古圖」的筆墨比較秀麗，而他的「題竹圖軸」近山採用浙派的雲頭皴，遠山用濕淡的斧劈皴。其他作品如「梅下橫琴圖」（圖 4–14）、「陪月閒行」（美國克利夫蘭美術館藏）用筆更加率意活潑——殆以南宋布局配合用浙派筆墨畫成的樹石。這種浙派遺風在「巨幅西園雅集圖」中完全不存在。此外，他有些畫，如「九歌圖卷」和「古賢詩意圖卷」則屬李公麟的白描風格，又是較為灑脫輕鬆。更重要的是人物用筆習性不太一樣：「巨幅西園雅集圖」的人物衣紋筆道中有不少粗細變化，即使有回筆亦見回轉筆觸，雜有折蘆描、柳葉描、鐵線描等不同筆法。反之，杜堇的人物不論那一期風格，都顯現出平順鐵線描的特色，而袖子靠腋下一筆總是以平頭頓筆開端。

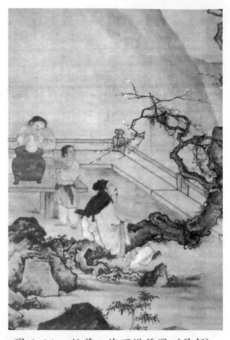

圖 4–14　杜堇　梅下橫琴圖（局部）

當然上述杜堇作品幾乎都是成熟期的東西，他早期的作品會不會就像「巨幅西園雅集圖」一樣呢？因此得看看他的筆墨風格出於何處。從成熟期的作品我們可以看出他畫山石的筆墨源於浙派，所以他早期的山石用筆不太可能出現「巨幅西園雅集圖」那種純吳派的作風。這些用筆習性的差異可以證明「巨幅西園雅集圖」的作者不太可能是杜堇。而是一位與他有密切關係的人。

著錄上杜堇沒有「雅集圖」，而唐寅則有兩件，一為手卷❻、一為立幅❼。承恩師李鑄晉教授幫忙，找到《古芬閣書畫記》中的資料，共有兩則，第一是：

> 明唐解元西園雅集圖卷：絹本，今尺長六尺一寸，寬八寸八分。著色。畫西園雅集圖。尾書「晉昌唐寅」，行書一行。押尾「伯虎」陽文方印一。

此則還包括絹本及紙本拖尾長跋及《古芬閣書畫記》作者的評論。拖尾長跋因

❻　著錄見《古芬閣書畫記》，卷一四及《石渠寶笈三編・延春閣》。
❼　《古芬閣書畫記》，卷一四，頁86。

與畫無關，於此不錄，茲錄作者評論以供參考：

> ……自龍眠居士畫西園雅集圖後，摹者凡數十家。原本白描，元人易為
> 大寫。明人漸為著色。至仇十洲則全倣趙千里矣。是卷介於工寫之間。
> 筆力秀潤，人物俱有瀟灑出塵之致，固六如概獨擅勝場者。

此評謂「摹者數十家」可見西園雅集這個題材自宋元以來受人喜愛的程度了。
李教授寄來的第二則資料是：

> 明唐寅西園雅集立幅：絹本，今尺高四尺二寸，寬一尺八寸。著色山水。
> 老少凡十九人。幅左之首唐寅真書一行。押尾「唐寅之印」陽文方印一，
> 「伯虎」陽文方印一。

作者評論曰：

> 古今勝會，前有蘭亭，後有西園，皆極一時之盛。顧皆以文字傳，而後
> 遂有圖畫。畫蘭亭者，固指不勝僂矣。西園圖自龍眠原本鈎刻貞珉。元
> 則有趙松雪、錢舜舉，均屢圖之。收入分宜嚴氏凡五圖，收入子京項氏
> 者凡三圖。自時厥後做者遂多。解元此幅或倣元人作也。畫筆尚是解元
> 本色。署款二字稍形生硬，後人補題亦未可定。

根據這些資料，二圖皆非本文所論之「巨幅西園雅集圖」，所以我們已經無法
在文獻上找到證據來證明「巨幅西園雅集圖」為唐寅作品。因此只能借助於風
格分析了。

到底唐寅這麼多畫蹟之中有沒有可以連繫上「巨幅西園雅集圖」者，這是
我們最關心的問題。如果取大家所熟知的「陶穀贈詞圖」（圖 2–19、20）來比
較，最有趣的是圖中的陶穀與「巨幅西園雅集圖」中那位看米芾題石和那位與
和尚對話的人物，無論筆法或神情都非常相似。兩圖的仕女也有些相似，只是
在「巨幅西園雅集圖」圖中的仕女屬女侍，所以不像陶穀面前的那位秦弱蘭那
麼豔麗端莊，比較接近「班姬團扇圖」（臺北故宮博物院藏）。二圖的小竹、芭
蕉和太湖石也有些類似。然而不同點也相當多。尤其是山石、樹木，在「陶」

圖長線拖泥帶水皴乃是唐氏中晚年的特色，與「巨幅西園雅集圖」的淡墨濕潤解索皴不同。因此，就筆墨而言，「陶」圖用筆比較大膽奔放，完全是唐寅的特色。這裡排比的結果似乎與上文所說的杜堇出現一樣的情況：人物相似度高，山石、樹木相似度很低。但我們發現唐寅的筆墨風格來源是多方面的，不是浙派一路。因此可以進一步研究他的早期作品。

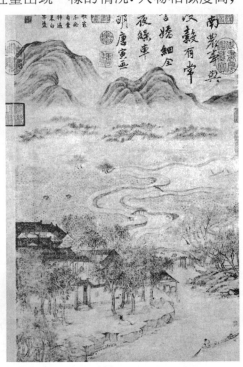

我們發現「巨幅西園雅集圖」的很多特徵都可以在唐寅的早期畫蹟中找到。譬如用淡墨畫出的芭蕉就出現在他的「雙松飛瀑圖」（臺北故宮博物院藏），該圖的成畫年份，據《吳派畫展》一書的推斷是作於1498年前後；畫雲法則出現在1504年前後的「江南農事圖」（臺北國立故宮博物院藏，圖4-15），而簡樸的山頭和雜樹（尤其圈葉）雖然在唐寅的傳世畫蹟中不多見，但有「山水卷」（臺北故宮博物院藏）及「南遊圖卷」（美國華盛頓弗利爾美術館藏，圖4-16）可資比較，而且幾乎是如出一人手筆。

圖4-15　唐寅　江南農事圖

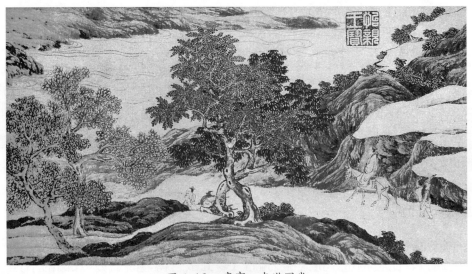

圖4-16　唐寅　南遊圖卷

　　此外，松樹可以與唐寅的「草堂話舊圖」及「清溪松蔭圖」比較。在主松下那棵「串葉樹」曾經在唐氏的「與西洲話別圖」❽和「南遊圖卷」中出現過。至於石間的雜草，在唐氏傳世畫蹟之中，未見完全相似者，但有些夾葉草在他的「山水卷」（臺北故宮博物院藏）有例可鑑。如果將「巨幅西園雅集圖」的雜草與「落霞孤鶩圖」❾相比較，就可以看出兩者有密切的關係——顯然後者是比較豪放，充分表現出唐寅不羈的個性❿。「巨幅西園雅集圖」還有許多星狀葉的樹和雜草，在唐寅的畫中出現不多，僅其「洞庭黃茅渚圖卷」中有一小撮。那麼我們知道此圖的時代上限是唐寅時代。

二、「巨幅西園雅集圖」與明朝中葉以後的畫風比較

　　如果往下推，就是明朝後期李士達的「西園雅集圖卷」。由於李氏此圖的時代風格非常明確，堪稱為這一系列「西園雅集圖」發展的重要里程碑。今拿來與「巨幅西園雅集圖」作個排比應該是有意義的。二圖筆法完全不同，至於題材與人物的安排雖有相似之點，但仍有兩點不同：第一、後者為方幅，因此人物的活動安排在方幅的空間裡，不是一列排開；第二、前者依米氏〈圖記〉有「李公麟作畫」一節，而後者卻作「弈棋」。第一點屬畫幅的選擇，不具時代意義，第二點應該有某種意義，或是所根據的母本不同，或是畫家用了自己的創意。但從「巨幅西園雅集圖」的畫幅來評量，該圖之創作不是為了畫家自己保存，也不是無特定目標的市場作品，而是應某一收藏家或某一富戶特製的作品，所以與這位主顧的興趣有關，或許是應這位主顧特別要求而作的改變。

　　二圖的人物造形和筆墨技法亦有極大的差異。先就二圖的大體意境來說，李士達的「西園雅集圖卷」雖然所畫的是北宋黃山谷、蘇東坡、米芾等文人雅集的故事，但場景不像宋人所畫的那種富有自然氣氛的山水，而是像夢中的景物一樣玄幻。就布局而言，李氏以兩棵向畫中傾斜的大松幹置於手卷的兩端，加強畫面中段的主題，而且在右端一開始便直截了當地切入主題，都顯示出藝術化的構思。再看他那有點圖案化的景物結構，以及裝飾性的筆墨設色；全圖用色重於用墨，而線條都配合誇張的造形來處理，顯示出畫家對奇技巧藝的愛

❽　見 Siren, Vol. 6, plate 228。
❾　上海博物館藏，圖見《中國文物・2》，頁 13。
❿　《藝苑掇英》第 34 期刊有一幅唐寅山水冊頁，也有類似的樹和草，但由於用筆呆滯，應屬後人摹本，非真蹟。

好，對書法性的筆觸不太感興趣。這些都是明朝末期的特色。此習與稍後的吳彬、陳洪綬、崔子忠都是同一風格。再看那些有點怪異的人群，他們在這一塵不染的超現實夢幻世界裡，像幽靈般地從事文人雅興活動。這種效果很接近二十世紀西洋的超現實主義，因為這種畫給人的啟示不只是浙派畫那種視覺上的裝飾趣味，也不是沈周、文徵明那種安適的心靈享受，更不是宋人那種哲學性的開發，而是對心理底層夢幻的回歸，以呈現畫境的神祕和魅力。以前像這種超現實感只會出現在佛教畫裡，如貫休的「羅漢圖」。在世俗畫中如此重視視覺藝術的心理學效果，李士達還是第一位。李氏這種風格在十七世紀初期成為中國畫壇的主流，影響遍及蘇州、松江、杭州等畫藝重地。可供參考比較的例子很多，如吳彬的「達摩像圖」（圖 3–31）❶、丁雲鵬「漉酒圖」（圖 3–30）❷，此外崔子忠和陳洪綬的作品更是典型，可以不用一一列舉。

與李氏作品相比，「巨幅西園雅集圖」顯得平實——人物的衣紋古樸，山石用淡墨勾皴渲染，畫上很少特濃之墨，也沒有造作的形式。易言之便是比較自然，對視覺的衝擊不強，故非以新奇致勝，而是以其安適典雅的氣氛，引導觀者去對文人雅集活動本身，以及其周遭環境的欣賞，令人覺得溫文淳厚古雅。所以就題材的處理與主題的把握來看，「巨幅西園雅集圖」可以說是較為保守而古典的，其年代比李士達早。

入清之後，雅集圖的畫風又是另一種格調，上文提到過丁觀鵬臨仇英的版本，而且指出特徵是「工整刻板」，與「巨幅西園雅集圖」相差甚遠。再取兩件清人相關作品來評量：先看張颿（活動 1630～1662）的「題壁圖軸」（臺北蘭千山館藏，圖 4–17）。張颿一名子風，別號上元老人，擅花卉、人物、山水。此圖以奔放的意筆畫米芾題壁的樣子。畫為長條幅，上三分之二為草書。其畫法遠接南宋的禪畫，近接徐渭，與「巨幅西園雅集圖」無關。最後看清初揚州畫家華嵒（1682～約 1765）的「七賢圖」（日本京都中西文三藏，圖 4–18）。此圖為畫家想像竹林七賢在竹林中雅集的情況，不過人物都不是六朝樣子，而是明末清初模樣。很顯然是參考傳世「西園雅集圖」重新布圖而成。在近景平地上擺一張長方桌，有三人圍坐，其中一人戴明式蘇東坡帽。桌旁有一些書僮和女侍，並有一張空椅。椅子都是西洋式的交椅。在中景的竹林中有四人作閒

❶　《中國美術全集‧8‧明代繪畫（下）》，圖 77。
❷　《中國美術全集‧8‧明代繪畫（下）》，圖 80。

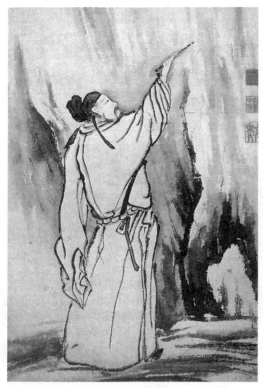
　　　　圖 4-17　　張飆　題壁圖軸（局部）

圖 4-18　　華嵒　七賢圖

談狀。用筆細緻，竹葉亦用雙鈎。而最重要的是它受了清初郎世寧西洋畫法的影響，顯現出對景物表面以及空間透視的初步認識。

　　由此可見「巨幅西園雅集圖」的創作年代應在明末，即十七世紀初。這裡有一個有力的證據，那就是與李士達同時代的錢貢 (1573〜1620)。據姜紹書《無聲詩史》，錢氏「字禹方，號滄州。善畫山水，而人物尤其所長。余嘗見其仿唐寅伯虎大幅，咄咄逼真。而他畫亦往往入文徵仲太史。」❸ 錢貢今日傳世作品之中以「坐看雲起圖軸」（圖 4-19，絹本設色，201.6 × 73.8 公分，北京故宮），其人物造形、運筆以及山石畫法都很接近「巨幅西園雅集圖」。其畫法介乎文徵明與唐寅之間，又兼具明末的巨幛式布局。易水衛嘉在《中國美術全集》裡有這樣的描寫：「該圖氣勢雄壯，雲掩峰頭，三老者坐山間松樹下，仰觀雲氣，表現了文人雅士的情趣。人我神態生動，衣紋流暢，山岩樹幹用筆勁遒。」❹ 當然我們不能冒然斷定「巨幅西園雅集圖」就是錢貢的作品，但至少我們有信

❸　姜紹書《無聲詩史》，卷三。
❹　《中國美術全集・7・明代繪畫（中）》，圖 170 說明。

心認定那是一幅明朝末期的巨作。

　　相較之下，「巨幅西園雅集」就顯得山林風味濃郁清新、視野寬闊、氣勢宏偉。而明清人及張大千的無樓臺式「西園雅集圖」，不是品質太差，就是風格喪失「巨幅西園雅集圖」那種自然氣息。譬如李士達卷屬明末「變形派」的風格，以新奇古怪，巧飾華美的視覺衝擊取勝，而張大千卷則帶入西洋的單消點透視，以及他所特有的造作性格。

三、「巨幅西園雅集圖」的創作年代與價值

　　古人有云：「筆墨乾坤問真偽，秋毫明鑑費工夫」。誠然，要為中國古畫作鑑定是一項艱鉅而繁瑣的工作，而且總留有可供後人再加品評討論之處。譬如美國紐約大都會博物館收藏王己千先生捐贈的「溪岸圖」便是最好的例子。該圖曾入張大千收藏，並定為五代董源真蹟。1956 年轉售給王己千先生，王氏奉為至寶，不輕易示人，一直到 1997 年初（二月過九十歲生日後）才決定以半捐半賣方式轉手給美國紐約大都會博物館。該館在展出之前便以「中國的蒙娜麗莎」為題廣為宣傳。但展出後，前柏克萊加大藝術史教

圖 4-19　錢貢　坐看雲起圖軸

授高居翰先生 (James Cahill) 卻認為該圖根本是張大千的偽本，其理由是「筆觸粗糙，結構零亂，難以辨識，令人不敢恭維」。他的看法經卡爾·尼根 (Carl Nagin) 在 1977 年八月初的《紐約客》(New Yorker) 雜誌發表之後，在中國美術史界引起一陣爭議。尼根的文章更進一步指出：「高居翰相信這應是一幅近代的仿作，其作者正是惡名昭彰的畫家、古畫偽造者和收藏家張大千。」

　　話雖這麼說，論中國書畫鑑定還是有些客觀的準則可供依據，不能只用一兩句話拍板定案。上述「溪岸圖」是否為張大千偽本，張氏留在世間的作品車載斗量，取來一比，實在不難分辨得一清二楚。何況畫的右下角又有「典禮稽察司印」，假如此印可信，其年代下限必在明初。至於是否為董源真蹟就很難

有定論，但從時代風格，以及表現的思想內容去分析也會有比較令人心領的結論。因與本文題旨無關，不再多贅。

大致說來，論中國書畫鑑定，首先要仔細檢視作品的現況，對其客觀條件，包括媒材（紙絹）、款印、題跋、收藏印、題材與內容等，作初步的觀察紀錄。就媒材而言，中國書畫所用的媒材不是紙就是絹。紙絹各時代都有些不同。譬如北宋以前幾乎沒有紙本畫，就是北宋時代的紙本畫也很少，所以傳世唐、五代的紙本畫多非真蹟。五代、北宋時候沒有寬幅絹，畫巨幅掛軸必用雙拼絹。到了明朝巨幅紙、絹相當普遍。但問題是明朝以來偽造古畫的專家們也都知道這些歷史常識，他們不只做製出符合時代特徵的古畫，同時也能將紙絹染成古色古香，使得辨識非常困難。但對有經驗的鑑定家來說，紙絹所呈現的情況正可提供斷代的依據，譬如用一種明朝才有的紙或絹所作的畫絕對不會是宋元作品。

歷來一般收藏家特別重視畫的款印、題跋、收藏印和文獻著錄。當然這是最直接也是最簡便的證據，但卻也是最易使人上當，很多人就是相信畫家的簽名。如果再有題跋和收藏家的印鑑，畫價就劇增數十倍。也正因為許多收藏家僅此見識，每一個時代都有許多偽造古畫的專家，專門在這方面下工夫。作為一個書畫鑑定家，對款印、題跋和收藏印要特別小心研究，因為這些畫面資料可能提供很寶貴的——或正或反的——信息。有時我們會看到偽畫真跋，或真畫偽跋。原來是收藏家將手卷畫的跋截下，裱在偽造的畫上，再造一個偽跋加在真本畫上。也有偽畫真款的現象，那是因為名畫家雇用代筆作畫，再由自己落款。其他花樣還很多，當我們對它作仔細分析研究之後會發現一些蛛絲馬跡，有助於斷代的工作。至於文獻著錄更是詭譎，因為有許多偽造假畫者正是按著著錄一五一十地繪製呢！事實上，正如前述，世上無款印又不見著錄的宋元劇蹟為數甚夥，不能因無款印便忽視其價值。

其實論藝術品首重其藝術品質，因此鑑定中國書畫要用賞析的眼光來品味畫面筆墨、設色和構圖——也就是畫本身的藝術成就。原來藝術品的價值就建立在其品質上；品質高，即使是仿製品也有價值。譬如一幅有馬遠款的畫，品質很好，但不是真蹟，而是仿製品。當你作深入研究之後，為之定位為元朝職業畫家的作品，那麼它的價值便是元朝畫的價值。反之，一幅很差的畫，即使是真蹟也沒什麼價值；譬如一幅壞畫，就是有宋朝郭熙的款也沒用，所以看畫總是歸結於作品的品質。一般而言，能流傳至今的明朝以前作品，由於經過無

數鑑賞家的鑑定以及數百年時間的淘汰，品質都不會差；易言之，品質差的宋元畫一定不是真蹟。比較複雜難纏的是明、清的作品。那麼要如何分辨畫的品質呢？最重要的是培養欣賞畫的能力（眼力）。我們經常叫看畫為「鑑賞畫」，事實上也可以叫「賞鑑」，因為不能「欣賞」就無法談「鑑定」——不能欣賞就不能分辨畫的品質。

今「巨幅西園雅集圖」是一幅具有高品質的作品。雖然筆墨上有些拘謹，不像沈周、文徵明、唐寅等人成熟期作品的筆墨那麼瀟灑自如，來去無蹤，但是從畫的工力與天分來看，又是奇高無比。再從那巨大的畫幅以及謹慎小心的用筆來評量，也可以證明畫家創作此畫時當是正值壯年期，因為作這種畫所費力氣相當大，老畫家畫不出來。據此而論「巨幅西園雅集圖」應該是一位名家早、中期的作品——它代表一位具有充沛精力和堅忍毅力的中年畫家的藝術成就。畫家未落款的原因固然很多，但很可能是由於該畫原是以商品出售，因購畫者的身分關係，畫家不願落款。以筆者個人的經驗來說，在二十幾歲的大學時代畫過不少巨幅山水畫（有的是 6 呎高 18 呎寬）。三十歲以後便不再有這麼大的畫作。這些大畫都是應畫商要求而作，故無款印。1985 年當筆者寓居美國紐澤西州時，有一天參加友人在紐約的一家大型中餐館的宴會。一進門見懸掛在大廳的一幅巨型山水畫很眼熟。仔細一看，原來是筆者二十多年前的作品，可是畫上的落款卻是「林」某。在這種情況下，筆者亦無法為人證明該畫為筆者手筆！這種經驗恐怕不是筆者一人所獨有?!

總結上述的論證，「巨幅西園雅集圖」的價值有三：第一，作品既大且精；傳世古畫中，如此大幅，而且單幅構圖完整、主題明顯、兼及山水和人物的作品已不多見。更可貴的是，筆墨精謹，設色高雅，人物表情、舉止生動有韻，其藝術成就本身不容忽視。第二，即使不是錢貢的作品，作為十六世紀後期的傑作無可懷疑；畫作本身具有極高的歷史價值，而且提供有關王詵西園雅集的視覺史料，可供與其他雅集圖作比較研究。第三，為今日傳世諸多西園雅集圖之冠；現今傳世西園雅集圖之中，南宋馬遠的那幅長卷的確筆墨和布局都相當完美，但是如果考慮畫幅、布局、設色和人物造形之難度，則「巨幅西園雅集圖」的成就更為可觀。

圖片資料

圖1-14　劉俊，「劉海戲蟾圖」，絹本設色，139×98 cm，中國美術館藏。

圖1-15　黃濟，「礪劍圖」，絹本設色，170.7×111 cm，北京故宮博物院藏。

圖1-16　呂紀，「秋鷺芙蓉圖」，絹本設色，192.6×111.9 cm，臺北故宮博物院藏。

圖1-17　黃希穀，「喬松毓翠圖卷」（左半段），紙本墨筆，全卷1028.1×505 cm，1439年款，私人收藏。

圖1-18　戴進，「鍾馗夜遊圖軸」，絹本工筆設色，北京故宮博物院藏。

圖1-19　沈周，「仿戴進謝太傅遊東山圖軸」，絹本青綠設色，170.7×89.9 cm，私人收藏。

圖1-20　戴進，「松岩蕭寺圖軸」，紙本墨筆淺設色，226.×751.3，約1430年，日本大阪市立美術館藏。

圖1-21　戴進，「許由隱居圖」，絹本墨筆淺設色，138×75.5 cm，美國克利夫蘭美術館藏。

圖1-22　戴進，「長松五鹿圖軸」，絹本墨筆淺設色，142.5×72.4 cm，臺北故宮博物院藏。

圖1-23　戴進，「春遊晚歸圖軸」，絹本墨筆淺設色，167.9×83.1 cm，臺北故宮博物院藏。

圖1-24　戴進，「溪堂詩意圖軸」，絹本墨筆淺設色，194×104 cm，遼寧省博物館藏。

圖1-25　李在、馬軾、夏芷，「歸去來兮圖卷」（局部），紙本墨筆，28×74 cm，遼寧省博物館藏。

圖1-26　李在，「琴高乘鯉圖」，絹本設色，164.2×75.6 cm，上海博物院藏。

圖1-27　倪端，「聘龐圖」，絹本設色，163.8×92.7 cm，北京故宮博物院藏。

圖1-28　孫隆，「草花蛺蝶」（局部），絹本設色，23.5×22 cm，臺北故宮博物院藏。

圖1-29　王淵，「鷹逐畫眉圖軸」，絹本墨筆淺設色，117.2×53.3 cm，臺北故宮博物院藏。

圖1-30　林良，「秋鷹圖軸」，絹本墨筆淺設色，136.8×74.8 cm，臺北故宮博物院藏。

圖1-31　吳偉，「漁樂圖卷」（局部），絹本墨筆設色，27.3×224.2 cm，私人收藏。

藏。

圖 2–9　沈周,「東莊圖冊」(局部, 全冊共 21 頁), 紙本設色, 28.7×33 cm, 南京博物院藏。

圖 2–10　沈周,「夜坐圖」, 紙本墨筆淺設色, 84.8×21.8 cm, 臺北故宮博物院藏。

圖 2–11　沈周,「墨貓」(局部), 紙本冊頁, 34.9×56.2 cm, 1494 年款, 臺北故宮博物院藏。

圖 2–12　文徵明,「品茶圖」, 紙本設色, 88.3×25.2 cm, 1531 年款, 臺北故宮博物院藏。

圖 2–13　文徵明,「松壑飛泉圖軸」, 紙本墨筆淺設色, 108.1×37.8 cm, 約 1527～31 年, 臺北故宮博物院藏。

圖 2–14　文徵明,「倣王蒙山水軸」, 紙本墨筆淺設色, 133.9×35.7 cm, 1535 年款, 臺北故宮博物院藏。

圖 2–15　文徵明,「萬壑爭流圖軸」, 紙本設色, 132.4×35.2 cm, 南京博物館藏。

圖 2–16　文徵明,「古木寒泉軸」, 絹本設色, 194.1×59.3 cm, 臺北故宮博物院藏。

圖 2–17　文徵明,「永錫難老」(局部), 絹本青綠設色, 32×125.7 cm, 北京故宮博物院藏。

圖 2–18　唐寅,「雙松飛瀑圖」, 紙本設色, 136.3×30.3 cm, 臺北故宮博物院藏。

圖 2–19　唐寅,「陶穀贈詞圖」, 絹本工筆設色, 168.8×102.1 cm, 臺北故宮博物院藏。

圖 2–20　唐寅,「陶穀贈詞圖」(局部)。

圖 2–21　杜堇,「玩古圖」, 絹本工筆設色, 126.1×187 cm, 約 1515 年, 臺北故宮博物院藏。

圖 2–22　唐寅,「牡丹仕女圖」, 紙本墨筆設色, 125.9×57.8 cm, 上海博物館藏。

圖 2–23　唐寅,「仿唐人仕女圖」, 臺北故宮博物院藏。

圖 2–24　唐寅,「孟蜀宮姬圖」, 絹本工筆設色, 124.7×63.6 cm, 北京故宮博物院藏。

立博物館藏。

圖 3-3　文伯仁，「方壺圖軸」，紙本設色，120.6×31.8 cm，1563 年款，臺北故宮博物院藏。

圖 3-4　王詵，「烟江疊嶂圖卷」（局部），絹本設色，45.2×166 cm，上海博物館藏。

圖 3-5　文從簡，「長林徙倚圖」（冊頁），紙本墨筆淺設色，23×31 cm，首都博物館藏。

圖 3-6　文俶，「萱石圖」，金箋紙本設色，130×42.9 cm，北京故宮博物院藏。

圖 3-7　陸治，「花谿魚隱圖軸」，紙本墨筆淺設色，119.2×26.8 cm，1568 年款，臺北故宮博物院藏。

圖 3-8　錢穀，「雪山策蹇軸」，紙本墨筆設色，141.8×25.3 cm，北京故宮博物院藏。

圖 3-9　謝時臣，「四皓圖軸」，絹本墨筆設色，252.4×100 cm，1550 年代，臺北故宮博物院藏。

圖 3-10　尤求，「園林雅集卷」（局部），紙本墨筆，25.1×771.4 cm，美國納爾遜美術館藏。

圖 3-11　李士達，「竹林二老圖」，紙本墨筆淺設色，128.9×60.5 cm，上海博物館藏。

圖 3-12　徐渭，「牡丹蕉石圖軸」，紙本墨筆，120.6×58.4 cm，上海博物館藏。

圖 3-13　徐渭，「墨葡萄圖軸」，紙本墨筆，165.7×64.5 cm，北京故宮博物院藏。

圖 3-14　作者不詳，「沈周像」，絹本墨筆淺設色，71.1×51.2 cm，北京故宮博物院藏。

圖 3-15　作者不詳，「明人畫像」（五頁中之一頁），紙本淺設色，44×30.8 cm。

圖 3-16　宋旭，「輞川圖」（局部），絹本設色，高 30 cm，美國弗利爾美術館藏。

圖 3-17　利瑪竇，「野墅平林通景屏」，絹本設色，218.2×284 cm。

圖 3-18　作者不詳，「起癩證赦圖」（《出像經解》插圖），木刻版畫，約 1637 年。

圖 3-19　董其昌，「青弁圖軸」，紙本墨筆，224×74 cm，1617 年款，美國克利夫蘭美術館藏。

圖 3–20　西洋銅版畫

圖 3–21　吳彬，「歲華紀勝圖」（圖冊之六──結夏），紙本設色，29.4×69.8 cm，約 1600 年，臺北故宮博物院藏。

圖 3–22　陳洪綬，「屈子行吟圖」，木刻版畫。

圖 3–23　項聖謨，「招隱圖卷」，絹本墨筆設色，高 32.4 cm，臺北故宮博物院藏。

圖 3–24　項聖謨，「黃昏觀樹圖」，紙本墨筆設色，1649 年款，私人收藏。

圖 3–25　張宏，「石鞋山圖」，紙本墨筆設色，144.5×81.2 cm，1613 年款，臺北故宮博物院藏。

圖 3–26　曾鯨，「張子卿像軸」，絹本工筆設色，111.4×36.2 cm，浙江省立美術館藏。

圖 3–27　宋旭，「雪居圖軸」，紙本墨筆淺設色，135×76.4 cm，吉林省博物館藏。

圖 3–28　丁雲鵬，「應真雲圖卷」（局部），紙本墨筆，全卷 33.8×663.7 cm，1596 年款，臺北故宮博物院藏。

圖 3–29　貫休（傳），「羅漢」，18 世紀拓本。

圖 3–30　丁雲鵬，「漉酒圖軸」，紙本設色，137.4×56.8 cm，上海博物館藏。

圖 3–31　吳彬，「達摩像圖」，紙本設色，118.8×53.1 cm，北京故宮博物院藏。

圖 3–32　吳彬，「山腰樓觀圖軸」，臺北故宮博物院藏。

圖 3–33　吳彬，「楞嚴二十五圓通佛像冊」，紙本墨筆淺設色，62.3×35.3 cm，臺北故宮博物院藏。

圖 3–34　陳洪綬，「喬松仙壽」，絹本工筆設色，202.1×97.8 cm，約 1635 年，臺北故宮博物院藏。

圖 3–35　陳洪綬，「蕉林酌酒圖」，絹本墨筆設色，156.2×107 cm，天津市藝術博物館藏。

圖 3–36　崔子忠，「雲林洗桐圖軸」，綾本設色，160×53 cm，臺北故宮博物院藏。

圖 3–37　崔子忠，「蘇軾留帶圖軸」，紙本設色，81.4×50 cm，臺北故宮博物院藏。

圖 3–38　董其昌，「論書法卷」（局部），1592 年款，北京故宮博物院藏。

圖 3–39　董其昌（傳），「沒骨青綠山水軸」，1615 年款，美國納爾遜美術館藏。

圖 3-40　董其昌，「婉孌草堂圖」，紙本墨筆，私人收藏。

圖 3-41　董其昌，「婉孌草堂圖」（局部）。

圖 3-42　王維（傳），「溪山雪霽圖」（局部），絹本墨筆加白彩，私人收藏。

圖 3-43　董其昌，「烟江疊嶂圖卷」（局部），紙本墨筆，1605 年款，上海博物館藏。

圖 3-44　董其昌，「仿王蒙山水」（取自「仿古山水冊」），紙本設色，55.5×34.5 cm，美國納爾遜美術館藏。

第四章

圖 4-1　明人（作者不詳），「巨幅西園雅集圖」，紙本墨筆淺設色，116.84 × 226.06 cm，私人收藏。

圖 4-2　「巨幅西園雅集圖」（局部：蘇軾）。

圖 4-3　「巨幅西園雅集圖」（局部：對奕）。

圖 4-4　「巨幅西園雅集圖」（局部：題壁）。

圖 4-5　「巨幅西園雅集圖」（局部：交談）。

圖 4-6　「巨幅西園雅集圖」（局部：聽樂）。

圖 4-7　馬遠，「西園雅集圖卷」（局部），絹本墨筆淺設色，29.3×302.3 cm，美國納爾遜美術館藏。

圖 4-8　馬遠，「西園雅集圖卷」（局部）。

圖 4-9　李士達，「西園雅集圖卷」，紙本設色，25.8×140.5 cm，蘇州博物館藏。

圖 4-10　李士達，「西園雅集圖卷」（局部）。

圖 4-11　張大千，「西園雅集圖」，紙本墨筆設色，150.5×57 cm，1945 年款，香港梅雲堂藏。

圖 4-12　李公麟，「孝經圖」（局部），絹本淺設色，高 21 cm，美國普林斯頓大學博物館藏。

圖 4-13　杜堇，「題竹圖軸」，絹本墨筆設色，189.5×104 cm，北京故宮博物院藏。

圖 4-14　杜堇，「梅下橫琴圖」（局部），絹本墨筆設色，207.9×109.9 cm，上海博物館藏。

圖 4-15　唐寅，「江南農事圖」，臺北國立故宮博物院藏。

圖 4–16　唐寅，「南遊圖卷」，美國華盛頓弗利爾美術館藏。

圖 4–17　張颿，「題壁圖軸」（局部），紙本水墨，120×25.8 cm，臺北蘭千山館藏。

圖 4–18　華喦，「七賢圖」，絹本墨筆設色，日本京都中西文三藏。

圖 4–19　錢貢，「坐看雲起圖軸」，絹本設色，201.6×73.8 cm，北京故宮博物院藏。

亞洲藝術　高木森／著　潘耀昌／譯

　　本書從宏觀的角度入題，以印度、中國、日本三國為研究重點，旁及東南亞、中亞、西藏、朝鮮等地的藝術史。藉由歷史背景的介紹、藝術品之分析比較、美學之探討、宗教之解說，以及哲學之思辨，梳理亞洲六千多年來錯綜複雜的藝術發展歷程，讓讀者能輕鬆欣賞前人的藝術大演出。

中國繪畫理論史　陳傳席／著

　　中國的繪畫理論無論在學術水準或是數量上，皆居世界之冠，不但能直透藝術本質，更標誌著社會及思想的轉變歷程。如六朝人重神韻，所以產生了「傳神論」、「氣韻論」；元人多逸氣，所以「逸氣論」風行不衰；明末文人好禪悅，又多宗派，所以「南北宗論」興盛等等。本書亦論述了儒、道對中國畫論的影響，直至近現代的畫論之爭，一書在手，二千年中國畫論精華俱在其中矣。

中國繪畫通史（上）（下）　王伯敏／著

　　本書縱橫古今，論述了原始時代以降的七千年繪畫史，對畫事、畫家及畫作均有系統地加以評介，其中廣泛涵蓋了卷軸畫、岩畫、壁畫等各類畫作。除漢民族外，也兼論少數民族之繪畫史，難能可貴的是：不但呈現了多民族文化的整體全貌，更不失其個別的特殊性。此外，本書更增補了最新出土資料一百三十餘處，極具研究與鑑賞價值，適合畫家與一般美術愛好者收藏。

唐畫詩中看　王伯敏／著

　　本書共分為三卷：卷一為唐朝繪畫詩中看，分別將唐代詩人李白及杜甫的論畫詩加以整理剖析，使許多至今見不到的唐代及唐以前的繪畫作品，得以完整的呈現在讀者眼前；卷二為詩中觀畫畫中詩，是作者平日讀畫的散論，其中如提出中國傳統山水畫的「七觀法」等，洵為藝林的創見，已引起海內外美術家的重視；卷三為文字指點畫中山，是另一部分的論畫心得。由於本書的作者一方面是美術史家，另一方面又是詩人和畫家，所以書中所吟，無不虛中有實，而作為畫論要求，又都予人以積極的啟示。

宮廷藝術的光輝 —— 清代宮廷繪畫論叢　聶崇正／著

　　清代宮廷繪畫雖屬中國古代繪畫發展的一環，但有關作品過去卻較少刊布及研究，作者專攻此項研究多年，對清代宮廷繪畫的機構、制度多有鑽研，並對某些具有重要歷史價值的繪畫作品有所分析，針對清代宮廷繪畫中所特有的「中西合璧」式的畫風，亦有詳盡的介紹。本書不但為清畫史的研究，提供了紮實且重要的基礎，更開拓了中國古代繪畫史和中外文化交流史的領域。

橫看成嶺側成峰　薛永年／著

　　本書匯集了大陸著名美術史家薛永年研究古代書畫的成果，上起魏晉下至晚清。或娓娓述說名家名作的「成功之美」及「所至之由」，或要言不繁地綜論書風畫派的生成變異與消長興衰；或論大家而去陳言，或闡名家而發幽微。辨真偽而不忘優劣，述風格而聯繫內蘊，務求知人論世；尤擅在書與畫、文人畫家與職業畫家的相異相通處，探求民族審美意識的發展。

江山代有才人出　薛永年／著

　　在內患外侮和西學東漸中，古老的中國逐漸進入現代社會，傳統書畫亦呼吸時代風雲，吞吐中西文化，湧現出一代又一代名家。作者以史學家的眼光，對若干出色美術家的建樹，進行了別有洞見的總結；對二十年來大陸書畫發展的現象，亦進行了言之成理的評議；更對美術史學的發展，做了詳盡的介紹。立足傳統而不故步自封，學習西方而不邯鄲學步，正是本書持論的特點。

島嶼色彩 —— 臺灣美術史論　蕭瓊瑞／著

　　本書收錄作者近年來對臺灣文化本質的思考、藝術家創作心靈的剖析、美術作品深層意義的發掘，以及研究方法的辯證討論等主要論述。作者以豐富的論證、宏觀的視野，和帶著情感的優美文筆，提出了許多犀利中肯、發人省思的獨特觀點，在建構臺灣文化主體性思考的努力中，提供了一個更可長可久的紮實架構。

島嶼測量 —— 臺灣美術定向　蕭瓊瑞／著

　　《島嶼測量》是知名臺灣美術史學者蕭瓊瑞教授繼《島嶼色彩》之後的又一力作。本書以理性的態度，為臺灣美術測定歷史的地位。蕭瓊瑞教授一向以嚴謹的史學訓練，搭配精準的藝術鑑賞，受到學界的尊崇與肯定。在臺灣建構自我文化面貌的進程中，蕭瓊瑞教授為臺灣美術史所提出的貢獻，將是重要的一環，也是關心臺灣文化的讀者，不可錯失的重要參考文獻。

中國佛教美術史　李玉珉／著

　　本書簡要地介紹自漢迄清重要的佛教藝術遺存，並說明它們的風格特徵、宗教意涵以及產生的歷史背景。藉由歷代佛教繪畫、造像等的風格分析、圖像解讀、尊像配置的變化等，具體說明中國佛教藝術發展的軌跡。一方面探索外來的佛教藝術在中國生根苗莊的過程；另一方面又說明經過中國文化長期的薰陶，佛教藝術如何變成我國文化的血肉。

畫史解疑　余　輝／著

　　由於時空的阻隔，讓六百年前宋遼金元時期的某些畫作像迷霧一樣，使今人產生朦朧不明之感，甚至導致錯覺和誤識。本書作者秉持對民族文化遺產的責任感，力圖驅散層層霧靄，尋找傳統藝術的光亮，運用民族學、民俗學、類型學、心理學和鑑定學等研究方法，查考多件名作的繪製年代，並揭示出許多宋元佳作的奧祕所在；特別是這個時期的畫史懸案和少數民族宮廷繪畫機構等課題，均由本書首次披露，期與讀者一同走出畫史疑雲的迷宮。

墨海精神 —— 中國畫論縱橫談　張安治／著

　　中國畫論是中國的藝術論和美學的一個組成部分，它和中國歷代的「文論」、「樂論」、「書論」、「戲曲理論」及中國哲學、詩詞藝術等息息相通，不但互相滲透，而且有著內在的聯繫。本書在介紹中國畫論時，未按時代順序或傳統「六法論」之規範，而分為十個專題，以「形神關係」為首，「創造與繼承」之要點為結，著意於取其精華，並以歷代的優秀作品為證，或與西方繪畫相比較，以期能對當前中國畫的創作活動有所裨益。